李乾朗 著
Li, Chien-Lang

眾生的居所

THE DWELLING PLACES
OF ALL BEINGS

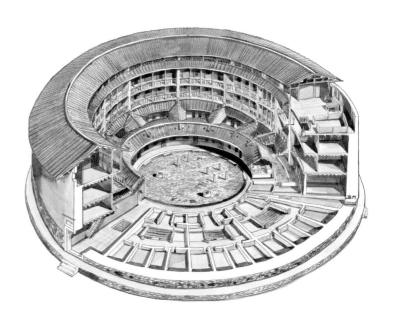

目錄

名家推薦　4

新版總序　6

導論　9

 民居

山西｜**高平姬氏民居**　18

安徽｜**皖南民居**　22

　　延伸議題 山牆　28

　　延伸議題 漢代民居之縮影——陶樓　30

北京｜**北京四合院**　32

陝北｜**米脂姜氏莊園**　38

　　延伸實例 陝北韓城黨家村　43

山西｜**窰洞民居**　44

　　延伸實例 山西磚造合院民居　48

　　延伸實例 維吾爾族民居　49

福建｜**華安二宜樓**　50

　　延伸議題 土樓　54

福建｜**永定高陂大夫第**　56

　　延伸實例 永定福裕樓　60

福建｜**閩東民居**　62

　　延伸議題 中國南方民居　66

福建｜**永安安貞堡**　68

　　延伸實例 贛南土圍子　73

福建｜**永泰中埔寨**　74

　　延伸實例 福建尤溪蓋竹茂荊堡　79

書院

廣東｜**廣州陳氏書院**　80

戲台

山西｜**高平二郎廟戲台**　86

天津｜**廣東會館戲樓**　88

北京｜**紫禁城暢音閣**　92

　　延伸實例 頤和園德和園大戲樓　94

私家園林

江蘇｜**蘇州拙政園**　96

　　延伸議題 中國園林　102

橋樑

福建｜**連城雲龍橋**　104

　　延伸實例 福建武夷山餘慶橋　109
　　　　　　與福建永安會清橋

浙江｜**泰順溪東橋**　110

北京｜**盧溝橋**　114

　　延伸實例 福建屏南縣龍潭村廊橋　118

　　延伸議題 橋樑構造　120

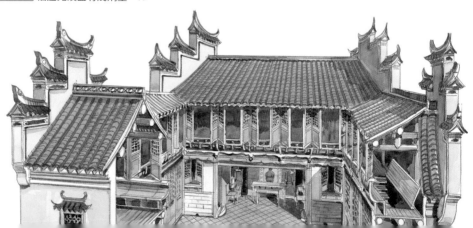

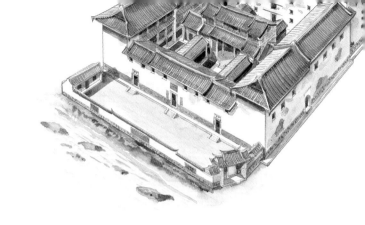

城市

江蘇｜蘇州城盤門　122
　　延伸實例　雲南麗江古城　126

山西｜平遙古城市樓　128

城郭

江蘇｜南京城聚寶門　134
　　延伸議題　城牆與城門　138

甘肅｜長城嘉峪關　140
　　延伸實例　八達嶺長城敵台　146

宮殿

北京｜紫禁城三大殿　148
　　延伸議題　台基與抱鼓石　158
　　延伸議題　脊飾　160

亭台樓閣

北京｜紫禁城文淵閣　162
　　延伸實例　紫禁城千秋萬春亭　165

皇家苑囿

北京｜紫禁城寧壽宮禊賞亭　166
　　延伸實例　北京潭柘寺猗玕亭　169

承德｜避暑山莊金山島　170

北京｜頤和園　174
　　延伸議題　建築彩畫　180

禮制建築

河南｜登封觀星台　182
　　延伸實例　韓國慶州瞻星台　185

北京｜天壇祈年殿　186
　　延伸議題　藻井　192

安徽｜歙縣許國石坊　194
　　延伸議題　牌坊　196

山東｜曲阜孔廟奎文閣　198
　　延伸議題　蟠龍柱　204
　　延伸實例　哈爾濱文廟　206

北京｜國子監辟雍　208

陵墓

北京｜長陵祾恩殿　212
　　延伸實例　北京定陵地宮　216

湖北｜顯陵　218
　　延伸實例　河北裕陵地宮　224
　　延伸實例　秦始皇陵及兵馬俑坑　226
　　延伸議題　石象生　227

中國建築術語詞解　228
古建築索引　232
建築手繪圖圖名索引　234
主要參考書目　235
新版後記　236

名家推薦

李乾朗教授年輕時就熱愛傳統建築，又是少有的徒手摹寫建築的能手，在古建築的研究上，早已嶄露頭角。大陸開放後，他花了數十年時間，認真訪問、記錄了主要的古建築，其足履之廣，用心之深與專注的程度，無人能出其右。他的解析圖與照片頗為珍貴，建築界久有所聞而不免未能一睹之憾。很高興遠流有此魄力，集多人之力，協助李教授整理出版，實為建築界一大盛事。這可能是中國古建築著作中，表達最清楚，內容最精準，圖面最悅目的一部書。

漢寶德（漢寶德·建築學者）

李乾朗精通中國傳統建築的構造技法與裝飾加工，以充滿感情的目光，讓豐富的細節在現代甦活。李乾朗同時也是知名的古建築透視圖法第一人。他熟練的技巧在這部作品裡充分發揮。將散布在中國各地的寺廟、宮殿、民家與園林等數十座知名古蹟，每一座都以確實的視點俯瞰，將複合的空間結構靈活再現。本書視點上的最大特色是，巧妙地將外觀與內部的透視圖呈現在同一畫面上。藉由這個手法，把從外觀無法推測，驚異未知的內部景象描繪出來，彷彿是精密的人體解剖圖的透視方式，讓讀者得以正確了解。這是一部古建築巡禮不可欠缺、重要而珍貴的著作。

杉浦康平（杉浦康平·國際知名設計大師）

我是學美術的，特別看重繪圖工作，我主持漢聲雜誌美術部門，因此建築圖繪常常責成編輯向乾朗兄求教並學習，他們都和我一樣，稱他為「李老師」。每回同行考察時，他不但勤於拍照記錄、繪圖講解，還很細心的觀看生活道具、手藝工具和操作方法，並會見微知著的邊看邊說，深入點還會就地告知營造方法及匠師流派。回到歇腳的地方，他可以立即選擇視點，以最好的角度切入，這時的他好像有透視眼，能看穿房子，理出結構。好幾百幅黑線圖稿就是這樣出來的，張張都是古建築的寶貝。乾朗出書，是他數十年研究中國經典古建築的總成果，尤其書中數十幅彩色透視大圖與線圖最為精采。身為老朋友的我，在此向他喝采，也為讀者感到高興。

黃永松（黃永松·漢聲雜誌社發行人）

過去每當我和梁思成先生談到他做學問的事時，他往往只淡淡的一笑說：「這只是笨人下的笨功夫。」今天當我看到乾朗的這部大作時被驚呆了，不禁想起了梁公說的「笨人下笨功夫」的話。乾朗不僅受過建築學深入的專業訓練，近數十年來更走遍了大江南北，對中國古建築有了親身的領會和體驗。因而他才有可能將中國古建築中最經典的作品挑選出來介紹給讀者。本書又不

同於一般的讀物，乾朗每調查一處古建築時都是用全身心去體察的，書中的數十幅圖畫即是作者的心血之作，因此他可讓讀者用眼睛走進古建築，而這正是本書的最大特色。本書最可貴的是，它不僅供業內人士用，而是面向廣大的社會人士，所有非建築業的朋友們。

林洙（林洙·《大匠的困惑：建築師梁思成》作者）

神是境界，工是方法。「整體論」是工，是中國古建築規劃與設計之方法，由此奧祕之大法將古建築創造至神的境界。此部作品是李乾朗教授用數十年的生命，深入探討數十座經典中國古建築物，採用剖視圖與鳥瞰圖手法，來展現整體論如何在中國古建築之空間布局、造型設計、建築構造之應用。這是一部中國古建築解密入手之好書。

李祖原（李祖原·建築師）

中國木構建築構件繁雜，園林和民居又多因地制宜，使得空間的組構更是難以掌握，常讓觀者止於神往，卻又知難而退，我在多年前研習江南園林期間就非常羨慕乾朗的一雙似X光及電腦般的巧手，他的雙手一如傳統建築師，總能精確地傳達雙眼所見及腦中所想的形體，畫出來的圖讓人一看就懂，數十年來他對古建築研究不斷的熱情投入，讓他知識淵博，手繪的圖風也越見成熟親和，以致能深入淺出地帶領著神往者撥開迷霧，進而觸及中國建築的精髓。

黃永洪（黃永洪·建築設計師）

如果真相信眾生皆有輪迴轉世的話，乾朗兄一定是那千年木作老匠師，幾番幻化轉世、穿越千年時空復返而來，目的是為了掃描他那累生累世所建造的，且尚還留在人世間的老建築，準備帶到下一世去吧！我們年輕的時候幾個人曾經是室友，我常常三更半夜被挖起來看他到全台灣各地拍來的老房子的幻燈片，他說話的神采如同把那些房子說成是他的一樣。這一晃數十年過去了，而他已經從台灣走到大陸各地，依然那樣說話，依然那樣畫圖，當然愈來愈純熟，猶如他前世曾經畫過那些畫，蓋過那些建築一樣，今天的他，儼然已經成為中國古建築的守護神靈。而返還古建築匠師本性的乾朗是否還記得那個很會彈吉他的阿朗？我腦海裡常迴盪著他那自在的吉他聲，那是我年少時候一段很美麗的記憶。

登琨艷（登琨艷·建築設計工作者）

新版總序

　　建築本身擁有一個真實的舞台空間，其具體的形象會透露各種文化、歷史、科技、美學、藝術等信息，建築史研究的魅力，正如司馬遷《史記》所述，可達「究天人之際，通古今之變，成一家之言」。一個地方的建築史正是一部立體的歷史書，我的故鄉淡水有清代的寺廟與古宅，也有十七世紀西班牙人與荷蘭人所建的紅毛城，在這些古建築中來回穿梭，予人走入時光隧道之感，畢竟，建築本身蘊藏許多故事，也因見證時代更迭，成為不可替代之文化資產。

　　1968年，我於台北陽明山就讀中國文化大學建築系，受到中國第一代建築師盧毓駿教授啟蒙，引發我對古建築之興趣。當時所能閱讀的中國古建築資料極有限，1930年代的《中國營造學社彙刊》是首批重要史料，讀了梁思成、劉敦楨及劉致平等學者的調查研究論文，獲益匪淺，尤其是字裡行間對中國古文化的熱愛，令人感動。其後我在日本又陸續購得伊東忠太等學者的書籍。這些書成為我神遊與認識中國古建築的主要門徑。

　　為了教學與研究及探親，1988年我首次偕妻淑英前往廣州、武漢、蘇州、南京及福州、泉州、潮州等地，走訪書中所載的古建築。1990年後，我經常參加華南理工大學陸元鼎教授舉辦的民居學術研討會，行腳各地考察形形色色的民居。民居為芸芸眾生所居，它表現的文化面不下於宮殿寺廟，也深深吸引我。在古建築的研究道路上，曾有人批評梁思成只重殿堂，不重民居，還封給他「大屋頂」的外號，其實純屬似是而非的論調。吾人應知，研究寺廟或教堂，與宗教信仰無關。研究宮殿或民居，也與意識型態無關。何況民居當中也有三教九流之分，何能劃地自限？一般而言，宗教建築或宮殿因投下大量物力與時間，所累積的文化、技術及藝術成分較豐富，較能成為我們深入研究的對象。

　　1992年，中央工藝美術學院陳增弼教授陪我到蘇州考察園林及家具，經其引介，在北京見到了劉致平先生。承他贈我《中國伊斯蘭教建築》一書，我才知道中國少數民族的建築也有學者投下心血進行調查研究。近年，中國建築史之研究又達到一個高峰。2003年，由劉敘杰、傅熹年、郭黛姮、潘谷西與孫大章等學者主編的五卷《中國古代建築史》，集結了當代實力最強的學者投入編寫，內容豐富紮實，我深感欽佩，並從中獲益良多。

　　筆者的祖先在三百年前從福建遷徙到台灣淡水，同時福建與廣東的建築也陸續被引進台灣。我從1970年代開始熱衷古建築之研究，不斷將調查筆記及拍攝之幻燈片整理成各種文圖稿用於教學及出版，1979年我寫了《台灣建築史》，即是完成初步為建築代言的夢想。回顧1980至2000年間多次到中國大陸考察古建築，雖然舟車勞頓，旅途極為辛苦，經費皆自籌，但仍樂此不疲。這些年來大略走遍大江南北，目睹曾經神遊，且心嚮往之的唐宋古建築。最大的動力，應該是古建築蘊含豐富的智

慧所散發的魅力吧！

　　基於建築專業訓練，我看建築特別關注建築的構造與造型設計，尤其是大木結構及空間配置。到各地考察古建築，速寫本與相機不離手，一座小小三開間殿堂，我可以畫數張圖，拍下一百張幻燈片，心想：老遠跑來參訪，重遊不知何年何月，不能辜負古人心血！建築是三度空間的立體物，如何用平面圖畫表現其造型與空間？千百年來一直是建築家探討的課題。現在藉電腦繪圖之助，很容易得到3D圖樣。但傳統建築師多擅長繪畫，他們徒手精準地傳達眼中所見與腦中所想的形體。在古建築現場，直接面對心儀已久的建築速寫描繪，對我而言是人生至高享受，因建築物無法帶走，但能畫下它才真正了解它。我每畫完一幅建築解剖圖時，心裡覺得很愉快，彷彿曾經回到建築前世，在現場與主事匠師進行了對話，達到物我兩忘的境界。

　　2003年我寫成《台灣古建築圖解事典》，即萌生以解剖圖法撰寫中國古建築專書的構想，其實這已是一個二十年的夢想！如何讓夢實現？感謝遠流出版公司力促這個夢成真。

　　2005年起著手撰稿及圖樣繪製，所選均為中國建築史上最經典的作品。選取標準包括：「年代古老且稀少，具代表性，並能反映審美及建築智慧者」，如佛光寺、南禪寺；「在中國建築史上，具孤例之角色」，如嵩岳寺塔、正定隆興寺、蘇州城盤門、雲岡及敦煌石窟；「建築構造及技術艱深罕見者」，如應縣木塔、顯通寺無樑殿、南京城聚寶門、晉祠聖母殿、孔廟奎文閣、天壇祈年殿以及雲龍橋；「建築造型優美，或雄偉，或樸拙，或秀麗」，如紫禁城角樓、平遙古城市樓；「融合外來文化」，如喇嘛塔、清真寺、碧雲寺塔、普陀宗乘廟及普寧寺；「建築空間布局、形式奇特者」，如安貞堡；「建築設計克服技術上之障礙，利用高明手段解決問題者」，如閩東民居；「具創意及啟迪力量，令人驚嘆之建築」，如福建土樓；「建築空間、造型呈現中國文化特質，表現儒、釋、道哲學者」，如北海小西天、國子監辟雍等。

　　總之，這是一組以台灣學者的觀點所寫有關中國古建築研究的書，我是以傳統儒、釋、道哲學對中國建築的影響去解讀及詮釋這些經典古建築。並以曾親自到訪，有臨場體驗，能正確畫出透視圖的作品為主。我嘗試用剖面、掀頂及鳥瞰等透視角度來分析古建築，這些方法是在「解構」一座古建築，但卻讓讀者可以用眼睛身歷其境地走進古建築！

　　2007年《巨匠神工》書出版時，依建築特質分為「眾生的居所」、「帝王的國度」與「神靈的殿堂」三個部分。經過十多年，很幸運地我又獲得許多機會考察中國的古建築，其間主要是受邀參訪、演講或展覽，包括北京、上海、廣州、西安、

福州與太原等城市，講課之餘，我都爭取時間考察附近古建築。其中2009年在北京故宮博物院參加古建新書發表會時，再次參觀雨花閣及暢音閣。2018年在山西博物院舉辦「穿牆透壁－李乾朗古建築手繪藝術展」，再訪五台山名寺古剎並到晉北看朔州崇福寺。2019年到福州講課，專程到永泰縣看莊寨民居，收穫極多。所見的建築印象至今仍深深銘刻在心，我決定將這些優異的古建築以剖視圖法再畫數十例，納入本次的的增訂新版之中。在此我特別要向考察古建之旅曾經給予協助的人士表達敬意，包括北京的晉宏逵先生、王亞民先生，山西的石金鳴先生、張元成先生、梁育軍先生，福建的黃漢民先生、林從華先生、張培奮先生，廣東的柯麗敏女士，以及台北的黃寤蘭女士等諸友。

《巨匠神工》一書出版之後，得到廣大愛好中國古建築的朋友迴響鼓勵，也要感謝細心的讀者來函指教透視圖或地點的錯誤，使我有機會在增訂版中修正。事實上，我在古建築現場考察也有許多看不清楚的地方，回台北後在書桌上畫草稿時，才發覺現場的觀察仍有盲點。基於我對中國古建築的熱愛，總是企圖將複雜的結構，以簡單明瞭的圖像，傳達給讀者，建築有深厚的文化承載能力，但它是科學的產物，古人發揮智慧將材料以合乎物理的邏輯創造出來，傳達不同時代的文化，也透露出時代局限。我們後人對古代的理解，是透過我們有限知識的詮釋，這其中顯然仍有無法完整對話的遺憾。所以歷史學家常說回顧過去是一種思想的歷史。我們欣賞中國歷代古建築，既不可能置身古代，我們更應以設身處地的態度來欣賞，讓古建築來溫暖我們的心靈。

《巨匠神工》在初版十五年後，能再補充修訂，改以兩冊的形式出版，係獲遠流出版王榮文董事長的支持及黃靜宜總編輯、張詩薇主編等人之研討，決定將屬於人的世界之「眾生的居所」與「帝王的國度」合為一冊，而屬於神的世界之「神靈的殿堂」另編一冊。並且為方便閱讀，開本也略縮小，內頁版面的美編設計仍由陳春惠女士掌理，新的封面仍請楊雅棠先生設計，他們都是設計高手，相信讀者拿到手上一定會有驚喜與滿意的感覺。文圖的繕排，由助理顏君穎花了許多時間處理，而內容及圖樣的校訂，則由淑英襄助，在此一併表達誠摯的感謝。

這次《巨匠神工》的新版系列增訂，內容繁多，《眾生的居所》與《神靈的殿堂》二書共72篇經典建築，在中國浩瀚歷史及廣袤土地之下，限於個人條件與能力所及，且我個人對中國古建築的理解仍是一個片面角度而已，難免有遺珠之憾。本書旨在表達我個人對中國古建築偉大匠藝的敬意以及研究心得之分享，尚祈方家指正！

李乾朗 2022年5月

導論

建築載道‧珍貴遺產

中國古建築是人類珍貴的文化遺產，忠實而客觀地反映歷史發展脈絡及面貌，甚至保存許多文字無法記錄的史料。古建築雖屬物質文化，作為人與外在世界接觸的媒介，卻也是調適生活的創造物，蘊含了浩瀚無垠的精神文化。中國建築歷經六千年以上的發展，形成獨立而完整的體系，設計理論與建築技術均達到很高的水準，即形式與內容兼備，形式有其文采，而內容則奠定在人性之上。探討中國古建築，從中國文化的本質來觀察，不失為一個最適切的角度。儒、釋、道影響兩千多年來的中國歷史與文化，建築背後的哲學與法則亦不脫離儒、釋、道之思想精髓。建築的外在形式得自孔孟與佛學較多，而空間架構則得自老莊之道為多。以住宅與宮殿為例，其布局常以中軸做左右對稱，中為主，旁為從，左昭右穆，主從尊卑序位分明，體現儒家人倫之序。建築物之外的庭院路徑則依環境形勢而變通，所謂「千尺為勢，百尺為形」，從小而大，由近而遠，漸層式與自然融為一體，達到天人合一的境界，合於道家「人法地、地法天、天法道，而道法自然」之理。

因而，中國建築的取材與擇地，常因地制宜且就地取材，不過度傷害自然，因勢而生。歷代一脈相傳，千年前的建築著作仍為後世所繩，明清的匠師仍因循唐宋的設計思想。不明所以者，嘗論中國建築缺少變化，實則一大誤解。中國建築之變，不僅在皮相與技巧之變，而是更深刻地領悟到萬變不離其宗的道理。此為一種超越的設計觀，中國建築內涵深厚而形神皆備，它具有許多特質，在技術方面善於運用木結構，將木材技術發揮到極致，為世界其他文明所罕見。

木造建築用料取得容易，施工便捷，易於學習流傳。古代師徒相傳，只憑口訣與實務觀摩，即可學得建屋技術。合理的屋架形式，放諸四海皆可運用。在中國幅員廣大、地貌多變的地理區域，南北各地匠師根據官頒的《營造法式》與民間流傳的《魯班經》即可投入現場工作。木結構的優點被開發出來，千百年來亦影響鄰邦，包括朝鮮、日本及越南等，其典章制度為華夏文化之一環，建築亦師法中國。中國本身因歷史動亂所出現的建築空白，往往可自鄰邦保存之古建築得到驗證，如日本奈良之法隆寺、唐招提寺及東大寺，與朝鮮慶州之佛國寺等，均可補唐宋遺物之不足。

然而，中國建築之特性也是民族性之呈現，梁思成指出，中國建築重用木材，乃出於中國人之性情，不求原物長存，服從自然生滅之定律，視建築如被服輿馬，安於興亡交替及新陳代謝之理。此為精闢之論，然亦表明中國建築不求久存，所引起的研究困難。建築屬百工之事，古時稱為營造。周朝設冬

官府，置匠師「司木」職。漢代設「將作大匠」，隋唐尚書省下工部設「將作監」，掌管官府重大工程。清代「工部尚書」掌管官府、寺廟、城郭、倉庫、廨宇等工程。帝王遵循禮儀制度，營建工程進行時，尚舉行各種盛大而隆重的祭典。雖然如此，但設計的匠人卻被埋沒了，先秦時期只有魯班的事蹟流傳下來，後代名匠如宇文愷、李春、喻皓及李誡等，亦只見簡短的記載。中國的建築研究要遲至二十世紀初才展開。

起初，是日本學者伊東忠太、關野貞、常盤大定等人，深入中國內陸調查研究，創下了一些成果。一九三〇年代，中國營造學社在朱啟鈐領導下，梁思成與劉敦楨以科學的研究方法，調查各地之古建築，逐漸將建築史的系統建構起來，特別是走訪當時已為數不多的老匠人，將深澀難懂的建築技術解密，透過文獻史書的鑽研，分析歷代的演變。近年中國大陸第二、三代的學者在此基礎上分析理論並深入研究更多實例，對全面性的了解也獲得豐碩的成果。

建築乃歷史、社會、政治及文化發展的產物，研究時總會觸及史觀問題，如果能先理解建築之歷史背景，知其因果關係，即能避免以偏概全之病。中國建築在浩瀚的歷史舞台演出中，常與鄰邦文化交流，特別是漢代之後，西域中亞及印度佛教文明之影響，對中國建築灌注了多元的養分。因此任何一個階段的建築，經過剖析，都可提煉出不同的元素。因而我們欣賞古人的建築，如果只是透過文獻分析前因後果，難免還是囿於記載之限。近代重視實務測繪調查之科學方法，可匡正及彌補文獻之偏頗或不足。古建築存在之先決條件，要能避開歷代的天災人禍，它具有稀少物種之價值與尊嚴，後世可經由建築的文化承載，來探索過去到現在的軌跡，所以也有人說，古建築讓我們能與歷史對話。

具備此宏觀的歷史理解，一座宏偉的帝王宮殿或一座僧侶弘法的寺廟與一座匹夫小民的窰洞住居，其價值在人類文明史上無分軒輊。「眾生的居所」包括民居、聚落、城市、書院、園林及橋樑等，表現生活的需求；「帝王的國度」包括宮殿、城郭、苑囿、陵墓及祭祀的禮制壇台等，表現國家的體制規模。而「神靈的殿堂」，包括宗祠、佛寺、石窟、佛塔、喇嘛寺、道觀與伊斯蘭教清真寺等，表現出人對超自然的敬畏。

中國傳統建築最主要的特色為重用木結構，其精深理論足以完成一座宏大複雜的建築，也可以營建簡潔的民間小屋。木結構的樑柱之間，最合理且方便操作的連接關係為直角，這就掌控了幾千年來中國建築平面與空間之發展。四根柱子上端架以四根橫樑，所圍成的方體被稱為「間」。它不但成為各式建築的基本單元，也是度量建築規制的單元，並以面寬幾間及進深幾間來規範。

工匠費了很大的功夫樹立樑柱，其最終目的是支撐一座大屋頂，以收遮陽、

擋雨、保暖與防風之效。所謂「安得廣廈千萬間，盡庇天下寒士俱歡顏」，中國建築屋頂形式多樣，依不同等級而選擇廡殿、歇山、懸山、硬山或捲棚等式樣。屋頂的意義象徵天蓋，承受天降之恩澤，所以屋頂的裝飾兼具祈福、驅煞、防火及排水等功能。樑架與屋頂之間設置斗栱，負擔懸挑與穩固之功能。宋代李誡《營造法式》書中舉出許多種屋架，稱之為「草架側樣」。以數目不等的椽木來規範建築物之深度，同一種屋頂可用不同數目的樑柱，顯示空間利用與結構互有彈性。至元朝，為了室內空間開敞通透的目的，更出現移柱、減柱及懸樑吊柱之法。南方建築的大屋頂下，可以容納幾個小屋頂處理排水與室內空間之層次，兩相合宜，將木結構的技術發揮到淋漓盡致。

單座建築的矩形空間框架也可擴及城市規劃，長安、洛陽、汴梁及北京城，以矩形街郭網構成，日本奈良及京都皆模仿之。政治權力集中的都城，多取嚴密格網街道，有時融入風水思想，城中心建警報樓，四邊依堪輿理論闢城門，山西平遙城即為佳例。廣大的南方城市，則多因地制宜配合自然山水築成街道系統，不為規矩所縛，南京城與蘇州城為典型之例。

建築物及城市的布局呈現矩形空間之特質，但園林設計則相反，企圖追求自由放任的精神，發揮虛實相生之作用。園林與住宅、寺廟或宮殿，構成陰陽相調與剛柔相濟之關係，這是中國建築空間組織之本質。

建築物為了加強樑柱節點之固定，或為了延伸出簷深度，或為了減短樑的長度，大量運用斗栱構造，「栱」如手肘，「斗」如關節，當「斗」與「栱」交替重複疊高，即能發揮上述的功能。斗栱的技巧艱深複雜，但卻廣受運用，一定有其魅力。從宋《營造法式》所用名詞來看，斗栱之發明可能借鏡於樹幹與分枝，幹粗而枝細，愈向上則愈細，且分岔增多。中國南方建築的斗栱不若《營造法式》所規定之嚴格比例，它仍保存早期的自由形式，如樹枝向陽生長。細觀漢代石闕及陶樓斗栱，即具備這種靈活性。

此外，中國屋頂喜作重簷，除了通氣採光外，也具文化上的意義，前已述及屋頂即天蓋，也是帽冠。當屋脊增多時，猶如鳳冠。因此，在一組建築群中，主殿常用重簷，以示尊貴。就中國傳統文化來探索，多重簷也意味著承天接水之神聖功能。西洋中世紀教堂的尖塔指向天空，意味通往天堂，而中國屋頂卻強調「承天」，承接天降恩澤，雨水自天而降，經過多層屋頂，終及於土地，接水過程儀式化。

再如「天圓地方」觀念，也引出「前方後圓」及「前卑後尊」的空間序位，明清帝陵的平面與客家圍龍屋相似，閩、粵及台灣的民居，尚保存屋後種植弧形樹木為屏之遺風。而應縣木塔五層佛像，實即一座立體化的佛寺，由下而上

表現前「顯」後「密」之布局。

簡而言之，中國建築整體呈現中國文化敬天與順乎自然之思想，不過是在悠久的歷史長河中，透過工匠之手以建築載道而已。

體現常民文化的眾生居所

住宅是人類為了生存與生活目的所建的庇護所，先史時期的人多利用自然地形穴居，北京周口店山頂洞即為舉世聞名五十萬年前之北京人居所。南方沼澤地帶則用巢居，在濕地上架木為巢，西安半坡村考古發掘出土，出現了六千多年前完整的村落，數十座方形與圓形住居，呈自由分布。其中有一座似乎作為公共功能的大房子，內部有木柱基礎及火塘遺跡，村莊外面圍以濠溝，顯示原始氏族部落社會已經形成，這是中國迄今為止所發現年代最古遠的村落。

漢代的住宅未見地上建築之遺蹟，但從漢墓出土之明器及畫像磚上，可窺見住宅式樣極為豐富。漢代社會有官僚、地主、貴族、農民等階級，豪門望族建造巨大的樓房，外圍以高牆，角隅建造望樓，以資防禦。大宅第的門面可見門樓及前後庭院，主人生活區與僕役工作區涇渭分明，庭院中設置工作坊，有磨坊及紡紗機，充分顯示漢代住宅已發展至一個高峰階段。明器中尚可見到樑枋彩畫，即文獻上所謂之「文繡被牆，彩畫丹漆」。

唐代社會組織嚴密，階級分明，政府規定「王公以下設屋，不得施重栱藻井，庶人不得過三間四架」。長安市街分布著一百多個里坊，每個里坊有如今天的街廓，但四周圍以方牆，只闢幾座烏頭門出入，市街兩旁盡是高牆。至宋代坊牆制度解體了，民屋商店沿街排列，並直接開門對外，形成熱鬧的市街。宋代平江府即今天的蘇州城，市街仍保存宋朝格局。明清時期住宅仍有許多實物保存下來，南北自然條件差異極大，建築材料與平面布局各異其趣。反映各地的民情風俗，成為今天我們研究民居的主要對象。中國民居在浩瀚歷史中，各地老百姓依循物競天擇原則，尋求並創造最適合自己居住的建築。乾燥的

1 西安半坡原始部落房屋遺址。

2 廣東客家人的圍龍式民居。

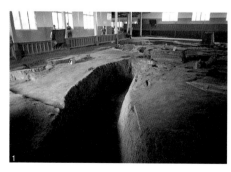

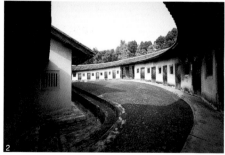

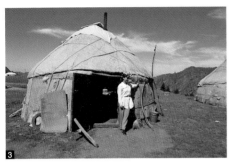
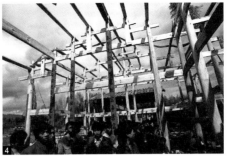

黃土高原產生窰洞，濕熱的沼澤產生干欄式住宅，崎嶇不平的山地產生了吊腳樓，逐水草而居的沙漠產生了蒙古包，而亂世之中為求防禦，產生了高大的土樓及碉樓。這些都表明了越是處於逆境之中，越是能夠激發創造力，建造具有特色的民居。

民居是安身立命之所，中國民居雖善用高牆，但並不會框限人們的心胸。在合院天井中，可以體會天地與人並存的關係。徽州民居的天井狹小，小到有如井口，雨水及光線通過這個狹小的天井到達地面，形成一道通風口，反而易使室內感到涼爽與幽靜。事實上，徽州人胸懷大志，出外求功名或經商，成就非凡。再如閩西及粵東的土樓，厚實的夯土牆，凝聚家族向心力，而遠赴南洋發展的子弟亦不計其數。一座民居的平面布局，反映了人倫關係，尊卑方位及親疏空間位置分明。南方的民居中，最重要的核心位置供奉祖先牌位，兩旁依古制「左昭右穆」，分配各房兄弟居住。

四合院早在周朝即形成，它的基本平面是以四周房屋圍合成接近方形的布局，隨著各地自然條件與社會發展，四合院產生了多種變化。北方四合院的中庭寬敞，並以抄手遊廊銜接，東北的中庭更寬闊，四座房屋不相接，反之長江流域的四合院天井狹小，並喜築城樓。山西的四合院天井成縱長形，冬日可接受較多陽光。南方四合院天井成橫寬形狀，可減少日曬面。雲南的「三坊一照壁，四合五天井」更說明了以照壁來反照光線並圍塑出更多的天井，供家人作息之用。古詩所謂「相攜及田家，童稚開荊扉」，鄉村民居前院木門之景象，躍然紙上。

構成漢族民居的基本單位為所謂「一明二暗」三開間房屋。中間門窗較大，引入較多光線，作為公共空間，兩側窗小，光線較暗，作為臥室。這種制度所影響的地區，包括黃河、長江及珠江流域，甚至陝北的窰洞也出現相似的一明二暗作法。漢人以外，少數民族的民居，則又是另一番面貌，例如信奉伊斯蘭教的新疆維吾爾族，他們的住宅多設迴廊，並有神聖莊嚴的祈禱房間。

民間私家園林之初現，可能在豪門望族形成時期的漢代，漢代陶樓出現莊園，一座豪宅之內劃分住宅與庭園區，機能分明。南北朝時期尚清談，避世之風興起，寄情於山水成為士大夫追求情趣的生活態度，私家園林大盛。唐代詩人白居易在廬山建草堂，有瀑布，水懸三尺，所謂「引泉懸瀑」。宋室南遷，

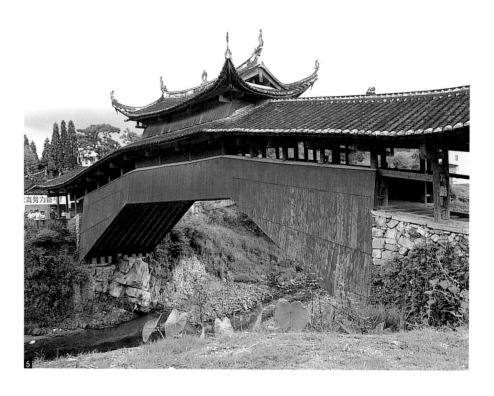

江南成為富商巨賈雲集之地，蘇州「滄浪亭」仍保存至今。而上承唐宋，下啟明清，明代江南私家園林達到一個高峰，計成《園冶》一書標誌著當時造園設計之水準。私家園林處在鬧市之中，面積受到限制，如何以小見大，就得匠心獨運，創造咫尺山林的境界。我們論及蘇州古園林，讚美其空間之變化，實即建立在起承轉合技巧運用之上，因而有人認為造園如作詩文。蘇州拙政園始建於明代，經清代數度修繕，被視為江南私家園林之代表作。

　　無論是綠野平疇或翻山越嶺，芸芸眾生往來奔波，橋樑為重要的公共工程，鋪路造橋也是人們樂於歌頌的功德。中國古代橋樑以石、木及索為材料，隋朝名匠李春所建造的「安濟橋」，使用敞肩式石拱構造，在一個大拱上架以四小拱，既減輕荷重，又利於水流通過，為深諳力學又兼顧美學之鉅作。宋張擇端「清明上河圖」中所繪之大虹橋，為一種木樑構造。橫跨江南運河之石拱橋，高度為一個半圓，以利船舶通行，遠望時與水中倒影合為完整圓形，亦屬神來之筆。南方崇山峻嶺地形錯綜複雜，出現了不少廊橋，以石為墩，以木為樑，其上再蓋以屋頂，猶如一座廊屋，它可保護木樑，延長橋的壽命，並且也創造出可駐足停留之公共建築，福建武夷山脈的雲龍橋即屬廊橋之傑作。

展現皇權規制的帝王國度

　　中國已知最早的宮室建築為商朝的王城，二十世紀初的河南安陽小屯村附近的考古挖掘，出土遺址可見到矩形平面的宮殿，河南偃師二里頭亦可見宮室遺跡。春秋戰國時期，盛行高台建築，秦之離宮分布於渭水流域，著名的阿房宮

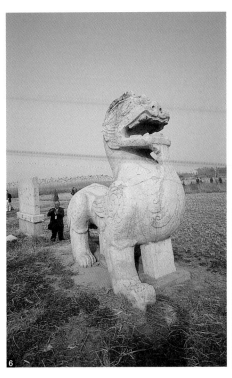

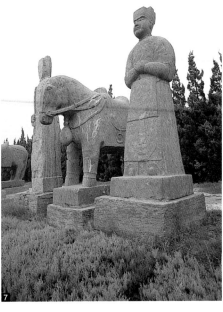

6 江蘇丹陽的六朝墓石辟邪。

7 河南鞏縣宋陵的石翁仲與石獸。

經近代考古出土，為夯土高台建築。漢代亦繼承高台宮殿，至隋唐時期，宮殿採前朝後寢布局，奠定「三朝五門」之制。為標榜皇權至上，封建時代常使用左祖右社，與《周禮・考工記》所載之「匠人營國，方九里，旁三門，國中九經九緯，經涂九軌，左祖右社，前朝後市」規制相近。但唐以後的都城並未遵照實施，例如唐代大明宮設在長安城東北角。明成祖定都北京，乃採歷代宮殿之優點，集大成以「三朝五門」之布局建設紫禁城，其中午門仍保存漢唐雙闕之遺制。

以宮殿為中心，外圍建造高大城郭，成為宋、元、明、清四朝之典範布局。京師的禮制建築不可偏廢，天壇、地壇、日壇、月壇、祖廟及文武聖賢廟均由官署定時舉行祭典。禮制建築源自先秦，以漢代長安南郊的「明堂」為代表。隋唐時期曾據考證，試圖復建漢以前之明堂，但未有定論。至清代乾隆年間，乃在北京孔廟西畔建造「辟雍」，方亭建在圓形水池之中，或謂泮宮。

禮制建築深受儒家三綱五常影響，儒家注重美與善的統一，如詩可言志，文以載道，所以禮制建築的形式與布局趨向於對稱性，以求諧和之美。人在建築空間包圍之內受到禮節的規範，建築要表現人倫教化之功，敬天地而重人倫，天地君親師五倫以牌位供奉之。祭天神的天壇，以圓象天，祭社稷之壇為方台，以方象地。周代觀察天象，有觀星台之設，元代天文學家郭守敬所建觀星台尚存。天子講學，北京國子監象徵君臣之禮。曲阜孔廟，解州關帝廟皆表達對古聖賢之敬重。

隨著歷代宮殿之發展，皇家苑囿初為狩獵活動之場地，範圍廣袤且蓄養鳥

獸，常築高台以利遠眺，先秦時期盛行高台建築，《詩經》有靈台之記載。秦代阿房宮仿天象星座，以「體天象地」方法設計上林苑。觀察天象指導建築之布局，實為中國古代重要之建築理論。南方閩、粵建築之排水道亦因襲之，常以走七星步來設計排水道，認為可獲天人感應之效果。至清代的頤和園，則轉向佛教祈福，頤和園萬壽山布滿佛寺，甚至連後山亦建造許多喇嘛寺。佛寺或道觀與皇家園林結合，成為規劃之主流。再如承德避暑山莊，在行宮附近引水匯成湖泊，模仿江南名園重現許多勝景，而環繞在山莊的外圍，即為著名的外八廟，意圖以喇嘛佛寺庇護離宮苑囿。

在佛教傳入中土之前，園林設計多取「一池三山」之布局，源自神仙傳說，所謂東海上有蓬萊、方丈、瀛洲三仙島。另外也吸收五行陰陽之說，以北玄武、東青龍、西白虎、南朱雀作為池島丘壑配置之依據，隋煬帝在洛陽建行宮西苑，在湖中堆石為高台三島即屬此法。明代改建北京城時，將元代太液池改為三海，挖池填山，紫禁城後的景山即為三海之土所堆成，其水系統與皇宮相銜接，構成完整的山水關係，三海中的瓊華島、團城與瀛台象徵三山。清初建造「圓明園」，引水成湖，湖中築堤堆山，形成許多小島。歷經康熙、雍正及乾隆帝之經營，聘西洋技師融入洋式建築元素，如時稱「大水法」的噴水池，其遺跡迄今仍存。圓明園可謂中國皇家園林集大成之作，繼承歷代設計思想精髓，並吸取世界文化，在十八及十九世紀，曾經影響歐洲的造園藝術。

厚葬源自靈魂不滅觀念，原始社會即出現「慎終追遠」的墓葬，對先人厚葬，被認為可以庇護後代。「事死如事生，事亡如事存，孝之至也」，為逝去的人建造如同現實世界的宮室，陪葬寶物，使其仍可享受榮華富貴，即成為中

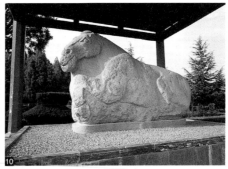

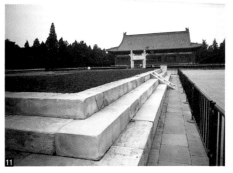

9 漢代石闕。

10 漢代霍去病墓前之石象生。

11 北京的社稷壇為正方形，與天壇之圓形為明顯對比。

國古代墓葬建築設計之依據，上至帝王將相，下至匹夫小民皆崇信葬先人於風水寶地，可為後人帶來福祉。河南安陽商代王墓，深入地下，四出羨道，以活人殉葬。先秦時期盛行封土，人工堆山為「方上」，以秦始皇陵為最高典範，唐代轉為利用自然地形，因山為陵。地下墓道多用彩畫裝飾。明清時期綜合歷代陵墓形式，在前朝後寢布局思想下，逐漸塑造出前方後圓平面，依序排列牌坊、神道、石象生、翁仲、享殿、方城明樓及寶頂，而寶頂之下深埋地宮，地宮即地下宮殿，模仿三殿之制，為了防水永存，地宮以石券構造為主，建造門樓與券道。

明十三陵與清東陵、西陵的設計反映了近五百年來帝陵之形制趨於成熟，地宮之祕密則因近代定陵之發掘而解開。地宮內的前朝擺出皇帝坐的漢白玉石雕成的寶座，後寢則放置帝后棺木，旁邊陪葬金銀珠寶。明成祖永樂帝之長陵以天壽山為屏，三面環抱，左右兩山拱衛，並有蜿蜒曲水盤繞。十三陵共用石牌坊、大紅門、碑亭、石象生及欞星門，共有十三位皇帝、二十三位皇后及許多嬪妃、皇子、宮女等長眠山巒下。長陵　恩殿所用巨大楠木樑柱空前絕後，為中國現存最巨大木構建築之一。

清代帝陵形制因襲自明陵，清初三陵在瀋陽，東陵在河北遵化縣，西陵在河北易縣，皆採背山面水之形勢而建。乾隆帝葬在東陵，慈禧太后陵也在東陵，近代曾被盜，地宮遭破門而入，寶物蒙受極嚴重損失。乾隆裕陵的石雕布滿佛教題材，似乎體現一處西方極樂世界。而慈禧陵寢的隆恩殿以花梨木建造，外貼金箔，達到金碧輝煌境界，藝術價值極高。

山西 高平姬氏民居

有銘記可徵的中國現存最古民居，充分運用空間，且用材自然。

　　山西位於黃河中游的黃土高原，境內有汾河，造就了豐富的人文環境，古代晉國在此崛起。山西的氣候較乾燥，適合木構造建築之長久保存，現今即保存了中國大陸數量最多的唐、宋及元代的古建築。山西東南部的古民居除了最典型的窯洞之外，也還保存許多木構造民宅。

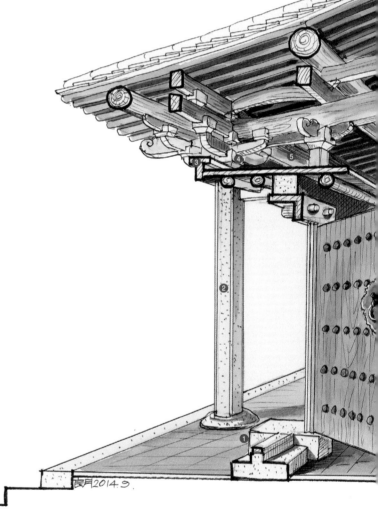

高平姬氏民居剖面透視圖

❶ 石門枕有元代銘記

❷ 石柱

❸ 普拍枋

❹ 櫨斗

❺ 在門楣與柱頭之上架平板作為儲物夾層，充分利用空間。

❻ 叉手

❼ 平樑也用彎曲的木材製成

❽ 五椽栿為自然天成的樹幹，將凸面朝上，可提高應力。

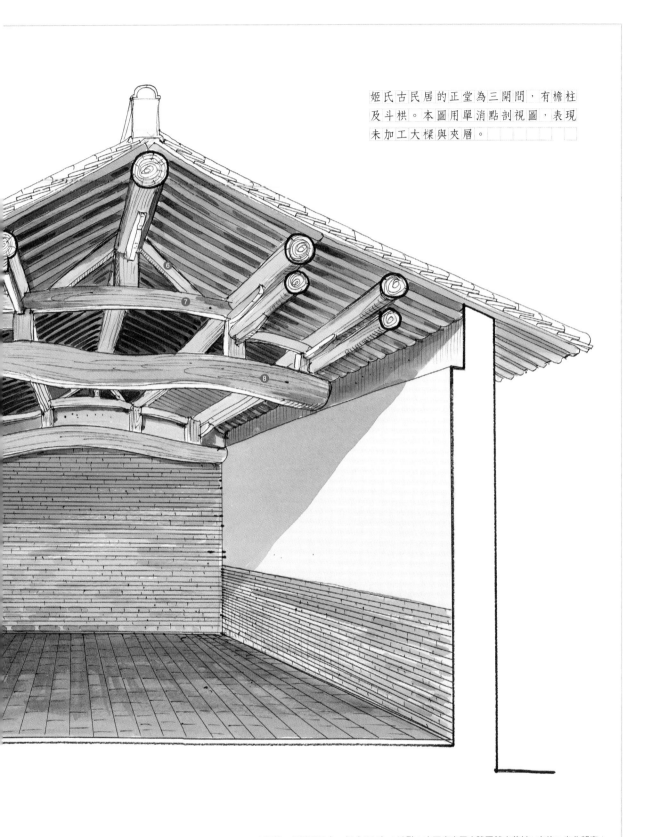

姬氏古民居的正堂為三開間，有檐柱
及斗栱。本圖用單消點剖視圖，表現
未加工大樑與夾層。

年代：元至元三十一年（1294）｜地點：山西省高平市陳區鎮中莊村｜方位：坐北朝南

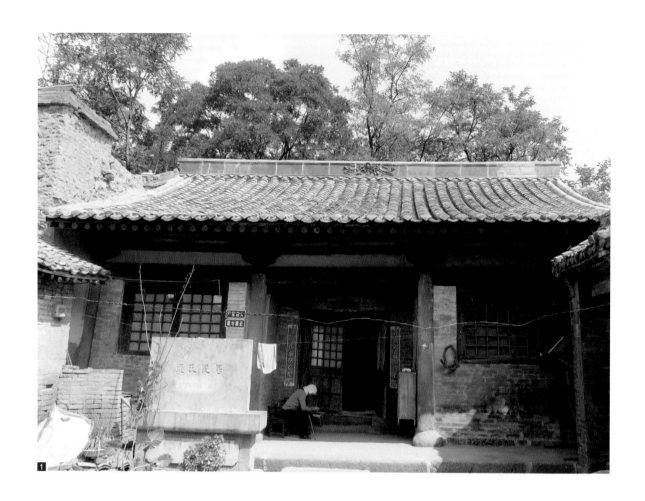

1 山西姬氏民居只保存
正堂三開間，典型的一
明二暗格局，中為廳，
左右為房。

木構與窯洞民居並存

　　此區位於太行山區，古稱上黨，即高地之意。由於山嶺環抱，木材及石材取
得較容易，人民多利用石木混合結構來建造住宅，當然也有不少窯洞民居。
長期受到儒家文化薰陶，以中軸對稱的三合院及四合院極為普遍，並且為充
分利用空間，常有樓房。為防寒，室內常設火炕，屋頂凸出煙囪也成為外觀的
特色。但民居因常與時俱進，隨使用者需求而更改，能夠保存初建時原貌的極
少，一般只能見到明清時代的民居。

已知最古的民居建築

　　在山西東南的高平市，近年被發現一座建於元代的民居，它是三合院格局，
在中門的門枕石刻有「大元國至元三十一年歲次甲午」字樣，即西元1294年，
是迄今為止中國所存最古老有落成年款的民居。

　　宅主為姬姓，它位於山區內之斜坡地形上，自然排水良好，且陽光充足，提
供了乾燥的條件。正面為三開間寬，有前廊，立四柱支撐屋簷，明間設木格扇
門，門板有門釘五道，左右次間闢檻窗，屋頂為雙坡懸山式，外觀簡單而古

2 姬氏民居廳堂內的樑架運用不加工的自然木樑。

3 姬氏民居門楣上凸出四個門簪，形式古拙樸實。

樸，但走進室內卻有另一番景象。雖是民居，但有巨大的樑架與斗栱，其進深只有一間，但利用一根彎曲的巨大樹幹為主樑。彎曲的大樑之上，以高低不等的蜀柱調節「二椽栿」，其上再以「大叉手」及「蜀柱」並用支承脊樑。率性自然地運用天然木材，似乎也反映著元代豪放粗曠的文化精神。

更細緻的設計出現在檐柱之上，在柱頭斗上鋪一層平板，越過門楣伸入室內，成為一處可以儲存雜物的夾層。室內早期可能分隔為三間，即一明二暗，但現已合為一大間，推測它在元代可能規模還要大許多。無論如何，這是一座彌足珍貴的元代古宅。

安徽 皖南民居

以馬頭牆圍合狹窄天井，生活空間精鍊之走馬樓民居。

「皖」是安徽的簡稱，皖南即指古代徽州一帶，現稱黃山市，包括歙縣、休寧、祁門、績溪、黟縣等地，自古文風鼎盛，經濟發達，足以與蘇州、揚州、杭州相媲美。蘇州為魚米之鄉，物產豐饒，文人輩出，據統計自唐至清此地出過的狀元人數居全中國之冠。揚州位居大運河要津，是商業匯集地；但徽州則因境內山多，地狹人稠，在家鄉耕讀頗難生存，所以居民出外經商成為一種風氣。明清時期逐漸發展成一種商業組織，叫做「徽商」。民間流傳著「無徽不成商」、「無徽不成鎮」的說法，可見皖南農地少致使從商者眾，在農業時代不得不遠離家鄉，雖帶有幾分無奈，卻也開拓了徽州人的視野。

皖南民居外觀上最顯眼的特色，是高聳如牌樓的「馬頭牆」，內部天井窄小，幽暗的光線帶給宅第寧靜，屋簷滴下的雨水匯聚在有如方硯的庭院中，格局緊湊，卻讓人感覺生活在天、地、水與光交融的環境裡。本圖剖開門廳外壁，內院一覽無遺。

皖南民居解構式俯視剖視圖

❶ 主入口石階

❷ 外壁門罩牆面常以磚雕裝飾

❸ 尺度緊湊的中庭鋪石板，可以承接雨水，象徵「四水歸堂」，庭中架起石板橋，以利通行。

❹ 敞堂式廳堂擺放條案及太師椅，堂上懸掛祖宗畫像，額枋懸掛大紅燈籠，直接面向中庭。

❺ 沿著側牆設置木梯較能節省空間

❻ 樓梯上方安置橫躺的木板門，可以控制人員上下。

❼ 可環繞一圈的「走馬樓」

❽ 走馬樓格扇窗下方可設鵝頸椅，當地又稱美人靠、飛來椅。

❾ 鋪黑色的小青瓦，與白粉牆形成宛如水墨畫般的色調。

❿ 馬頭牆呈階梯狀，俗稱「五嶽朝天式」山牆，它原本是為防火及防風而設計，後來成為徽州民居建築造型主要語彙。

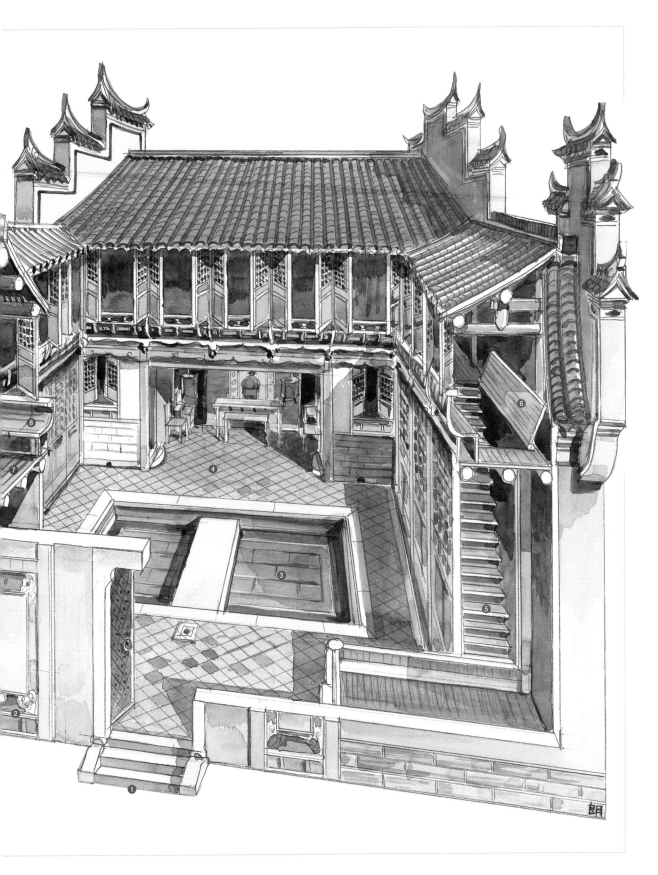

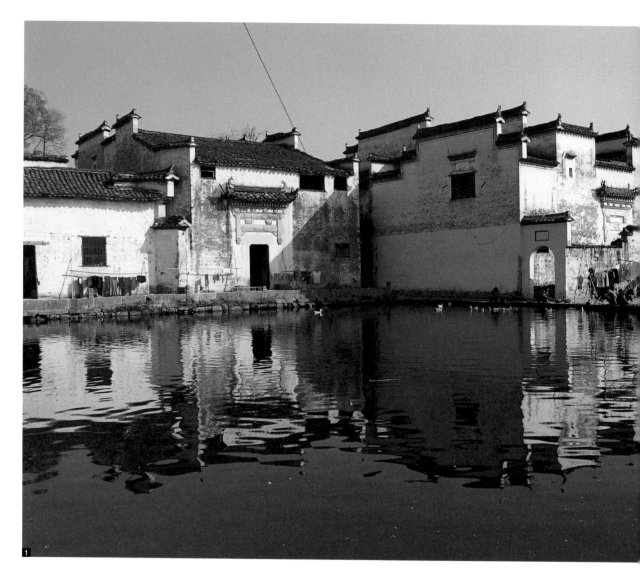

徽商的特色，是推崇儒家理念，秉持誠信原則，汲汲經營，並重文求功名，因此被稱作「儒商」。在徽州商人「賈而好儒」的傳統中，儒與商作了最好的結合；此雙重特質也反映在徽商獲利後，通常會回歸家鄉，致力建設，以光耀門楣。山區建造的許多住宅為了保留耕地，採用格局小且緊湊的平面，而精緻的建築則展現了財力，又不失文人風雅氣質。村落裡設置著許多書院與牌樓，深受儒家思想之薰陶，其中以潛口地區的民居群最具有代表性。

別有洞天的盒狀建築

皖南民居的外觀顯得極為封閉，四周圍以高大的馬頭牆，黑瓦白牆，形如階梯，主要功能是防火，所以稱為「封火山牆」，具五山者又特稱「五嶽朝天式」。進入門內，厚重的實牆感完全為精細的木結構所取代，皖南民居喜用巨大的樑和細小的柱子，形成「粗樑細柱」的結構特色，臥室內為防潮，常採用

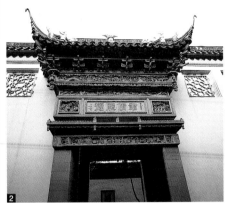

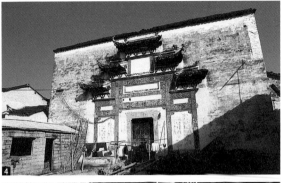

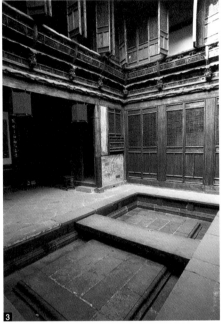

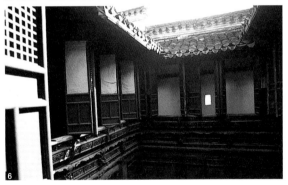

木地板，並略為抬高，而格扇窗櫺更是處處呈現精緻的木作。

平面中軸對稱，以三合院、四合院為多，常見的有「ㄇ」、「口」、「日」及「H」形等多種形態，建築多為二層樓，院落間的天井緊湊狹窄，向上引導視線，使人有「坐井觀天」之感，屋頂將雨水集中導入中庭地坪，地坪架上石樑，有如橋樑，此「四水歸堂」作法，不僅有儲水的實質功能，對徽商而言，更帶有「水寓為財可以聚於宅」之意涵。

皖南民居最大的特色在於狹窄的左右廂房，其寬度往往僅容樓梯供上下，廂房主要作為聯絡上下前後的通道，有些在二樓可環繞建築一周，使室內的空間結為一氣，所以有「走馬樓」之稱。這個狹小空間，常見精雕細琢的推窗、優雅曲線的欄杆及鵝頸椅，當窗扇外推，臨窗憑欄倚坐，令人不禁有「風簷展書讀」的聯想。

2 皖南民居磚雕門罩，係以水磨磚構成，色澤質地樸素。

3 黃山市潛口明代民居天井地坪鋪石，並架石板橋。

4 黟縣宏村明代民居之磚雕門罩，牌樓與民居結合，牆上鋪蝴蝶瓦，黑白牆呈現鮮明對比。

5 潛口明代民居二樓之鵝頸椅，外部轉為欄杆形式。

6 潛口民居從二樓之格扇窗望馬頭牆上之蝴蝶瓦。

7 潛口民居之樓梯躺門可掌控上下出入。

8 黟縣西遞民居正廳懸掛祖宗畫像。

9 黟縣西遞民居天井較小，但仍有採光及通氣之作用。

10 潛口民居之走馬樓，二樓可繞行一周。

11 黟縣宏村民居天井置水缸蓄雨水。

12 黟縣宏村民居之中心水池，四周白牆倒影於水面，居民浣衣池畔，呈現寧靜如詩畫之生活步調。

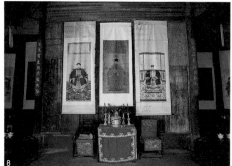

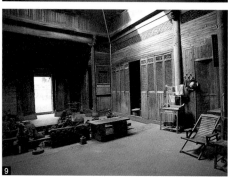

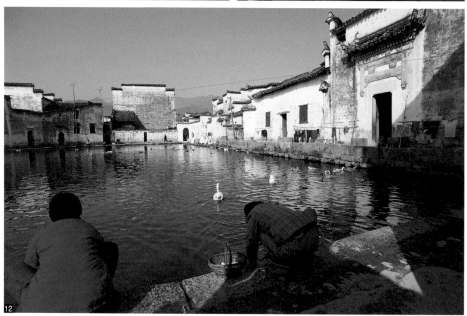

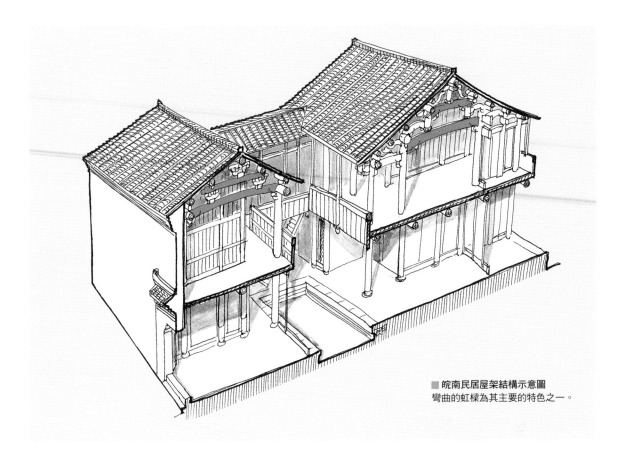

■ 皖南民居屋架結構示意圖
彎曲的虹樑為其主要的特色之一。

精湛的雕刻藝術

　　不以規模及氣勢見長的皖南民居，在雕刻藝術上的表現則成就非凡；磚雕主要出現在入口，此處常見以磚石砌築出雙柱單間或是四柱三間的牌坊，貼附於高牆外，精緻的磚雕仿木結構樑枋斗栱的細節，或以光潔的水磨磚修飾牆面，皆展現了精巧的工藝。木作方面，主結構的樑柱都不施深雕，但喜用彎曲的虹樑，在虹樑、枋材、斗栱及雀替上，多施以曲線流暢、構圖繁複的雕刻；我們走入中庭，抬頭環顧四周，最好的雕刻呈現眼前，每一處門扇、窗扉，宛若蝴蝶時開時闔的輕盈雙翅，翩然欲舞。

鮮活的「皖南民居博物館」

　　近年來在都市發展的壓力下，許多典型又精美的皖南民居面臨被拆除的危機，於是地方政府選擇了潛口一帶的山坡地，按當地傳統村落布局，順應地勢集中移建，這些建築來自於歙縣、徽州鄭村、許村、潛口等地，類型包括一般民宅、富人宅第、官宅、祠堂與牌坊等，可謂匯集了明、清兩代徽州的經典建築，因此今天所謂的「潛口民居」，也成為近年研究中國民居者必造訪之地，儼然是一座鮮活的「皖南民居博物館」！

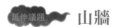

山牆

　　山牆，顧名思義指建築物屋頂下的牆體形如山，除了平頂、攢尖頂、囤頂或盔頂之外，中國傳統的屋頂如歇山、懸山、硬山及捲棚頂，多可見到側面三角形山牆，它的作用除了承受屋頂的重量外，因造型醒目，自然成為表現建築個性的形式符號。

　　事實上，山牆的實際功能勝於其象徵意義，人字形山牆用於硬山及懸山頂。為了防火及防風，將山牆築高，成為封火牆，在人煙稠密的村莊或城市，封火山牆非常重要。廣東及福建一帶因有颱風侵襲，盛行一種高出屋面許多的拉弓形山牆，被稱為「鑊耳牆」，它巨大的圓形牆體也具有擋風的作用。

　　北方有一種階梯形的山牆，被稱為五花山牆，它的上端露出樑枋木結構，所以仍屬於懸山頂。廣大的南方多使用硬山頂，山牆頂端仍然鋪瓦，最普遍的是所謂「馬頭牆」，分布在長江流域為多，但福建、廣西仍可見到。馬頭牆頂為便於鋪小瓦片，所以砌成階梯狀，遠望時只見水平的黑瓦層層疊疊，與白粉牆構成強烈的對比，有如一幅水墨畫。

　　廣東及福建地區山牆的形式十分多樣化，有金形（圓）、木形（高）、水形（曲）、火形（尖）及土形（平）之變化，將屋頂歸納為五行，與堪輿風水之術結合，反映著中國古代的空間環境與時間觀念。

1 北京常見的五花山牆與懸山頂並用，呈現出斜線與水平線交織之趣味。

2 廣東地區常見之鑊耳式山牆，巨大的擋風牆有如古鼎之耳。

3 廣東番禺餘蔭山房人字山牆，線條具書法之美。

4 長江三峽張飛廟的拉弓形山牆，氣勢雄偉。

5 福建武夷山下梅村，七滴水牌坊與左右馬頭牆結合成和諧的整體造型。

6 福建邵武民居大夫第之牌坊式門樓，磚雕精細，令人嘆為觀止。

7 福建邵武玄雲寺門樓作成山牆狀，雖充滿精細磚雕，但表現出來的樑枋關係仍有條不紊。

8 浙江諸葛村的馬頭牆上鋪蝴蝶瓦，天際線呈階梯狀，造型飛揚。

9 福建北部祠堂常見之馬頭牆，直線與曲線並用，靜中有動。

10 湖北民居之馬頭牆，門廳用三山，而正廳用五山，前後略異，主從分明，造型有如古代官帽，氣宇軒昂。

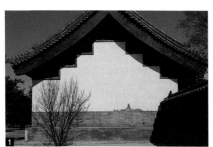

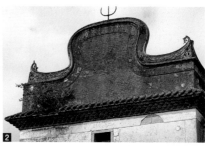

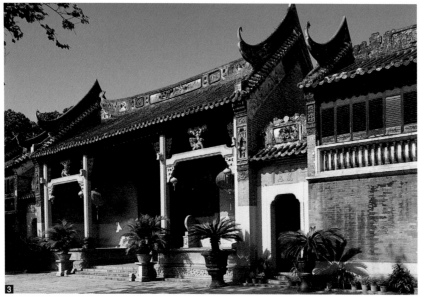

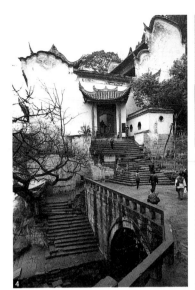

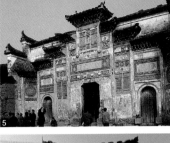

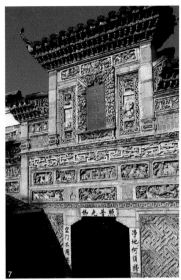

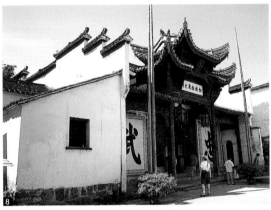

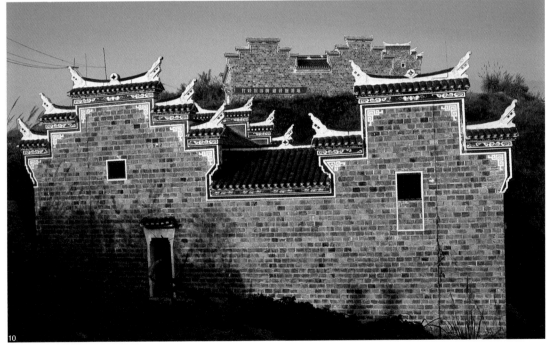

漢代民居之縮影——陶樓

漢代的地上建築存世甚少，且多為石造之墓闕，而未見住宅遺蹟，所幸尚可自明器中窺見一二。明器又稱為冥器，是一種陪葬物。漢代崇尚厚葬，在事死如事生觀念之下，陪葬物多以陶製成縮小比例的屋舍、傭僕及牲畜形象等，因而使我們對兩千多年前的建築多了一些認識。目前可見的明器類型，涵蓋了合院、宅第、樓閣、牲畜屋舍以及巨大的塢堡。明器雖然屬於縮小的陶製品，但其空間組織清晰、造型優美、構造合理，且有藝術加工表現，值得我們細加觀察。

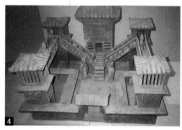

明器陶樓的造型多樣，反映了漢代人民生活的各個層面，包括士農工商與販夫走卒。有些陶樓上面出現許多人物，顯示當時生活情調，特別是人與空間的關係，例如門庭內有人打掃、紡織，正堂內賓主把酒高歌，開懷暢談；而樓閣上有人憑欄眺望，似是觀景，又像警戒……，適切地反映漢代中國人的生活文化。

當然，這些出土的陶樓明器更是研究漢代建築的重要史料，可補實物之不足。有些陶樓製作寫實而精細，無論是建築構造細節或裝飾圖案色彩皆表露無遺。結構方面除了樑柱外，柱頭及樑上的斗栱畢現，栱身曲線多樣，如「一斗二升」、「一斗三升」及上下重疊之斗栱或斜撐木等，看出漢代斗栱尚未定型與制式化。門窗的細部與後代幾乎相同，包括門楣、門簪、門檻、門環鋪首及窗櫺等，作法成熟。屋頂的形式方面，可見到兩坡頂的硬山、懸山與四坡頂的歇山、廡殿或攢尖頂。而屋脊上的裝飾則有鳳凰朱雀、葉狀脊瓦或類似鴟尾之瓦件。木構件外表敷以色彩，主要以朱、青、綠與黑色為多，至為華麗。

陶樓出土的地理分布頗廣，從山西、河北、甘肅、四川、湖北到南方的廣東皆可見之，而建築空間與造型極為豐富，其中以塢堡與水榭最引人注意。塢堡是一種具防禦作用的大型住宅，以高牆圍繞，並起高樓。高樓內庭堂相間，樓宇錯落，猶如一座小城堡。在河南焦作出土的一座塢堡，有兩座高聳的樓閣，在半空中以廊橋相連，複道行空，可蔽風雨，極為罕見。另外，蘭州博物館所藏一座漢代塢堡，中央凸起五層樓閣，四角各有小樓拱衛，而各小樓之間連以空中閣道，布局嚴謹而奇巧，造型兼有瓊樓玉宇之趣，從漢代史書所載長樂、未央宮之建築可資佐證。

水榭將一座多層樓閣立在池沼之中，少則三層，多則五層。當時可能是出於防禦或宗教思想而有如此之設計，後世極少見。但清初乾隆皇帝在北京所建國子監辟雍與北海小西天卻因襲此法，將殿閣築造於水中島上。

1 河南焦乍出土的漢陶樓，兩座樓閣間凌空架起廊橋。

2 河南出土之漢代塢堡陶樓，它有四進，包括門樓、望樓、主屋及後堂，四周圍以高牆。

3 長江三峽出土的漢陶屋，注意屋脊起翹曲線及「一斗三升」的特徵在漢代已成形。

4 一座少見的漢明器，它的正屋為樓房，院中有院，四隅為攢尖頂望樓，闢直櫺窗，且有飛橋相連，甚為巧妙。

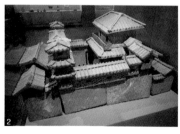

■ 河南焦作出土之東漢
彩繪陶倉樓透視圖

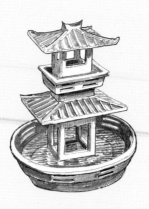

■ 河南靈寶出土之漢代
綠釉二層水榭透視圖

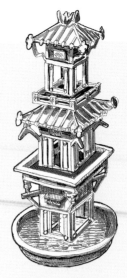

■ 河南出土之東漢綠釉
三層水榭透視圖

■ 河南安陽出土之西漢
彩灰陶廁所豬圈透視圖

■ 河南洛陽出土之
東漢灰陶井透視圖

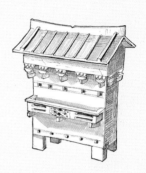

■ 河南出土之東漢
二層陶倉樓透視圖

■ 甘肅出土之漢代塢
堡全景透視圖
中央立五層樓閣，四
周圍牆並設角樓，可
能為加強防禦而設。

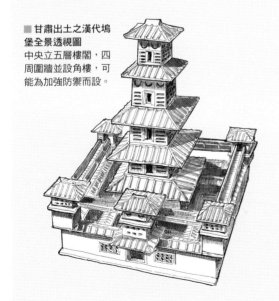

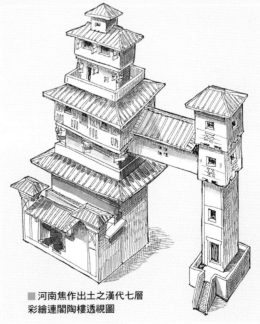

■ 河南焦作出土之漢代七層
彩繪連閣陶樓透視圖

北京四合院

反映中國傳統人倫秩序，廣大中國華北平原最常見的民居形式。

　　在中國北方自然地理及人文生活條件交織下所產生的四合院，分布相當遼闊。華北平原因無高山阻隔，建築工匠交流較為密切，所以包括山東、河南、河北、山西等地都採用了相近的民居類型。上至皇帝下至匹夫小民，概居住於四合院。而由於京城近在咫尺，居於天子腳下的北京四合院，對官方會典頒布的規制格外謹守，從屋宇的高低大小、裝飾的強度、用料的精粗與設色華麗與否等方面來區隔社會位階與尊卑。因此，灰磚青瓦成為尋常百姓民居的主要色調，簡樸素雅的外觀之下，空間安排嚴謹，這種合乎禮制又充滿生活機能的設計，顯現出五百餘年來京師特有的深厚文化底蘊。

北京四合院全景鳥瞰透視圖

❶ 主入口大門：有較氣派的廣亮大門，與普通的蠻子門或如意門多種類型。圖上為廣亮大門。

❷ 上馬石：俗諺謂「南人駕船，北人乘馬」，所以在大門之前常可見到上馬石及栓馬柱兩種設施。

❸ 倒座：臨街一面只闢小窗，主要門扇朝向內部，通常作為客房、私塾或儲藏室。

❹ 影壁

❺ 露地：合院角落的小院，可通風採光或種植花木。西南角落的小院常設置茅廁。

❻ 垂花門：也稱為「二門」，它的屋頂常作二座相接，即一殿一卷式，門內設屏風，平時由左右出入。

❼ 中庭院子：四隅種植花木，中央具十字形鋪面。

❽ 東廂房

❾ 西廂房

❿ 正房：也稱為上房，通常為三開間或五開間，中間為主廳，兩旁為臥房，房內多設炕床取暖。

⓫ 抄手遊廊：多呈曲尺形，又稱「窩角廊」，是連通垂花門、廂房與正房的廊道，廊下柱子多漆綠色，並有座椅式矮欄。

⓬ 耳房：可充當廚房。

⓭ 後罩房：位於最後一排，通常作為女眷與僕役居所。

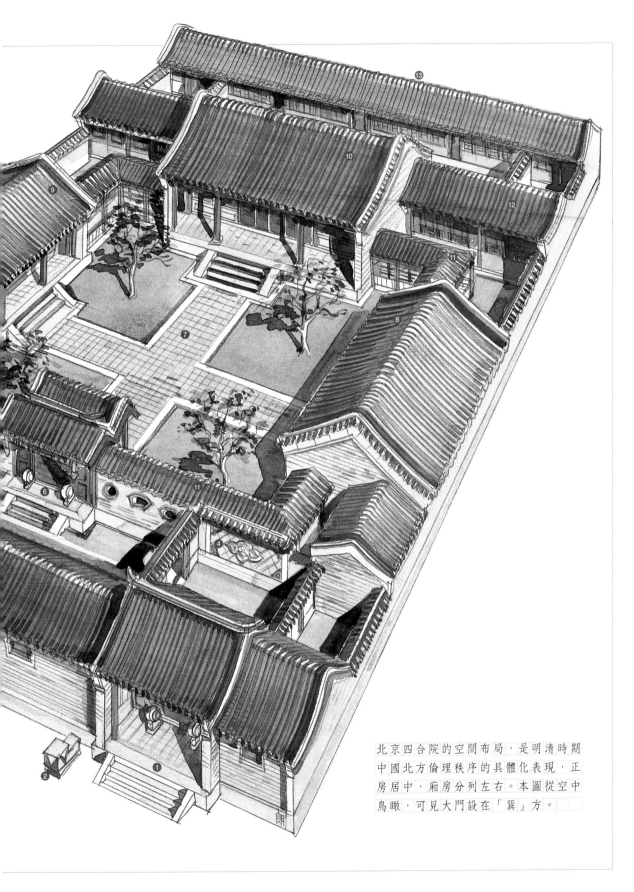

北京四合院的空間布局，是明清時期
中國北方倫理秩序的具體化表現，正
房居中，廂房分列左右。本圖從空中
鳥瞰，可見大門設在「巽」方。

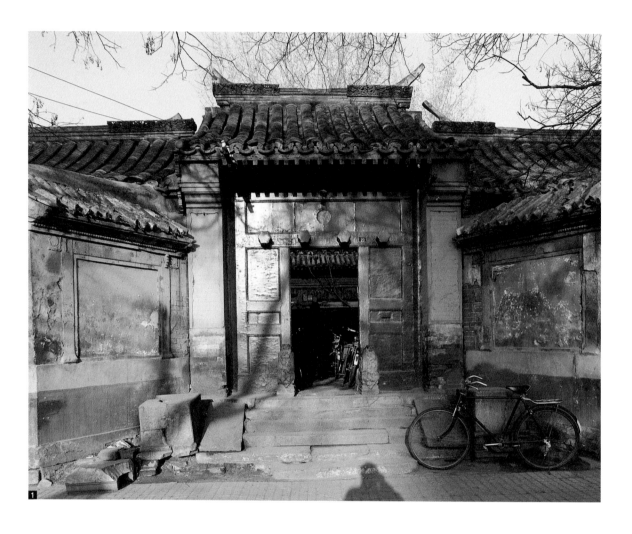

1 具有八字影壁之「蠻子」大門。

獨立而開闊的形式

四合院的基本型是由四座房子所圍成，成為中軸對稱的長方形或正方形之布局，平面如「口」字形。這種布局具有悠久的歷史，是中國民居最常見的模式，早在漢代出土的明器陶樓，就已出現四合院的形態。不過，雖然大江南北都有四合院，但配置的鬆緊不同構成形式上的差異：南方四合院因屋宇相連，只留出中央的院子，較為緊湊；反觀北京四合院的四座房子各自獨立，屋頂並不相連，四個角落因此多出具妙用的小院來，稱為「露地」。北方冬天日照短，小院可增加通風採光，富生活機能。四周以牆垣連接，形成封閉的界線，各座之間則用「遊廊」來連結，如同手臂從身上長出，所以被稱為「抄手遊廊」，使起居不受晴雨霜雪等天候影響。遊廊的一側可砌牆，開設扇形或桃形漏窗，另一側則常置欄杆座椅。

縱橫皆可擴充生長

基本四合院形式屬於小型住宅，只有兩進院落，而官宦或富貴人家則會採用

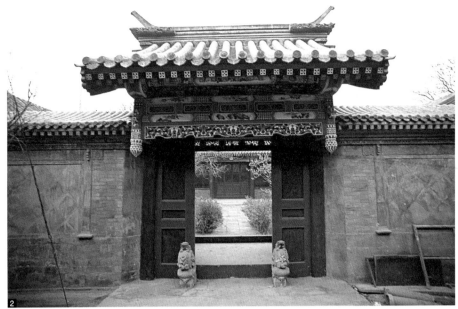

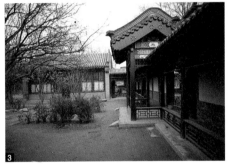

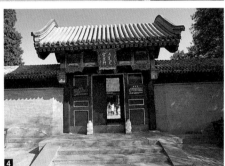

縱向或左右延伸的方式，創造出多進甚至帶花園的宅第。第一進通常背對街道或胡同，故稱為「倒座」，而正房之後常會再加一排房子，使得進深拉長，稱作「後罩房」。有時候也可以是兩套四合院，左右並列，如此橫向擴充，即稱為「跨院」或「偏院」。

合乎禮制的布局

受到明代《大明會典》的約制，庶民百姓住宅面寬不得超過三開間；合院的房屋都朝內開門，內院與外面隔絕，向心性很強，四周砌高大牆垣，形成封閉且寧靜的宅院。主入口基本上可分成四種層級，最高級的「廣亮大門」，前後共立六根柱，門扇設於中柱上，使入口有較大的進深，多見於官宦府第。中上人家採用「金柱大門」，門扇裝在前金柱位置上，入口的進深較淺。「蠻子門」是把木板牆安在前檐柱位置，門外無容身空間，多為富商殷戶使用。「如意門」以磚牆砌築，中間留出門扇，為平民百姓採用，是最普遍的大門形式。進門後的小院有一道牆對著大門，稱為「影壁」；如果院落夠大，影壁獨立在院中，兼有擋景及反射明亮光線之作用，一般多用細緻的磚材砌成，其上雕刻

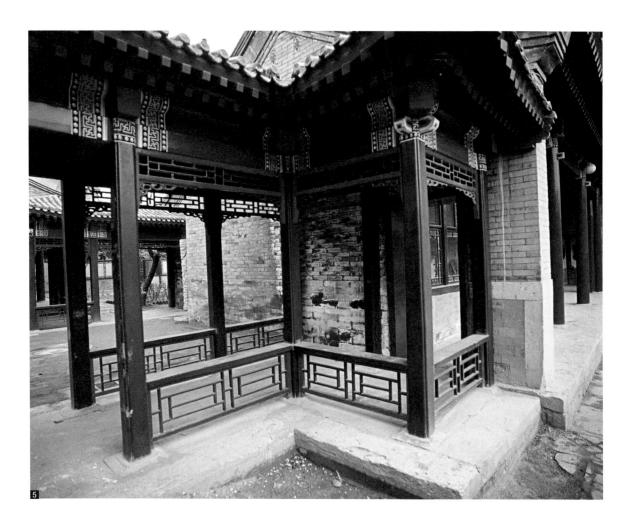

5

吉祥圖案。

　合院中軸線上第二進的出入口，雅稱「垂花門」，因正面吊柱宛若花朵垂下而得名，所謂「二門不邁，大門不出」，二門即指垂花門。它的最大特色是採用一種叫做「勾連搭」的屋頂——兩個造型不同的屋頂連接在一起；前者為人字脊，屋脊出蠍子尾，後者做成圓弧形的捲棚，又稱為馬鞍頂，前尖後圓，富於變化之美。

　北京四合院的空間使用合乎傳統人倫禮節，正房居中，屋頂高度也最高，廂

5 抄手遊廊連接正房以及廂房，正房也稱為上房，為主人之居所，廂房旁邊的空地則稱為「露地」。

6 從遊廊遠望垂花門一景。

7 抄手遊廊常使用較細的綠色柱子，使視野較為開闊。

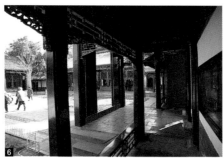

6

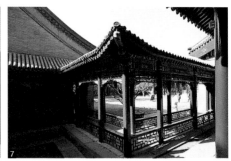

7

房分列左右。正房通常為三開間或五開間，中間是主廳，兩旁為臥房，左為大，所以左邊房間由長輩使用，右邊次之，房間依照家庭長幼的序位來分配。正房後面加蓋穿心廊，形成「工」字形平面，但到明清漸漸少見。廂房多屬晚輩居所，一般仍採「一明二暗」三開間的格局；中為小廳，左右為房，或者三間都是房間。當空間不敷使用時，不論正房或廂房都可在其左右兩邊各增建一小間，稱為「耳房」，也可當作廚房。女眷或僕役居住於合院最後一排的「後罩房」，寬可達五間或七間，屋頂卻較低。第一進的倒座則充為儲藏室、私塾或是客房。

　　至於中庭院子，除了步道外，四隅常栽種一些祥花瑞草，雖然俗諺云：「桑棗杜梨槐，不入陰陽宅」，但實際上只要是有花、果可賞可食的植物，都不乏人栽種。

坎宅巽門

　　北京四合院大多為「坎宅巽門」，這是受到地理環境、氣候條件以及風水理論影響的結果。中國北方平原地區冬日短，非常需要陽光，住宅最喜坐北朝南。北京的胡同以元代所規劃的東西走向較多，兩側住宅自然多運用南北坐向（當然也有少數東西向住宅），而風水學認為坐北是「坎」位，「離」是正南，大門位置以東南角「巽位」為最佳，「坎宅巽門」因此成為北方民居最常見的布局形式。

米脂姜氏莊園

陝北

典型「明五暗四，六廂窯」之陝北窯洞，與華北合院、城寨所結合而成的大莊園民居。

　　陝西中部的關中是漢唐文化的搖籃，孕育出輝煌燦爛的文明。但是陝北的地理自然條件大不相同，此區位於黃河以西，境內悉為廣大的黃土高原，海拔約在900公尺至1,500公尺之間，土質堅硬且雨量稀少，利於開鑿窯洞。米脂縣位於陝北的溝壑地區，東邊接近黃河，北邊可達內蒙古，西邊有長城，南邊可接延安，是一個以務農為主的區域。歷代為了保存良好的耕地，以增加收成，城鎮及民居多建於山邊靠崖之處，基於土質特色，窯洞順應山坡走勢且朝向陽而建，在溝谷中往往可見高低錯落的數層窯洞，成為米脂村寨的典型景觀。

米脂姜氏莊園解構式全景鳥瞰剖視圖

❶ 石階步道沿山坡而築

❷ 井樓為集水、取水、洩水之設施

❸ 洩水石製漏斗

❹ 高牆上設雉堞

❺ 正門門額題「大岳屏藩」

❻ 斜坡隧道

❼ 下院門樓

❽ 下院為管家及僕役所使用

❾ 通往中院的隧道入口

❿ 中院門樓

⓫ 馬廄前置馬槽

⓬ 馬廄鋪石板屋頂可以隔熱

⓭ 照壁中央闢圓洞門，可開可關。

⓮ 學堂

⓯ 客房

⓰ 上院垂花門

⓱ 上院是主人的起居空間

⓲ 上院左右兩側各有三孔廂窯

⓳ 明窯洞共有五孔，為主人所居，內有炕床。

⓴ 暗窯洞左右各二孔，作為廚房及儲物之用。

㉑ 糧倉窯洞

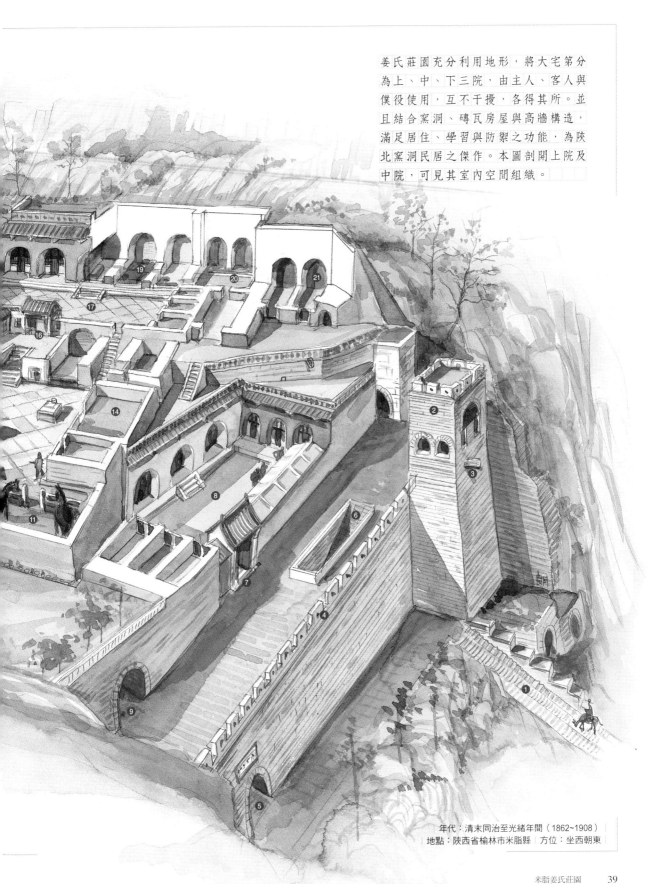

姜氏莊園充分利用地形，將大宅第分
為上、中、下三院，由主人、客人與
僕役使用，互不干擾，各得其所。並
且結合窯洞、磚瓦房屋與高牆構造，
滿足居住、學習與防禦之功能，為陝
北窯洞民居之傑作。本圖剖開上院及
中院，可見其室內空間組織。

年代：清末同治至光緒年間（1862~1908）
地點：陝西省榆林市米脂縣 │ 方位：坐西朝東

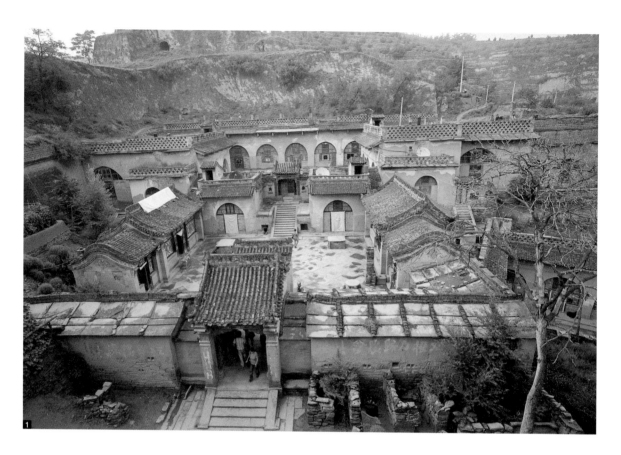

1 姜氏莊園配合山坡地形，巧妙地結合窯洞、硬山瓦房與城堡而成名副其實的大莊園。

窯洞內冬暖夏涼，很適合人居住，為避免潮濕之弊，可在洞中床邊設置火炕，所謂「一把火兩頭燒」，一邊除濕取暖，一邊可燒開水或煮飯。陝北窯洞另一特色是洞口門窗格子圖案變化多端，除了各式花樣外，經常貼以洋溢著喜氣的紅色剪紙，展現民俗藝術之美。

位於米脂縣城東方劉家峁牛家梁的姜氏莊園，是一座規模宏整，布局合理，順應自然地勢，就地取材，採用黃土高原普遍運用的拱券窯洞構造所建成的大宅第，透過這座建築，可以體會清代陝北人民生活的型態，了解當時的社會情況、家庭組織、主僕關係以及優異的空間設計技巧。

反映生活機能與防禦需求的大宅院

佔地遼廣的姜氏莊園，包含許多院落，空間層次複雜，反映了生活機能與防禦需求，令我們腦中浮現出漢代陶樓莊園之聯想。它建於清末同治初年至光緒年間，恰是面臨內憂外患的大時代。姜氏為當地富戶，經由土地收成與經商累積財富，當時主人姜耀祖為謀身家財產之保障，乃選擇此一形勢險要之地，耗時十多年營建莊園，基地雖屬黃土高原，但枕山面水，山嶺樹木蒼翠，自然條件極好。訪客初抵莊園，只見高牆橫亙，無法一眼窺及堂屋之美，及至入門爬坡盤旋而上，才在迂迴路徑的引導下，穿過層層疊嶂的設施，一步步踏進這別有洞天的大宅院。

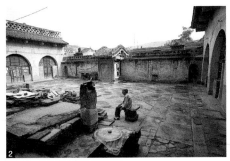

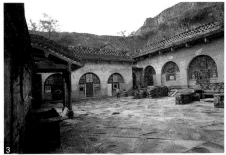

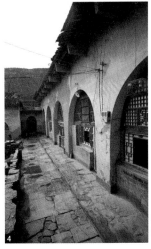

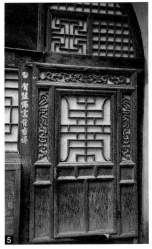

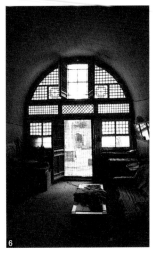

為了防禦，莊園築在較陡峭的山坡，入口設在山腰，莊園四周圍以蜿蜒而行的高牆，仿如城牆，上設雉堞以利射擊。莊園內部可用「院內套院」、「窯內套窯」、「門外套門」、「門內有門」及「牆內有牆」等字眼來形容。從全區布局來看，可分為外牆、內牆、下院（管家用）、中院（客人用）、上院（主人用）、儲藏區及馬廄區等，每區之間則運用高低差及門樓來劃分，主僕生活領域分明，有外露的門路，也有隱藏的通道。這些廊道可開可閉，控制自如。

層次複雜、領域分明的空間組織

上院位於莊園最高處，坐北朝南，背倚大山，闢九個窯洞，採「明五暗四」形態，意即中央五座窯洞露明，左右隱蔽小院各鑿兩個不外露窯洞，作為廚房及供儲藏糧食之用。上院的左右廂房亦為窯洞式，各有三孔，合稱「六廂

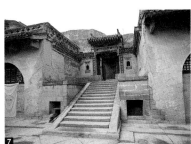

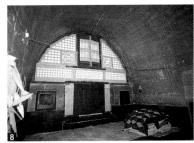

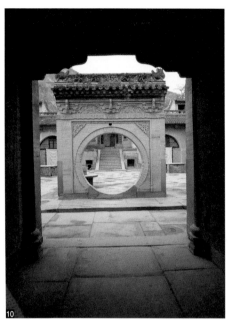

窯」，但非開鑿自然山壁而成，一般喜用兩孔並列或作三孔窯洞。洞口上方設出簷防雨，洞頂為平頂。上院以一座精巧垂花門為界，垂花門外設石階接中院，中院左右為硬山式廂房，木窗扇雕飾頗精美，古時可能作為書房或客房。

中院的功能多元，院子中央樹立一座照壁，其上闢有圓洞門，當雙扇木門關閉時成為照壁，打開時變成月洞門，當年只有迎接貴客時才開啟。照壁前方左右設有馬廄，馬廄前仍保存栓馬柱及很長的馬槽，可同時飼養十匹馬，或供遠客的坐騎休息。有趣的是馬廄的屋頂鋪石片瓦，其隔熱效果較好。

出了中院的門樓，到了次一層平台，有斜坡隧道直達下院，下院的方位異於上院，略朝東南向，雖然也設門樓，但院內全採窯洞式房屋，據說當年供管家及僕役使用。下院雖都是窯洞，但仍遵循正屋配左右廂房之布局，每邊各鑿三個窯洞，有的相鄰兩洞的內部可互通，堪稱便利。洞口上方高懸出簷，可以遮陽擋雨。管家院的窯洞內設密道，可直接聯通上院及糧倉、儲藏室，是頗為方便的設計。

走出下院門樓，可見一排雉堞，有如城牆橫列眼前，這是姜式莊園正面最險要之處，每個雉堞皆設窺孔，不難推想古時在這偏遠山中，富貴人家為求自保所投下的心血，其設計是何等地周密！

兼具資源運用與風水構思的集水系統

在城牆的角隅凸出一座井樓，姜氏莊園處於半山腰，用水必感困難，所以從上院、中院到下院所有的水溝形成一個嚴密完整的集水系統，將各路雨水匯集到井樓，但水滿時可直接從石雕水槽嘴溢出，從數丈高的漏斗洩下，形同瀑布。另外，也可自高處以轆轤降下水桶，從山下汲水，供應各院，可謂集水與

陝北韓城黨家村

陝北韓城附近的黨家村是黃土高原上保存極為完整的古村落，始建於元代，現今村內的數十座民居多為明清時期所建。它坐落於黃土高原溝谷中，遠望時幾乎看不到村寨，走近時才豁然開朗，一片排列有序的民居與街巷映臨腳下。村中民居多採北方合院格局，天井狹長。為了防禦，村中鋪石巷道曲折迂迴，且嚴守巷不對巷的原則。村中建造高聳的「看家樓」，作為警戒之用。村旁建有樓高六級的文星閣，據說可使文運昌隆，成為黨家村最明顯的地標。

1 陝北韓城黨家村之看家樓凸出於聚落之中，具有警戒作用。

2 韓城黨家村古聚落，其布局呈現巷不對巷的特色。

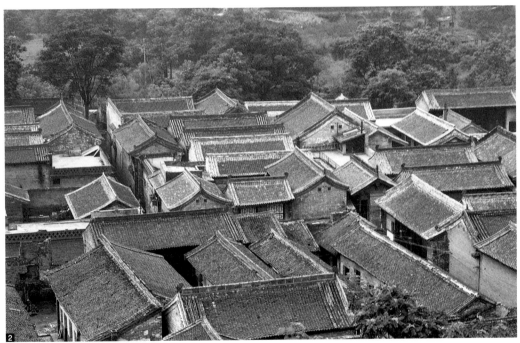

取水兼顧。綜觀其排水過程，充分利用水源，並珍惜水源，實在是了不起的設計。事實上，中國古宅之排水，不以鄰為壑，四水歸堂，並迂迴放水。所謂細水長流，其實另具有「引水界氣」風水之意義，符合山有來龍，水呈環抱之理想。此法多見於中國南方建築，陝北米脂黃土高原的姜氏莊園可謂北方罕見之佳例，它不但將生活需求之空間與地理形勢作了合理而巧妙的結合，也融合了珍惜自然資源與風水理論之構思，體現中國古代天人合一的生命哲學，是值得深入研究的一座民居建築瑰寶。

山西 窰洞民居

利用黃土地理特色，以減法創造出來的窰洞民居。

　　山西位於海拔高度800到1,500公尺之間的黃土高原上，土質堅硬且黏度高，適合夯土技術築屋，農村百姓因地制宜，開挖各式窰洞民居，其中以晉中及晉南一帶為多。而因為土質佳，又產煤礦，適合燒製質地優良的磚塊，山西也有大量的磚造合院，其磚雕技術極為高明。

因地制宜的窰洞民居

　　山西窰洞可以概分成靠山式、獨立式、下沉式（下陷式）等三種形式；靠山式就是在山邊削鑿出垂直的牆面後，再橫向開挖隧道式的山洞，土質較硬地區可挖出二樓或三樓，為防止坍塌及美化門面，在窰洞口以磚砌出拱券，遠觀有如磚造建物，其實內部仍為土窰洞。至於獨立式窰洞是在土質疏鬆或岩石外露地區，以磚、石或土砌出圓拱，上面掩土而成，形態較為靈活自由，但仍保有窰洞冬暖夏涼的特點，又稱「錮窰」。

窰洞民居解構式鳥瞰剖視圖

❶ 主入口斜坡道

❷ 入口坡道常轉彎，以符合風水之說。

❸ 照壁

❹ 下沉式窰洞院子

❺ 窰洞房間

❻ 門上方另闢通氣窗

❼ 炕設於靠門窗處，採光佳，通風良好。炕床下設煙道，冬天可取暖。

❽ 矮牆及出簷，防地面人畜跌落窰洞。

❾ 地平面作麥場用途

山西平陸及河南鞏縣出現一種下沉式窯洞民居，利用堅硬的黃土質特性，垂直向下挖出長方形地坑，四面闢窯洞作為臥房，其屋頂實為地表。本圖可見到斜坡道入口以及房間內之擺設，顯現「坐井觀天」之氣氛。

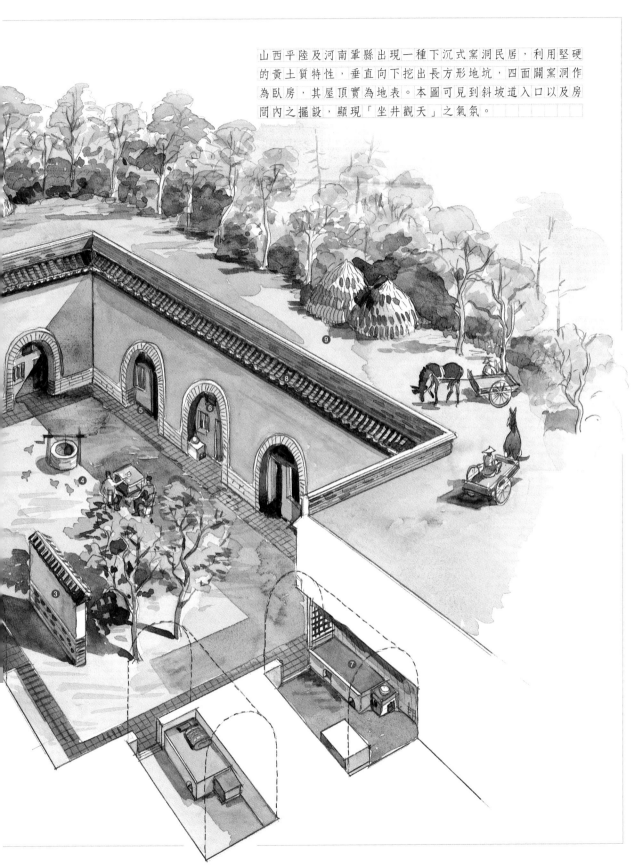

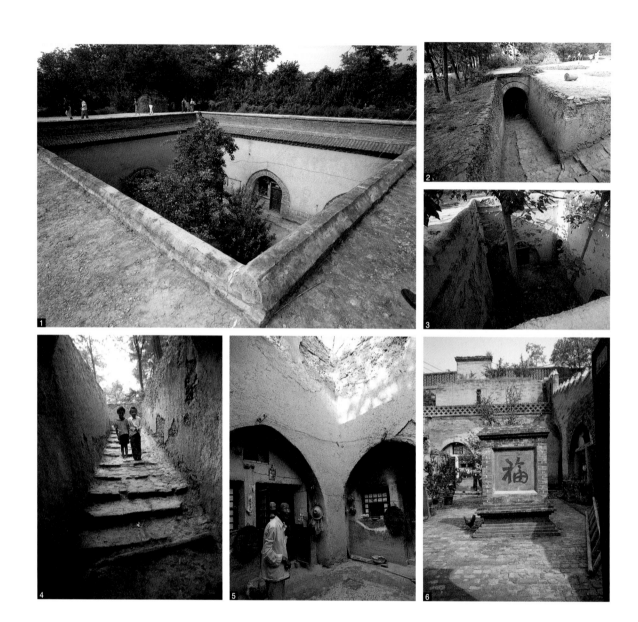

　　而下沉式窯洞則可用「別有洞天」來形容，是一種地坑窯洞，也稱為「天井院」或「地窨院」；在平坦的黃土高原上由地面向下開挖出長方形深坑，再從坑的四面土壁逐次開鑿窯洞，宛如下陷的四合院，所謂「入村不見村」，描述得頗為傳神。一般約達 7 公尺以上的深度，旁邊靈活布置直線或轉彎的斜坡道作為出入通道；因為高差大，地面通常設有矮牆，以防人畜掉落，財力好的矮牆上緣還鋪設瓦片，加上瓦當、滴水，宛若屋簷。窯洞正面除了主門以外，大部分是窗，而且為增加通風及採光，常設高窗，窗上貼著山西著名的剪紙窗花，色彩繽紛，增加喜悅風情。

　　下沉式院落中通常布置有照壁，並種植花木。對窯洞來說，排水通暢十分重要，院中挖鑿「滲井」儲存雨水，大門斜坡設置止水槽，旁邊鑿洞儲水。窯頂須避免耕種，以防滲雨。

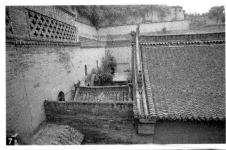

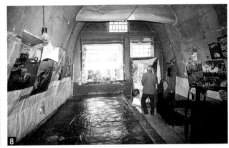

冬暖夏涼的窯洞生活空間

窯洞大多為圓拱或尖圓拱，尺寸各地略有差異，一般而言，室內以高丈二（約3.6公尺）、寬度一丈（3.3公尺）左右最為普遍，進深則由6至20公尺不等，尖圓拱抗壓性較高，故多為人們所用。窯頂的土層厚度通常大於3公尺，由於土層厚實，保溫性能佳，冬暖夏涼。一般窯洞分為前後二段，靠近門窗處設炕床，炕以磚砌築，內藏曲折煙道，連通後方的灶。前段為生活起居的場所，後段較暗，用來儲藏堆放雜物；也有內部分隔成前後兩間的作法。除單孔使用外，也有兩孔或三孔並列的形式，三孔即為「一明兩暗」的布局，中間開門作為起居兼廚房，兩側為只設窗的臥室，每孔之間以通道窯連接。

中國窯洞的分布

窯洞是由古代穴居經過長時間演變而來的居住形式，中國窯洞民居主要分布在山西、河南、陝西、甘肅、寧夏及新疆等較為寒冷乾燥的黃土地區。依各地黃土性質不同以及長期累積的生活經驗，發展出各式窯洞的開挖作法。通常窯洞順應地質、地形而發展，也可和地面房舍結合使用。

山西磚造合院民居

　　山西民居除了窯洞之外，還有大量的磚造合院，其中以四合院居多，平面縱深較大，左右廂房很長，天井呈狹長形，宛如巷弄，和南方的寬扁合院不同。因為日照時間較短，以天井接納陽光，屋宇進深較淺，屋頂喜作單坡處理，人們形容為「半邊屋」。最常見的合院格局是正房、廂房及倒座皆採用三開間，大門偏於一側，也有正房樓高二層及前帶廊之例。

　　而富貴人家的四合院則以「裡五外三穿心（堂）樓院」為主，即裡面五開間，外面三開間，裡外院之間以穿心過廳相連；晉中一帶在明清時期因為商業繁盛，先後建造許多深宅大院，佔地廣闊的祁縣喬家大院即為此地富戶合院民居的典型代表。喬宅始建於清乾隆年間，主要以四合院縱橫組合串連而成；其院落的基本布局正是「裡五外三穿心樓院」，朝東的門樓正對西端的祠堂，南北各有三落大院，或正院帶偏院，或院中有院，各院屋頂相通以利夜晚巡邏，角落設有更樓。眾多宅院取得和諧的統一感，臨街外牆高大封閉宛如堡壘，氣勢非凡。

　　山西磚造合院的牆體大量使用石頭和磚材，外觀沉穩厚重，造型封閉且曲線較少，多呈直線條，以硬山屋頂為主；屋內構造則多採抬樑式木屋架，木雕及磚雕繁複華麗，門環、鉸鏈等五金配件精美，與外觀之渾厚粗獷大異其趣。

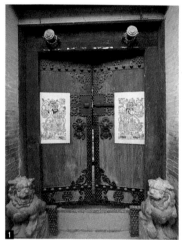

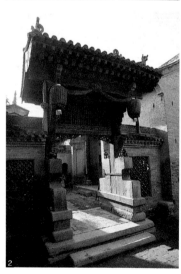

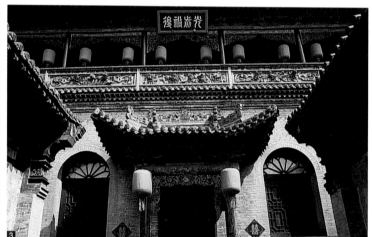

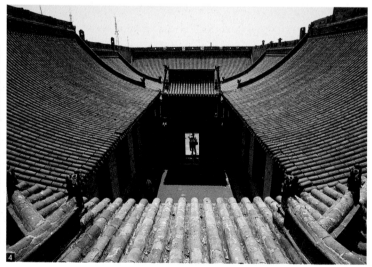

維吾爾族民居

　　維吾爾族民居是新疆最具代表性的住宅建築,它在古絲綢之路徑上,成為黃河流域、印度恆河流域與中亞文化交流之地,其建築也深刻地反映多種文化之影響。維吾爾人信仰伊斯蘭教,主要分布在南疆,但北疆亦有少部分,他們的民居表現出對宗教的虔誠與乾熱氣候的適應。住宅平面常有拱廊及庭院,院中加頂棚,具備遮日、通風及採光之作用,稱為「阿以旺」。內牆常以石膏雕花裝飾,其中靠西邊的牆背向麥加,成為禮拜的神聖空間。

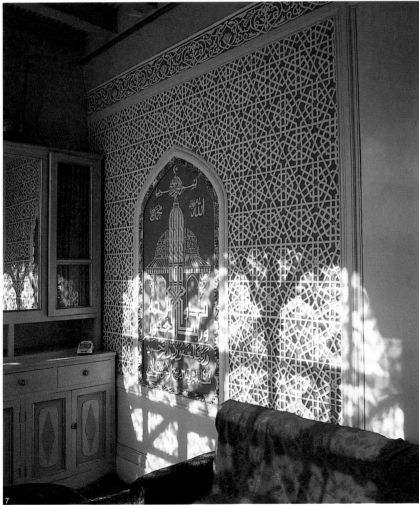

1 山西丁村民居之門扇飾以鍛鐵花樣,鉚釘密布為其特色。

2 丁村民居之門樓,屋頂厚大而立柱細小,柱身並以抱鼓石加固。

3 山西祁縣喬家大院之磚造樓房,二樓欄杆以磚雕裝飾,這是山西極為出名的大型宅院,其布局有如小村落。

4 山西太谷曹家大院,中庭為狹長形,廂房則常作單坡頂,因而被稱為半邊屋。

5 新疆喀什維吾爾族民居過街樓,街道有蔭可降低溫度,人們喜歡聚留聊天。

6 新疆吐魯番盆地天氣酷熱少降雨,其民居有地下室,外牆用土坯及草泥,充分利用平頂空間。

7 喀什維吾爾族民居之石膏幾何雕花壁飾,在陽光下益顯突出。

 福建

華安二宜樓

福建最經典的單元式圓樓，創造出合中有分、分中有合的生活空間。

二宜樓位於福建省華安縣仙都鎮大地村，是圓樓的經典名作之一；因為「宜山宜水、宜室宜家」兩相宜而名之。直徑73.4公尺，平面內外兩環，外環樓高四層，單層多達五十二開間，屬於大型土樓。雖屬單元式平面布局，必要時內圈走廊也有門洞相通，兼有通廊式的優點，匠心獨具。土牆上端有連通全棟的「隱通廊」，遇盜匪來襲，各戶皆可進入通廊防備，防禦設施周全，建築構件及裝飾精美，可說是福建土樓的瑰寶。

二宜樓所有房間都面向圓心，中央庭院為所有居民公用，可在此操作家事。本圖剖開屋頂及厚牆，可窺見其內部隔間。呈現外圈私用、內圈公用之精神。

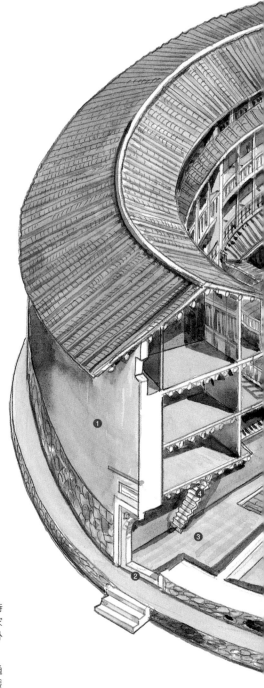

華安二宜樓解構式鳥瞰剖視圖

❶ 外牆：底層厚達2.5公尺，牆基石砌，上方夯土，除了必要的防禦性開口外不設門窗，最上層厚度變小，設有外通廊。

❷ 主要入口：石砌圓形拱門上有水孔，可防侵入者火攻。

❸ 門廳

❹ 外環的樓梯

❺ 中央庭院

❻ 水井

❼ 各家之入口

❽ 各家之廚房

❾ 各戶天井

❿ 側門

⓫ 外環一至三樓多為臥房

⓬ 四樓為各家的祖堂

⓭ 內通廊：面對中庭的走廊，平時各戶之間並不互通，以保有各家隱私，緊急狀況時開啟形成內外支援的通道。

⓮ 外通廊：設置於頂樓，又稱隱通廊，有事時可供為內部人員支援救急之通道，亦可對外做全面性的防禦，牆壁上有射擊孔。

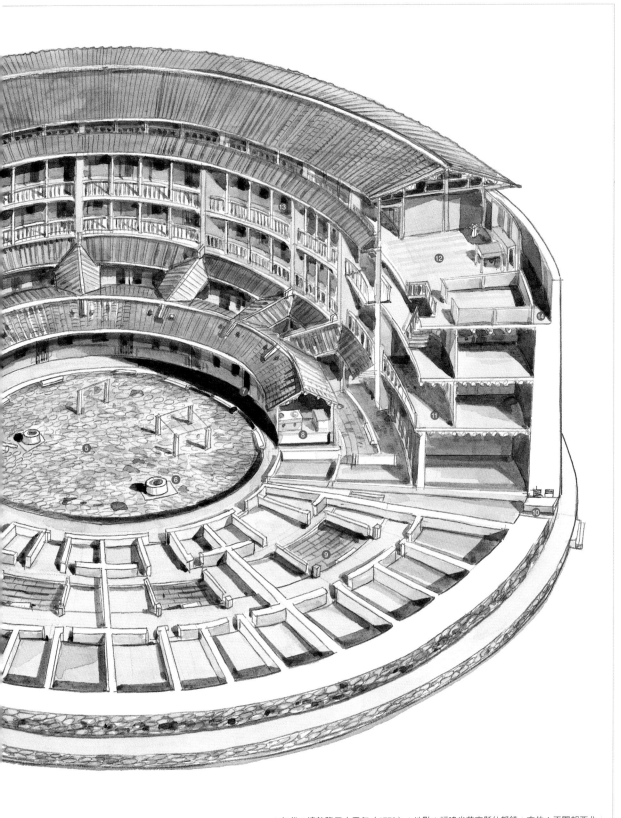

年代：清乾隆三十五年（1770） ｜ 地點：福建省華安縣仙都鎮 ｜ 方位：正門朝西北

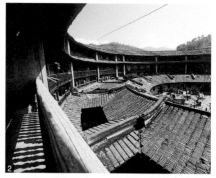

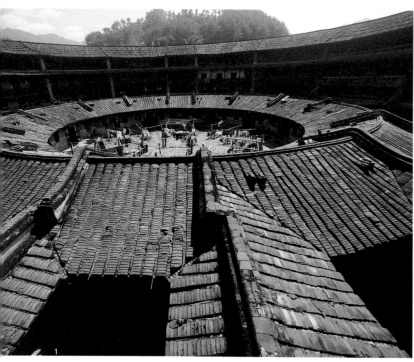

1 二宜樓內部全景，它的直徑超過73公尺，是福建單元式土樓的代表作。

2 二宜樓的平面係由許多透天厝圍成一個圓。

3 二宜樓祖廳位於主入口門廳的對角線上。

超乎想像的圓形平面布局

　　圓樓為一種極強烈的向心性住宅，所有房間都面向圓心。碩大的二宜樓外牆上只有三個出入口，主入口為石砌圓形拱門，左右兩側各開一門。穿過門廳，中間是一個卵石鋪面的圓形大院，兩口井分列左右，如同龍目。院子裡面立有石柱，作為農作物曝曬的設備，農忙時期，家家戶戶婦女小孩齊聚於此，是一種善於凝塑內聚力的設計。外環共五十二開間，扣除祖廳及三個出入口門廳，分成十二個單元，其中十戶四開間，另兩戶為三開間及五開間；內環為單層，每戶得三開間，只有一戶為二開間。

　　內環是各戶的出入口門廳及廚房，裡面設灶、櫥櫃及炊事用具，面向中庭的走廊旁邊擺一些椅子供遮蔭休息，每餐之前炊煙裊裊，院內四處飄香，用餐時間人聲鼎沸，坐臥嬉戲，各得其所。每戶有前後兩進，內外環之間有天井可以透氣，天井兩側有廊，堆放農具或收成；第二進也就是外環，前簷下有樓梯，可以直上二樓，樓梯位置或橫或直，盡量不佔用室內空間；通常底層和二、三樓皆作臥室使用，頂樓則為祖堂。

固若金湯的禦敵設施

　　二宜樓的防禦設施十分周全，堅固異常；外牆底層厚達2.5公尺，採用當地的石頭所疊砌，上半段是夯土牆，而且向內斜收，一到三層不設開口，外牆頂

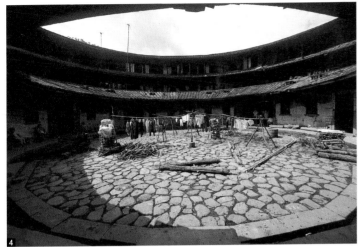

層內設有一個暗廊（隱通廊），牆上闢有內大外小的窗洞，遇襲時可以向下投石射擊；第四層的前廊（內通廊）雖是分段的，緊急時亦可開門相通。內部除了土牆以外，走廊跟室內隔間都採用穿斗式木結構。出入大門皆採用花崗石砌築，門上有孔可以灌水，防止敵人火攻；此外還有平時作為下水道的暗道，緊急狀況時可以掀開石板進出。

風水理論的具體影響

風水理論具體影響圓樓的方位朝向，二宜樓內有對聯「倚懷石而為屏，四峰拱峙集邃閣；對龜山以作案，二水縈回萃高樓」，透露出此樓正是遵循了傳統的風水理論來選址：背倚懷石山，前臨溪流，大門正對近處的龜山以及遠處的九龍山；側門稍微偏了一個角度，據說也是風水師所建議。

精緻的裝飾細節

主要出現在正對大門頂樓的祖廳，採用減柱法，以擴大神龕前的祭拜空間；木構件雕鑿精細，斗栱彩繪以黑底朱邊為主，通樑彩繪包巾，垛頭繪螭虎團，垛仁繪戲齣人物，並出現甲寅年的落款，可知為乾隆年間所繪，是目前所見閩台最古的彩繪之一。壁面裝飾尚使用畫磚的作法，即將平整的牆面繪製成磚塊拼花疊砌的圖樣。因為是圓形的布局，屋頂鋪瓦採用剪瓦技巧，每隔一定間隔，瓦片要順著瓦隴修剪鋪設，始能順利排水。

4 二宜樓中庭為各家各戶共用的戶外庭院，院中有井水供應家用。

5 二宜樓乾隆年間的樑雕彩繪，為福建較古的民居彩畫作品。

6 二宜樓的樓梯各自獨立，圖為透天厝之內部樓梯。

7 二宜樓祖廳使用減柱構造，空間顯得開敞。

土樓

　　土樓是中國傳統的大型集居式住宅，也稱「土堡」或「樓寨」，集中在中國南方閩、粵、贛三省交界地區，大部分為客家人所建，少部分為閩南的漳州人所建。他們大約在東晉至唐代陸續從中原遷徙至南方，以最簡單易得的素材——泥土，加上小石頭、磚片或樹枝、柳條等，應用三千年前就發展出來的夯土技巧，以版築法建成，高度可達五、六層樓。

　　土樓主要有方樓、圓樓及五鳳樓三種類型，其平面因應用的範圍或地形限制而靈活變化，並且依據中國傳統的風水思想設計。土樓雖稱為土樓，但不完全都是土牆，走廊跟室內隔間大多採用穿斗式木結構，牆基是石構造，屋頂是青瓦疊砌，可說是多種建材的組合。土樓內有祠堂、門廳、臥室、廚房、倉庫等空間，以及堅固的防禦設施，各種功能一應俱全。通常人們聚居的最主要理由是農業勞動力與防禦之需求，而土樓不但堅固，建造材料與技術也很經濟，住在內部冬暖夏涼，與世界上其他地區的生土建築相較，土樓屬相當高明的設計。

　　方樓的數量較多，達二千一百多座。圓樓的防禦性最強，約有一千一百多座。而五鳳樓數目較少，約有二百五十座。村莊中常三種類型並存，在設計上各有所長。從使用功能來分析，不論方或圓，它內部的空間組織實際上只有「通廊式」及「單元式」兩種。通廊式的平面，各家可互通，客家人多用之。而單元式各家有獨立的樓梯，互不相通，閩南漳州人多用此型，其數目只有二百座左右。

　　「五鳳樓」可在漢代明器陶樓中找到相近之例，其「三堂兩橫」仍然保存濃厚的主從尊卑空間秩序，方樓也仍保存中軸對稱，到了圓樓則每個房間趨向於平等化了。方樓、圓樓或五鳳樓之出現，可能沒有年代上的先後，而是基於居住者家族倫理關係強弱所做的選擇。圓樓的代表作有華安二宜樓、永定湖坑振福樓、南靖懷遠樓與永定洪坑振成樓。方樓的代表作有南靖和貴樓、平和西爽樓及永定遺經樓。五鳳樓的典型代表作有永定高陂大夫第及永定洪坑福裕樓。

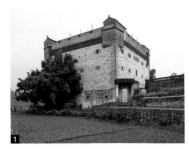

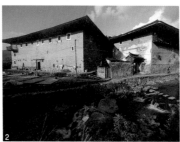

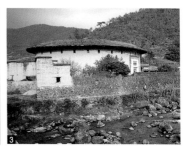

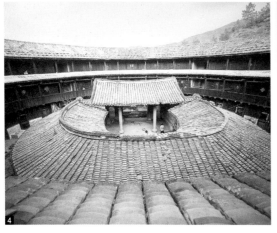

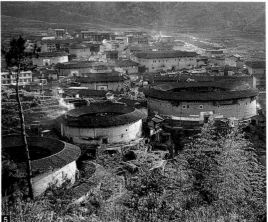

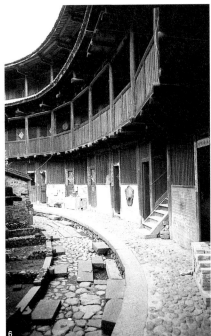

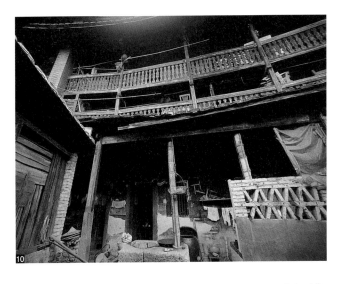

「單元式」與「通廊式」

　　圓形或方形土樓平面配置可分成兩種，一為「通廊式」，每層走廊皆可連通全樓，由任何一座樓梯往上，順著廊即可通往同一樓層的任何房間，方便但私密性差；為了彌補這樣的缺點，將平面分段，變成數個開間自成一戶，每戶之間用牆隔開，廊不再連通，並有自家的樓梯，就成為「單元式」平面。目前所發現以通廊式實例較多，單元式較少。二宜樓正是大型單元式圓樓類型的重要代表。

永定高陂大夫第

福建

前水後山，三堂兩橫，猶如鳳凰棲息，為福建五鳳樓之代表作。

■ 永定高陂大夫第正面全
景，可見屋頂主從分明。

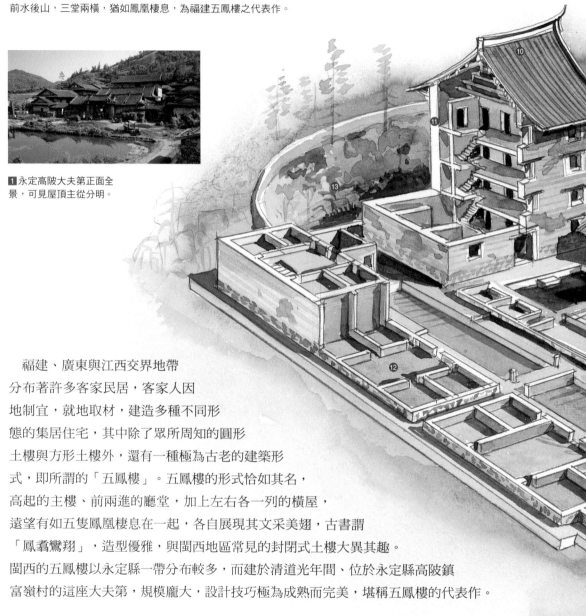

　　福建、廣東與江西交界地帶
分布著許多客家民居，客家人因
地制宜，就地取材，建造多種不同形
態的集居住宅，其中除了眾所周知的圓形
土樓與方形土樓外，還有一種極為古老的建築形
式，即所謂的「五鳳樓」。五鳳樓的形式恰如其名，
高起的主樓、前兩進的廳堂，加上左右各一列的橫屋，
遠望有如五隻鳳凰棲息在一起，各自展現其文采美翅，古書謂
「鳳翥鸞翔」，造型優雅，與閩西地區常見的封閉式土樓大異其趣。
閩西的五鳳樓以永定縣一帶分布較多，而建於清道光年間、位於永定縣高陂鎮
富嶺村的這座大夫第，規模龐大，設計技巧極為成熟而完美，堪稱五鳳樓的代表作。

合乎風水與逐層升高的布局

　　由王姓客家人創建的高陂大夫第，坐南向北，背倚山丘，前臨山谷盆地，遠方正對著
重重疊疊的山峰，視野曠達，宅前闢有半月形的風水池，綠水環繞，茂林修竹，互相掩
映；符合傳統所喜用的「背山為屏，前水為鏡」風水環境之理想。

五鳳樓的主樓，加上第一進的門廳，第二進的中堂與左右橫屋的樓房，共計有五座高起的建築，遠觀如同五隻展翅的鳳凰。

永定高陂大夫第解構式全景鳥瞰剖視圖

❶半月池：象徵「前水為鏡」，具有調節微氣候與風水上壓祝融之作用。

❷照壁：可遮擋視線或有反照光線與聚氣之作用。今已圮，此為復原圖。

❸禾坪：即曬穀場。

❹主入口門樓

❺門廳

❻木屏風：遇紅白大事時，可拆卸下來，使中軸線前後貫通。

❼天井

❽中堂：亦稱「祖堂」，作為家族祭祖與大型活動之所。

❾橫屋：即護室或廂房，自前向後依次增高，通風採光良好。

❿後堂：為主樓，高達四層，為長輩居所。

⓫夯土所築的厚牆

⓬住宅單元：採一明廳二暗房之設計。

⓭屋後的化胎：要保持自然的山林環境，有生息胎氣之意義。

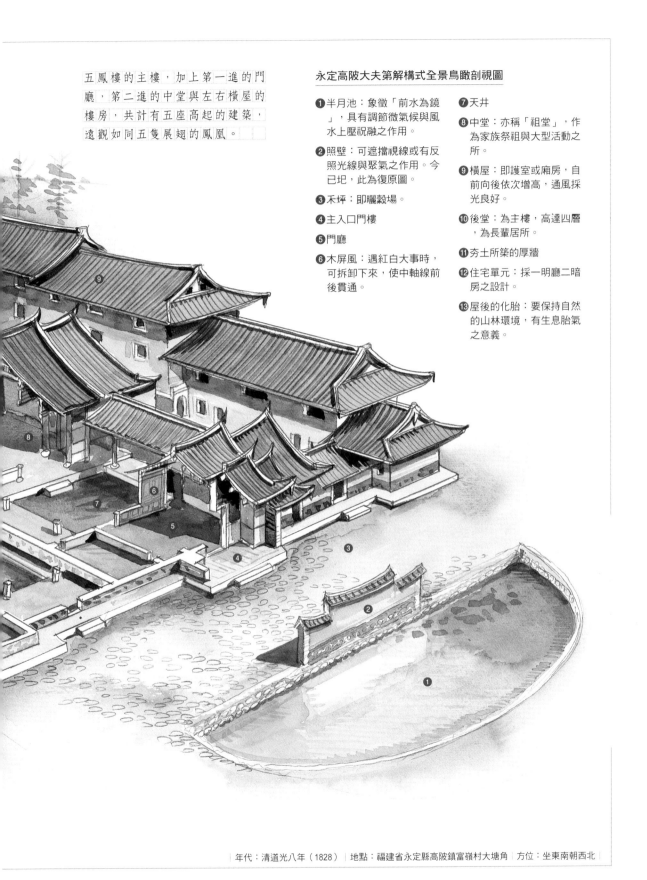

| 年代：清道光八年（1828） | 地點：福建省永定縣高陂鎮富嶺村大塘角 | 方位：坐東南朝西北 |

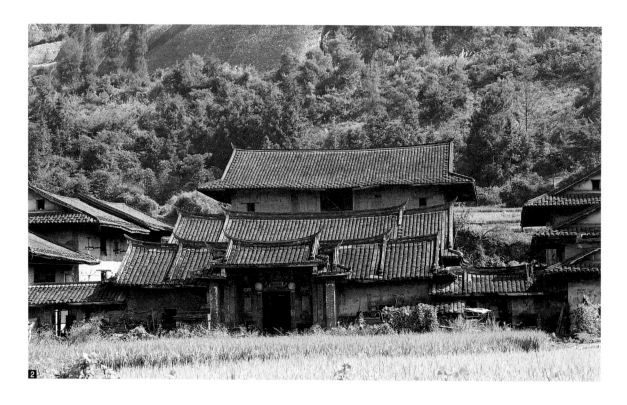

２ 永定高陂大夫第的外
觀，為典型之「三堂兩
橫」布局，屋頂有如鳳
凰展翅，故有五鳳樓之
雅名。

３ 大夫第門樓近景，簷
下懸吊一對燈籠，象徵
雙目。

４ 大夫第的中堂為敞廳
式，但左右間隔以彩陶
窗，逢辦喜事，會懸掛
雙喜金字於中央。

大夫第的平面屬於「三堂兩橫」，即中軸線上有三進，左右各有一列橫屋拱
護，空間呈內向性格，與中國其他地區民居不同的是，它的第三進樓高四層，
而左右橫屋自前向後依次增高，形成階梯狀，因而各座房屋不受遮擋，各得其
所，無論通風、採光均合乎居住需求。

格局嚴謹的書香宅第

名為「大夫第」的宅第在中國南北各地皆可見之，顧名思義，即是古時士大
夫人家的宅第，須具有科舉功名的資格才可建造。書香門第的約制，使得其格
局嚴謹，空間層次分明，內外尊卑有別。宅第前的半月池畔原有照壁一座，但
已圮；門廳之前築照壁，具有反射光線之作用。照壁之後為禾坪，作為曬穀用
途。第一進的門廳面寬五間，為了彰顯入口的重要性與宅第的尊貴，特別在明
間另築一個牌樓式屋頂，獨創一格。

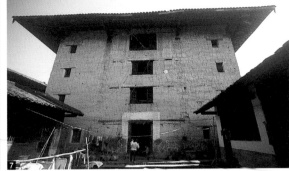

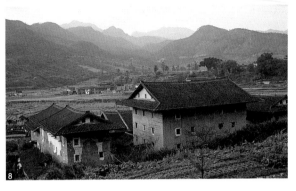

第二進為中堂（祖堂），居於全宅之核心位置，面寬五間，中堂屋宇高敞，簷下左右各立一座彩陶窗，遮擋部分視線，使敞堂空間有內外之分。繞過後院，則見第三進後堂（主樓）拔地而起，高達四層，為家族中長輩所居。後堂構造全以夯土為之，牆體極厚，只闢少數窗子；而其龐大的屋頂，有如大斗笠般遮蓋整座土樓。中軸線上的各廳堂，屋脊俱作翹脊燕尾式，相對地，左右橫屋的屋脊則採平緩的形式。

左右橫屋的構造亦以夯土為之，共分四個段落，自前向後逐層升高，其中有幾個房間早期作為學堂。為防雨水，屋頂出簷深遠，並且做成歇山頂，雄偉中帶著一絲秀麗的韻味，這也是五鳳樓散發出鳳凰展翅造型特質的關鍵所在。

客家人與五鳳樓

中國古代流傳著鳳凰擇枝而棲的說法，對美麗的鳳凰懷抱著仰慕之情，且認為此鳥可通天，具有神祕而神聖的地位。五鳳樓矗立在山野平疇之上，作為客家民居的一種獨特形式，雖仍屬合院式布局，但屋頂層層疊起，出簷深遠，外觀予人有鳳凰的聯想，在中國民居中確是少見的。而起建這些集居住宅的福建客家人，是西晉末年因避戰亂而自中原逐漸向南遷移的民系；唐末五代十國的變亂，又造成更多的中原客家人再經安徽、江西移民至閩西。從考古出土的明器陶樓顯示，漢代中原即有四合院及塢堡形式的住宅，客家人將這種漢民族習用的四合院民居帶往南方。因此，有些學者推論五鳳樓的形式源頭，可追溯自漢唐時期的中原住宅。

永定福裕樓

與高陂大夫第同樣位於永定縣的福裕樓,建於清末1882年,格局嚴謹,亦屬五鳳樓的一種類型。其第一進高二層,左右橫屋高三層,後進五層,彼此互相銜接,內部空間連繫方便;樓高二層的中堂,加上兩側過水及前後廂房,將內部劃分出六個天井;屋頂仍保有五鳳樓那種層層上升的造型美感,所以有學者認為福裕樓可能是五鳳樓轉化為方形土樓的過渡形式,兼具五鳳樓的特色與方形土樓固若金湯的封閉堡壘特質。

樓前有狹長前院,前面照壁緊鄰溪流,石砌的大門置於左側邊,樓身正面設有三個出入口。中間的主廳堂為精緻秀麗的灰磚木構造,採用硬山屋頂,出挑不若前後左右的屋宇深遠,這是因為外圍的夯土構造不耐風雨侵襲,特別需要遮蔽;牆體材料不同時,屋頂的處理手法也隨之有異,可見匠師之用心。

1 永定洪坑福裕樓前水為鏡,後山為屏,形勢絕佳。

2 福裕樓為五鳳樓類型之一,其三堂兩橫皆為樓房,居高臨下,採光通風俱佳。

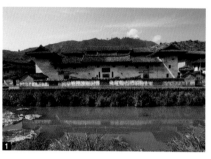

福裕樓也是一種「五鳳樓」,它的「三堂兩橫」連結較緊湊,從外觀上看像正方形的四合院。屋頂前低後高,主從尊卑層次明朗,每座房屋的高低大小尺寸控制得很嚴謹,體現古時匠師精準的設計與施工,這是閩西土樓的傑作。

永定福裕樓全景鳥瞰透視圖

❶前臨溪,取得背山面水之形勢。圍牆中央略升高,形成照壁。

❷外門:設於左側,有「龍進」之意。

❸農具貯藏室

❹中堂

❺過水

❻小天井

❼後堂

❽前橫屋

❾後橫屋

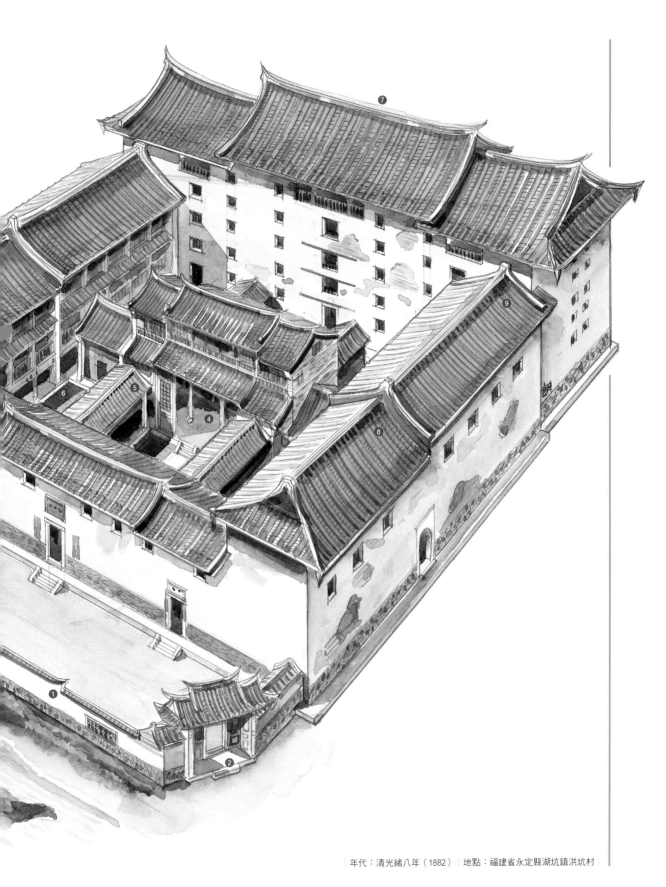

年代：清光緒八年（1882）｜地點：福建省永定縣湖坑鎮洪坑村

福建 閩東民居

大屋頂下包容小屋頂，將住宅、農務與倉儲三者合為一體的奇特民居。

　　福建東北部，閩江以北，大約位於北緯26～27度的地區，俗稱「閩東」，這一帶丘陵多，耕地少，西有高大的武夷山阻隔，東南又有海洋季風吹拂，形成雨季漫長的溫暖潮濕氣候，這樣的條件雖有利於稻米耕種，但每逢收割時節，梅雨不斷，致使穀子曬不乾而容易發芽長霉，令農民十分困擾。

　　千百年來，當地工匠累積經驗，運用智慧，設計出一種能在室內晾穀並儲存收成的特殊民居，是在順應地理氣候條件下，所創造出滿足居民生活機能的鮮明實例，也是一種具有高度技巧的穿斗式木結構建築，空間組織複雜，唯有技藝高超的木匠方可勝任。這種民居類型主要分布在福州以北的羅源、福安以及福鼎等處，往北臨近福建邊界的浙江雁蕩山一帶可能也有分布。

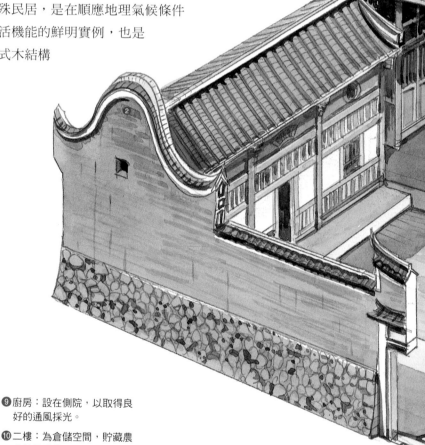

閩東民居解構式剖視圖

❶ 主入口

❷ 蝦姑牆：因山牆形如彎蝦而得名。

❸ 天井

❹ 跨院

❺ 左前檐柱：柱身仍可見百年前木匠墨字「中角柱」。

❻ 右前檐柱

❼ 廳堂：為敞廳式，不設置格扇門，直接面對天井。

❽ 遮陽簾轉輪：以繩索控制轉輪，升降遮陽竹簾。

❾ 廚房：設在側院，以取得良好的通風採光。

❿ 二樓：為倉儲空間，貯藏農作物及農具。

⓫ 三樓平台：作為晾穀之用。二、三樓之間以木梯連通。

⓬ 穿斗式木結構，棟架左右側留設通風窗。

⓭ 披簷：可防雨，其下闢許多通風窗。

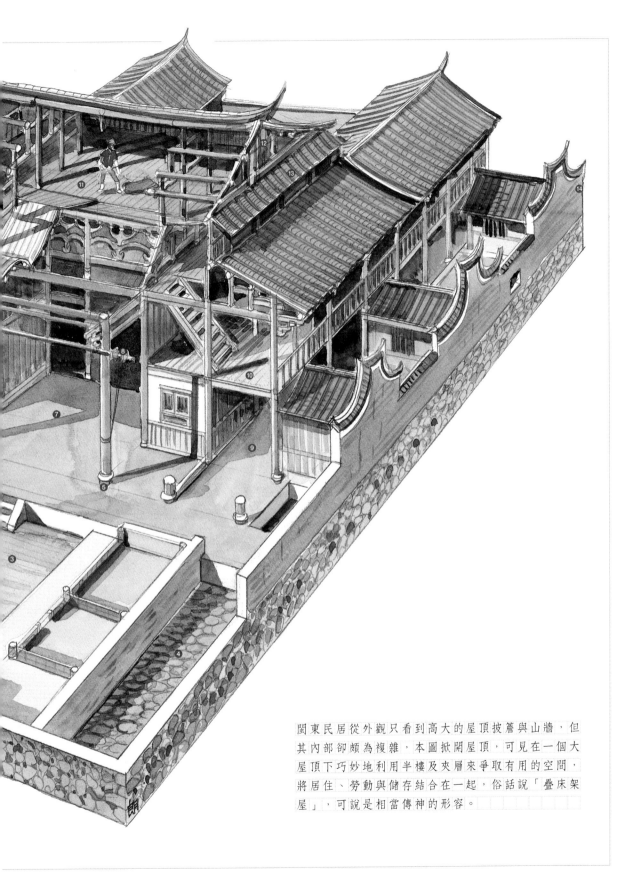

閩東民居從外觀只看到高大的屋頂披簷與山牆，但其內部卻頗為複雜，本圖掀開屋頂，可見在一個大屋頂下巧妙地利用半樓及夾層來爭取有用的空間，將居住、勞動與儲存結合在一起，俗話說「疊床架屋」，可說是相當傳神的形容。

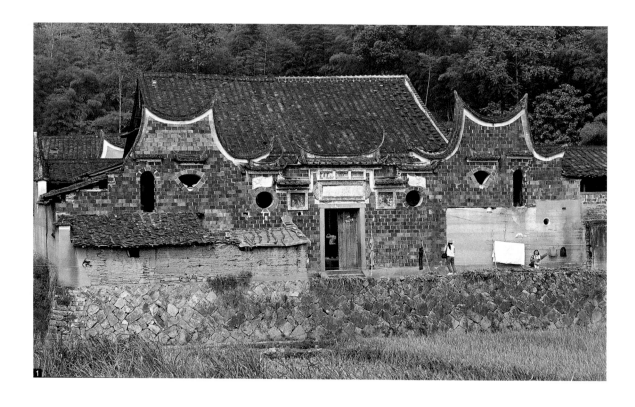

功能多元的穿斗式木構民居

　　典型閩東民居的空間劃分為：一樓中間為主廳，兩旁是臥室，符合住宅的基本要求；主廳多作敞廳式，不安門扇，前檐柱上有橫桿，底下可掛竹簾遮陽，兩邊裝捲軸，利用繩子來控制調整竹簾的高低長度。倉庫等儲存空間位於二樓，也就是半樓處；穀物晾完就收到此處儲存起來。最獨特且巧妙的是在大屋頂下方又鋪設一層平板，形成三樓的平台，供晾穀之用，因此棟架左右側開了很多窗子，以便藉著風力把穀子吹乾。三樓的晾穀平台彷如「屋中之屋」，有疊床架屋之趣。

　　這極富機能的多層次空間，是由具高度結構技巧的穿斗式木屋架所支撐。所謂「穿斗式屋架」，是指用落地的柱子當作主要支架，中間再以扁方形斷面的橫枋穿過柱身的榫洞所串成的屋架，大部分柱子直接承桁，柱子用量較多且較為瘦長，整體結構較輕巧靈活，可運用在崎嶇不平的地形，變化度高。當地工

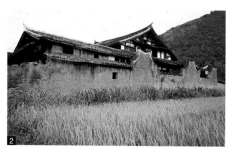

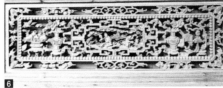

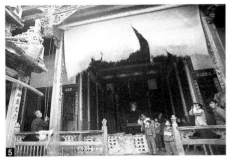

4 溪南民居之中庭,其主廳多作敞廳式,不裝門扇,內外空間連成一氣。

5 溪南民居之主廳前常裝置遮陽簾,以捲軸控制,收放自如,這種設計在他地極少見之。

6 溪南民居之精雕壽字紋花窗,色澤十分自然樸素。

7 溪南民居之雙層屋頂兼有晾穀功能。

8 溪南民居之二樓夾層穀倉,可避潮氣。

匠遠在兩、三百年前,就以純熟精煉的技藝與手法,打造出這名副其實的多功能複合型住宅。

自然樸拙的造型

閩東民居外牆封閉,但因外觀上有高低錯落、各種形狀的「封火山牆」,使得天際線豐富而活潑,不顯呆板。起伏的紅色夯土外牆,搭配主屋高敞的青瓦懸山大屋頂,有些屋脊還兩邊起翹,形如燕尾,整體顯現自然樸拙的意味,是生命力旺盛的民居。由於夯土牆最怕雨水,故出簷深遠,山尖外有披簷兩道,可以擋雨。另外為獲得較明亮之採光,室內大量使用白粉牆來反射光線。

饒富剪紙趣味的裝修

閩東民居的木結構有其細緻的一面,精雕細琢的門窗上充滿人物、花鳥雕刻,曲線纏繞繁複,深富民間藝術趣味。木構上的束木、斗栱、斗座草等,線條流暢、栱身細瘦、斗底束腰,有點像中國剪紙,手法細緻精密,花樣複雜卻不失自然生動。

中國南方民居

　　長江流域以南的自然條件與黃淮平原差異甚大，南方多山岳及丘陵，氣候炎熱、潮濕多雨，少數民族眾多，文化多元而豐富。歷代中原戰亂時，大量北方民族南遷，但因山岳阻隔，各地區仍能保存本身的文化特色。多樣的方言導致各地建築風格不同；以福建而言，往往翻越幾座山嶺，語言就無法溝通，而建築技術與外觀形式也各異其趣。

　　為了獲得較廣大的耕地，一般南方鄉村的民居與聚落多喜沿著山坡建造，背山面水，向陽避風，並且遵循風水理論，注重房屋朝向、村口方位、青龍白虎高低山勢與排水流向。歸納起來，南方民居容納地理、技術、習俗、信仰與風水等諸多文化元素，要深入了解它們，也應從這些角度來觀察。

　　建築技術方面，南方匠師擅長木結構，將穿斗式、抬樑式與井幹構造運用得十分嫻熟。在陡峭山坡，如湘西一帶土家族多用「吊腳樓」。雲南納西族的「三坊一照壁，四合五天井」布局緊湊，利用照壁反射陽光，增強檐廊光線，外牆封閉而厚實，被稱為「一顆印」。密集建屋的聚落須注意防火，南方民居喜用「封火山牆」，也稱為「馬頭牆」，凸出於屋頂之上，形成外觀最明顯的特色。閩粵一帶有些地區又將山牆發展成為「金、木、水、火、土」五行的象徵，體現濃郁的民俗意涵。南方民居可能上承楚越古文化之精神，重視精雕細琢與絢麗奪目之色彩裝飾，應驗了「天高皇帝遠」這句諺語，雖然唐代之後歷朝皆須布庶民不得施以富麗之斗栱彩畫，但南方民居常見僭越之作。

　　南方民居眾多類型之中，閩西土樓是最奇特的集居建築，數十戶到上百人合住一座方樓或圓樓，農業生產與安全防禦休戚與共，舉世也屬罕見。這些琳瑯滿目的建築，構成了中國南方多彩多姿具強韌生命力的民居文化。

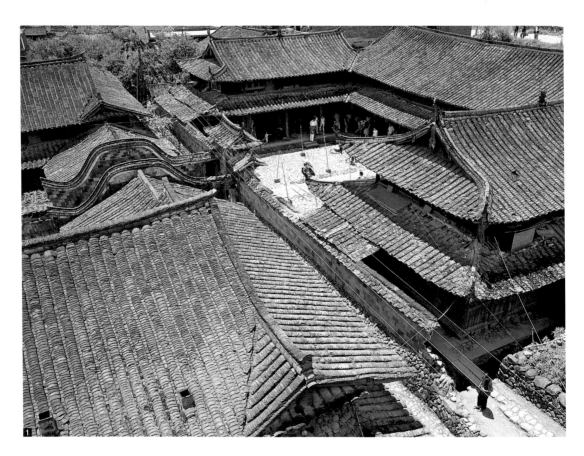

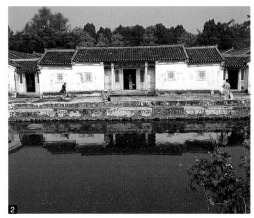

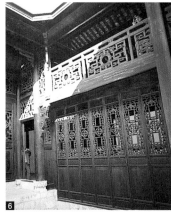

■1 浙江泰順民居的青瓦屋頂乃歇山頂與硬山頂靈活組合。走過長巷，可達寬敞鋪石院子。

■2 廣東梅縣客家民居，後山為屏，前水為鏡，白牆黑瓦，體現質樸之生活精神。

■3 湖南王村民居之穿斗式屋架支撐大屋頂，就地取材，並有利排水。

■4 湘西一帶吊腳樓因地制宜，二樓懸出，可擴大使用空間。

■5 雲南喜州走馬樓，二樓可繞行一周。

■6 湖北民居天井四周精緻之格扇門。

■7 湘西的苗寨建在山坡上，可保持居住環境乾燥。

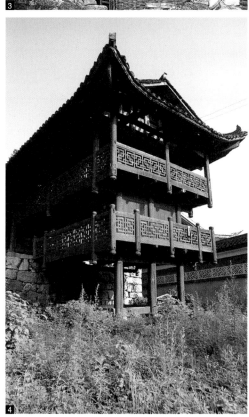

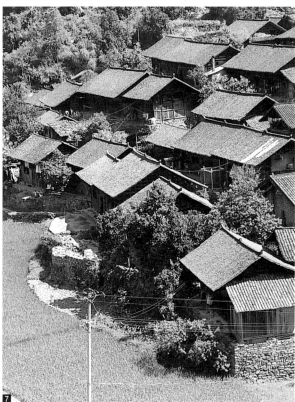

福建

永安安貞堡

順應前低後高地形，建築物節節升高，為閩西最宏大的土堡民居。

　　坐落在福建永安市山區的安貞堡，清末光緒十一年（1885）由當地池姓鄉紳斥資興建，歷經十四年才完成，這是一座反映了清末社會動亂，富豪人家尋求自衛自保而建的典型城堡式大宅。平面略近於圍龍屋，前方後圓，前落為平行的院落，後落為馬蹄形，是福建同樣類型的土堡中最為壯觀的一座；充分運用當地材料，展現高超建築技巧，空間層次富變化，是圍龍屋、樓房以及土樓的複合體。2001年被列為中國重點文物保護單位。

前方後圓、前低後高的緊湊布局

　　安貞堡的整體平面是由一座中軸對稱的兩進院落，加上前方後圓環繞一圈的樓堡所組成；所有建築都是兩層樓，房間數目高達三百二十多間。自門樓而入，首見疊石砌建堅固的高牆，中央圓拱入口上額題「安貞堡」，兩旁楹聯「安於未雨綢繆固，貞觀休風靜謐多」。進入堡內，外圍與內圈的合院門廳之間留設狹長的天井，門廳入口門額橫書「紫氣東來」；正堂為敞廳式，在全屋中最為高聳，二樓正面額題「第一層」，似有鼓勵族人力求上進之寓意。

永安安貞堡的建築布局「前方後圓」，為福建罕見的土堡民居，外圍呈馬蹄形，內層則為合院，共有三百二十多個房間，氣勢磅礡，防禦設計周全。

永安安貞堡解構式全景鳥瞰剖視圖

❶ 門樓：設在北面，門旁有排水洞。

❷ 禾坪：即曬穀場。

❸ 角隅突出碉樓

❹ 主入口：石砌拱門，門洞有防火設計。

❺ 門廳：為二樓式，門額為「紫氣東來」。

❻ 所有房屋皆為兩層樓，樓上可相互聯通。

❼ 正堂：一樓為敞廳式，二樓正面額題「第一層」。

❽ 後堂

❾ 護室：呈馬蹄形布局，屋頂層層下降，體現主從秩序。

❿ 外圍廊道可環繞土堡一周

⓫ 過水廊：連接中央院落與外圍的護室，下方即為排水道。

⓬ 馬道：位於土堡城垣上，可環繞一周。

⓭ 備用出入口

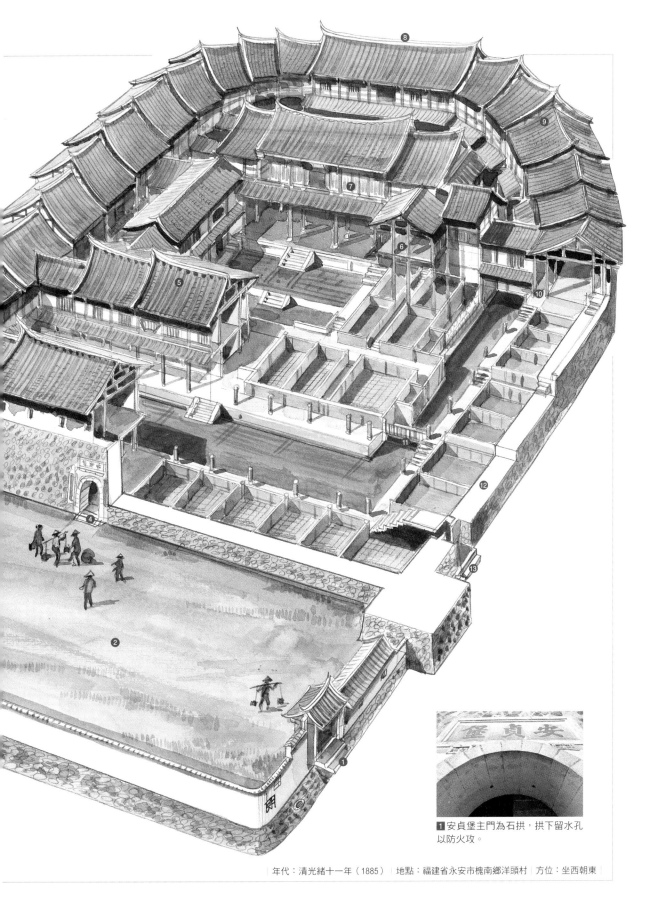

1 安貞堡主門為石拱，拱下留水孔以防火攻。

年代：清光緒十一年（1885）　｜　地點：福建省永安市槐南鄉洋頭村　｜　方位：坐西朝東

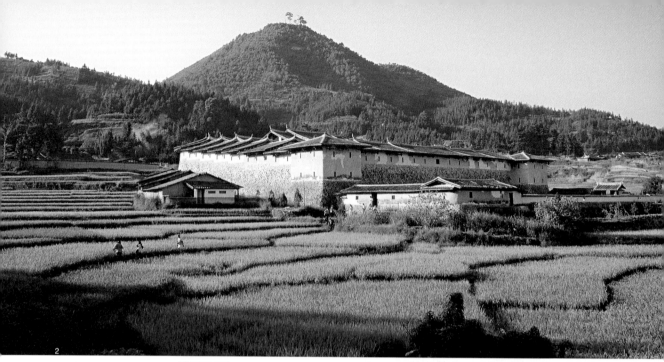

2 安貞堡依地形布局，前為梯田，後倚靠山，立堡於天地之間，氣勢雄偉。

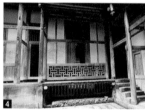

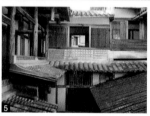

3 安貞堡正面如城堡，牆體斜收明顯，它的黑石紋理與一般閩西土樓不同。

4 過水廊如橋，下可通水，並加木柵，防範入侵。

5 過水廊連接正堂與圍龍屋，廊下的直櫺窗令人覺得去古不遠。

左右馬蹄形的護室，環繞正堂後方，宛如第四進，由方轉圓又層層升高，高低節奏控制得宜，地坪和屋頂搭配，逐層抬高，每層只出現幾個階梯，人於其間穿梭行走，備覺舒適。空間十分緊湊，堡內各個房間都有廊道可以串通，中央院落與馬蹄形圍龍之間設置過水廊，過水廊是名副其實的「過水」，整個架空，幾乎就是一座橋，有點「複道行空」的味道。

門樓位於主入口前庭院東北角，門旁置排水洞。風水思想不但表現在排水系統，也顯現在選址上，背後有靠山，前方設水池，左右流水蓄積於池內，四周平緩的梯田圍繞，視野開闊，安貞堡雄踞其中，顯得氣勢非凡。

上乘的建材與精湛的建築技藝

安貞堡的建築石材大都為當地所產，外牆底層厚達4公尺，有明顯的收分，下方是由黑色卵石壘砌，配上白色牆面，形成強烈對比。略帶斑駁的牆壁，可見外露的黃色夯土，平添幾許滄桑之感。廳堂柱礎採用高級的青石，皆施雕琢；木柱高聳，用料壯碩，多是產自閩江、武夷山的福杉，連樓板都採用優質杉木，行走其間，彷如空谷回音，所用杉木之多，為福建古建築所僅見。屋坡鋪設的是比較彎曲的小青瓦；屋脊採用美麗輕盈的燕尾式。所有的建材皆屬上乘之選，相當難得。

土堡中每一進跟圍龍的高度都不一樣，圍龍逐層升高，由前到後共十一層，

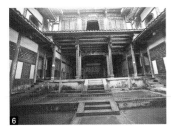

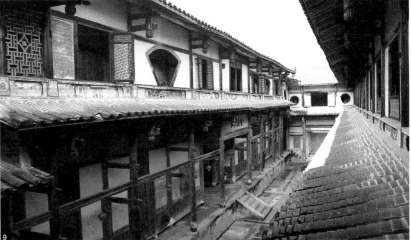

每一層屋頂和地面階梯高度都十分吻合,互相呼應,在那個沒有精確設計圖,純粹用篙尺來設計的年代,其精密的程度令人讚賞。在第三進正堂的屋架上,仍保留當年的篙尺,許多細節的尺寸都記錄在篙尺上。

此外,在眾多的屋頂裡使用「暗厝」的手法,也是其匠心獨具之處。為了防水,上面以一個大屋頂罩住許多小屋頂,真正的屋頂與室內所見的屋頂並不一致;正堂裡看到許多屋坡及軒廊,高低錯落,其實皆非真正的屋頂。棟架因為高度太高,特別在柱子腰部多加了一道橫穿枋拉繫,以達到較穩定的結構。

細緻精美的建築裝修

整體裝飾以正堂及堂前天井四周最為精緻富麗。正堂二樓明間可見鐘形窗,其他還有扇形、八角形、圓形等花窗,也使用不少直櫺窗。藝術價值最高的,就數水車垛上眾多的彩畫及泥塑,雖然畫幅不大,但十分精采;另有文字畫,比如畫中出現福、祿、壽等吉祥文字,頗富地方民俗藝術特色。屋簷、屋脊、水車垛、水遮都有泥塑,主要是以平面的彩繪,搭配凸起立體的堆花,設色典雅,特別是靛青藍的使用,有畫龍點睛之妙。兩對清末的門神,一對是文官加官晉爵、一對是武將秦叔寶與尉遲恭,皆保存光緒年間創建時傳統門神矮胖造型的風格,用色以黑、紅及黃色為主,古典而雅致。附壁棟架雕刻可見將木頭雕深後在表面細縫處填入白灰,營造出白牆與木棟架立體對比的效果,此種手法亦見於閩東民居。

6 正堂前設石階,步步高升,一樓敞廳,二樓封以木雕格扇窗,並題額「第一層」。

7 外圍弧形迴廊,樑枋隨著廊道節節升高。

8 外圍馬道之外牆闢許多射孔。

9 門廳前天井極狹長,二樓闢扇形窗,具有子孫廣布之寓意。

10 加彩泥塑水車垛裝飾是福建民居喜用手法。

11 門廳繪門神「加官」與「晉爵」,朱袍襯以黑底,用色典雅。

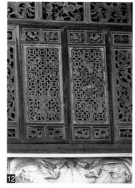

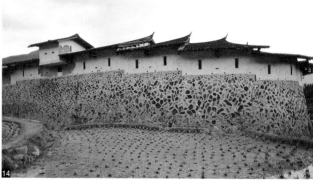

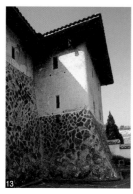

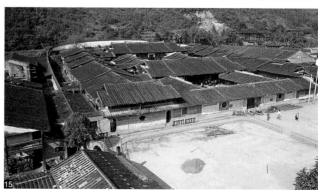

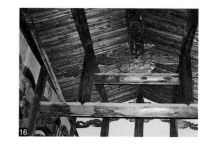

12 安貞堡之木雕格扇窗飾以螭紋及四時花草紋樣。

13 碉樓闢射孔,以防死角。

14 安貞堡背面為弧形,屋頂往兩側逐層下降,最高之背樓懸出牆外,亦具防禦作用。

15 閩東尤溪盧宅呈圍龍式布局,與安貞堡同屬前方後圓之平面配置,具有天圓地方的意涵,其背後呈弧形,有如圈椅之靠背。

16 安貞堡正堂二樓大廳架內大通樑上置有細長的篙尺(見圖左上方之長木條)。

嚴密的防禦設施

　　安貞堡的外牆上只開了三個門,正面大門為青石圓拱,拱頂闢有兩個防火注水孔道,若遭入侵者火攻,可從上方注水澆灌;門板外包鐵片,用鉚釘固定,也可防火,是典型福建土樓的鐵門作法。據說堡內有密道,萬一門全被堵住,可以從密道遁走。堡之左右兩個角落凸出據險可守的碉樓,圍龍土堡上有一環形禦敵用的廊道,稱為「馬道」,分段設置有內寬外窄的窺孔及射孔。

篙尺

　　古建築大木技術艱難而且複雜,台灣及福建地區大木匠師在建屋時運用一種稱為「丈篙」的技巧,廣東稱「丈竿」,將木結構尺寸有效而簡潔的記錄在木棒上,實際建屋時直接利用這把長尺作為施工切割或鑽打榫卯的依據,這把尺就稱為「篙尺」,長度及斷面依建物規模有所不同,有單面、雙面、四面,甚至六角形的「六面篙」,每面皆記載不同柱位上的榫卯尺寸。屋宇完成後篙尺收存在大廳的通樑上或藏在桁木上,有些置於屋簷下,各地不同,安貞堡收置於正廳樑上。

贛南土圍子

同樣是強調防禦功能的中國南方大型集居建築，還有分布於贛南（江西龍南、定南及全南一帶）的「土圍子」，粵北的「圍龍屋」及粵南的「圍屋」等。贛南土圍子的形態與漢代明器所見的「塢堡」有些相似，其平面接近正方形，外牆像城牆，內部以木材建造圍樓，中間為合院格局。通常高二、三層，外牆轉角處的砲樓（碉堡）又加高一層作為警戒；底層為廚房及豢養家畜之所，二層是居室及儲藏間，外牆設砲口或槍眼，頂層專為防禦用，和福建土樓一樣，外牆內側都有設通廊式的走道，稱為「外走馬」，上下樓梯設在角樓內。通常一圍僅設一門，必要時增設後門。外牆大都使用土牆，以黃泥砂石和石灰按比例調配的三合土築成，財力雄厚的則用磚石砌築，防水能力較佳，因此贛南土圍子大多採用硬山式屋頂，出簷不若福建土樓深遠。

「關西新圍」始建於嘉慶年間，費時十餘年才完工，由關西徐姓富紳為所興建，面積近10,000平方公尺，是贛南土圍子中面積最大的一座。平面為長方形，設東、西兩座大門，四個角落凸出砲樓，外牆由石材和青磚築成，牆上有小的防禦開孔，牆體厚重堅固，與圍內合院親切尺度的氣氛大相逕庭。祠堂位於圍內正中，前後三進，兩邊廳房對稱布設，雕樑畫棟，作工精細。圍內通道貫穿，所有生活設施一應俱全。

1 位於江西南部的「沙壩圍」，外牆以土坯與青磚混合構成。

2 江西南部呈高牆形態之「燕翼圍」，取燕翼詒謀之寓意命名。

3 龍南「關西新圍」四面築高牆，是注重防禦的大型集居住宅。

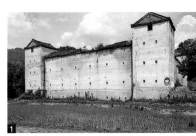

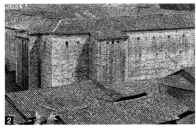

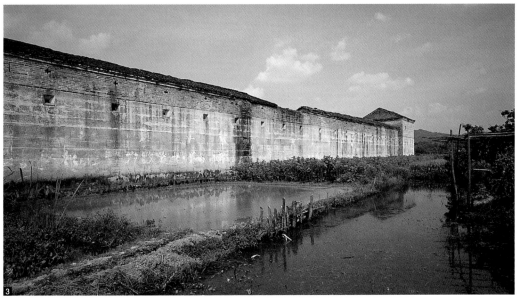

永泰中埔寨

將居住、敦親、祭祖、工作、穀倉與防禦作完美結合的聚居建築。

福建地形山岳多，平地少，千百年來造就了特殊的人文環境，其中防禦性極高的集居住宅是最忠實的文化反映。明代倭寇侵擾，沿海民居被建成碉樓抵禦。內陸住民要防範荒年的土匪或亂世兵禍。於是同宗族人多選擇聚居在一座圍以高牆的大屋才能自保。

除了閩西的土樓之外，中部三明地區出現「土堡」，永泰地區則出現「莊寨」。這些大型民居不但在中國民居中獨樹一幟，在世界建築史上也屬罕見的特例。古人為了生存與生活，竭盡心力與智慧創造考慮周詳的防禦性住宅，令人心生敬佩。

永泰中埔寨是由核心的合院與外圍的八角形跑馬廊所組成，依人倫序位分布房間，並有周延的排水與通風。本圖以掀頂式剖面透視圖，分析其空間組織。

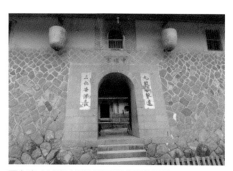

1 永泰中埔寨大門以青石砌成厚牆圓拱。

永泰中埔寨解構式掀頂剖視圖

❶ 大通溝排水出口設石柵，具有防禦作用。

❷ 主入口為石拱門

❸ 沿跑馬廊可以繞行全寨

❹ 過水亭像一座橋，架設在大通溝之上，提供休閒及工作的空間，設計思慮周全，空間無一浪費。

❺ 左右面以高大的封火山牆夾護

❻ 後樓以柱架高，可收通風與防潮之效，內部為穀倉。

❼ 以大通溝排雨水或汙水

❽ 私塾書院是寨中兒少教育之場所，前院植樹造景。

❾ 邊門

❿ 青石疊高牆，設64個射孔防禦。

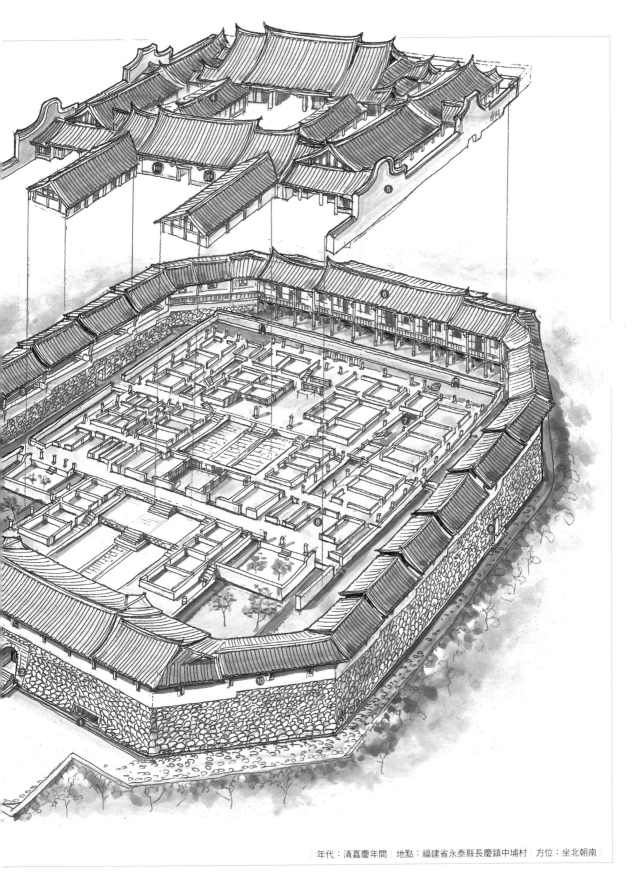

年代：清嘉慶年間 ｜ 地點：福建省永泰縣長慶鎮中埔村 ｜ 方位：坐北朝南

閩中永泰莊寨的經典民居

　　永泰縣在閩中福州西邊，境內母親河「大樟溪」為閩江的主要支流。據縣志統計，永泰曾有千座以上的莊寨，始於明代，至清代最盛。位於長慶鎮中埔村的逢源堡因外觀呈八角形，俗稱「八卦寨」，也被稱為「中埔寨」，當地林氏族人所建，據統計擁有182間房，極盛時期可容納三百人以上。

　　中埔寨的八角形厚牆外皮為巨石疊成，內壁為夯土，上有「跑馬道」，可供人環繞一圈，緊急時方可調度防禦壯丁。跑馬道外牆設有斜角射口及小圓孔，據說可向下灌注熱油，以驅退入侵者。莊寨的外牆雖有如城牆，但內部卻是尺度親切、四通八達的院落。中埔寨共有三進院落，左右各兩道護室。

外圍以跑馬道，內貫以大通溝

　　為有效排水，莊寨內設置四條「大通溝」，由後向前排水，並自跑馬道下方的石柵孔流出。後面的跑馬道則擴為穀倉，功能齊全，臥房的內外皆設廊道，有些為二樓，動線四通八達，在寨中行走，左右逢源且光線明亮，居住環境很舒適。另外，在護室前端設置書院，供子弟讀書之所。

　　走進規模如此之大，空間布局複雜的中埔寨，卻不會迷路，必有其奧妙。仔細分析，莊寨建築係由外圍的「寨」與內部的「莊」組合而成。「寨」為防禦所需，而「莊」具生活功能，各司其職。

過水亭有如廊橋

　　莊寨中有「過水亭」，架在大通溝之上，不但可連通房間與廳堂，其採光通風俱佳，成為家人作息聊天或婦女作家事的最好場所。我們若沿著外圍的跑馬

道行走，越後面越高，屋頂層層疊高，視野也為之開闊。若走進第二進，是中埔寨的主要廳堂，屋頂高敞，不設格扇，陽光可直入。大堂的樑柱構造也很特別，採用「三樑扛架」，意即只用三支大樑，不用柱就可將屋頂扛起。

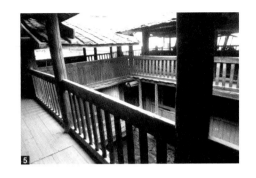

永泰莊寨常用七柱或九柱樑架，桁木常多達十七根以上。為求寬敞，使用「四樑扛井」的技巧，即利用巨大木樑框成「井」字型，實即一種「減柱」設計。位於永泰縣同安鎮的九斗莊即採用「四樑扛井」構造，大堂寬敞無柱，據說可擺三十桌酒席，可以想像其盛況。

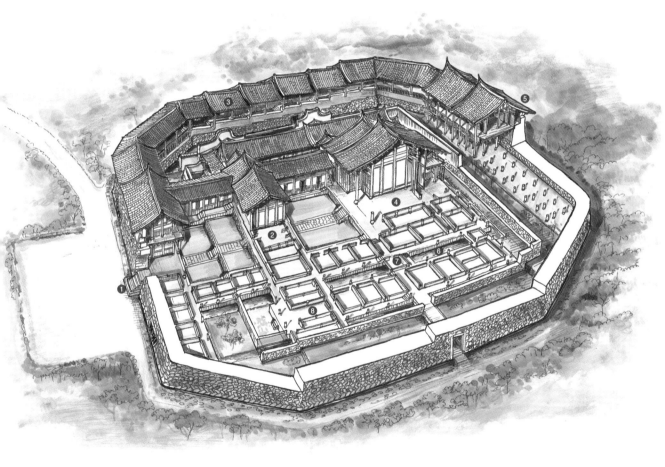

永泰中埔寨解構式鳥瞰剖視圖

❶大門全為石砌，非常堅固。

❷過廳是進入大堂的門廳

❸跑馬道的屋頂如階梯層層上升

❹第二進的廳堂是正廳，最高也最大，為供奉祖宗之神聖空間。

❺後進與跑馬廊重合，二樓以樑柱架高，成為穀物儲藏之所。

❻大通溝為排水道

❼過水亭有如橋樑，架在大通溝之上。

❽書院為子弟讀書學習之所，設在角隅，藏而不露，取其幽靜。

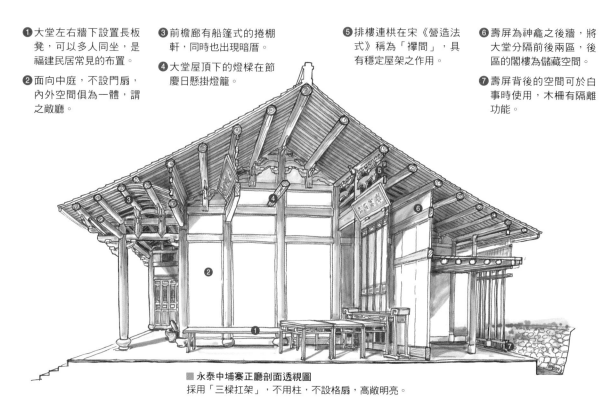

❶ 大堂左右牆下設置長板凳，可以多人同坐，是福建民居常見的布置。

❷ 面向中庭，不設門扇，內外空間俱為一體，謂之敞廳。

❸ 前檐廊有船篷式的捲棚軒，同時也出現暗厝。

❹ 大堂屋頂下的燈樑在節慶日懸掛燈籠。

❺ 排樓連栱在宋《營造法式》稱為「襻間」，具有穩定屋架之作用。

❻ 壽屏為神龕之後牆，將大堂分隔前後兩區，後區的閣樓為儲藏空間。

❼ 壽屏背後的空間可於白事時使用，木柵有隔離功能。

■ 永泰中埔寨正廳剖面透視圖
採用「三樑扛架」，不用柱，不設格扇，高敞明亮。

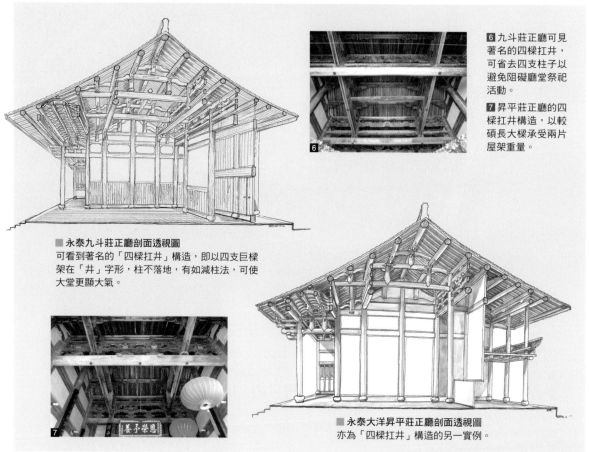

■ 永泰九斗莊正廳剖面透視圖
可看到著名的「四樑扛井」構造，即以四支巨樑架在「井」字形，柱不落地，有如減柱法，可使大堂更顯大氣。

❻ 九斗莊正廳可見著名的四樑扛井，可省去四支柱子以避免阻礙廳堂祭祀活動。

❼ 昇平莊正廳的四樑扛井構造，以較碩長大樑承受兩片屋架重量。

■ 永泰大洋昇平莊正廳剖面透視圖
亦為「四樑扛井」構造的另一實例。

福建尤溪蓋竹茂荊堡

　　福建崇山峻嶺，孕育著悠久的歷史文化卻呈現多元現象。除了土樓之外，在閩中尤溪地區盛行莊寨與土堡，它的建築形式非常特別，不但格局宏大，石木混合構造，還繼承著儒家傳統倫理尊卑的空間秩序，是中國最富文化底蘊的大型民居。尤溪蓋竹村的茂荊堡建於清光緒八年（1882），花三年工夫才完成，它建在陡坡上，坐東向西，聰明的工匠順應地勢，將住宅作為階梯狀，前低後高，半圓形的跑馬廊像彎曲的竹節一樣包圍後院。

前方後圓布局

　　正面台基高如城牆，左右設石柵門為出水口，可能源自風水的理由，大門不在正中央，而略偏左側。第一進為寬達十五間的樓房，樓下放置農具。經過十多級石階才見到天井，天井有高低兩層平台。正堂高高在上，為與天井俱為一體之敞廳式，可令人直望神明供桌。

　　半圓形的跑馬廊，外牆為石造，但內部仍為木構，以木柱架高，上面設糧倉，可通風避潮氣。另外，所有屋頂皆採出簷深遠的懸山式，遮雨效果良好，層層相疊成片的黑瓦屋頂，與林木茂盛的山谷融為一體，此為思慮周密之民居設計。

1 茂荊堡坐落於山坡，環境清幽，規模宏偉，平面前圓後方，半圓形跑馬廊層層上升，像寶座，入口略偏東側，係考量風水使然。

2 茂荊堡圍繞一圈跑馬廊，以架高構築物收藏室，可避潮氣。

3 茂荊堡依山勢而建，產生架高的樓房，並將樓下利用為堆置農具之所，可謂有效運用空間之設計。

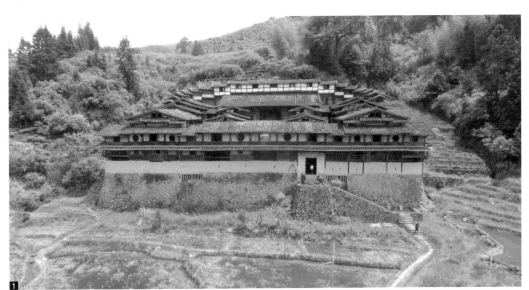

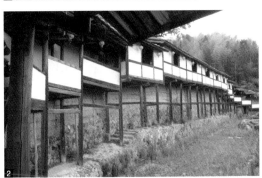

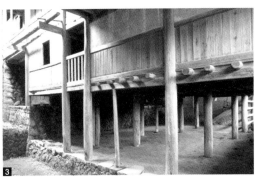

廣東 廣州陳氏書院

廊廡縱橫交織，空間虛實交錯。磚雕彩塑石灣陶裝飾豐富，集廣府建築特色於一屋。

廣州陳氏書院俗稱陳家祠，是中國南方少見的多重院落大型祠堂，亦為古代祠堂與書院合一的典型建築。光緒十四年（1888）由廣東七十二縣的陳氏族人共同集資所建，費時七年，於光緒二十年（1894）竣工。落成後，主要作為陳氏宗族子弟讀書學習之處，故稱陳氏書院。其規模宏大，格局嚴謹，用料極精，工藝細緻，為當時嶺南優秀匠師的傾力之作，被譽為廣東最精美的建築之一。此建築在清末廢除科舉後，曾改為中學，但仍繼續作為祠堂之用，每年春、秋兩季，陳氏族人在此舉行隆重祭典，祠堂內供奉許多牌位，而中堂也成為陳氏族人聚會之所，故懸掛一方「聚賢堂」大匾額。近年改為廣東省民間工藝館。

廣州市區的陳氏書院即陳家祠，是清末廣東七十二縣的陳氏宗族合建的宏偉祠堂，廢科舉後改為學校，它的平面布局嚴謹，建築精美，三路並排，並各有三進。本圖掀開一半屋頂，可見空間縱橫暢通之特色。

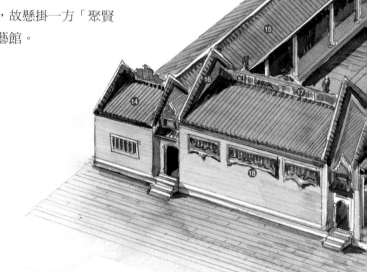

廣州陳氏書院解構式全景鳥瞰剖視圖

❶ 前廳氣派雄偉，門楹立巨大抱鼓石，門內設木雕屏風。

❷ 「墊台」為門廊左右高台，此規制始於周朝。

❸ 穿廊使用鑄鐵圓管細柱，視野較通透。

❹ 中堂之前設月台，即露台，它的石欄杆精雕細琢，藝術價值極高。

❺ 中堂正廳之懸匾為「聚賢堂」，顧名思義，此處為族人舉行儀式及聚會之所，空間高敞，巨柱林立，並漆黑色，符合《禮記》古制諸侯之用色。

❻ 中堂東廳為小客廳

❼ 天井皆鋪石

❽ 後堂正廳原來供奉許多陳氏族人祖先牌位

❾ 後堂東廳

❿ 後堂西廳

⓫ 巷尾房作為貯藏用

⓬ 東橫屋

⓭ 東齋

⓮ 西齋

⓯ 西橫屋

⓰ 人字形封火山牆

⓱ 屋脊布滿彩塑及石灣陶藝，色彩繽紛，作工精細。

⓲ 第一進東西廳倒座的外牆，各有三大幅出色的磚雕。

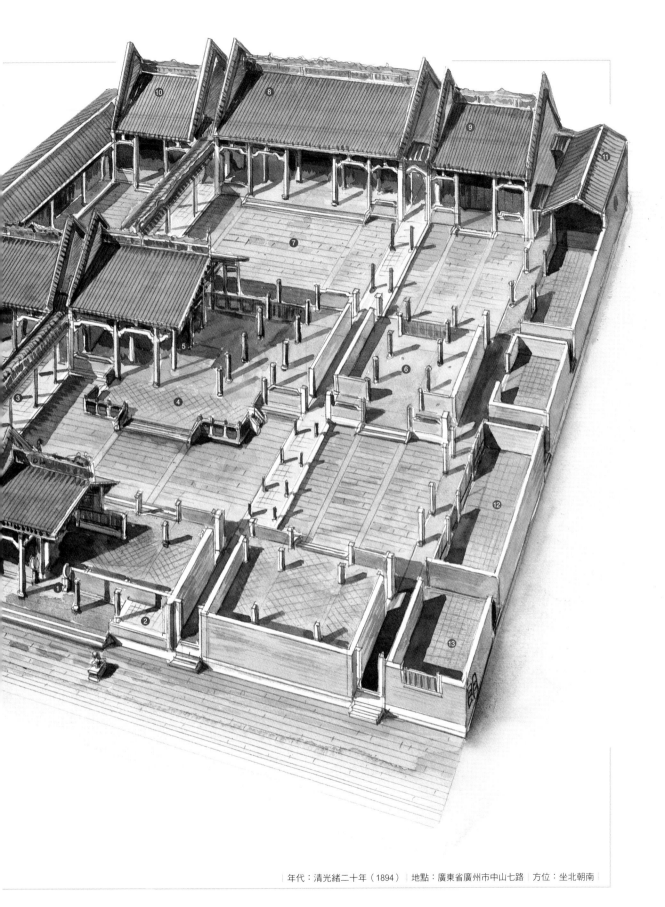

｜年代：清光緒二十年（1894）｜ ｜地點：廣東省廣州市中山七路｜ ｜方位：坐北朝南｜

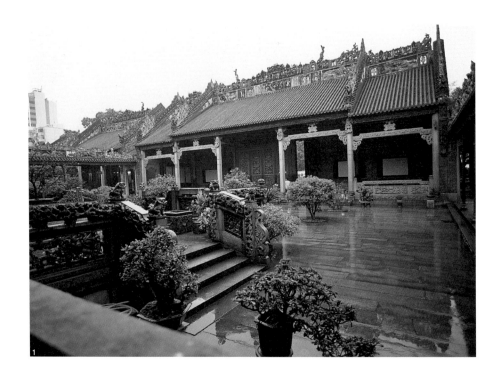

「三進三路九堂兩廂」的大院落

陳氏書院坐北朝南，建築平面採用「三進三路九堂兩廂」的配置，眾多建築之間留設六個庭院，並以八條廊道相互串聯。建築布局雖採中軸對稱，但由於空間疏密有致，建築高低大小變化多端，主從分明，使得內部空間明暗層次豐富，全無呆板之感。整體分析起來，它的中路為三進，左右路亦各有三進，但左右路的第一進為倒座式，朝南一面用實牆封閉。各路之間夾以巷弄，並以廊道串接，人們藉由廊道可以四通八達，走到任何廳堂。廊道的柱子受到西洋影響，採用鑄鐵圓管柱，細長柱身提供較寬廣且通透的視野，因而橫向庭院連成一氣，有如一座大院子，極為氣派。

功能各異、繁簡有別的各進廳堂

陳氏書院在建築配置上呈現嚴謹大方之局面，而功能各異的各座廳堂，也凸

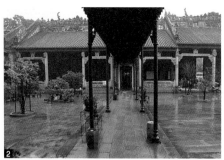

4 中路與左右路之間留設青雲巷，象徵平步青雲，步步高陞。

5 迴廊之交角門洞，造型具地方特色，可通東齋及西齋。

6 前廳大門左右可見占制的「塾台」，其抱鼓石如球。

7 前廳的太師屏風格扇施以精細的木雕，樑枋上則用「一斗六升」。

顯不同的空間特色與繁簡有別的裝修趣味。中路入口大廳之前樹立一對石獅，鎮守大門，前廳面寬五開間，門柱旁有巨大的抱鼓石拱衛，造型簡潔而優雅。門內立有一座雙面木雕的屏風格扇，光線穿透鏤空之處照射進來，營造出肅穆之氣氛。

穿過中庭可見第二進大廳——中堂，它是核心建築，廳前設置石砌月台，月台三面設石雕欄杆，雕琢精緻，且多以嶺南花果為題材，深具地方特色。中堂正廳面寬五開間，進深亦五間，前後步廊共用十二根石柱，內部共用二十四根巨大木柱，除正面後牆鑲嵌十二扇木雕格扇與飛罩外，其餘均為開敞的樑柱，使得整座大廳空間非常寬闊，堂中只見巨柱林立，猶如一座森林，而樑架上的大樑與斗栱又有如枝葉，正符合古人所謂「竹苞松茂」之寓意。廳堂樑架上有一方朱底黑字巨匾，上書「聚賢堂」三字，點出了古時群賢畢集，人文薈萃的精神。

越過中堂後面的院子可達後堂，後堂正廳亦為五開間之大建築，它原來供奉

8 從中堂望前廳，前廳
柱間裝以「飛罩」，注
意明間為求高敞，不設
額枋。

9 中堂前月台之石雕鉤
闌鑲嵌鑄鐵花窗。

10 中堂高懸「聚賢堂」
匾額，樑柱為南洋進口
之優質坤甸木。

11 陳氏書院的檐廊使用
石雕樑柱。

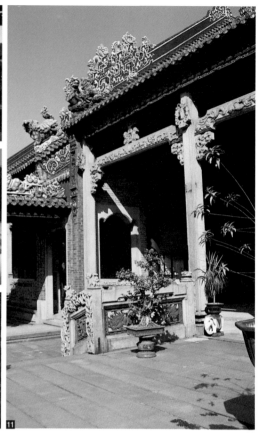

許多陳氏族人牌位，為祭祖大典舉行之所在。相較於前廳與中堂的樑架使用四層到五層大樑，瓜柱用精雕的柁墩，此處的樑架則用瓜形侏儒柱，體現簡潔有力之美。

東、西齋與橫屋乃早年書院講學與學子唸書之場所，室內使用格扇、落地花罩，再搭配彩色玻璃花窗，顯現晚清廣府建築之工藝特色。

清末廣東民間工藝的大展演場

陳氏書院最吸引人之處，在於石雕、磚雕與屋脊上的彩塑。這些裝飾藝術反映了清代廣東最高水準的民間工藝。廣東民間建築特別喜用束腰花籃形式的柱礎，它的腰身極細，卻能支撐巨大的屋頂重量。石雕多採內枝外葉法，層次分明；中堂前月台欄杆的石雕堪稱兩廣經典之傑作。磚雕則以第一進東西廳的外牆所見最精采，在水磨對縫的青磚上，兩側各安置三幅巨大的磚雕，主題包括五倫全圖、百鳥圖、唐宋詩文及歷史演義等，值得注意的是可見「瑞昌造，黃南山作」落款。

另外，屋脊上布滿成列的石灣陶藝，這是一種低溫陶，使用五彩的釉色，捏塑出古典戲劇故事，在眾多生、旦、淨、末、丑人物背後，安置華麗的亭台樓閣作襯景，顯得熱鬧異常。特別是中堂的脊飾，構圖宏偉，色彩明朗，據統

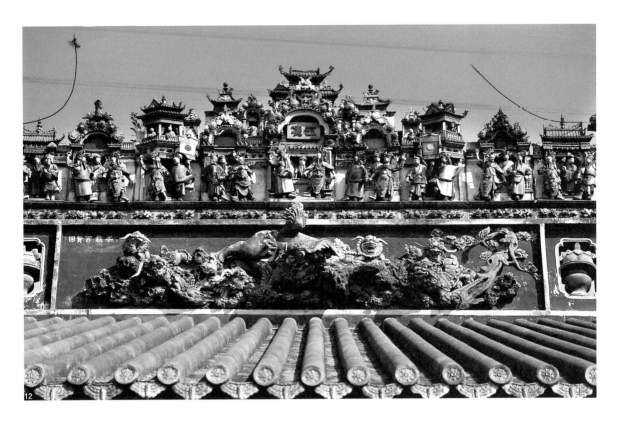

計，這條彩脊上的戲齣人物多達兩百多尊，主要演出八仙祝壽、加官晉爵、麻姑獻壽、麒麟送子及和合二聖等中國民間最熟悉的吉祥故事。而在垂脊方面，則出現了許多巨幅的加彩灰塑，製作精細，用色鮮明，造型典雅，被視為廣東「灰批」藝術之傑作。

　　陳氏書院建築裝飾中難能可貴之處，是留存當時承造匠師的姓名，成為後代研究的重要史料。磚雕為清末光緒年間的承造者瑞昌店黎氏、劉德昌等所作，屋脊石灣陶則出自文如璧、石灣寶玉榮與美玉成、楊錦川等名店匠師之手。此外，他們也吸收西洋建築的作法，例如在中堂前月台及廊道上使用鑄鐵技巧，室內使用彩色玻璃，反映清末中西文化交流的時代特色。

12 屋脊以佛山石灣陶及彩色「灰批」裝飾，工藝出自清末肇慶名匠楊錦川之手。

13 陳氏書院屋脊脊身很高，裝飾許多陶藝之人物花鳥。

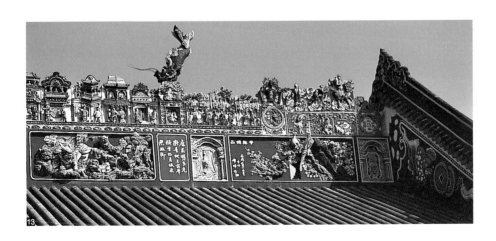

山西 高平二郎廟戲台

一座有銘記可徵的金代古戲台，木構簡潔，造型工整大方。

　　山西黃土高原自古戲曲非常發達，散樂百戲繁盛，至宋及遼金時達到高峰。從臨汾與運城地區所發掘的古墓，發現許多寶貴的戲曲史料。有些墓室內以磚構，雕出戲台建築，牆上布滿雜劇、樂舞、百戲及八仙人物的浮雕，特別在平陽府的侯馬、襄汾、絳州等地所出土的許多金代古墓，牆上以磚砌出具體而微的戲台。

二郎廟金代戲台為現存最古實例之一，其方形台面與三面厚牆及簡潔雄渾斗栱為明顯特色。本圖以局部切開之剖視圖說明。

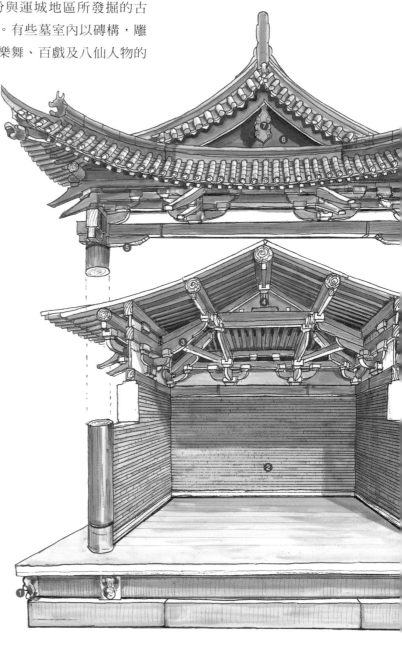

高平二郎廟戲台解構式剖視圖

❶ 主石台基浮雕力士馱負

❷ 戲台上三面厚牆圍護，只留設正面對向觀眾，如此可使聲音更為聚集。

❸ 昂尾向後伸，被栿壓制以取得平衡。

❹ 蜀柱

❺ 綽幕

❻ 山面是三角形牆，金代戲台常將山面朝前，形成一項特色。

❼ 懸魚為固定在山面博風板的魚形裝飾

年代：金大正二十三年（1183）　｜　地點：山西省高平市寺莊鎮王報村　｜　方位：坐北朝南

金代戲台形式特殊

這些牆上的戲台，雖然尺寸較小，但舞台上演員的身段與表情刻畫入微，背後手持各式樂器的樂師，也清晰地雕出，讓人幾乎置身於古代現場，傳唱之聲不絕於耳。戲台上面的演員及樂師人數不多，建築物卻很考究，屋頂多用三角形山面朝前的歇山頂，博風板及懸魚裝飾亦施雕，非常醒目，予人對金代戲台的印象極為深刻。

廟前戲台演戲酬神

非常幸運的是，山西高平市的報村二郎廟現仍保存一座典型的金代戲台，它的形制與前述古墓出土所見戲台相同，是非常寶貴的歷史建築。在戲台正面的基座，刻有「時大定二十三年歲次癸卯秋十有三日石匠趙顯趙志刊」的銘記。戲台在二郎廟的正對面中軸線上，台高約 1 公尺餘，台面約為 6 公尺的正方形，三面封牆，一面開敞對著廟殿，符合「演戲酬神」古俗。台上面積雖不大，但若對照前述金代出土古墓，極為雷同。金代戲台上的演員有「裝孤、裝旦、副淨、副末、末泥」等 5 人，樂師 5 人，6 公尺正方的戲台容納十個人頗恰當，推測當時在戲台演出時是前舞後樂。

三面厚牆聚音

戲台基座以石條框邊，正面雕四尊力士蹲踞。台上立四根角柱，柱頭上以額枋構成方框，除了柱頭斗栱之外，每邊置補間斗栱二朵，皆出雙下昂，昂尾向後伸至「上平 」，角柱斗栱的昂尾也與抹角樑相交，結構簡潔而合理。屋架上方可見「蜀柱」與「叉手」並用，為典型的金代建築手法。它雖然沒有藻井，但屋架工整對稱，方形戲台圍以三面厚牆，只向觀眾開放一面，對共鳴聚音有利。

屋頂為單簷歇山，山面朝前，形式與古墓中的金代戲台完全一樣，它不設明清時期普遍的太師屏及「出將」、「入相」門，推測可能與著名的廣勝寺旁明應王殿壁畫「大行散樂忠都秀在此作場」相同，以布幕區隔前後台，近年經過修繕，成為中國古戲台之瑰寶。

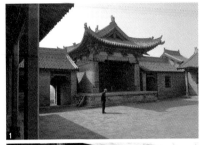

1 二郎廟戲台設在入口旁，它正對著廟主殿，反映古代有演戲酬神之傳統。

2 二郎廟戲台平面為正方形，三面圍以厚牆，一面朝向觀眾。圖中可見簡潔有力的斗栱後尾直抵大栿，力學得到平衡。

天津 廣東會館戲樓

構造複雜的三面觀劇場,戲台省去二柱,以藻井提升共鳴音效。

　　中國古代重視鄉誼,在外地經商時,同鄉常結社互助,同業或同行也重行規情誼,會館是他們聚會之所,史載「京師五方所聚,其鄉各有會館,為初至居停,相沿甚便」。

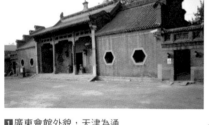

1 廣東會館外貌,天津為通商大埠,商賈雲集,各省的會館建築風格亦不同,廣東商人所建會館出現廣式馬頭牆為其特色。

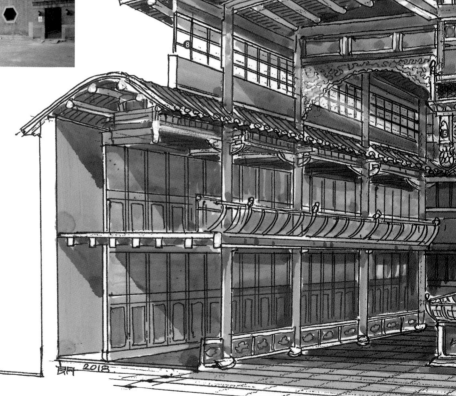

室內劇場不受天候、外在環境影響,但屋頂的結構跨距大對木構而言較困難。本圖剖出大屋頂,顯示氣窗與省去前柱的戲台之空間關係。

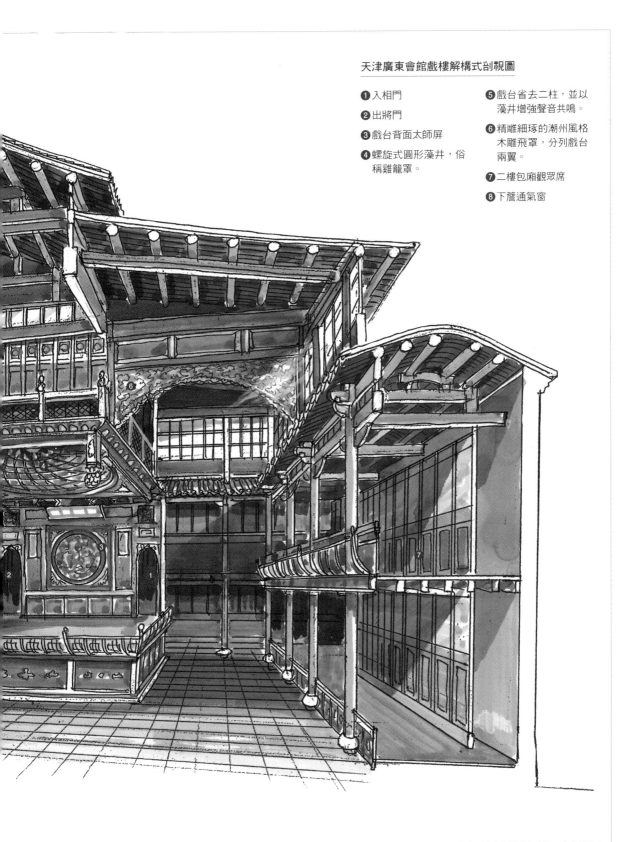

天津廣東會館戲樓解構式剖視圖

❶ 入相門

❷ 出將門

❸ 戲台背面太師屏

❹ 螺旋式圓形藻井，俗稱雞籠罩。

❺ 戲台省去二柱，並以藻井增強聲音共鳴。

❻ 精雕細琢的潮州風格木雕飛罩，分列戲台兩翼。

❼ 二樓包廂觀眾席

❽ 下簷通氣窗

年代：清光緒三十二年（1906）｜地點：河北省天津市南開區｜方位：坐北朝南

■2 天津廣東會館大門，
大字門額為粵式建築特
色之一。

■3 天津廣東會館戲樓正
面，可見三面闢高窗，
兼有引入光線及空氣對
流之作用。

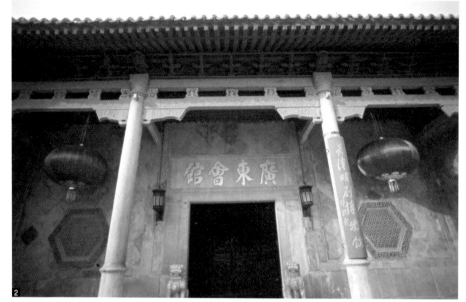

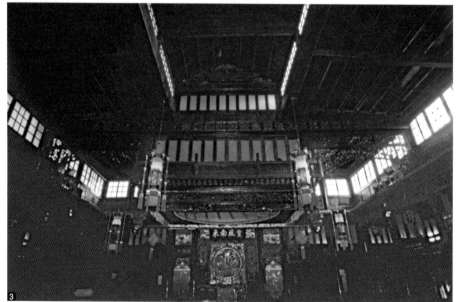

　　會館可以接待鄉親，可以議事，也可舉行宴會或祭拜神明，例如木匠會館常
供奉魯班，山西同鄉會館則供奉關公，福建會館則供奉媽祖。會館常附建戲
樓，定時演出家鄉戲，娛慰鄉親。

旅津粵商倡建

　　天津為清代中國北方的通商大埠，各省會館很多，其中位於南開區南門內大
街的廣東會館，清光緒二十九年（1903）由旅津粵籍商人集資倡建，歷時三年
完工，於光緒三十三年（1907）開始使用戲台。廣東會館的格局完整，前後共
有三進，正門前豎立照壁，後有正堂供議事之用。

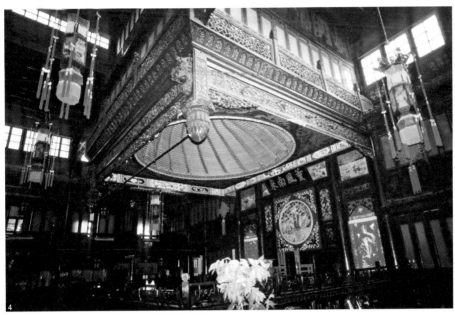

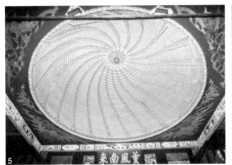

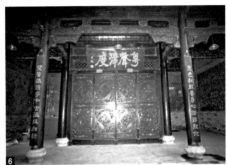

4 廣東會館的三面式戲台，省去前面二柱以避免遮擋之弊。

5 廣東會館戲台上方的螺旋式藻井，具有對聲音起共鳴的作用，常被用在戲台之上。

6 天津廣東會館正堂屏風隔扇布滿粵式風格木雕，樑柱全漆黑色，楹聯匾額字體安金，對比典雅。

　　戲樓居中，東西廂房為看戲坐席，建築風格華麗，融合了北方與南方建築之特色。特別是採用室內劇場之設計，將一座戲台容納在跨距很大的屋頂下，使演出不受天候影響，戲樓從後台伸出，平面近正方形，每邊約10公尺，三面敞開，使演員直接面對觀眾。

戲台省去二柱廣開視野

　　觀眾可自廂房的二樓看棚觀戲，此即所謂包廂座，加上戲台正面池心散座，可以容納三百人以上。大屋頂考慮到空氣流通，將屋脊部位向上抽高，四周留設天窗，也是周詳的設計。而為了視線無礙，戲台省去前方二柱，天棚以懸吊方式固定，天棚內裝置螺旋形的圓藻井，民間俗稱「雞籠式藻井」，係以數百支曲形斗栱層層上疊而成，目的是可得共鳴，創造擴音效果。

　　戲台的工藝水平極高，欄杆及檐口的鑲板皆精雕細琢，似乎出自廣東潮州匠師之手藝。左右懸柱雕蓮花，屋頂兩側也安上鏤空木雕的花罩，形如拱門。當然最精美的應是太師屏及「出將」、「入相」門，更使這座廣東戲台散發著富貴之氣。

北京

紫禁城暢音閣

福祿壽三層戲台與後台扮戲樓相連，闢天井溝通上下層，此為清代最有創意的立體戲樓，也是京劇的搖籃。

　　紫禁城內偏東路一帶有一座巨大的戲樓，名為「暢音閣」，這是清代宮廷戲樓的代表作。紫禁城內另有漱芳齋及倦勤齋的戲台，但規模較小，大小不同的戲台各有其妙用。

宮廷戲樓蓬勃

　　古代帝王在每年重要節慶裡常以戲劇來助興，如上元、端午、七夕、中秋、重陽、冬至、臘月等，或是皇室成員壽誕、婚嫁、冊封及帝王登基等，皆有盛大的演出。清代紫禁城內現存最大的戲樓為暢音閣，它是帝后生活中不可缺少的娛樂建築。1790年當乾隆皇帝八旬壽誕，江南四大徽班進京盛大演出，大展風采，後來又與秦腔結合，「徽秦合流」成為京劇之基礎。同樣形式的戲樓，還有頤和園的德和樓與熱河避暑山莊的清音閣，但後者已不存。

扮戲樓是後台

　　暢音閣大戲樓建於清乾隆三十七年（1772），至嘉慶及光緒年間皆有重修記錄。暢音閣的平面有如四合院，可歸類於「半室外，半室內」的戲台。由於有些劇目演員較多，因此在清嘉慶年間增建扮戲樓三間。扮戲樓就是後台，供演員化妝休息之所。暢音閣正對「閱是樓」，即主要觀眾席，推測帝后即坐在此。據史料顯示，清末慈禧太后常在此觀戲，左右廂房則提供地位較低的人員觀看。

　　暢音閣整體建築結構非常複雜，面寬只有三間，但進深為六間，戲台與扮戲樓皆用捲棚頂，兩者交界設天溝排雨水。中國唐宋時期的宮廷戲樓並無實物保存下來，我們都知道唐玄宗喜諳音律，設梨園弟子，

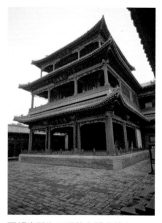

■1暢音閣為三層的立體式戲台。

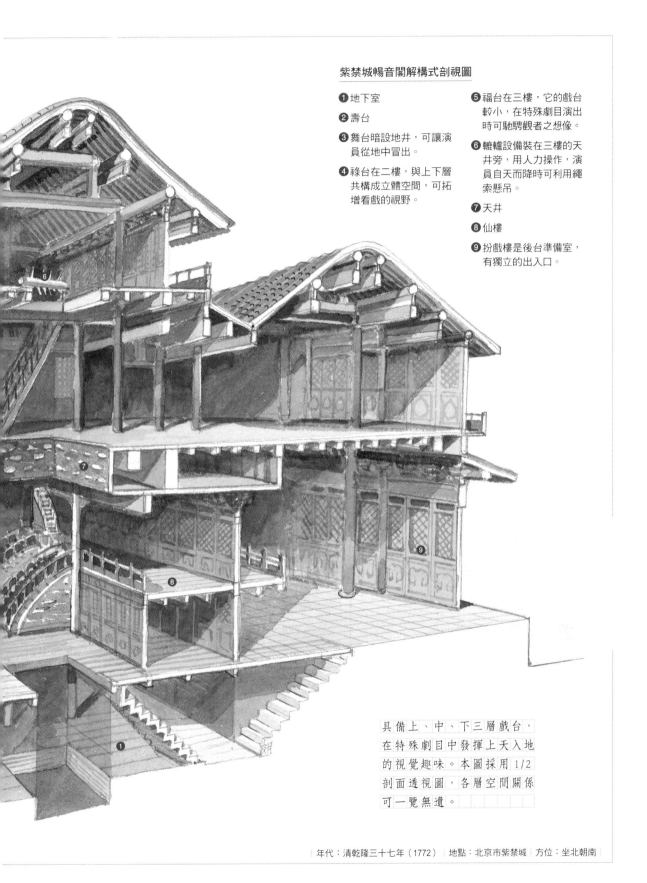

紫禁城暢音閣解構式剖視圖

❶ 地下室

❷ 壽台

❸ 舞台暗設地井，可讓演員從地中冒出。

❹ 祿台在二樓，與上下層共構成立體空間，可拓增看戲的視野。

❺ 福台在三樓，它的戲台較小，在特殊劇目演出時可馳騁觀者之想像。

❻ 轆轤設備裝在三樓的天井旁，用人力操作，演員自天而降時可利用繩索懸吊。

❼ 天井

❽ 仙樓

❾ 扮戲樓是後台準備室，有獨立的出入口。

具備上、中、下三層戲台，在特殊劇目中發揮上天入地的視覺趣味。本圖採用 1/2 剖面透視圖，各層空間關係可一覽無遺。

| 年代：清乾隆三十七年（1772） | 地點：北京市紫禁城 | 方位：坐北朝南 |

②三層戲台之間留設天井，演員可自天井降下以增加戲劇效果。

宋代〈清明上河圖〉中未見到戲樓，但金代及元代戲樓建築卻有幾座仍存在山西古寺廟中，其後台皆不大。

福祿壽立體戲台

論及中國古戲台，清代可能發展達高峰，暢音閣的設計富想像力，構造亦堅固，至今仍可粉墨登場表演。它的外觀有三層樓，但內部卻細分為五個不同高度的樓板，從下至上為地下室、仙

頤和園德和園大戲樓

清代帝后熱衷戲曲藝術，特別是對京劇內涵的充實與技巧的提升有多方面的貢獻。慈禧太后動用龐大經費修復清漪園，並改名為「頤和園」，園內也建造一座與暢音閣相似的三層式大戲樓「德和園」，此為清代宮廷所建最後一座。它始建於清光緒十七年（1891），至光緒二十一年（1895）落成，剛好是甲午戰爭之後。

德和園大戲樓高達二十多公尺，一、二層戲台連通後面的扮戲樓，第三層戲台只有在少數劇目演出才派上用場，如〈昇平寶筏〉、〈鼎仙寺春秋〉及〈昭代簫韶〉等，動員演員極多，後台人員在「砌末間」（道具間）準備或控制轆轤機關。底層戲台後面的夾層「仙樓」設木梯供上下，設有七個「天井」供神仙下凡，設六個「地井」可供演員自地下冒出或噴水等，花樣極多。

①德和園大戲樓，前為福、祿、壽三層戲台，後為扮戲樓，提供演員化妝休息之所。

②德和園的扮戲樓緊接在大戲台之後，並有獨立之出入門道。

③從側面看德和園三層大戲樓，為達到三面觀之效果，採三面敞開之設計。

④大舞台上方平棊天花板可見留設方井，在特殊劇目演出時可掀蓋，使演員自空而降。

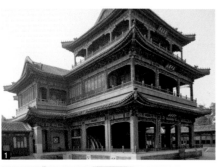

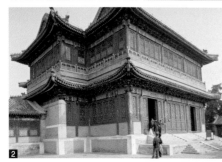

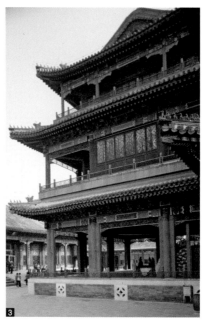

樓、壽台、祿台與最高的福台。樓板闢出數個方井，稱為「天井」，「福」、「祿」、「壽」三台構成立體的空間，其妙用是可掀開蓋板，特殊情節時令演員從天而降或從地下冒出，如天仙下凡、天兵天將降地、神佛朝元慶賀祝壽等，增加戲劇效果。

其次，這座立體式大戲樓還有一些特殊設計，在舞台下方設水井，可以增加聲音的共鳴效果，而上層設置絞盤如轆轤架，演出時由數人操作，拉動繩子，使人飛越於空中，整座戲台上下聲氣相通，不難想像演出時的熱鬧場面。

**頤和園德和園大戲樓
解構式剖視圖**

❶ 壽台　　❹ 仙樓
❷ 祿台　　❺ 扮戲樓
❸ 福台

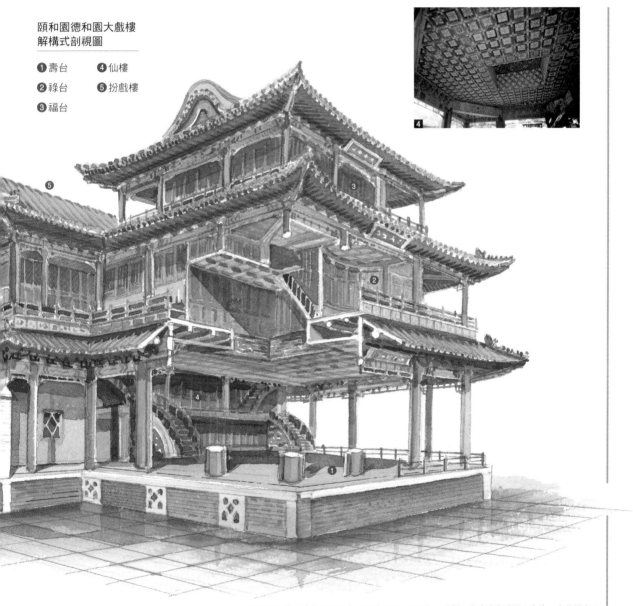

｜年代：清光緒十七至二十一年（1891～1895）｜地點：北京市海淀區｜方位：坐北朝南｜

江蘇 蘇州拙政園

以明代初創時之山水布局為基礎，經清代擴大修繕而成之江南名園。

明清江南園林之興盛有其特殊背景，江南經濟發達，社會富庶，殷商巨賈雲集，提倡生活藝術，各地競築園林。在自然條件方面，江南湖泊密布，水道交織，水源豐沛，適合花草植物生長。另外又產適宜疊山之湖石。在文人雅士與工匠合作下，造園家輩出，明代計成撰寫的《園冶》一書，為當時造園理論與實踐的傑出成果，對選地、立基、屋宇裝修、門窗格式與假山疊石之技巧，皆有精闢之論。

蘇州拙政園全景鳥瞰透視圖

❶ 松風亭依池畔而築，旁植松樹。

❷ 小滄浪為建於水上之廊屋，與小飛虹之間圍出幽深之水院，得倒影之趣。

❸ 得真亭面臨三座遊廊

❹ 小飛虹為拱形廊橋，跨於兩岸之上。

❺ 倚玉軒

❻ 遠香堂四面格扇窗，視野開闊，可盡收山水景色。

❼ 雪香雲蔚亭為山丘上供人休息的長亭

❽ 荷風四面亭居大水池之中，形成園內之中景。

❾ 柳陰路曲為一組長廊，往見山樓地勢升高而成爬山廊。

❿ 登臨見山樓，可盡覽全園並遠眺蘇州城外虎丘之勝。

⓫ 疊石岸

⓬ 香洲是結合台、亭、廊、樓四座建築而成的旱船。

⓭ 玉蘭堂為花廳

⓮ 穿過「別有洞天」圓洞門，即進入西部補園。

⓯ 登宜兩亭，可左右逢源欣賞兩邊景致。

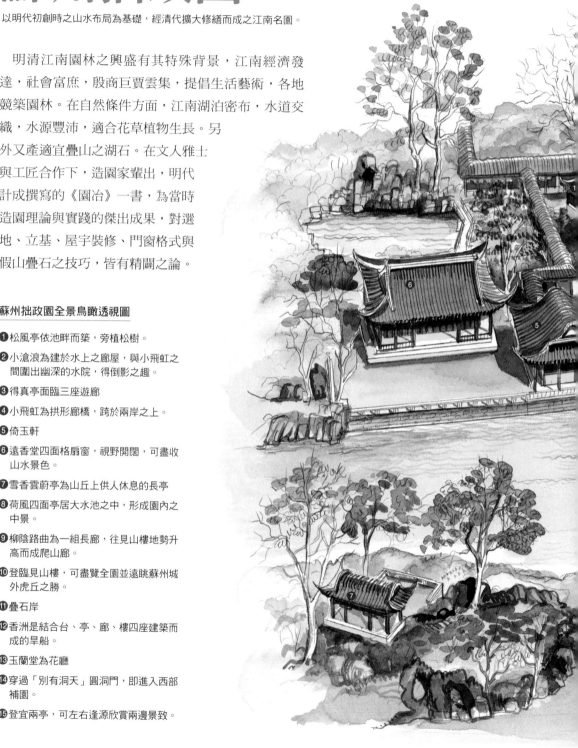

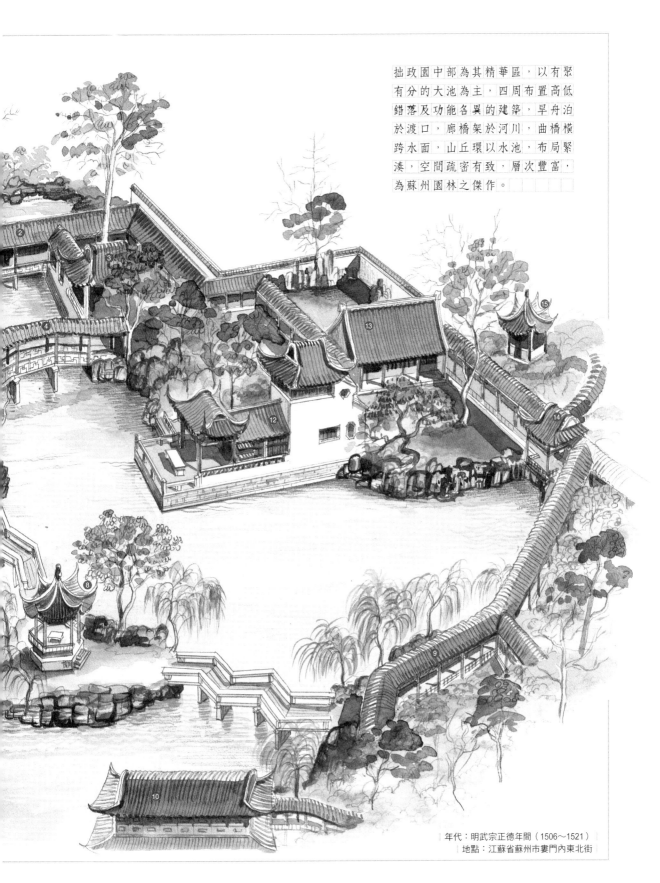

拙政園中部為其精華區，以有聚
有分的大池為主，四周布置高低
錯落及功能各異的建築，旱舟泊
於渡口，廊橋架於河川，曲橋橫
跨水面，山丘環以水池，布局緊
湊，空間疏密有致，層次豐富，
為蘇州園林之傑作。

年代：明武宗正德年間（1506～1521）
地點：江蘇省蘇州市婁門內東北街

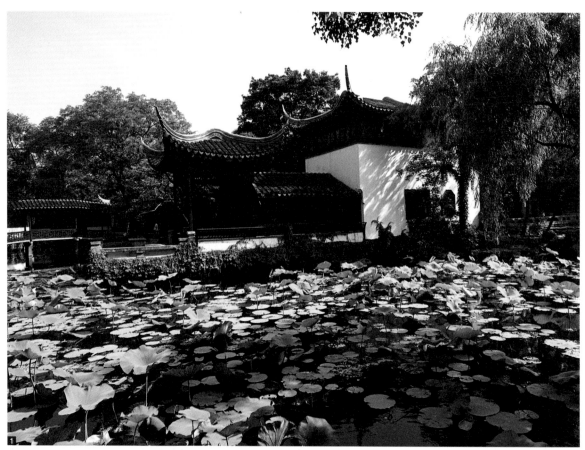

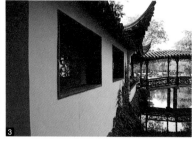

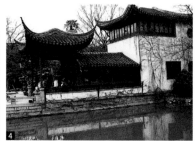

　　江南園林奠定了中國園林設計的理論基礎，我們可從中歸納出許多設計的技巧與原則，例如園景分區，以牆垣、建築物、假山或樹木將大園劃分為幾個小園，使各有主景，園中有園，主從分明。各區之間以廊或道聯繫，使具有起、承、轉、合之關係，所謂「造園如作詩文」。遊園者循導引路線觀賞，得到步移景異之趣，《園冶》中且提及「因借」之理論，巧於借景，可豐富園景，增加變化，引人入勝。

　　位於蘇州城內東北方的「拙政園」，始建於明代中葉，原是明朝御史王獻臣的私園，王曾受東廠宦官之害，感嘆拙於從政，中年即解官歸里，營此園以自況明志。後來數度易主，清代曾作為太平天國忠王府，爾後改為八旗會館，歷經變遷，但四百多年來基本上仍保存初建時之山水布局，丘壑仍存原形貌，全

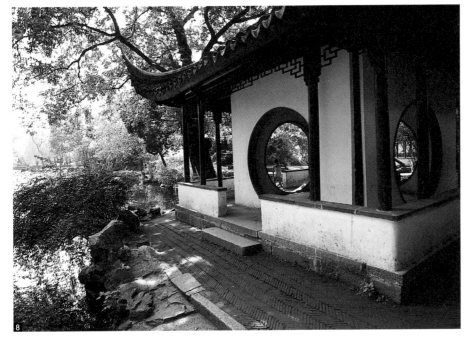

1 拙政園初創於明代，早期布局疏放淡泊，以水景為主，池水有聚有分，建築臨水，山石自然而幽深，被譽為蘇州四大古典名園之一。

2 松風亭旁植松樹並緊鄰水池，得倒影之趣。

3 小飛虹橋形如一道弧形彩虹，橋上覆頂成為廊橋。

4 香洲係以建築物組成一艘固定的石舫，包括台、亭、廊及樓連成一體，相同的石舫也可在獅子林、煦園或退思園見到。本圖為秋景。

5 遠香堂為水池畔之主廳，通透窗子可瀏覽全局。

6 荷風四面亭位居於湖心，三面和石板折橋相連，清風徐來，水波不興。

7 拙政園曲廊連接亭台樓閣，廊的種類頗多，例如水廊、爬山廊或複廊，用於不同地形，循山池環繞，曲徑通幽。

8 梧竹幽居為四面月洞之亭，這是由簡單的幾何圖形所構成的多面貌方亭。

園包括東部的歸田園居、西部的補園與最精緻的中部區，三區分立，整體規模乃蘇州私家園林中面積最大者。園中水域亦廣，約佔全園的三分之一，池水引自蘇州護城河，水源穩定而充沛，建築物多依水畔而築。整體而言，拙政園是一座以水景取勝、被公認為頗能代表明代江南文人園林之名園。

曲徑通幽柳暗花明

拙政園之南側為巨大的宅邸，園之主門設於宅邸之曲巷，從腰門而入（今已改為從東部的歸田園居進入），開門見山，首先見到黃石疊成之假山如列屏展開，具有擋景之作用。運用藏露技巧，繞過山後水池，便得豁然開朗之境。進入主要景區，迎面而來為「松風亭」，透過亭窗可見到局部水面。出松風亭，經一座跨於水面上的廊屋「小滄浪」，左右水波倒影。水面之遠處可見一座廊橋，形如虹，故名為「小飛虹」，圍出所謂的水院。

山水相映詩畫交融

繞過小飛虹廊橋，可行至園中核心建築「遠香堂」。遠香堂是一座四面廳的優美建築，四面長窗透空，令人視野開展，從內望出外面山水，有如觀覽橫幅

⑨見山樓有爬山廊可登臨，登高盡覽全園。

⑩拙政園迴廊盡頭置圓洞門，隔而不絕，有虛實相生之意境。

⑪拙政園西部水廊曲折有法，與白牆有若即若離之趣。

⑫拙政園西部水池中之六角石塔，塔身雕刻佛像，塔頂雕塔剎。

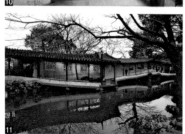

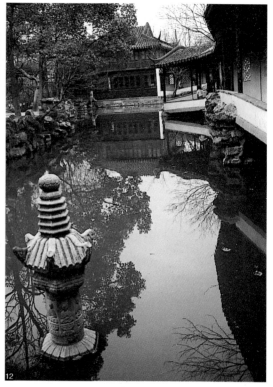

畫卷，呈現「詩中有畫，畫中有詩」之意境。在廊橋另一端，可見泊於岸邊的旱舟「香洲」，額為著名畫家文徵明所題，這是一種江南園林常用的建築，以台、亭、廊及樓閣合組成一艘畫舫，兩面臨水，登樓後極目數里，既得舟之形，也具有舟之神。

遠香堂之北展現極廣闊的水域，水池中有兩座凸起的島山，將池面阻隔為南北兩部分，以山表現時間之古意，以水表現空間之廣意。島上石、土混用，且建「雪香雲蔚亭」及「待霜亭」（也稱北山亭），山上林木蓊鬱，廣植蒼松綠竹，南岸起伏錯落，北岸則野趣橫生，山石與亭榭半掩半露，各具不同妙境。

東邊島丘有小橋通往池東的「梧竹幽居亭」，這座小亭不用支柱，亭身四面為牆，並闢四個圓洞，進入亭內頗感深幽，但透過圓洞可望出極遠的「荷風四面亭」，水色變幻，園內景致若隱若現，亭旁梧與竹影，納入環中，頗似一幅扇面圖畫。

荷風四面亭位於水池之中央，有如海中浮起之小島，島上建六角形亭子，視野通透，令人有清風徐來，水波不興之感。亭之外設三折石板橋與五折石板橋，連繫對岸，平橋低欄，保全了水面之整體性。池之西北方有一座獨立於水上的「見山樓」，登樓可遠眺虎丘及北寺塔，樓下有長廊可通拙政園西部。

小巧緊湊別有洞天

要進入拙政園西部補園，得穿過一座厚實的圓洞門，題為「別有洞天」，另

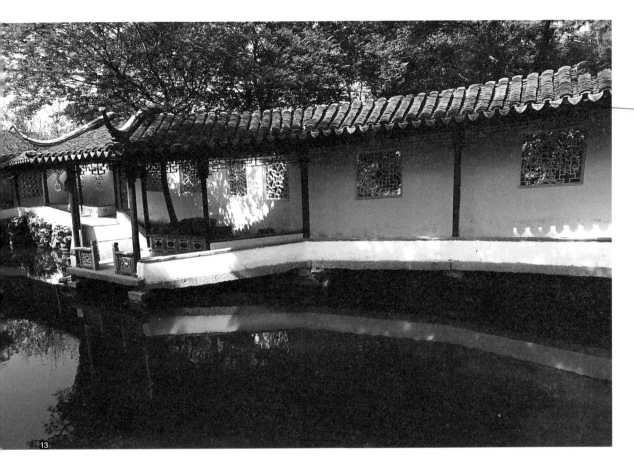

13

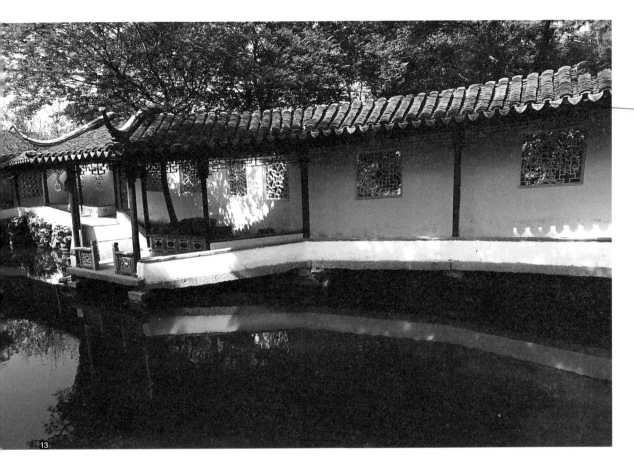拙政園西部以曲折的水廊為主景，倒影如玉帶當風，吸引人們的視線。

闢蹊徑，洞外出現另一片天地，自創一格。補園的廊牆使用曲折跨水的波浪形廊，其形式有如飄帶游絲，左右擺動，上下蜿蜒起伏，走在上面有凌波越過之感，暗喻手法，確為神來之筆。

補園布局小巧緊湊，與中部之開闊舒展相異其趣。景區內多為清代建築，其水域呈曲折分布，有聚有分，池北有倒影樓，池南築山，山上結亭曰「宜兩亭」，相度地宜，登亭可同時俯瞰兩園，並可遠借蘇州城外之寺塔景色。另外，補園內的「三十六鴛鴦館」鑲有彩色玻璃窗，反映了清代外來文化之影響。

文學化的環境塑造藝術

綜觀拙政園之設計，掌握了明清園林的諸多技巧，例如從窄小巷道進入寬闊園景的對比手法，空間講求遠近層次，使遠景、中景與近景交相出現，各景看似獨立，實則一氣貫通，建築物高低錯落，有機組合，對比明顯，飛廊登樓或低廊依山傍水，盡收山水之美景，豐富了遊園者的視野。中國園林表現天人合一之精神，師法自然，卻不為規矩所繩，人們寄情於山水，陶冶情操，忘憂於山水，反璞歸真，它是文學化的環境塑造藝術，追求蓬萊仙境，具有永久的魅力。

中國園林

中國園林藝術在世界建築史上獨樹一幟，乃環境學、建築設計、養生之道與書畫文學等藝術之集大成。據史載，早在先秦時期即有帝王的苑囿，秦代上林苑阿房宮，被譽為「五步一樓，十步一閣，廊腰縵回，檐牙高啄，各抱地勢，鉤心鬥角」。漢代御苑太液池建章宮建造許多樓觀，並築蓬萊、方丈、瀛洲三山，象徵神話中的海上仙山。六朝時出現私家園林，至隋唐，大內宮苑規模宏大，近代經出土考證，大明宮含元殿面寬十一間。同時文人雅士競築園林，例如被譽為「詩中有畫，畫中有詩」的王維，辭官終老，築輞川別業；白居易築廬山草堂。隋代的官署園林「絳守居園池」，引水入園，池上築洄漣軒，惜今貌已不復見隋唐園林的面目了。

宋代汴京御苑，據《東京夢華錄》，大內金明池瓊林苑每年有特定日子開放給老百姓遊憩。明代疊石為山之風大盛，塑造峰巒洞壑，從神仙傳說擷取淵源，文人與畫家參與造園，計成的名著《園冶》成為理論與實際技巧的里程碑，蘇州拙政園即初創於明代。

清代中國園林到達前所未有的發展高峰，清初康熙、乾隆大力經營北京園林，圓明園、暢春園及清漪園為代表。以人工開鑿水面，堆山植林，後來在咸豐年間英法聯軍之後，諸園同遭厄運，被破壞洗劫甚為嚴重，至慈禧太后時，又以巨資重修頤和園。承德避暑山莊保存較為完整，有許多景致係乾隆下江南之後所仿建，例如仿鎮江金山寺，仿嘉興烟雨樓，王公貴族亦上行下效，北京恭王府園林以石造假山遠近馳名。

帝王苑囿氣勢宏偉，民間私家園林則以小巧精緻取勝，清代江南園林設計在商賈文人雅士支持下，推向另一個高峰。運用空間虛實、藏露、疏密與明暗之對比，塑造蜿蜒曲折，景物層層浮現之效果。江南園林追求清靜淡雅的意境，將文學化為空間，空間也孕育文學氛圍。在有限的市井區域內，塑造出多彩多姿的園林藝術，這得歸功於二千多年來中國山水崇拜及寄物移情文化思想之成熟發展。

1 杭州胡雪巖宅第之園林，瘦高涼亭並立於狹窄山池之中，成為園中主景。

2 廣東番禺餘蔭山房園林的駁岸與拱橋，反映嶺南園林受到西方之影響。

3 吳江同里退思園，池畔泊旱舟，石舫如橋，船首貼近水面，令人有凌波觀景之感。

4 蘇州的留園初建於明代，清代歸劉氏所有，後又為盛氏所購，「曲溪樓」與「涵碧山房」為其主景。

5 留園內水閣「清風池館」之山石與花木經營位置得宜，有如一幅山水畫。

6 蘇州網師園位於住宅之西區，全園景物環池而建，面積雖小，但變化多端，有步移景異之巧思。

7 網師園於清乾隆年間建成，建築物緊鄰著水池，與天光水色相映，特別是水池假山及小石橋尺度控制得宜，加大景深。

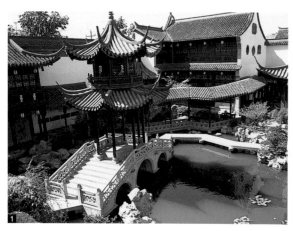

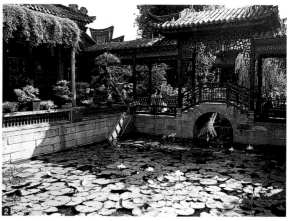

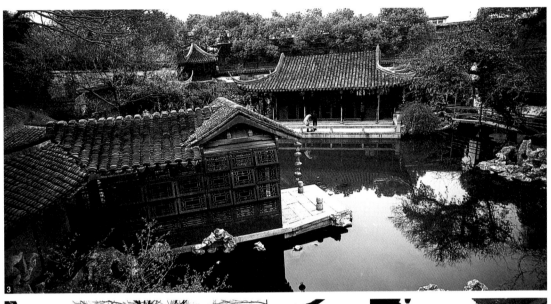

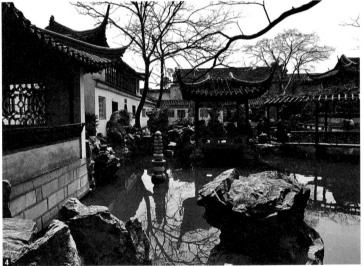

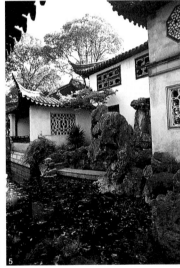

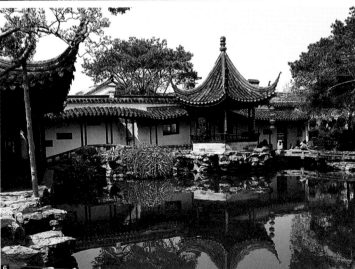

福建 連城雲龍橋

將石橋墩、木樑、廊屋、牌樓與廟閣結合成一體的建築,凌空跨水如蛟龍。

　　在浙江、福建一帶山區,人們就地取材,以木料與石塊為建材,設計了一種混合式的橋樑,橋墩以石頭堆疊、橋身則用木頭架成。但因當地氣候潮濕多雨,木樑容易腐朽,不易久存,故於橋面上加蓋屋宇保護,並常在屋簷下加「披簷」,有時甚至作雙重披簷,就像穿簑衣一樣,實質的保護措施十分周延。而橋中間設置神龕,祭拜河神、財神、文運神或玄天上帝等神祇,則可視為一種心靈信仰的庇護設施。

連城雲龍橋以石砌船首形橋墩,其上架以縱橫相疊之木樑,逐層懸臂,互相牽手形成橋身,橋上覆以長廊。樑架有如房屋,可收保護及遮蔭之效。橋中央建樓閣供奉神明,讓過橋行旅蒙沐神恩。

| 年代:明末崇禎七年(1634) | 地點:福建省連城縣羅坊鄉下羅村 | 方位:橋身東西走向 |

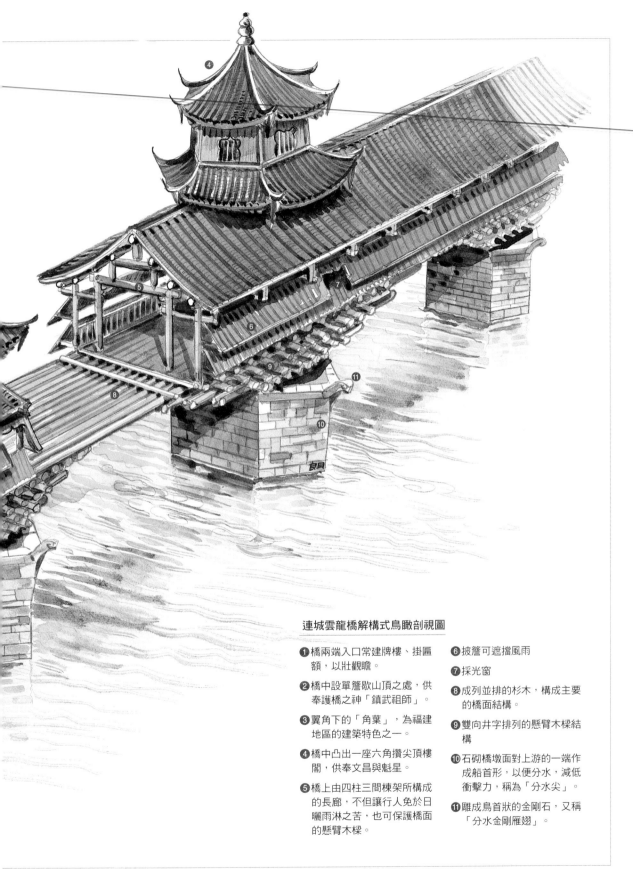

連城雲龍橋解構式鳥瞰剖視圖

❶ 橋兩端入口常建牌樓、掛匾
額,以壯觀瞻。

❷ 橋中設單簷歇山頂之處,供
奉護橋之神「鎮武祖師」。

❸ 翼角下的「角葉」,為福建
地區的建築特色之一。

❹ 橋中凸出一座六角攢尖頂樓
閣,供奉文昌與魁星。

❺ 橋上由四柱三間棟架所構成
的長廊,不但讓行人免於日
曬雨淋之苦,也可保護橋面
的懸臂木樑。

❻ 披簷可遮擋風雨

❼ 採光窗

❽ 成列並排的杉木,構成主要
的橋面結構。

❾ 雙向井字排列的懸臂木樑結
構

❿ 石砌橋墩面對上游的一端作
成船首形,以便分水,減低
衝擊力,稱為「分水尖」。

⓫ 雕成鳥首狀的金剛石,又稱
「分水金剛雁翅」。

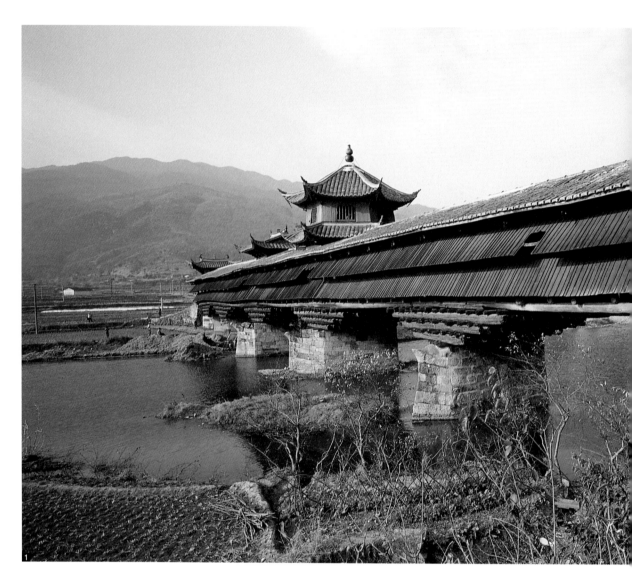

1 雲龍橋是中國南方廊
橋的典型，在石橋墩上
架木樑，橋上蓋頂以保
護木樑，將房屋與橋結
合為一體，也稱為「厝
橋」。

這樣的橋樑不僅是聯絡河川兩岸的交通要道，同時又將廊道、樓閣、寺廟、牌樓等建築冶於一爐，具有祭祀、休憩、交誼等多元功能；這種匯集多樣特色於一身的建築物，稱為「廊橋」，由於可以遮避風雨，又俗稱「風雨橋」。

廊橋因大多出現在地形複雜的山區，出入口方向及引道會依隨地形而靈活調整。有些廊橋的橋面材質不同，中央鋪設木板或石材，供人行走，兩旁則橋面稍降並鋪設草料，讓牲畜通行；可謂「人畜分離，各行其道」。

閩西山區的連城縣境內，仍保存數座歷史悠久的古廊橋；其中，坐落於羅坊鄉下羅村的雲龍橋，造型古樸，構造奇巧，堪稱廊橋的經典作品之一。

結合石砌橋墩與伸臂木樑的佳構

雲龍橋橫跨青岩河，橋身呈東西走向，一邊面對遼闊的田野，另一側則緊接陡峭的青石山壁，景觀險峻，氣勢非凡。天候變化時，雲霧繚繞橋間，橋身宛

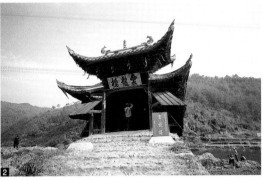

❷雲龍橋頭立牌樓，飛
簷起翹，氣勢磅礴。
❸橋內神龕供奉鎮武祖
師。
❹雲龍橋屋架結構與一
般民居相同，用四柱三
間。

若蛟龍飛騰，因此而得名。初建於明末崇禎七年（1634），清乾隆三十七年
（1772）重建；推測橋墩為明代遺物，橋身則是清初修葺之物。整體外觀呈現
材料樸質本色，經歷多年洪水考驗，依舊完整堅固地屹立在河面上。

　　雲龍橋為懸臂木樑式結構，全長81公尺，寬5公尺，採用五墩四孔，石墩上
以井幹結構方式，交疊七層頭尾交錯擺置的圓杉木，上面再出三層杉木支撐橋
面上的構造物。橋面為了減低震動並保護木料，鋪設鵝卵石，橋屋採抬樑式屋
架，每架四柱三間，樑架出斜栱，橋身兩側裝設木欄杆，外面再出雙重披簷保
護木料，屋頂鋪設青瓦。

　　橋頭有飛簷起翹壯麗的牌樓，給人隆重的感覺，彷彿過橋是敬慎而神聖的行
為。橋中央有兩處凸出的屋頂，正是供奉神明的位置：一為單簷歇山頂，其下
方神龕祀護橋之神「鎮武祖師」；一為六角攢尖頂樓閣，奉祀文昌與魁星，以
振興地方文風。進入樓閣內，順著狹小的階梯，可以登高眺望周邊景致；神龕

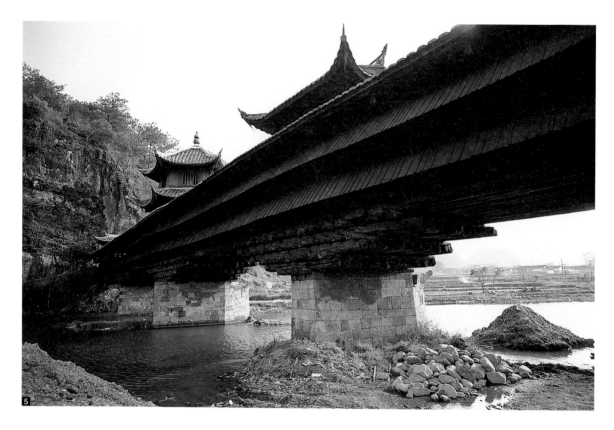

5

前置六角藻井，龕內神明面對上游端坐，上層披簷開一造型特殊的洞口，讓神明得以見光。

橋墩面朝上游的一端，收尖角且下方斜出，如同船首可以分水，稱為「分水尖」，如此可減少水流衝擊之壓力。分水尖上方最凸出的石頭稱「金剛石」，雕刻成鳥首狀，形式獨特。

5 雲龍橋全景，它的屋頂頗富變化，凸出六角攢尖頂與歇山頂。

6 雲龍橋一端接到懸崖峭壁，形勢險峻。

7 井幹結構以平樑縱橫相疊，並層層出挑，以減低木樑應力。

8 石砌橋墩呈船首狀，可減低流水衝擊力。

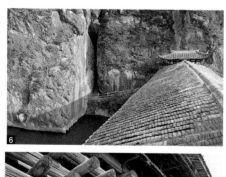

6

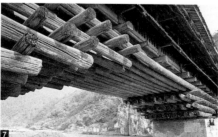

7

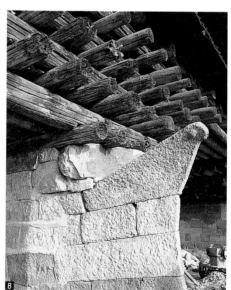

8

福建武夷山餘慶橋與福建永安會清橋

集合多種建築於一身的廊橋，若以橋樑的構造與建材而論，除了如雲龍橋所屬的木樑橋之外，另可見木拱廊橋和石拱廊橋兩種主要類型，前者如餘慶橋，後者如會清橋。

餘慶橋位於福建武夷山市區，其構造是在石條疊砌的橋墩之間，運用粗大圓杉木縱橫疊置、交叉搭接，形成木拱骨幹，橋中央的樓閣並非直接築在橋墩之上，顯示其結構特殊，具有良好的載重能力。拱身外面加了木板保護木樑，遠觀宛如三段組成八字形拱，但其實轉折處還有一道，共有五段組成，構造複雜。這種獨特的構造和〈清明上河圖〉中的汴水大虹橋類似。此橋始建於元代，清光緒十三年（1887）重修，全長79.2公尺，只用二孔三墩，圈孔跨距長達23.7公尺。

會清橋位於福建永安市貢川鎮，以清濁二溪在此交會而得名。其特色為下半部是二墩三孔的石拱構造，而且近乎尖拱，拱洞極為高敞，拱頂非常薄，厚度不到1公尺。上面則是成排的四柱三間、抬樑式木造建築，當中凸出歇山屋頂，裡面神龕供奉玄天上帝。橋頭兩端的牌樓彎脊飛簷，翼角起翹明顯，翼角下的「角葉」裝飾，是福建建築的特色。橋面大塊石頭鋪砌，廊橋兩側設欄杆及長凳供人休息。始建年代不詳，明成化二十一年（1485）重修，清道光二十年（1840）再修。樑架上有一些樑籤記錄了建橋的相關資料。

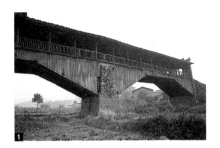

1 福建武夷山餘慶橋為巨大的木拱橋，拱洞作八字形狀。

2 福建永安會清橋，橋身為石砌，橋面覆頂，成為廊橋。

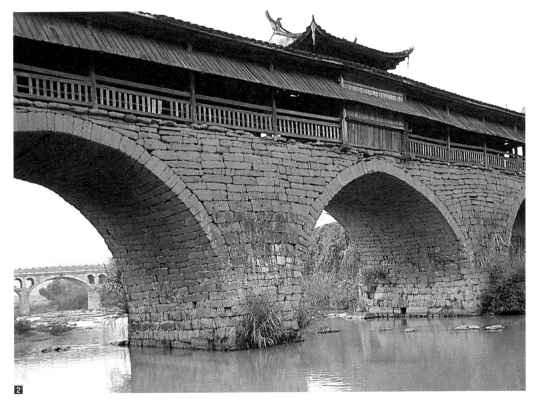

2

泰順溪東橋

浙江

木拱橋為神奇而大膽的結構，兩端架在岩石上，上覆屋頂防雨。

拱橋的原理是將橋面的重力以弧形途徑傳遞至兩邊的橋墩，一般常見的為石拱橋，如羅馬帝國時期的嘉德水道橋（Pont du Gard）。中國有一座隋代的安濟橋，也是世界石拱橋史之傑作。但如果運用木材建造拱橋就面臨較高的難度了，宋代張擇端的〈清明上河圖〉中有一座橫跨汴河的木造「大虹橋」。橋上擺攤，販夫走卒絡繹不絕，而橋下正好有一艘大帆船，驚險地將通過，令人印象深刻。

泰順溪東橋解構式仰視剖視圖

❶三節苗：指三段
樑木相接續。

❷五節苗：指五段
樑木相接續。

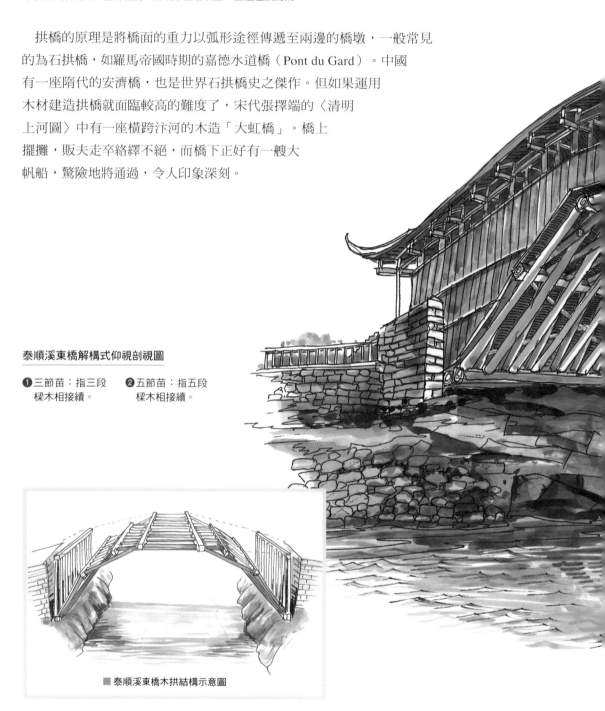

■ 泰順溪東橋木拱結構示意圖

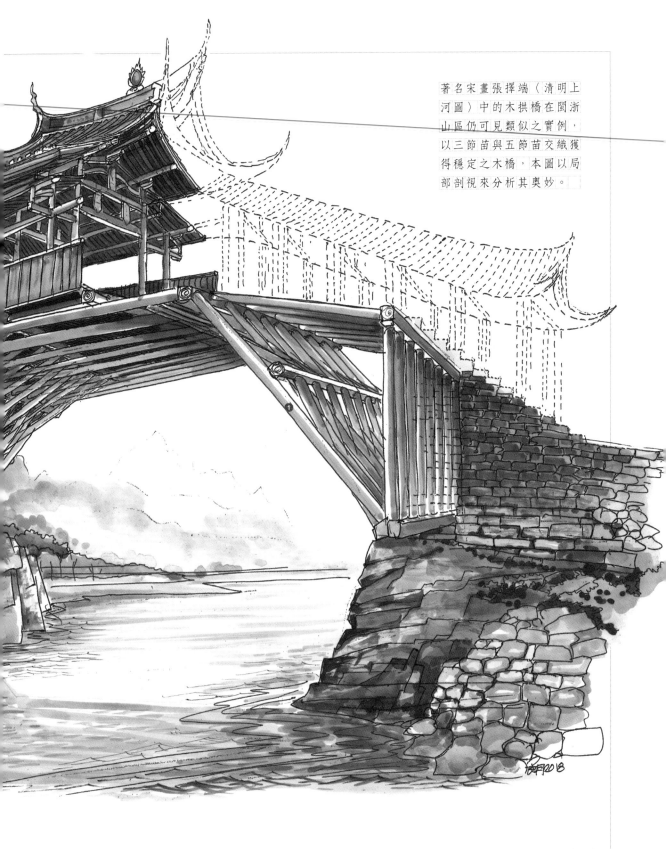

著名宋畫張擇端〈清明上河圖〉中的木拱橋在閩浙山區仍可見類似之實例，以三節苗與五節苗交織獲得穩定之木橋，本圖以局部剖視來分析其奧妙。

年代：明隆慶四年（1570年）始建，清乾隆十年（1745年）重修，道光7年（1827）再修
地點：浙江省溫州市泰順縣泗溪鎮下橋村　方位：橋身東西走向

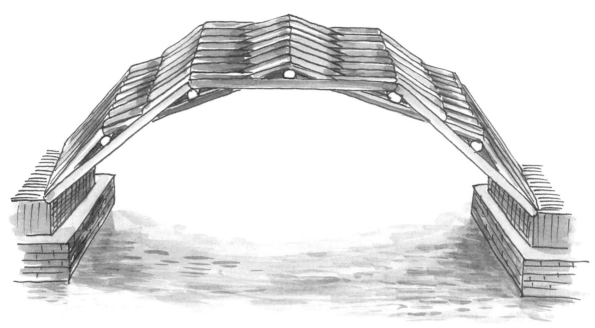

■ 張擇端〈清明上河圖〉虹橋木構分析圖

以三節苗與四節苗相互交叉咬合，可與溪東橋結構做一比較。

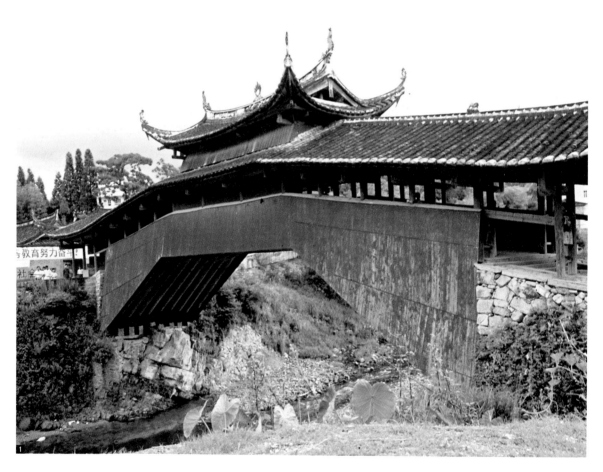

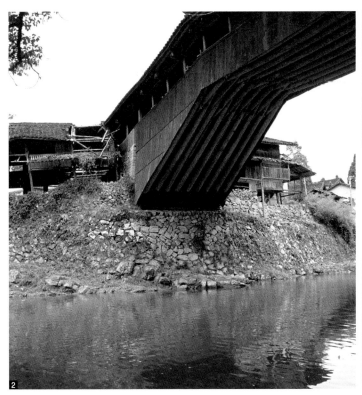

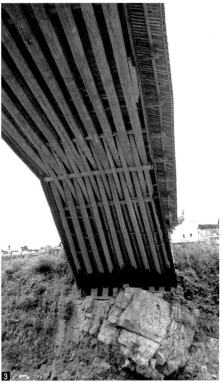

橋頂加蓋延長壽命

類似這種木拱橋在歷史上似乎是絕跡了，但是在浙江及福建山區的溪谷尚可找到一些相似的木拱橋，有些為了延長木材壽命，於橋上蓋屋頂，也被稱為「廊橋」。屋頂兩側還加「披簷」，有如農夫穿簑衣一樣，為周延的防雨措施。有的在橋上設置神龕，供奉河神、財神、文運神或玄天上帝等神祇，益增其神祕氣氛。

三種「苗」交織而成

浙江南部崇山峻嶺中，河谷地形很適合虹橋之建築，巧匠利用當地巨大筆直的杉木，以高明的榫卯將木樑編織起來，使用所謂「三節苗」或「五節苗」的兩組構架相嵌合，並加入交叉形「剪刀苗」強化，最後又在橋面上覆以廊屋，成為一座可擋風雨的廊橋。

泰順縣位於浙江最南端，緊臨福建，當地盛產杉木，溪流夾在山谷之間，兩岸常露出巨石，有利於建造木拱橋。泰順的溪東橋即善於利用兩岸懸崖的巨石為基座，並將「三節苗」與「五節苗」聯結為一體。因拱橋高聳於溪谷之上，橋頭以石階登高才達橋面，橋面全程覆以廊頂，有如隧道，橋的兩側披蓋防雨板，像穿上圍裙，中央屋頂凸出一座歇山頂，翼角飛簷起翹，如大鵬展翅，造型輕巧而優美。

北京 盧溝橋

盧溝橋是中國古石橋的傑作，兼有構造精湛與藝術精美的價值。

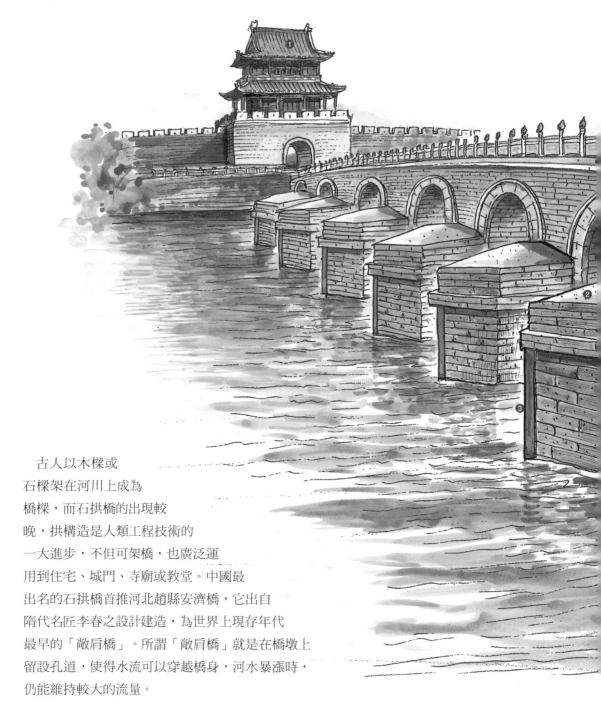

古人以木樑或
石樑架在河川上成為
橋樑，而石拱橋的出現較
晚，拱構造是人類工程技術的
一大進步，不但可架橋，也廣泛運
用到住宅、城門、寺廟或教堂。中國最
出名的石拱橋首推河北趙縣安濟橋，它出自
隋代名匠李春之設計建造，為世界上現存年代
最早的「敞肩橋」。所謂「敞肩橋」就是在橋墩上
留設孔道，使得水流可以穿越橋身，河水暴漲時，
仍能維持較大的流量。

從金代迄今仍通車馬的著名古石橋，運用船首形橋墩以降低河水沖力，橋頭聳立著雄偉的城門，成為「盧溝曉月」之背景。本圖切開石拱，可見券石與伏石交替構造。

盧溝橋解構式剖視圖

❶ 宛平縣城門樓聳立在橋尾，成為端景。

❷ 在朝河水上游面作船首形橋墩，可降低水流沖擊力。

❸ 分水尖三角鐵

❹ 「繳背」是壓在圓拱石（券石）上皮的石板，可加強穩定石拱，故也稱「伏石」。

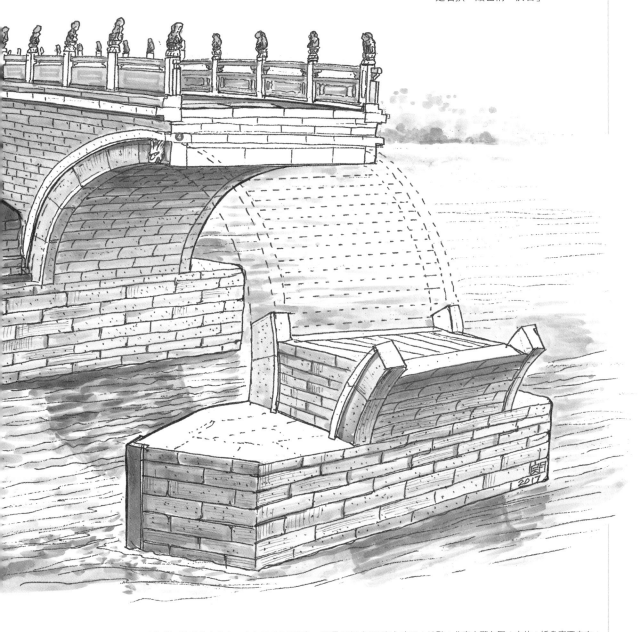

年代：始建於金大定二十九年（1189年），明昌三年（1192年）完工 ｜ 地點：北京市豐台區 ｜ 方位：橋身東西走向

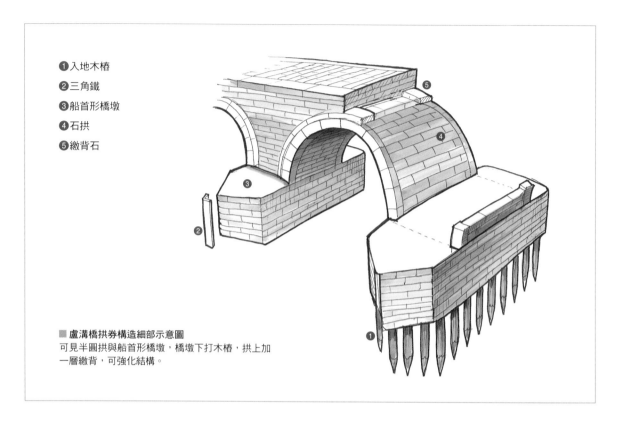

● 入地木樁
● 三角鐵
● 船首形橋墩
● 石拱
● 繳背石

■ **盧溝橋拱券構造細部示意圖**
可見半圓拱與船首形橋墩，橋墩下打木樁，拱上加
一層繳背，可強化結構。

繳背壓拱石

宋代李誡的《營造法式》中，石作制度述及「單眼券」的水窗，即單孔半圓
的排水洞，石拱橋的原理亦同，在河川下方以「地釘」打築入地，即木樁鞏固
地基。而半圓拱上方又以一層「伏石」（繳背）壓住，這種構造廣為後世石橋
所用。中國古代的陵墓、城門、佛寺及寶塔等多的是石拱構造，其技術已臻極
高度之水平。

石拱橋型態因功能而異，在蘇州的運河可見極高大有如駝峰的拱橋，為讓出
足夠高度方便來往大運河的帆船可穿過。再如蘇州郊區的寶帶橋，全長300多
公尺，頭尾共53孔，中央三拱高起，亦屬方便船隻通過之設計。

盧溝曉月

北京西南十多公里處的永定河上有一座在歷史上極富盛名的石拱橋，永定
河古稱「盧溝」，因而石橋被民間稱為「盧溝橋」。它建於金代大定二十九
年（1189），是古時從南方赴北京城必經之要津，進京趕考的學子亦經過盧溝
橋，商賈行旅長途跋涉之後常投宿於橋北端的宛平縣城。今天仍可見到橋的盡
頭聳立一座雄偉的城門樓。鑒於橋的歷史文化豐沛，清乾隆皇帝在橋南端亭內
題「盧溝曉月」石碑，被列入燕京八景之一。眾所周知，盧溝橋後來是對日抗
戰的爆發點，更是名聞中外。

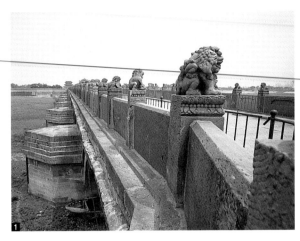

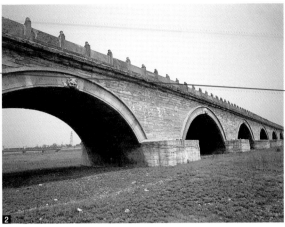

橋墩作船首形

　　盧溝橋在設計方面最主要的特色是石拱的跨度，每孔都在11公尺以上，全橋共有11孔圓拱，總長度達266公尺，居中的一孔跨度更達13公尺餘，在中國現存古石拱橋中確實為罕見之例，頗為壯觀。橋墩以巨石疊成，其形如船，朝上游的一端作成尖形，有如船首，可破水，降低激流之沖刷力，尖端處更以鐵條包覆，稱為「分水尖」。據文獻所載「插柏為基」，橋墩底下打下柏木樁強化基礎。若從側面看石拱，發現它每孔並非真正的半圓形，而是拱頂略尖一些，這種拱弧度像拋物線或雙心圓拱。石拱上皮有伏石一道，有如眉，不但美觀，在力學上更具有穩固之作用。

數不清的石獅子

　　盧溝橋歷經八百多年，至今仍在通行，連續的圓拱展現如音樂般優美的韻律，除了建築工程技術的成就之外，在藝術方面最聞名的是橋面欄杆望柱上的雕刻，文獻上謂「雕石為欄」，每根望柱上皆雕石獅，有的雕數隻，每隻造型不同，姿態各異其趣，有的母獅與幼獅嬉戲，展現玲瓏之美，令人過橋時倍感親切。據近人仔細統計，全橋共有485隻雌雄大小石獅。盧溝橋八百多年來承載了許多中國歷史記憶，它聯繫南北，也連結人心。

1 北京盧溝橋欄柱上雕有四百多隻大小石獅，成為數百年來的佳話，注意橋墩作分水尖，可抗冬季河面漂浮堅冰之衝擊。

2 盧溝橋建於金代，長266公尺，共有11個半圓拱券，石頭與石頭之間嵌入鐵件以加固。

3 從河床看盧溝橋的船首尖形橋墩，尖峰處嵌入三角鐵以破水流。

4 盧溝橋南端的乾隆皇帝御賜「盧溝曉月」石碑亭。

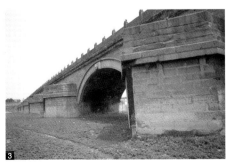

福建屏南縣龍潭村廊橋

　　龍潭村的石拱廊橋跨越霍童溪流域的支流棠口溪，原處於聚落核心，古時人來人往，稱為要津，人們在橋上設神龕，供奉守護神。1978年為了提供大型車輛通行，不得不建水泥橋，而古橋被移建於下游一百多公尺處，橋面略加寬，但長廊木結構全用舊料，尤其最可貴的是樑枋上的清代對聯墨字皆保存下來，我們過橋同時也閱覽一遍當地的歷史片段。

　　橋長約26.1公尺，為單孔正半圓石拱構造，所以與水面上的倒影剛好可以合為圓，似有圓滿之寓意。石拱之排列與水流同向，施工較容易。橋面高聳，兩端皆設石階才能登上，橋面上建造九間十四柱長廊，屋架用四柱七架，第四間裝天花板，同時也供奉神像。屋頂向上升起，形成歇山頂，屋脊施燕尾，曲度大並指向天空，反映福州及閩東一帶飛簷起翹的傳統特色。

　　走進廊橋內，中央供車馬行走，兩側設木板椅，或可供行人閒坐休憩。它的樑枋仍可見數量極多的墨字，出自當地秀才文人之手筆，如中央第四間樑下可見「水尾高山朝朝朝朝朝棋，橋頭大樹長長長長長長生」，二通樑下的墨字可見匠師落款，如石匠師「石匠主繩長橋村包德康副繩山頭頂陳元唯願名揚四海」、大木匠師「木匠主繩甘棠村張雲柳副繩張灼柳唯願藝術精通」。古建築能留下建造者名字，可證明他們所得到的推崇敬重。

福建屏南縣龍潭村廊橋解構式剖視圖

❶跨度較大的石造半圓單拱，可以承受
　橋面廊閣之重量。

❷廊橋兼廟宇功能，橋上供奉神祇，並
　將屋頂升高。

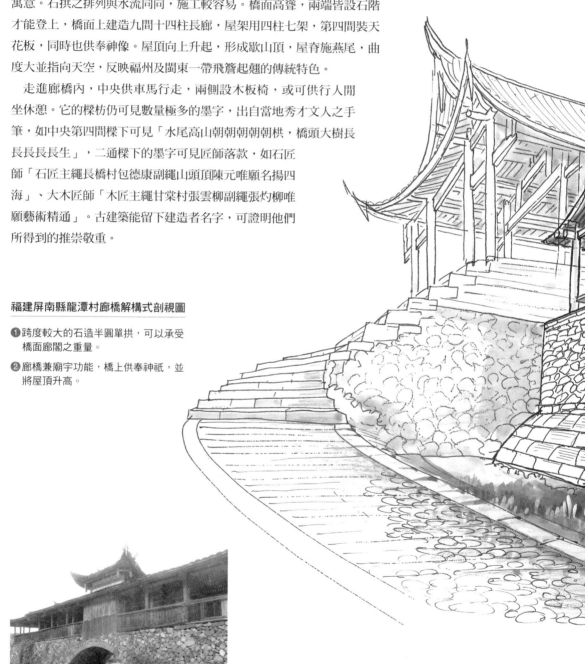

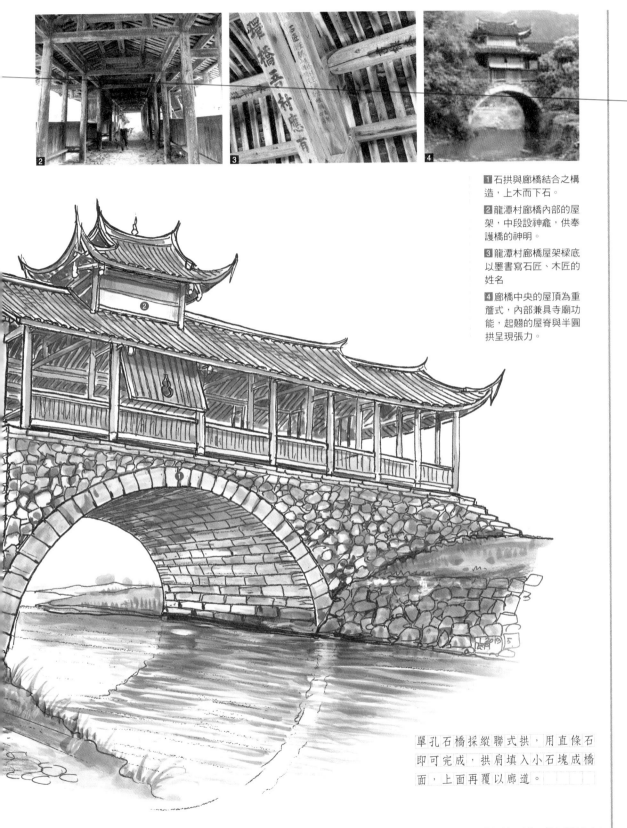

1 石拱與廊橋結合之構造，上木而下石。

2 龍潭村廊橋內部的屋架，中段設神龕，供奉護橋的神明。

3 龍潭村廊橋屋架樑底以墨書寫石匠、木匠的姓名

4 廊橋中央的屋頂為重簷式，內部兼具寺廟功能，起翹的屋脊與半圓拱呈現張力。

單孔石橋採縱聯式拱，用直條石即可完成，拱肩填入小石塊成橋面，上面再覆以廊道。

年代：始建年代不詳，清光緒年間重建 ｜ 地點：福建屏南縣龍潭村 ｜ 方位：橋身東西走向

中國古代橋樑的構造在隋唐時期已發展出樑橋、拱橋及索橋等類型，此外還有一種以鐵索繫住許多橋的浮橋，橋頭常鑄巨大鐵牛以加固。石拱橋中，以隋代河北「安濟橋」最著名，它又名「趙州橋」，這座單拱敞肩石拱橋橫跨於洨河之上，跨度達37公尺餘，由二十八道石拱並列而成。它在大拱兩端上方又留出四個孔，當河水上漲時，有利於洪水流過，減低水壓，並且也使得橋身比例美好，曲線和諧，特別是欄板上的浮雕獅子與龍，造型強勁有力，藝術價值頗高。設計者李春的名字見諸於文獻，也是中國古代極少數被記錄下來的建築家。

到了宋代，福建一地出現不少石樑橋，這是由於該處盛產質優的花崗石，加上優秀的石工技術，因此在歷史上留下來不少偉大的石樑橋。例如泉州洛陽橋，長達800多公尺，由於地處洛陽江入海口，為減少海潮漲落之衝擊，橋墩特設為船首形。在橋頭處立有石佛塔，象徵守護。值得一提的是，文獻記載此橋興築時，為求橋基穩固，於橋下養殖大量的牡蠣，藉其繁衍快速與外殼附著力強的特性，將水中石塊膠結為一體。

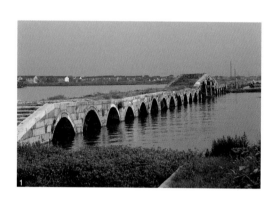

1. 始建於唐代的蘇州寶帶橋與大運河平行，古時為縴夫所用。

2. 福建連城莒溪永隆橋為懸臂木樑廊橋，以巨木頭尾交叉排列，互相支撐而成，橋身有披簷保護。

3. 閩西永安安仁橋為福建典型之廊橋，橋頭建牌樓。

4. 安仁橋之木樑架在石橋墩之上。

5. 江西龍南市太平橋，橋亭出現馬頭牆及大圓券，造型奇特。

6. 浙江紹興石板八字橋為南宋建築，平面呈「丁」字形，整座皆石條構造。

7. 浙江泰順泗溪北澗橋使用木拱結構，從橋下可見成排木樑相交之情形。

8. 福建泉州洛陽橋建於宋代，以牡蠣固結石樑橋墩，並利用漲潮時架石樑。

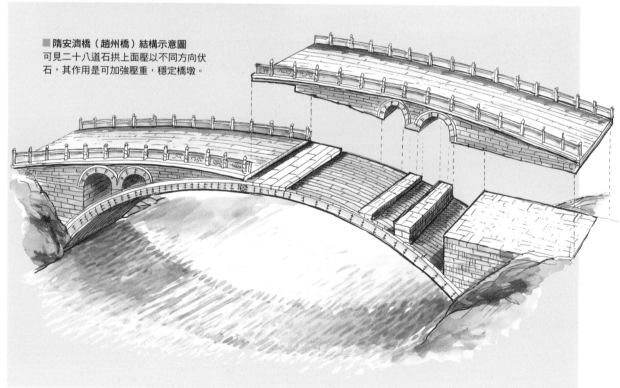

■ 隋安濟橋（趙州橋）結構示意圖
可見二十八道石拱上面壓以不同方向伏石，其作用是可加強壓重，穩定橋墩。

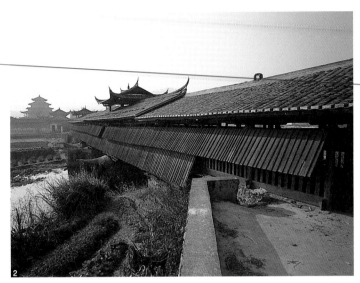

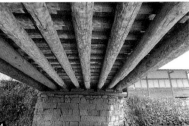

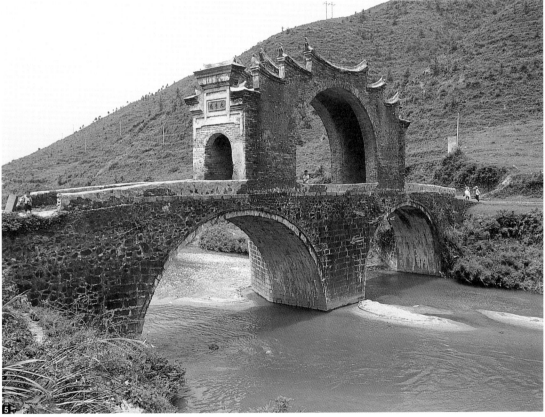

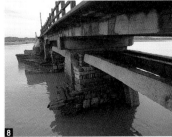

蘇州城盤門

中國城市現存水陸雙門並列之孤例，水陸門外各有甕城防衛。

　　蘇州城是江南水鄉澤國城市之典型代表，位於長江下游太湖畔，至今仍保存宋代以來的城市軌跡，在中國城市發展史上具有重要研究價值。蘇州在春秋時期為吳國都城，宋代稱為平江府，自古以來即是一座商業鼎盛的城市。宋代平江府城的平面布局圖被刻在一座石碑上，現藏於蘇州孔廟內，古今對照，我們發現大體上格局變動不大，尤其位於城西南角之盤門，至今仍保留了獨特之水、陸兩門並置的形態，值得細加觀察。

從吳國都城到宋代的平江府

　　蘇州城池的形狀呈長方形，城內街道為格子狀。早在春秋時期，伍子胥受吳王之命修築城池，以「象天法地」理論設計，共有陸門八座及水門八座。至南北朝時期，城內建造了許多寺廟及園林。到了唐代，城市劃分為六十坊，各坊皆設門。至北宋時改名為平江府，城內有衙署、禮制建築、佛寺、道觀、貢院及民間私家園林等

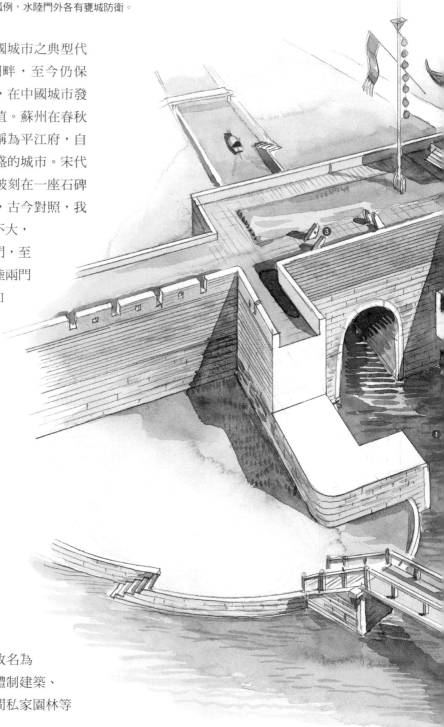

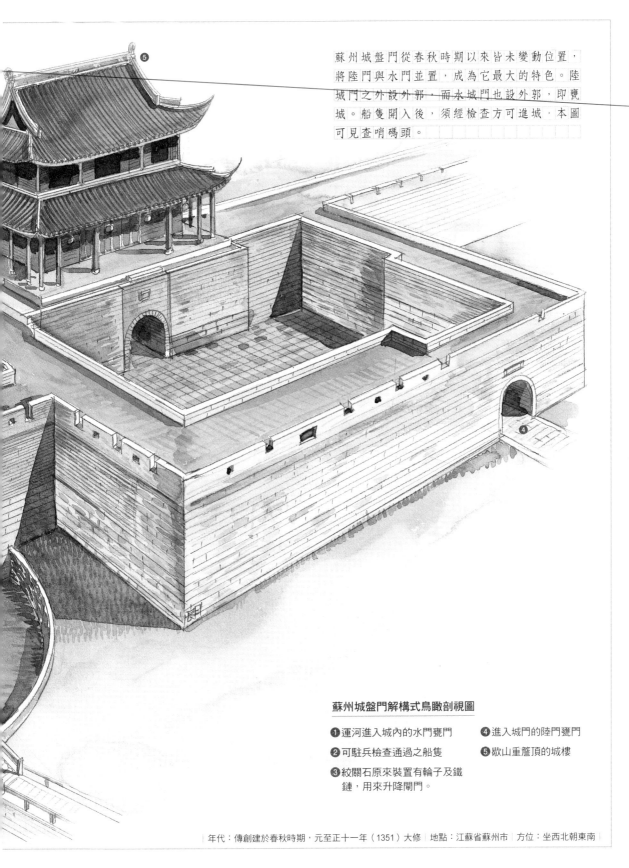

蘇州城盤門從春秋時期以來皆未變動位置，將陸門與水門並置，成為它最大的特色。陸城門之外設外郭，而水城門也設外郭，即甕城。船隻開入後，須經檢查方可進城，本圖可見查哨碼頭。

蘇州城盤門解構式鳥瞰剖視圖

❶運河進入城內的水門甕門

❷可駐兵檢查通過之船隻

❸絞關石原來裝置有輪子及鐵鏈，用來升降閘門。

❹進入城門的陸門甕門

❺歇山重簷頂的城樓

| 年代：傳創建於春秋時期，元至正十一年（1351）大修 | 地點：江蘇省蘇州市 | 方位：坐西北朝東南 |

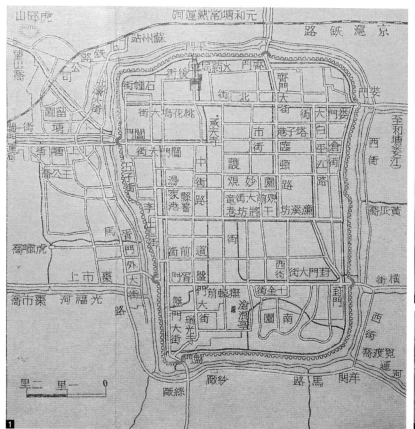

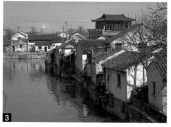

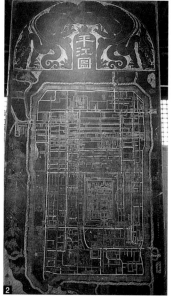

建築，極一時之盛。不過後因南宋與金國之間的戰事而幾乎全毀，直到孝宗淳熙年間（1174～1189），才對城池大加修繕，而「平江圖」碑所呈現者，即是南宋理宗紹定二年（1229）蘇州城重建後的面貌。

城中有城、水陸交織的古城

蘇州城的城牆有內外兩重，稱為外城與子城，外城周長約15公里，歷代因兵燹而屢經重修，經五代整修後，只留下六處城門，即西面的胥門、北面的齊門、東北邊的婁門、東南面的葑門、西北邊的閶門以及西南角的盤門，各門皆採水、陸兩門並列之設計，可惜的是後代多半淤塞，今日唯獨盤門仍留存水、陸雙門並置的完好形制。城牆及城門早期為夯土構造，唐代在土牆之外包以磚石，城牆每隔一段有凸出的馬面，以資防禦。今日所見者多為元朝重修之物，城外有兩道護城濠，頗為罕見，城濠兼作運河之用，供船隻通航。

內部子城為春秋時吳國的宮城，城門上建城樓，並命名為「觀鳳樓」、「齊雲樓」，象徵其高大壯觀。子城內歷代作為官署所在地，例如府署、庫房、作坊及校場等。運河水源來自西邊的太湖，引水入城，城內河道有所謂「三橫四直」，水陸交通縱橫交織，相輔相成。「平江圖」上記載城內橋樑近三百座，成為城市景觀之特色。

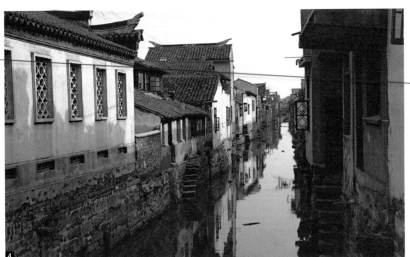

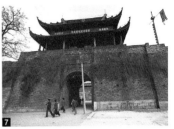

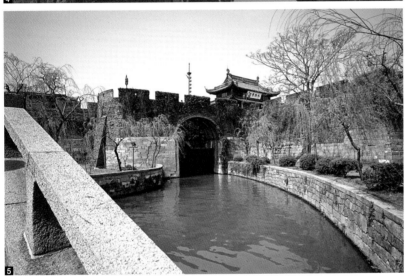

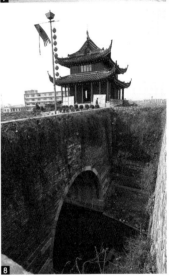

水陸雙門、外帶甕城的盤門

　　盤門的規模較大，目前保存亦較完整，據傳春秋時代城門上曾雕蟠龍木柱而得名；元至正十一年（1351）曾經大修，到至正十六年（1356）又增建甕城，形成現今之規模。門樓朝向東南，陸門之前設長方形甕城，而水門設有兩道拱門，亦具有甕城效果。

　　水門又稱水關，兩道拱門內皆設閘門，外窄而內寬，以利控制水位，當多雨時節來臨，可避免河水灌入城內。蘇州城的水道系統不但具有舟運之便，更與周圍環境的河渠取得平衡關係，兼顧防洪的需求。水門外門（即甕門）為石拱構造，內部可見凹槽，即升降閘門的軌道。當敵人從水門進攻時，閘門可降入水中。水門內仍可見石門臼及門閂孔。水中設木排，以防潛水侵入者。

　　陸門的甕城與城樓錯開，牆體為條石構成，上半段為青磚，砌出雉堞，城樓為歇山頂，屋頂曲線秀麗，立在構造堅固而複雜的城牆之上，頗為可觀。

<div style="float:right;">

4 蘇州水道縱橫城區，馬可波羅記載全城有一千座石橋。

5 蘇州城盤門遠眺，為中國少見的水、陸城門並置之實例。

6 蘇州是江南著名的水鄉，高大的拱橋跨在運河之上以利帆船通行。

7 盤門陸門其外為「曲尺開門」之甕門制度。

8 盤門水門設置二道拱門，遠處可見歇山頂的陸門城樓。

</div>

雲南麗江古城

　　麗江位於雲南省西北部金沙江上游的盆地中，四周地理形勢山高谷深，風景秀麗。主要為少數民族所居，包括納西族、白族、彝族、苗族、壯族及藏族等，其中納西族佔一半以上。納西族歷史悠久，是古羌人的一支，唐代向南遷移，有自己創出的文字，並逐漸吸收漢族文化，匯成深具特色的文化。

　　麗江古城古名「大研」，為納西族運用特殊的築城手法及理論所建。它的西北方聳立著經年積雪不化的玉龍雪山，山上流下來的雪水及地下泉水流經麗江古城內，形成重要的景觀特色。古城裡水渠與街道縱橫交織，自然與人文環境融合共生，1997年被認定為世界文化遺產。

自然與人文環境交融的古城

　　城牆是中國其他歷史文化名城的重要元素之一，但麗江古城卻是一座沒有城牆的城市；據說是因元代世襲土司「木」氏家族篤信風水之說，為免被「困」而未築。麗江古城始建於宋末元初，結合水流、道路及廣場系統而發展，經明清的經營，自然與人文環境交融，渾然天成；玉龍雪山的積雪在春天融化而下，匯積於山谷的水潭（黑龍潭）中，先以玉河導引到城裡，分岔成東、西、中三河後，再發散成樹枝狀的水道；既可灌溉、調節水量，又可調節氣候，並供給城市內用水。道路與水系統或交疊或並行，有時互成直角，交織成綿密的網路。相較於蘇

1 麗江民居鳥瞰，可見許多白牆青瓦的三坊一照壁民居。

2 麗江城內水道兩岸小橋人家，如一幅安詳人間樂土之畫。

3 麗江城內水道分布綿密，有如蘇州城。

4 麗江仍保存完整的古建築與民居，屋頂景觀非常和諧。

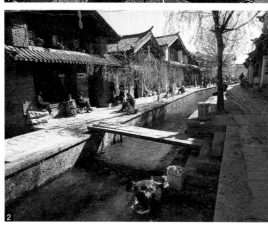

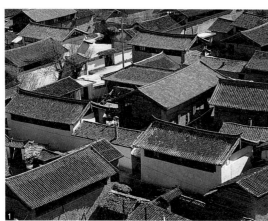

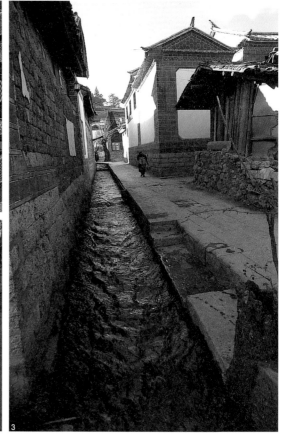

州的河道有通運之便，曲折綿延的麗江水系則僅能供飲用、洗滌，雖無舟船之利，但親近宜人。

納西族特有的四方街

　　順應水渠的分布，城中市街組織呈不規則狀，市街核心處較寬闊，有較多條街道交會於此，形成一長方形的廣場，稱為「四方街」，是居民暫歇閒聊以及市集之所在，就納西聚落而言，四方街為廣場的專有名詞；同樣的作法也出現在其他納西族的市鎮，以水潭、溪流、道路、四方街廣場以及民居為元素，形成納西族特有的城市景觀。街道鋪以紅色角礫岩，稱為「五彩石」。狹窄的街道巷弄中，身著傳統服飾的納西婦女踽踽獨行，靜謐自在的氛圍，彷彿時光也為之凝結。

　　四方街廣場旁有科貢坊，樓高三層，可登高遠眺。城中西南方有原為木氏世襲土司所建的衙署，坐西朝東規模宏大，曾因震災遭毀，於1998年改建為古城博物館。

舒適宜人的合院民居

　　納西族原有建築多用木造的井幹構，後來發展成合院式，最典型的是「三坊一照壁，四合五天井」之形式。市街內的民居，充分運用古城中縱橫密布的水渠，或臨水而建，或橫跨於水面，甚至引水入宅，在院中就可舀水梳洗，既可借景又為居民帶來生活上的便利及樂趣。住宅大都為兩層高度，正房通常採一明兩暗形式，中間為堂屋，左右為臥房，前廊寬敞，日照充足，通風採光良好，是工作和休閒場所，二樓為佛堂或儲藏室。室內裝修樸實，天井、前廊地坪以卵石、瓦片及碎磚鑲嵌圖樣，簡樸而別具巧思，加上院中花木扶疏，舒適宜人，素有「麗郡從來喜植樹，山城無處不養花」之美譽。

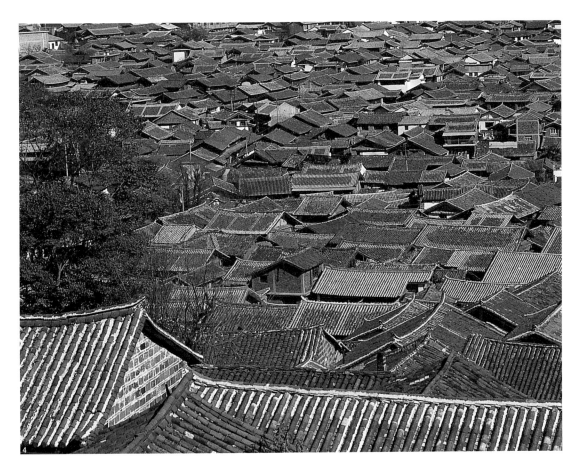

4

<ruby>山西<rt></rt></ruby>平遙古城市樓

樓閣高聳入雲，行人車馬樓下過，為罕見的明代城市中心警報樓。

　　平遙古城創建於二千七百多年前的西周時期，現今之規模，是明初洪武三年（1370）所修建，明太祖朱元璋驅逐蒙古勢力後，力圖恢復漢民族的體制，平遙古城就是在這樣的政治背景之下建造起來，成為一座明代北方漢族城市的典型。它位於山西省中部黃土高原，氣候乾燥，有利於古建築之保存。城坐北朝南，略偏東南，平面近於正方形，與中國南方城池常呈現不規則的形狀成為明顯對比。平遙城不僅城牆保存完好，城內之主要街道布局、建築物如寺廟、商鋪及民居至今大部分還相當完整，井然有序，氣勢恢宏，可謂中國古城保存最完整的案例，1997年被列入世界文化遺產。而城內中心點立有一座罕見的市樓，樓閣高聳而秀麗，為平遙古城的地標。

平遙城中心點保有一口古井，被稱為金井，井旁挺立一座警報樓。古時規劃一座城市，相傳先鑿井，以驗該地水質是否甘美，因而這口水如金色的井，有如平遙城之胎記，為城之原點。警報樓因位於井旁鬧市之中，故被稱為市樓。

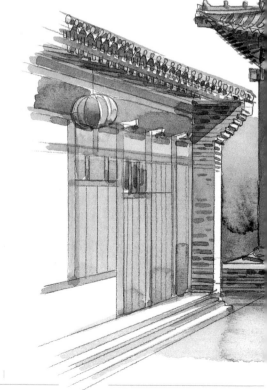

平遙古城市樓外觀透視圖

❶金井被視為平遙古城聚氣之穴位中心

❷市樓橫跨於南大街上，每個角隅使用四柱，底層共用十六根柱子支撐，部分外包磚牆。

❸木樓梯可登二樓及三樓

❹斗栱內部為二樓暗層，內設神龕供奉觀音菩薩與關聖帝君。

❺三樓為奎文閣，外廊環繞，並懸出平坐，古人認為可以興文運。平時有報時及警戒功能。

❻屋頂以青、黃二色琉璃瓦排成「壽」字圖案。

❼鐵製屋脊裝飾構件

| 年代：清康熙二十七年（1688） | 地點：山西省中部平遙縣城 | 方位：坐北朝南 |

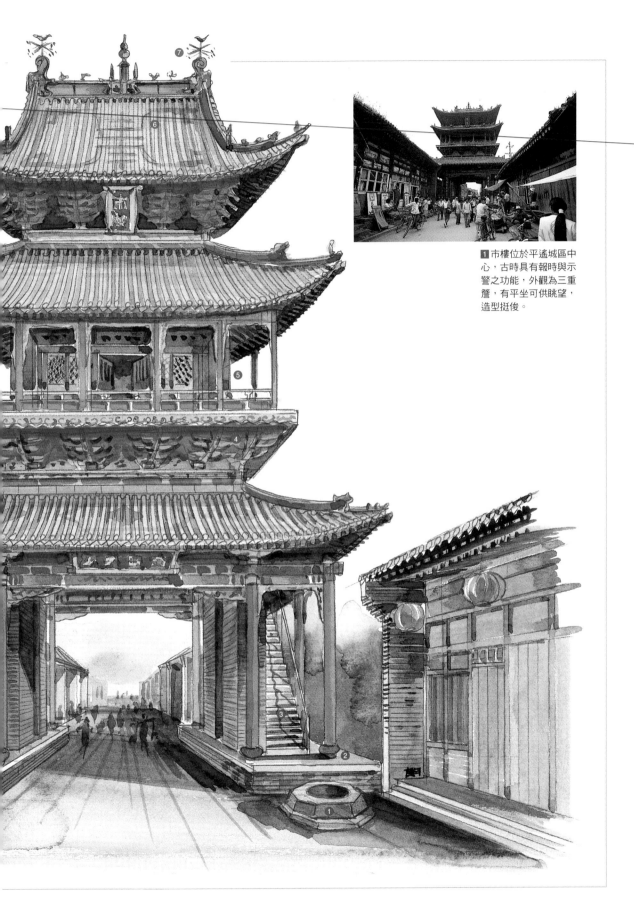

■ 市樓位於平遙城區中心，古時具有報時與示警之功能，外觀為三重簷，有平坐可供眺望，造型挺俊。

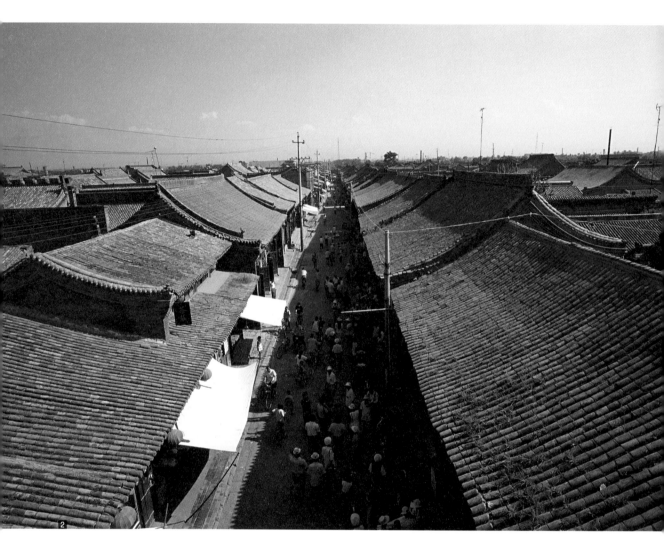

2

2 從城中心的市樓上望
平遙市街一景。

3 平遙城牆上觀敵樓成
列，每隔數十公尺凸出
「馬面」，有助於三面
禦敵。

4 平遙城牆上設馬道，
可供車馬行走，牆體外
部包磚，內部為夯土構
造。

格局完整方正的古城

　　平遙城的規劃嚴謹，城之形態，北東西三面皆為直線，只有南面城牆沿中都
河蜿蜒彎曲，俯瞰如平匍的大龜。城牆每邊均為1,500公尺，高約10公尺，城
東西每邊有兩個城門，南北邊各有一城門，六座城門分別象徵烏龜之首、尾及
四足，南門城外的兩井則被喻為龜目，自古即有「龜城」之名。每座城門外另
築有甕城，來加強防禦。

　　夯土造的城牆壁體下大上小，頂寬約3～6公尺，外牆覆青磚。城牆外側上端
置有垛口（雉堞），內側上端則築宇牆，每隔40～100公尺設凸出的墩台，以
利守城者瞭望與射擊。墩台上層建有小屋，作為士兵遮風避雨及儲備兵器之
用，稱為「觀敵樓」，亦叫做「窩鋪」。相傳觀敵樓共設七十二座，垛口共三
千個，有七十二賢及孔子三千弟子之寓意。晚清在城之東南角上矗立一座八角
形的奎閣（魁星樓），象徵平遙城之文運昌隆。

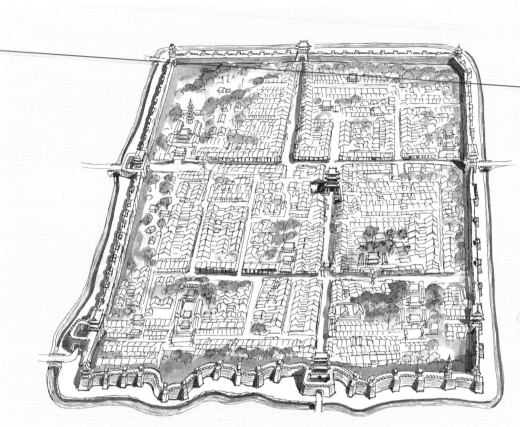

■ 平遙古城鳥瞰圖
平遙城平面近於正方形，僅南向城牆沿河而築略顯蜿蜒，俯瞰宛如一隻平匍的大龜。
圖中可見位於南大街上的「金井市樓」，為全城的地標。

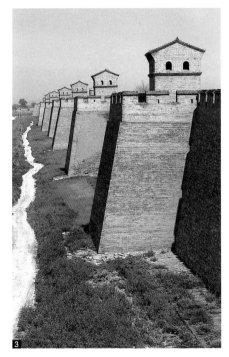

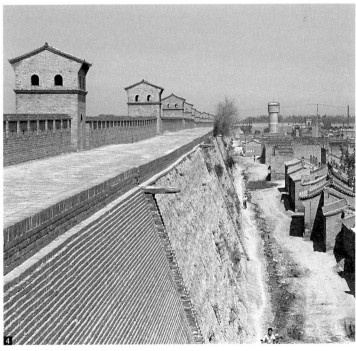

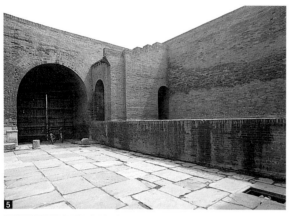

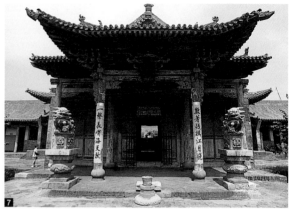

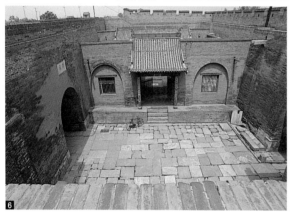

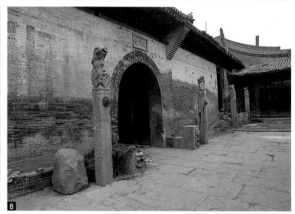

5 平遙城門之甕城，內部以石板鋪地。

6 平遙城門內的戲台，關帝廟設在城門內具守護之寓意。

7 清虛觀為平遙城內之道教建築，殿堂之前設一山面朝前的亭子。

8 平遙民居大門前可見昔時騎馬所需的上馬石與栓馬石。

井然有序的市街空間組織

城內被十字形大街相交，形成四大街，另外尚有八小街、七十二條曲巷。其中東西大街呈一直線，南北大街在城中的軸線則有轉折，明顯是風水考量之結果。縱橫交錯的諸多曲徑小巷，形成八卦陣。城內主要建築配置遵守「左祖右社」及「文東武西」的原則。衙署置於城西南高處，得以主控全城。城內寺廟依照漢人普遍的信仰與禮制，包括清虛觀、關帝廟、城隍廟、文廟、火神廟及吉祥寺等，城外尚有著名的雙林寺、鎮國寺。其中清虛觀保存較為完整，始建於唐顯慶二年（657），現存建築多為元明之物，中軸線由牌樓、山門、龍虎殿、純陽宮、三清殿、玉皇閣組成，龍虎殿中的青龍、白虎彩塑神像，英姿雄健威猛，咸認為明代塑像佳作。

作為全城地標的跨街市樓

城內中心點有一座罕見的「市樓」，其形制乃漢代鼓樓之遺留，它是平遙城的地標，又因橫跨於南大街上，所以被稱為「過街樓」。始建於明代，古代具有報時與示警之功能，現物為清康熙二十七年（1688）所修建，造型高聳，秀麗典雅的氣息與城垣的穩固嚴肅形成對比。市樓全高18.5公尺，外觀作歇山

頂三層樓三重簷，二明一暗，二樓夾層為暗層，屋頂飾青黃二色的琉璃瓦，鋪瓦排列藏有「壽」、「喜」二字的吉祥圖案，屋脊上使用葫蘆、寶塔、鴟吻及有剪影效果的裝飾鐵件，遠望略具民俗趣味。市樓底層面寬三間，進深亦三間，明間甚為寬闊，可容車馬通行，二樓南向供奉關聖帝君，懸掛關公之聖畫，是晉商奉拜之職業守護神，三樓四面設迴廊，登樓憑欄遠眺，市街景觀盡收眼底。門額題有「金井古跡」，中國古時勘地建宅或築城，常先尋穴鑿井，以檢驗水土是否適合人居，平遙城市樓一側即存古井一口，井內水色如金，故名「金井市樓」，來往的商賈行旅絡繹不絕，自由取水，市況熱鬧繁華。

外觀封閉的合院民居

城內民居多為清代或民初所建的四合院，僅少數為明代遺留。四合院主要由垂花門、影壁、倒座、廂房、正房、庭院及風水牆等組成，平面多呈二進或三進式。外牆封閉，左右對稱，主次分明，院落深邃。廂房與正房多作成山西民居常見的磚砌窯洞，冬暖夏涼；屋頂常喜作單向坡，民間稱它為「半邊屋」，風水牆與風水影壁則反映居民祈求家運昌隆。

掌控清代中國金融業的票號

平遙城在清末商業發展達到顛峰，是著名晉商文化之搖籃，城內商鋪林立，生意興隆。清代出現一種古代的銀行——票號，經營匯兌金融，流通全中國，分支機構甚多，分布甚至遠達日本、俄羅斯，有匾如「匯通天下」、「日昇昌」、「百川通」及「蔚泰厚」等，可窺其影響力之深遠，曾一度操縱中國的金融業，鼎盛時期僅平遙城內就有二十二家票號之多，其中創建於清道光三年（1823）的「日昇昌」票號，為中國第一家金融機構，建築物至今仍保存良好。

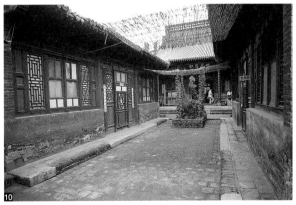

■9 市樓細部斗栱每跳皆出橫栱，兼具結構與裝飾之美。

■10 「日昇昌」票號內院一景。

江蘇 南京城聚寶門

以三道甕城與二十七座藏兵洞構成固若金湯之中國現存最巨大城門。

　　中國古代基於「城以盛民」的觀點，在城市周圍築城，認為高大堅實的城牆可以保護老百姓的生命財產；早在春秋戰國時期，築城即被視為安家保國的具體象徵，有十朝古都之稱的南京，於此時即建有城牆。至三國時期，東吳孫權在其址築建業城，以石頭砌造城牆，後世乃有「龍蟠虎踞石頭城」之稱。元末明初，朱元璋開始大興土木，由內而外建造宮城、皇城、京城及外郭四重城牆。其中只有京城仍保存下來，即今日我們所見到的南京城牆。

　　南京城牆堅固宏偉，施工精良，在世界各國城牆史上極為罕見，被視為人類有史以來最偉大的城池工程。而在其眾多城門中，俗稱「聚寶門」的正南門規模最大，設計周密，以多重甕城扼守著南向的軍事、交通要道，尤為險要雄偉。

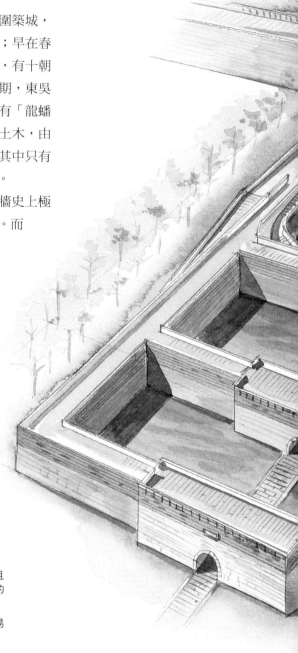

南京城聚寶門全景鳥瞰剖視圖

❶護城河

❷廡殿重簷頂城樓在1930年代被毀

❸城門設有二十七個藏兵洞，戰時可藏三千人以上。

❹城門洞內設千斤閘，乃加強防禦之設施。

❺聚寶門共有三道甕城，並且是設在城內，此為極罕見的例子。

❻斜坡蹬道可讓人馬及砲車易於上下

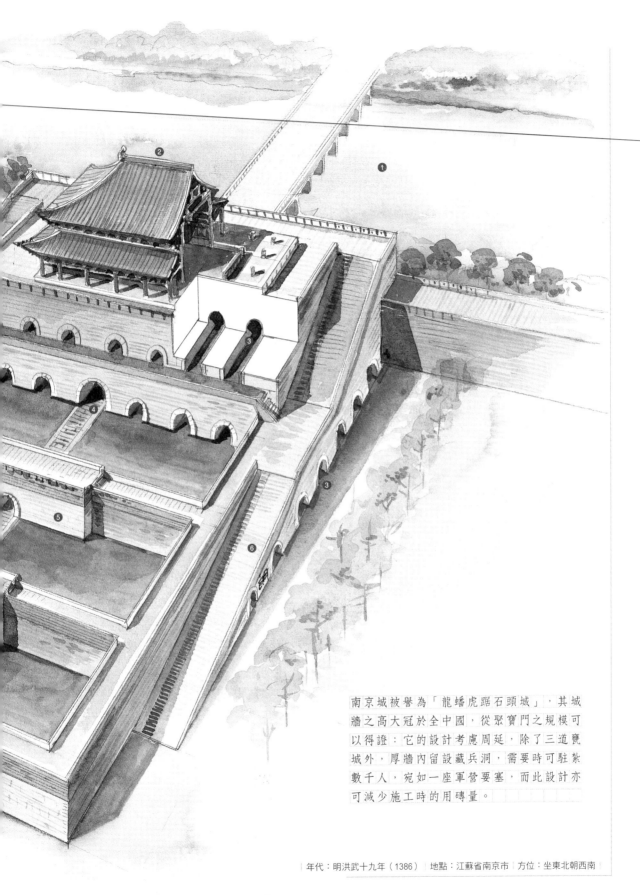

南京城被譽為「龍蟠虎踞石頭城」，其城牆之高大冠於全中國，從聚寶門之規模可以得證：它的設計考慮周延，除了三道甕城外，厚牆內留設藏兵洞，需要時可駐紮數千人，宛如一座軍營要塞，而此設計亦可減少施工時的用磚量。

年代：明洪武十九年（1386） 地點：江蘇省南京市 方位：坐東北朝西南

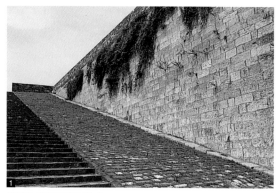

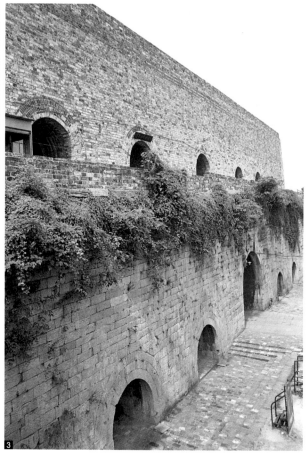

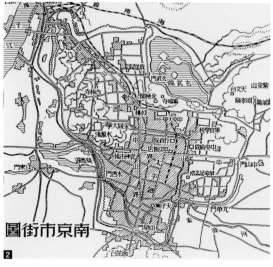

1 宋蹬道一邊為斜坡，一邊為階級，斜坡為砲車所用。

2 從1935年印行的地圖可見：依山傍水的南京城呈不規則狀；南向的聚寶門當時已改稱中華門。

3 藏兵洞分為上下層，內部全為拱券，也可節省用磚量。

依勢構築、施工精巧的磚石巨城

　　南京城牆依山傍水，完全順應鍾山及玄武湖、秦淮河、長江等水系統之天險而定城牆基址。城牆呈南北狹長，東西略窄之不規則狀，全長達33公里餘，高度平均在20公尺左右，最高之處甚至達60公尺。明代共闢築十三座城門，其中聚寶門、通濟門與三山門皆設三道甕城，加強防衛的能力。城池的形式與街道布局，據說反映了風水與星宿理論。

　　雖然到洪武八年（1375）明朝才正式以南京為都城，但在「高築牆，廣積糧，緩稱王」的政策下，早於朱元璋登基前兩年（元至正二十六年，1366年）即開始大規模建城，且施工期長達二十年，至明洪武十九年（1386）才完工，期間調集了數十萬工匠參加勞動，並動用龐大的財力、物力投入這場漫長的築城工事。明代因燒磚及拱券的技術發展到更高水準，城牆的建造達到另一個高峰，較主要的城池，包括城門、城台、城樓、角台、角樓、馬面、甕城及城濠皆一應俱全，構成固若金湯的防禦系統。南京城牆的主要構造即以花崗石與青磚砌成，而且城磚的規格、品質相當統一，加上運用石灰、糯米漿再加桐油混合成凝固力很強的灰漿，經過近七百年，至今仍然非常堅固，歷久不塌。

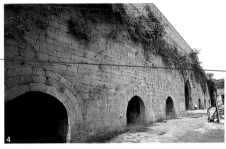

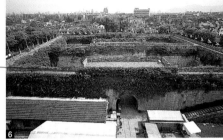

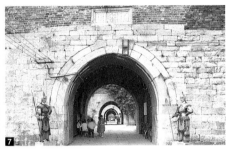

4 藏兵洞近景，皆為精砌之石拱構造。

5 藏兵洞內部拱券，不設窗，故光線幽暗。

6 聚寶門全景。

7 聚寶門具有三道甕城作為屏障，虛實明暗相間。

8 聚寶門下段為石砌，上段為磚砌。

9 聚寶門內千斤閘的溝槽，有事可降下巨閘。

多重屏障、內藏玄機的防禦要塞

聚寶門近秦淮河岸，今稱為「中華門」，為目前南京城保存最完整的一座巍峨城門。引人注意的是，其甕城不在城門外，反而築在城門內，這是南京的城門一項明顯的特色。甕城厚實的牆體內並以拱券結構留設室內空間，闢出若干藏兵洞。聚寶門共有三道甕城，東西通寬128公尺，南北長129公尺，近正方形，高度達20餘公尺，城門共有四道，拱門內設雙扇鐵皮包木門及千斤閘。城門內的左右斜坡蹬道，可供騎馬登上城牆。

城門上原有一座廡殿重簷頂的城樓，可惜於1937年日軍侵華戰役中被毀，其下的上層城台內側闢有七個藏兵洞，下層城台內闢有六個藏兵洞，甕城外側又設十四個，總計有二十七個藏兵洞，戰時可容三千兵力駐守，並貯藏武器彈藥。明代在南京曾配置江防及城防數十衛之兵力，城防上兵即居住在窩鋪（今已不存）及藏兵洞之內。至清代太平軍之役時，藏兵洞仍發揮了顯著的軍事功能。

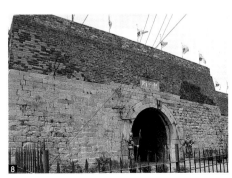

城牆與城門

　　從游牧社會進入農業社會之後，安全防禦成為定居生活的必要條件，而築城也逐漸發展為人類文明史上長達五千年以上的土木工程。中國出土的最古城牆為史前龍山文化的藤花落古城，位於今天江蘇省連雲港附近。商朝的鄭州城平面為長方形，城牆以夯土技術完成，至今仍有部分保存下來。春秋戰國時期，各國征戰劇烈，築城風氣更盛，中國王城之設計思想逐步成熟，如《周禮・考工記》所謂「匠人營國，方九里，旁三門，國中九經九緯，經涂九軌，左祖右社，面朝後市」，而一般城池之規劃多少也受到這個模式的影響。不過另一方面，各朝代之都城亦皆因地制宜，具有其獨特性；據考古發掘，漢代長安城即為不規則平面，順應地形與地勢而作調整。

　　至隋唐時期的長安城，其規模更為擴大，南北長8,652公尺，東西長9,721公尺，為中世紀世界最大的城牆，平面為東西向較長之工整矩形，城內面積達87平方公里，南邊闢三座城門，北邊有九座城門，東邊及西邊則各闢三座城門。城內中軸對稱規劃道路，東西大街有十一條，南北大街有十四條，共劃分為一百零八個街坊。市場安置於東西二區，而皇城位居中央核心偏北之處，主門為朱雀門。每個里坊四面設坊門，夜間關閉。

　　至於明清的北京城，是在元代大都城的基礎上重新建設而成，皇城位居中央，內含景山及三海，具有調整微氣候功能，核心區為紫禁城，城內水系統完備。它是總結幾千年築城經驗而完成的一座偉大城池，可惜近代由於人為因素而被大量拆除了。

　　中國傳統城池的防禦體系包羅很廣，除高大的城牆外，還有城門、城樓、角台、角樓、馬面、城濠、濠橋、甕城（也稱為月城）。

　　築城的材料，宋代以前多以夯土為之，長城的玉門關遺址尚可見夯土牆，每隔一層摻入蘆葦。宋《營造法式》的壕寨制度規定城牆表面應斜收。明代大量用磚石築城，通常兩側包磚，內部填土。南京城大量用石，俗稱「石頭城」。西安至今仍保存宏偉完整的磚砌城牆與城門樓。縣級城池規制雖小，但各地發展自己的特色，湘西鳳凰城的城樓作成碉堡，只闢幾個小孔，門洞仍然車水馬龍，令人覺得去古不遠。

1 宋開封城模型，可見半圓甕城及中軸線後方橫跨汴河的大虹橋，張擇端〈清明上河圖〉即繪此段。

2 湖北荊州城的城門附甕城，且甕城門與主門不相對而呈特殊角度。

3 湖南鳳凰城門仍在使用中，行人車馬絡繹不絕，頗為熱鬧。

4 明代西安城樓，闢無數射擊孔，故稱箭樓。

5 長城玉門關為漢代夯土遺構。

6 新疆交河故城為漢代西域古城，現仍保存部分遺跡。

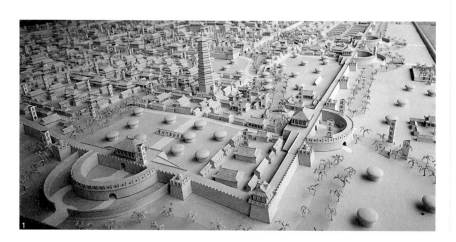

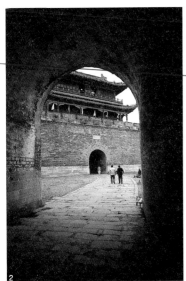

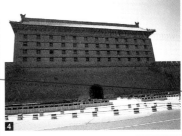

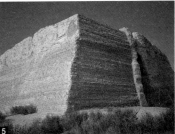

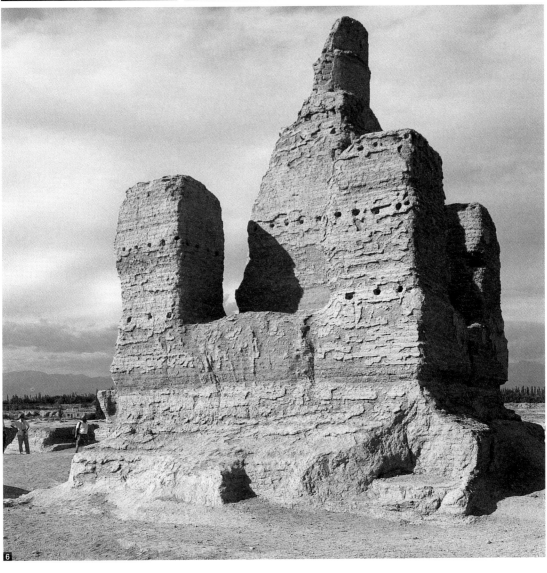

甘肅 長城嘉峪關

內外甕城環護，衙門與文武廟並置，為明代萬里長城西端龍首堡壘。

　　萬里長城可說是中國最著名的史蹟，1987年被列入世界文化遺產。它源自於戰國七雄秦、楚、燕、齊、韓、趙、魏各國所建造的城牆，到了秦始皇時將其串連起來，西起臨洮（今甘肅省岷縣），東至遼東（今遼寧省江延台堡），始有「萬里長城」之稱，此後歷代都加以修繕，前後長達一千五百多年。

此「關」是一種不住老百姓的軍事堡壘，有內外兩套城牆，三座高聳入雲的城樓，並置數道甕城加強防禦，城內有游擊衙門，城外設文、武廟，戍守邊疆，似有經文緯武之寓意。

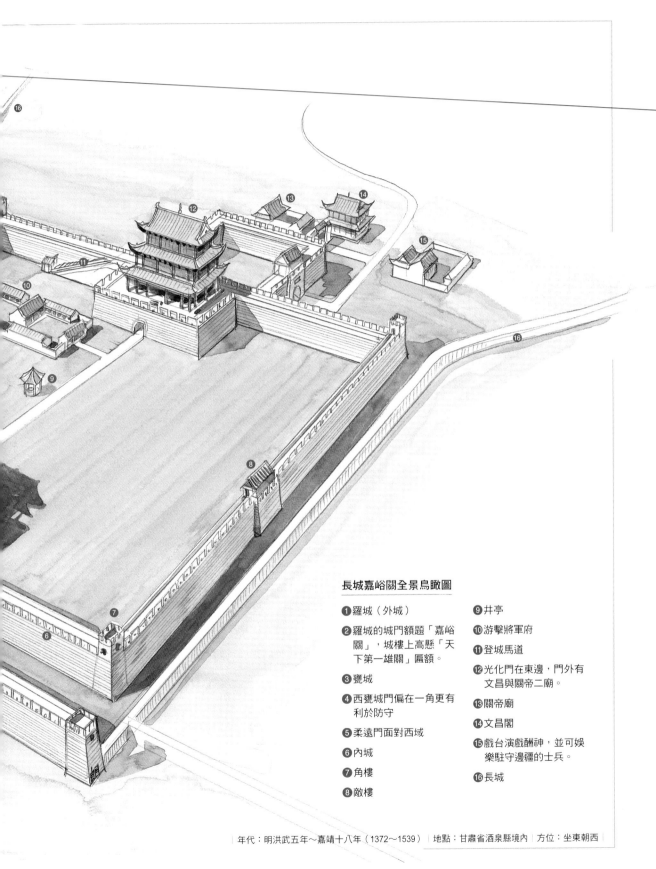

長城嘉峪關全景鳥瞰圖

❶ 羅城（外城）

❷ 羅城的城門額題「嘉峪關」，城樓上高懸「天下第一雄關」匾額。

❸ 甕城

❹ 西甕城門偏在一角更有利於防守

❺ 柔遠門面對西域

❻ 內城

❼ 角樓

❽ 敵樓

❾ 井亭

❿ 游擊將軍府

⓫ 登城馬道

⓬ 光化門在東邊，門外有文昌與關帝二廟。

⓭ 關帝廟

⓮ 文昌閣

⓯ 戲台演戲酬神，並可娛樂駐守邊疆的士兵。

⓰ 長城

| 年代：明洪武五年～嘉靖十八年（1372～1539） | 地點：甘肅省酒泉縣境內 | 方位：坐東朝西 |

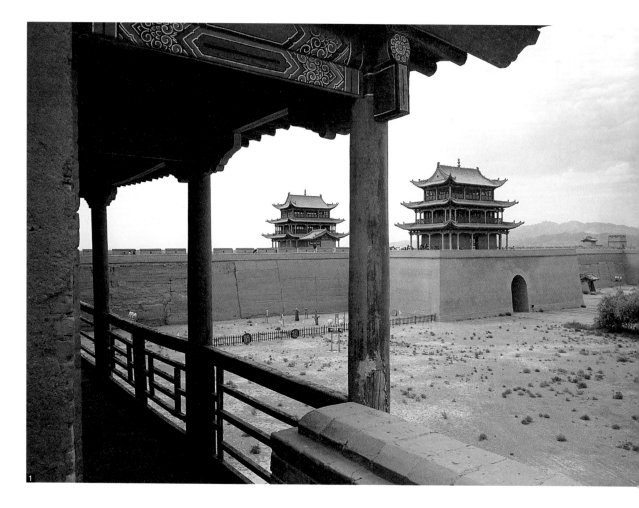

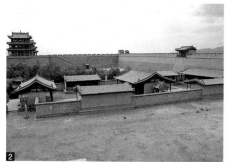

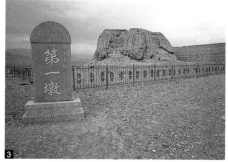

1 嘉峪關城內遙望城樓
一景，城樓為三層簷，
立在巨大的城門之上，
外觀巍峨挺立，氣勢磅
礴。

2 嘉峪關城內將軍府為
三進衙署，前為辦公之
所，後為宅第，反映前
朝後寢之制。

3 萬里長城第一墩為漢
代遺跡，墩台全為夯土
築成。

明代為加強國防，將邊疆劃分為九邊重鎮，即九個區域管轄；驅逐蒙古後，為
鞏固北方邊防曾大規模整修長城，展現出極高的製磚與砌築工藝水準。如今我
們所見到較完整者即多為明代長城。

　　現今的萬里長城東起河北省的山海關，西至甘肅省的嘉峪關，嘉峪關建築巍
峨壯闊，是長城最大的關隘。外城門樓正中懸掛由清陝甘總督左宗棠所書「天
下第一雄關」匾，與城西外古驛道旁清嘉慶年間所立「天下雄關」石碑，皆是
盛讚嘉峪關「一夫當關，萬夫莫敵」之宏偉氣勢。嘉峪關地處河西走廊最西之

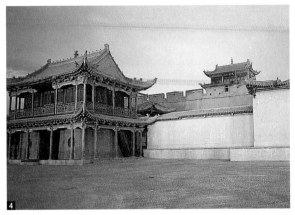
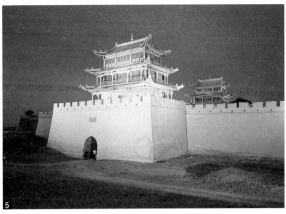

隘口，自古即是軍事交通要地，因坐落於祁連山脈文殊山與合黎山脈黑山間的嘉峪垣上而得名。明代征虜大將軍馮勝修築長城期間，於明洪武五年（1372）創建嘉峪關，其後又經一百多年的修建才形成今日之規模，隸屬九邊重鎮之甘肅鎮。

雄鎮一方的關城

嘉峪關關城主要由內、外兩周城和甕城組合而成。西門甕城外加築一道凸形城牆，延伸至北面，是為羅城（外城），周長733公尺。內城周長640公尺，城高達9公尺，其平面為近正方形的梯形，南北向城牆不平行，略呈喇叭口，面對西域者比較寬，東邊面對中原則較窄。

4 嘉峪關關內之文昌閣為面寬五間，深四間，二樓設迴廊。文武廟設在關城內，亦是中國古老傳統。圖中央最高者為東門（光化門）。

5 嘉峪關外城城樓之夜景，樓層底層為面寬五間，二樓設迴廊環繞，三樓縮小為三間。

6 熱河的長城如龍蟠虎踞，建立在蜿蜒山嶺之上。

長城之功能與構造

修築長城主要是為了防禦，因北方游牧民族擅長於騎射作戰，在遼闊的地方縱橫馳騁銳不可當，故設計高聳城牆阻擋，保衛中原。長城平均高度為7.8公尺，平均底部寬6.5公尺，上部5.8公尺，常故意選擇險峻的山勢作為屏障而築，可據險以守，實例可見於司馬台、金山嶺。為加強防禦，許多地方還有複線，即兩道以上的長城，所以萬里長城實際的長度恐怕不只萬里。

長城城牆的構造，早期多使用夯土，亦有用三合土。較講究者，則加入蘆葦稈或柳條，以加強其構造。明代由於燒磚技巧大為進步，多改為磚石構造，今天在北京八達嶺所見者，即為明代長城。

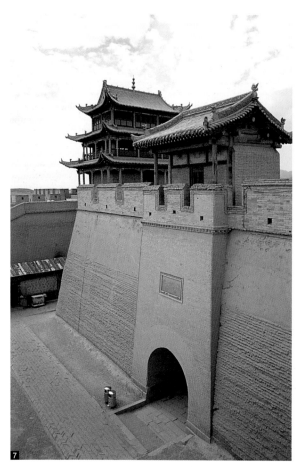

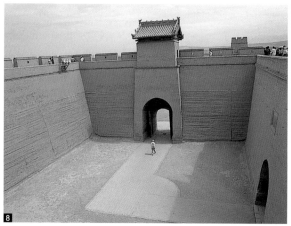

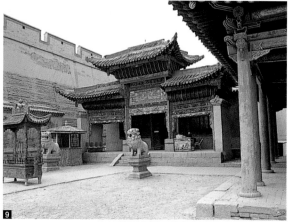

7 西甕城的門額題「會極」二字，圖後方為外城門樓。

8 嘉峪關之甕城為長方形，與主城門互成九十度，有利於防禦。

9 嘉峪關關帝廟供奉武神關羽，這是軍事衙署供奉之神祇。

外城正中開設西門，額題「嘉峪關」。內城置東西二門，東為「光化門」，西為「柔遠門」，城門上皆設三簷三層樓閣，殿身三開間，採歇山頂，四周置廊，樓高17公尺，與遠處祁連山峰相映，益顯恢宏秀麗，登樓眺望，極目千里。南北面城牆中置敵樓，內城四隅有角樓，城牆上設馬道。東西城門外還各設置方形甕城，形成多道防禦。東甕城門額題「朝宗」，西甕城門額則刻有「會極」。

城內中央置有一口水井，為荒漠中軍營駐紮的重要泉源，昔日曾設木亭。城內主要建築為游擊將軍府，亦稱游擊衙門，坐北朝南，坐落在內城東側，平面為三進，始建於明隆慶二年（1568），由明總督王崇古所建，並有長駐官兵千餘人。往後從明到清，歷任軍事首領均駐守於此。不過將軍府久廢，近年才重建復舊。

東邊光化門外尚有文武並列的兩座廟宇，一是文昌閣，或稱文昌殿，始建於明代，現今建築為清道光二年（1822）重建，為歇山頂之二層樓建築，主祀文昌帝君。其二是關帝廟，坐北朝南，亦始建於明代，主祀關聖帝君，前端置戲台，昔時演戲給軍旅們觀看，這種在城門旁設置關帝廟與戲台之實例，亦可見於山西的平遙城。

長城的特有建築

明代對於北方邊疆的防禦始終未敢鬆懈，在廣袤萬里的土地上，以較為堅固的磚石構造重修長城，並分地設守，在九個重要的邊鎮設置九鎮，加強軍事部署。長城為了以少數兵力據險易守，特別選在地形險要之處建築各種設施，包括牆台、敵台、登城道、障牆及烽火台等。明成祖永樂帝更在北京以北的長城，加強建設長城的防禦功能，材料堅固，且設計巧妙，有些地段充分利用山勢及陡坡，形成人工與自然緊密結合的防禦工程。

長城每隔百來公尺常建有敵台，又稱為「哨樓」，敵台上建樓閣的則稱「敵樓」，以利瞭望敵情。在險要至高之點亦常設置「烽火台」，又叫做「烽堠」，漢代稱「烽燧」，明代則稱為「煙墩」，具有迅速傳遞軍情的功能。傳遞訊息的方法是白天燃煙，夜間舉火，所以一旦邊疆有事，各個山頭的烽堠就開始燃放烽火，可在極短的時間內將訊息傳回京師。在山口要塞的地方，還有另一種「關隘」建築，即是在險要處再設置軍事要塞，如：娘子關、雁門關、山海關、居庸關等。

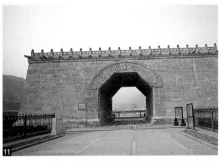

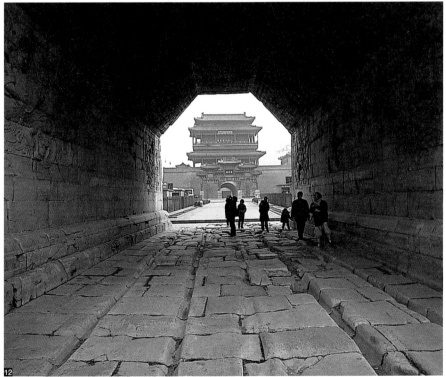

八達嶺長城敵台

居庸關是北京以北長城最近的重要關隘,在山谷中央設立數座城堡,從外而內為外邊牆、垈道城、居庸外鎮、居庸關及南口。其中居庸外鎮跨在八達嶺山谷,被稱為「八達嶺長城」。八達嶺長城與司馬台長城都建造許多敵台,其中主要為「空心敵台」,即內部以磚拱構成數個房間,可供住宿兵士及儲備糧食武器,周圍厚牆闢瞭望口及砲窗;明代首創設計出這種較複雜的軍事設施。據說靈感得自於民宅之防禦碉樓,有的上層部分凸出牆面,特稱為懸樓,在懸樓四周開箭窗取得制高點,以利射擊。敵樓內部有木樑或磚拱構造,頂層原有以磚木混合結構修建的望亭,望亭的屋頂據考證有歇山頂、懸山頂或硬山頂等式樣,有如一座城門樓,歷經物換星移,現今大都不存,只餘殘蹟供人憑弔。

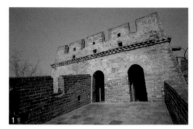

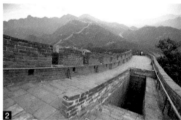

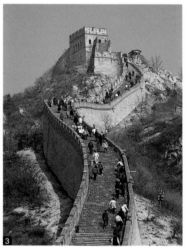

1 八達嶺長城之敵台近景,它使用圓券與樑柱混合構造。

2 八達嶺長城馬道有蹬道可供上下。

3 八達嶺長城可見每隔數百公尺建造敵台或烽火台。

4 盤山越嶺的八達嶺長城,猶如一條巨龍。

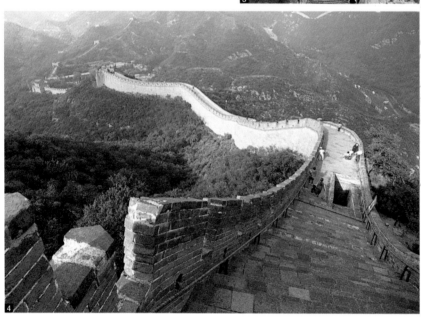

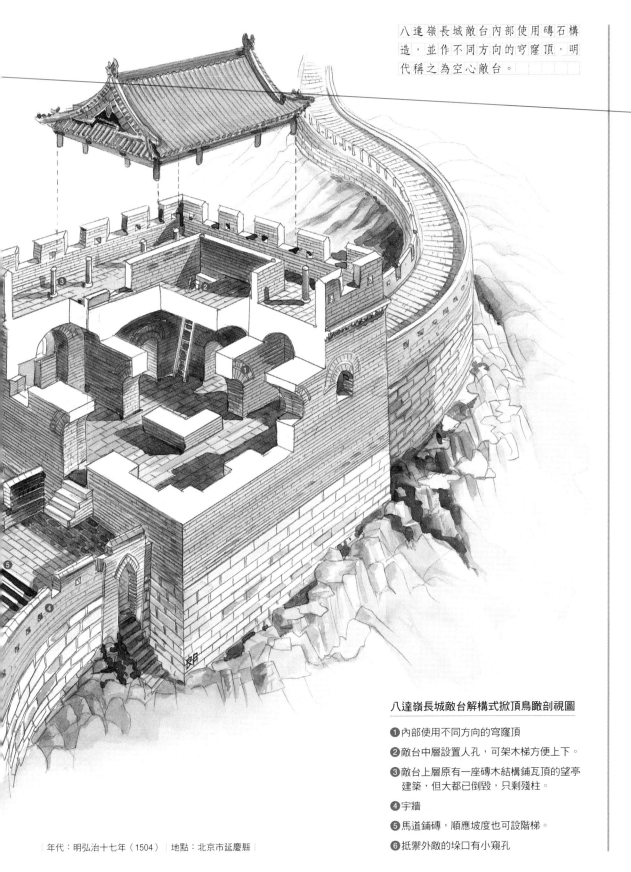

八達嶺長城敵台內部使用磚石構造，並作不同方向的穹窿頂，明代稱之為空心敵台。

八達嶺長城敵台解構式掀頂鳥瞰剖視圖

❶ 內部使用不同方向的穹窿頂

❷ 敵台中層設置人孔，可架木梯方便上下。

❸ 敵台上層原有一座磚木結構鋪瓦頂的望亭建築，但大都已倒毀，只剩殘柱。

❹ 宇牆

❺ 馬道鋪磚，順應坡度也可設階梯。

❻ 抵禦外敵的垛口有小窺孔

| 年代：明弘治十七年（1504）　| 地點：北京市延慶縣 |

北京 紫禁城三大殿

明清宮殿建築的最高典範，結構嚴謹，造型莊嚴。

　　北京紫禁城是中國明、清兩朝帝王的皇宮，在長達五百多年歲月中，共有二十四位皇帝在此處理國家大事，「紫」源自紫微垣，象徵非常崇高的星，「禁」是禁制，表示戒備森嚴。

　　明成祖於永樂四年（1406），開始籌建紫禁城，至永樂十八年（1420）落成，其中光是工程前期的策劃與備料就佔了十年之久，而正式施工僅費時短短四年。這是現存世界上保存最完整，規模最大的宮殿。城長寬分別為961及753公尺，城牆高達10公尺，護城濠有52公尺寬，佔地約72萬平方公尺，城內建屋八千三百多間，英國的白金漢宮、法國凡爾賽宮、俄國的克里姆林宮等，規模皆無法與之相比，1987年被列為世界文化遺產。

　　其中，太和、中和與保和三大殿，被公認為紫禁城最主要的核心建築，其次包括乾清宮、坤寧宮與午門，也都是中國宮殿建築的典範巨構。

紫禁城三大殿立在三台之上，三台上圍以漢白玉石「重台鉤闌」，共有一千一百四十二個「殿階螭首」散水，千龍吐水，非常壯觀。從空中俯瞰工字形三台，可見太和殿用重簷廡殿頂，中和殿用攢尖頂，而保和殿用重簷歇山頂，主從分明。本圖掀開太和殿，可見寬闊空蕩的殿內，只在中心設置一個寶座，藉以凸顯天子之權威。

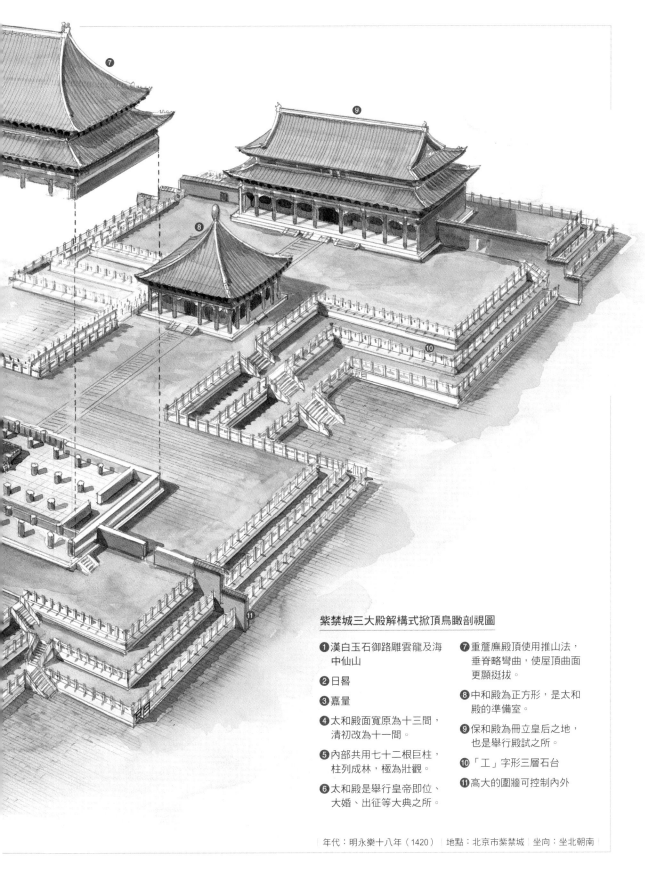

紫禁城三大殿解構式掀頂鳥瞰剖視圖

❶ 漢白玉石御路雕雲龍及海
　中仙山

❷ 日晷

❸ 嘉量

❹ 太和殿面寬原為十三間，
　清初改為十一間。

❺ 內部共用七十二根巨柱，
　柱列成林，極為壯觀。

❻ 太和殿是舉行皇帝即位、
　大婚、出征等大典之所。

❼ 重簷廡殿頂使用推山法，
　垂脊略彎曲，使屋頂曲面
　更顯挺拔。

❽ 中和殿為正方形，是太和
　殿的準備室。

❾ 保和殿為冊立皇后之地，
　也是舉行殿試之所。

❿ 「工」字形三層石台

⓫ 高大的圍牆可控制內外

年代：明永樂十八年（1420）　地點：北京市紫禁城　坐向：坐北朝南

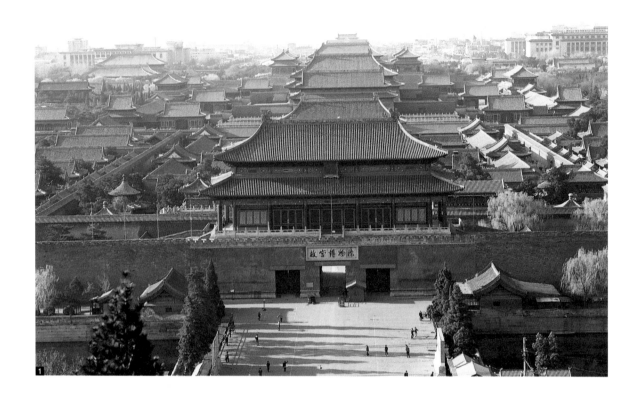

■1 從景山看神武門及紫
禁城全景。

■2 午門內金水橋呈彎曲
玉帶形，自西向東流，
具有五行之意義。

■3 午門之形制淵源於漢
闕，左右側凸出高牆及
樓觀。

■4 太和殿屋頂使用推山
法，垂脊作成曲線，可
增長正脊。

外朝內廷，左祖右社的布局

　　紫禁城所在的位置，原本為元朝大都城內的宮殿，當時宮殿西側已有以人工
鑿成的太液池，宮殿背後則有利用挖池所得的土方而填成的萬歲山（清代改稱
景山），大體的環境地貌在元代已見雛型。明成祖在位時，欲將首都由南京遷
往北京，於是拆去前朝宮殿，改築新宮；中央以紫禁城為核心，外圍皇城，再
往外是北京內城，最外面是北京外城，反映了「王者必居天下之中」的思想。
而我們今天所見的紫禁城，其基本布局與整體規模，都是最初永樂年間建造這
座宮城時即已奠定的；此後儘管明、清兩朝都曾對宮中建物予以修葺、加建，
但皆只限於局部性的改動。

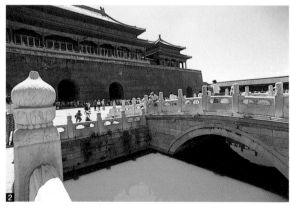

■ 明成祖永樂帝像

城坐北朝南，背山面水，前有玉帶形金水河，其河水引自城西邊的太液池，西方在五行屬金，金生水，故稱為金水；城後有景山拱衛。整體布局著重禮制風水，城內建築依據周禮宮殿制度「外朝內廷，左祖右社」而設計。外朝是皇帝上朝、舉行大典之所，以中路的太和殿、中和殿及保和殿為中心，稱為「前三殿」，前三殿兩翼又設有文華殿及武英殿。內廷則是皇室生活起居的空間，以乾清宮、交泰殿及坤寧宮為主，稱為「後三宮」。左祖是指左邊設有太廟，祀先皇列祖，右社指右邊置社稷壇，祭祀土地及五穀神。

作為封建皇朝的宮殿，紫禁城表現出中國古代的文化內涵，特別是時間的無窮延展、空間的整體次序、建築的尊卑形式與審美觀之體現。

皇權神聖軸線的起點——午門

無論是前三殿或後三宮，都位於紫禁城內從正門（午門）到後門（神武門）所構成的這條南北中軸線上。作為紫禁城正門的午門，平面呈「凹」字形，其形式源流可追溯至漢闕，因形似朱雀展翅，又被稱為「五鳳樓」；兩側長形建築則稱「雁翅樓」，整體形成三面環抱之高聳建築，凸顯皇權的尊貴。通常作為皇帝下詔書宣旨之所，此外，明代的午門還是大臣受刑罰「廷杖」之處。

次序嚴謹分明的外朝三大殿

佔據著中軸線上最重要位置的外朝前三殿，以太和殿居首、中和殿與保和殿接連在後，三者均立在同一座平面呈「工」字形的三層石台上，使用漢白玉石

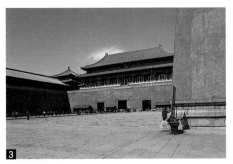

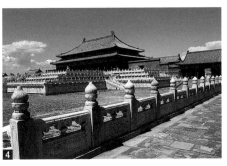

明代稱為奉天殿的太和殿，為中國現存最巨大的宮
殿建築，面寬十一開間，進深五間，曾因遭雷擊發
生火災而重建數次。殿內除了寶座上有皇帝的龍椅
外，所有覲見者都必須站著。

紫禁城太和殿解構式剖視圖

❶大額枋施以華麗高貴的和璽彩畫

❷檐柱

❸檐柱與老檐柱之間為廊道

❹老檐柱

❺挑尖隨樑

❻挑尖樑

❼大小相同的斗栱成排，兼有結構
　與裝飾作用。

❽中央六根金柱，表面瀝粉安金雲
　龍。

❾方磚鋪地

❿寶座為皇帝座椅，前設有三出陛
　階，後有雕龍金色屏風。

⓫隔架科斗栱位於大樑與隨樑枋之
　間

⓬八角藻井中央有一條蟠龍，口中
　銜垂下一顆塗水銀的玻璃球，具
　龍吐寶珠之吉祥意義。

⓭天花板將上部的樑架遮住

⓮七架樑

⓯清式宮殿屋頂的斜度使用「舉架
　法」，自五舉到九舉，從下至上
　逐漸升高斜度。

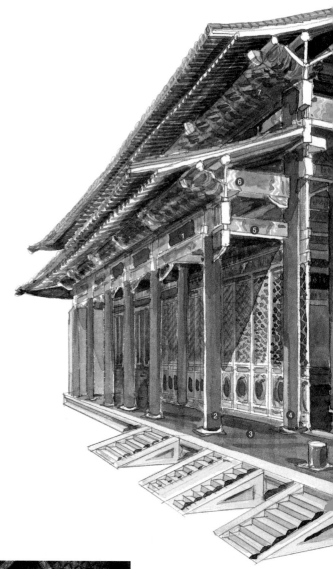

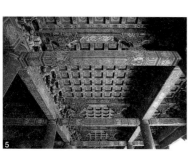

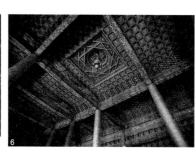

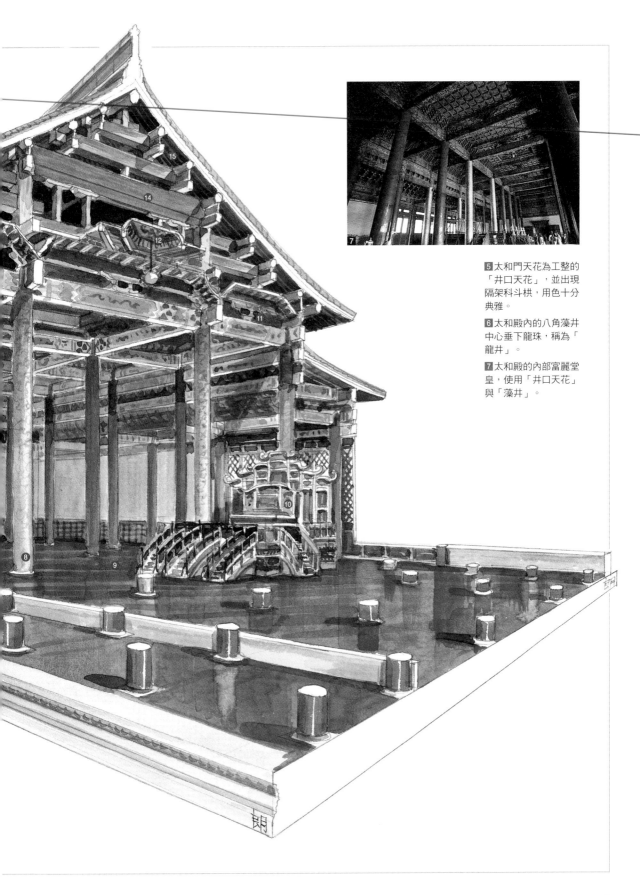

5 太和門天花為工整的「井口天花」，並出現隔架科斗栱，用色十分典雅。

6 太和殿內的八角藻井中心垂下龍珠，稱為「龍井」。

7 太和殿的內部富麗堂皇，使用「井口天花」與「藻井」。

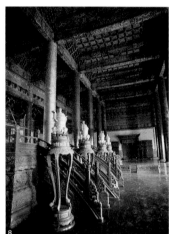

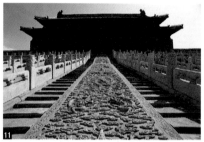

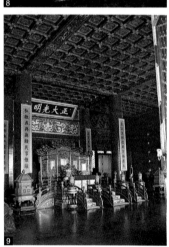

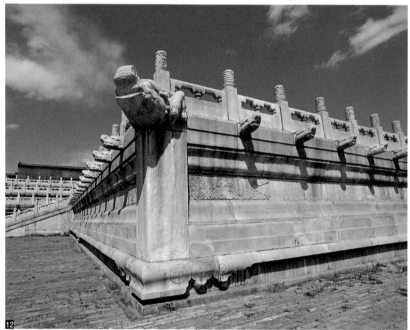

欄板與望柱，普設螭首散水，大雨時千龍吐水，氣勢恢宏壯觀。太和殿前丹陛立有「日晷」與「嘉量」，表示國家一統時間與空間之度量衡。

太和殿，明初稱為「奉天殿」，清代始改此稱，俗稱「金鑾殿」，乃舉行皇帝即位、大婚、出征等大典之場所。「太」是偉大的意思，「和」是和諧，普天下和諧，立意深遠。明代面闊原為十三間，至清代因遭到雷擊改為十一間，寬達60公尺；進深五間，達33公尺；高35公尺，為中國現存最巨大的宮殿建築。屋頂採中國古建築中最高等級的屋頂形制——重簷廡殿式，以七十二根楠木巨柱支撐，中央六根金柱鎏金，室內寶座上方出現八角藻井，藻井中央倒懸一顆寶珠，益顯華麗而尊貴。

中和殿位居三台之中，是一座單簷四角攢尖頂的正方形殿堂，面寬五間，尺度明顯比前後兩殿來得矮小。明初稱「華蓋殿」，乃皇帝上早朝前的準備殿，殿內備有鑾轎。保和殿為歇山重簷之殿堂，面寬九間，明初稱「謹身殿」，清初才改稱「保和殿」。明代在此舉行冊立皇子、皇后大典，再至太和殿升座；清代則成為科舉殿試場所。保和殿後有一個全紫禁城最大的御路，在一塊巨大石板上雕出九條雲龍盤踞，構圖嚴謹，姿態極為生動。

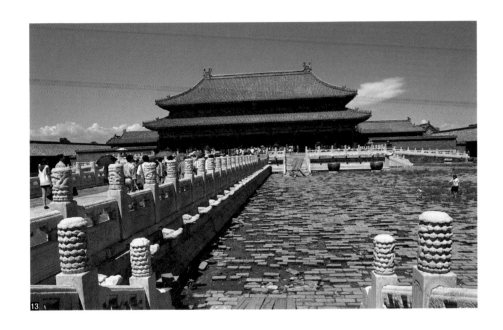

8 太和殿內寶座，設三出陛階，背面圍以木雕屏風。

9 乾清宮內部高懸「正大光明」匾，匾後傳說為清帝選立皇儲暗藏密函之處。

10 中和殿為單簷四角攢尖頂，坐落於太和與保和二大殿之間。

11 保和殿採用歇山重簷頂，殿後之漢白玉石御路為紫禁城之傑作。

12 三台之散水螭首，雨天時可見千龍張口吐水之壯麗情景。

13 乾清宮使用重簷廡殿頂，比太和殿小一些。

格局呼應前三殿的內廷後三宮

同樣位於中軸線上的後三宮，布局與前三殿巧妙呼應。居首的乾清宮為面寬九間，進深五間，高24公尺之重簷廡殿頂大殿堂，是內廷最高大的宮殿。從明代至清初皆為皇帝居所，但自雍正即位，移居養心殿後，乾清宮即改為接見外國使臣及內廷舉行典禮之所。清初在殿內正中懸掛「正大光明」匾，匾後以放置欽定皇位繼承者之密函而聞名。

居中的交泰殿面寬、進深皆為三間，形制與中和殿相同，亦為單簷四角攢尖頂的正方形殿堂；作為內廷之行禮殿，每逢重大節慶，皇后在此接受朝賀。坤寧宮為面寬九間，進深三間之重簷廡殿頂殿堂，形制與乾清宮相近，只是規模略小。明代與清初作為皇后寢宮，爾後室內格局在雍正年間仿瀋陽清寧宮而更改，置大炕，炕上祭神，門偏東而不置中，以保存滿族的風俗。另外設有東暖閣，作為皇帝大婚之洞房。

良匠上材打造的巍峨宮殿

明初紫禁城的營建經過漫長十年的周延計畫，並集結中國各地的良匠巧工參與，特別是許多南方匠師紛紛北上，例如：石匠陸祥、瓦匠楊青、江蘇吳縣的木匠蒯祥，以及專司規劃設計的陳珪、吳中、蔡信和來自越南的太監阮安等。清初紫禁城大修則由良匠梁九督造。

建造材料亦是精選各地上材，如「漢白玉」石產自北方，木材則來自長江上游或江浙的山林。通常將木料投入河中，待雨季洪水漲時，依賴大運河運輸。石材多採自北京附近的房山與盤山，利用冬天沿途鑿井，灑水結冰，讓石料可在馬路的冰道上滑行。琉璃瓦明代原燒製於門頭溝，因交通不便，加設一琉璃廠於城附近的海王村；紫禁城建成後，廢海王村之窯廠，該處日後成為古董書畫店鋪群集的文化大街，但地名迄今仍稱「琉璃廠」。

紫禁城角樓

　　紫禁城角樓共有四座，分別立在東北、西北、東南與西南的轉角城牆上，造型玲瓏秀麗，展現了與城內重重殿宇不同的設計趣味。另一個有趣的比較是，北京城牆的四隅一樣也建角樓，但它的尺度非常巨大，牆上留設許多砲口，顯得極為嚴肅；而紫禁城角樓則採迥然不同的建築形式，雖是為了登高眺望之防衛功能，卻呈現出優雅與氣勢兼具之外貌。

　　紫禁城角樓之外即臨護城濠，樓閣聳立在城牆高台之上，可得倒影之趣，遠看猶如宋代園林界畫之瓊樓玉宇。平面呈十字形，角隅呈折角形，光影變化明顯，中央為三重簷的雙向歇山頂，交叉組合成所謂十字脊屋頂，中心有一座金色寶頂，面對城外的方向又加重簷歇山頂，山面朝前。面對城牆方向的另外兩端則略凸出，使用標準的重簷歇山頂。細算之下，一座角樓共使用八個歇山頂，出現十個山花，共有七十二條屋脊。這座美觀而複雜的建築展現明清建築的特色，取精用弘，結構嚴謹，不用遼宋時期的減柱或移柱法。它的樑柱結構非常巧妙，所有屋頂的重量都通過斗栱與水平樑枋，傳遞到二十根柱子上，而室內不出現任何一根立柱，形成一個無柱的空間，四周不用高牆，只安置格扇門窗，引進自然明亮的光線，極為神奇。總之，這是一座將力學與美學結合無間的建築傑作。

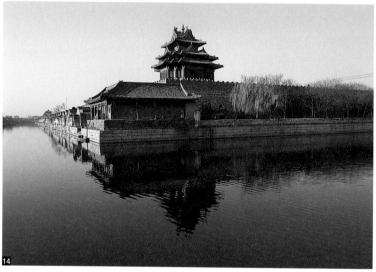

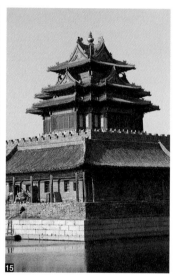

14 紫禁城角樓遠觀，前為寬闊的護城濠。

15 角樓的屋頂為十字脊與四座歇山頂之組合。

紫禁城角樓解構式掀頂剖視圖

❶ 正吻

❷ 十字脊交叉，中央凸出金色葫蘆形寶頂。

❸ 博風

❹ 山花

❺ 帶重昂的斗栱圍成一圈

❻ 以井字形樑枋重疊構成屋頂骨架，使得室內成為無柱空間。

❼ 檐椽

❽ 仔角樑

❾ 老角樑

❿ 天花板遮住上面的樑架

⓫ 室內無柱

⓬ 格扇門窗

⓭ 檻牆

⓮ 漢白玉石所雕的鉤闌

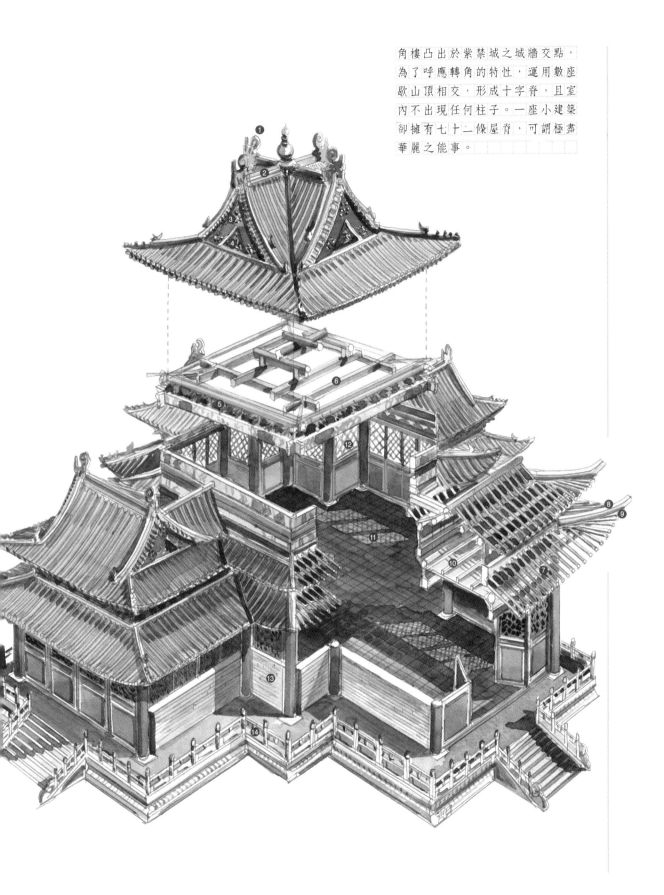

角樓凸出於紫禁城之城牆交點，
為了呼應轉角的特性，運用數座
歇山頂相交，形成十字脊，且室
內不出現任何柱子。一座小建築
卻擁有七十二條屋脊，可謂極盡
華麗之能事。

台基猶如一座建築的腳。先秦時期台基稱為堂，漢代畫像磚上之建築已可見台基，其形狀較簡單。自從佛教藝術傳入中土後，受到中亞及印度方面的影響，產生一種稱為須彌座的台基形式。須彌座原來多用於佛像的基座，後來漸漸為建築設計所吸收。唐代五台山佛光寺佛台未作須彌座，但敦煌石窟中的佛龕卻普遍出現。宋遼時期的佛塔廣泛採用須彌座。至明清時期的宮殿及重要建築，須彌座的台基則成為一種標準設計了，不但施用於殿堂，連照壁、城牆也可見之。

須彌座台基外觀上最明顯的特徵，是具有曲線的束腰，即上下凸出蓮瓣，而中段凹入，有如人的腰。向上的蓮瓣稱為仰蓮，向下的稱為覆蓮或合蓮。另外，最下緣作成腳狀，稱為圭腳。福建及廣東一帶的圭腳作成類似家具的櫃台腳，稱為地牛。而束腰部分出現竹節柱，相信也是經漫長演變，融入地域特色之結果。

高等級建築的台基在明清時出現了「散水螭首」，在鉤闌之下凸出龍首，特別是在台基轉角伸出巨大的龍頭，雨水可自龍口內流洩而出，極為傳神。紫禁城三大殿上千隻龍首一起散水，氣勢磅礴，場面壯觀。

尊貴的建築台基正前方尚可見御路，它是從「蹉躞」演變而來，古時供馬車出入的斜坡，後世逐漸轉變為較陡峭的御路，並常雕以雲龍或海上三仙山等題材。紫禁城保和殿後有一座以巨石所雕成的御路，長逾16公尺，寬逾3公尺，號稱為中國現存例之冠。

抱鼓石常見於欄柱或門楹之前，「抱」有貼附之意。其形如圓鼓，古時也稱為「石球」，因形如扁圓之玉石。明清時期牌坊、石橋、祠廟及宅第多喜用精雕之抱鼓石，福建地區的抱鼓石常雕螺紋，象徵龍生九子之一的椒圖，即螺蚌，性好閉，可司闔。

1 河北清東陵麒麟形抱鼓石，形如吳帶當風。

2 北京定陵台基及散水螭首，鼻頭朝天並張口，造型雄偉。

3 洛陽唐代古墓可見須彌座之蓮花瓣浮雕。

4 北京碧雲寺牌坊抱鼓石造型雄渾，並雕出鼓釘。

5 北京紫禁城保和殿後之漢白玉石雕御路，九隻雲龍翻天覆地，至為生動。

6 福州湧泉寺陶塔之須彌座，壹門內以小獅裝飾，其下又有金剛力士。

7 山西五台山塔院寺抱鼓石出現三顆鼓，具動態感。

8 五台山龍泉寺鉤闌，其望柱用蓮花及蓮蓬裝飾。

9 河南少林寺抱鼓石及望柱。

10 昆明圓通寺之抱鼓石及望柱頂皆用石獅題材。

11 昆明圓通寺抱鼓石下置蓮瓣須彌座，雕工極精。

12 河南開封山陝甘會館之抱鼓石夾住木柱，具結構作用。

13 廣東番禺餘蔭山房抱鼓石立在石櫃台之上，如金雞鼎立。

14 蘇州關帝廟抱鼓石下有三角巾。

15 蘇州網師園之抱鼓石，石鼓有向前滾動之勢。

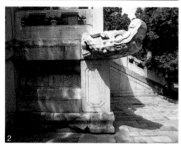

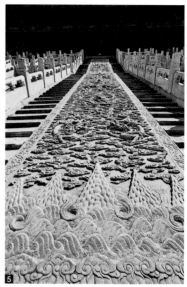

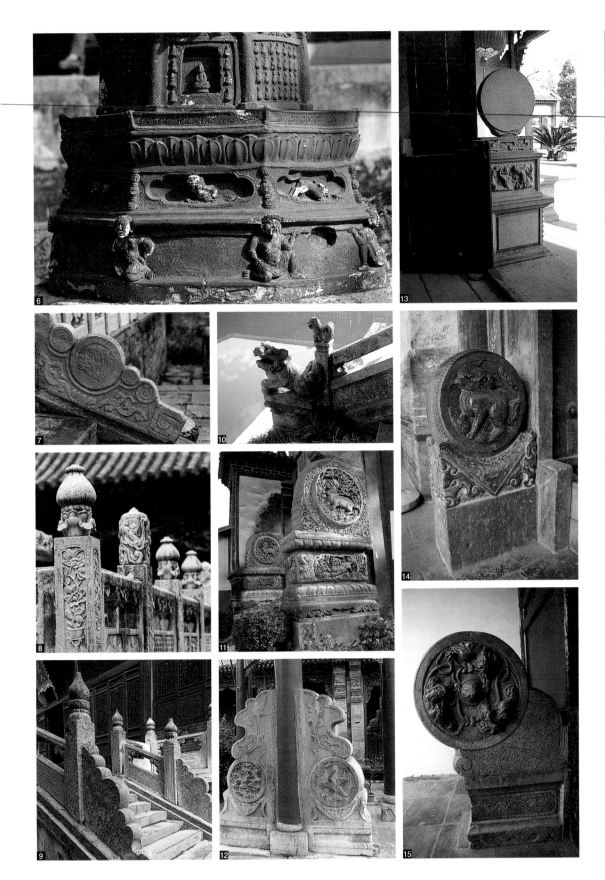

脊飾

　　中國建築屋脊的裝飾雖非重要構造，卻成為人們注視的焦點，主要是它位於屋頂最高點。古人敬天，善飛翔的鳥禽被尊為通天之媒介，漢代畫像磚門闕屋脊上常可見鳳凰棲息。雲岡石窟的浮雕屋脊可見「鴟尾」，或可推測六朝時期中國建築脊飾從漢代的巨鳥轉變為尾巴，唐大雁塔門楣石刻更清楚描繪出「鴟尾」的細節，其造型與日本奈良時期實物幾乎相同，只有尾部，不作頭身。

　　到宋畫中所見的脊飾已開始轉變，除了「鴟尾」外，出現了龍與螭，張著大口咬住屋脊，因而被稱為「龍吻」，不過也有龍頭朝外的。水龍具有壓火神祝融之寓意，後世為了防火，漸盛行「龍吻」。明清的宮殿已不作鴟尾，大多流行「龍吻」。在主脊兩端稱為正吻，在垂脊的稱為蹲獸或走獸，通常依等級高低安置數量不等的蹲獸，例如龍、鳳、獅子、天馬、海馬、狻猊、押魚、獬豸、斗牛、行什，最前面為仙人，或俗稱「走投無路」。

　　事實上我們在中國南北各地訪察，發現寺廟或民居所採用之脊飾真是琳瑯滿目，有鰲、螭、鯉等水族，也有燕子、鳳凰、哺雞等飛禽、甚至也用獅、象、虎、豹等走獸。寺廟也常用寶珠、法輪、香爐、寶瓶、葫蘆、福祿壽三星、法器、天宮樓閣及天笏，色彩豔麗，充滿了各種辟邪納祥的含義。

1 承德外八廟須彌福壽廟脊上行龍弓背，極少見。

2 五台山顯通寺殿吻背上插一隻寶劍。

3 顯通寺銅殿用四隻脊獸，不用仙人。

4 廣東番禺餘蔭山房人字脊朝天揚起，頗得書法神韻。

5 北京紫禁城皇極殿的脊獸，包括仙人、龍、鳳、獅、天馬、海馬、狻猊、押魚、獬豸、斗牛與行什等。

6 浙江紹興禹王廟的龍吻張大口咬脊，狀甚有趣。

7 山西芮城永樂宮三清殿正吻，咬柱正脊。

8 山西靜昇寺廟之琉璃脊飾，脊上置門樓，並供置獅象馱寶瓶。

9 山西洪洞廣勝寺脊上置樓閣陶飾，民俗傳說為仙閣。

10 浙江龍門民居門樓有鐵製壽字形脊飾。

11 杭州岳王廟之正吻為龍頭魚身之鰲。

12 浙江永嘉龍鳳脊造型靈活。

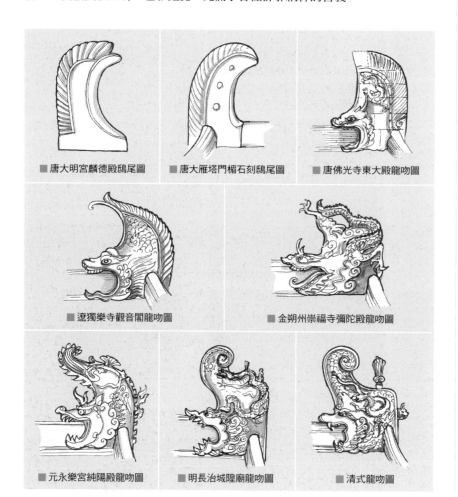

■ 唐大明宮麟德殿鴟尾圖　　■ 唐大雁塔門楣石刻鴟尾圖　　■ 唐佛光寺東大殿龍吻圖

■ 遼獨樂寺觀音閣龍吻圖　　　　■ 金朔州崇福寺彌陀殿龍吻圖

■ 元永樂宮純陽殿龍吻圖　　■ 明長治城隍廟龍吻圖　　■ 清式龍吻圖

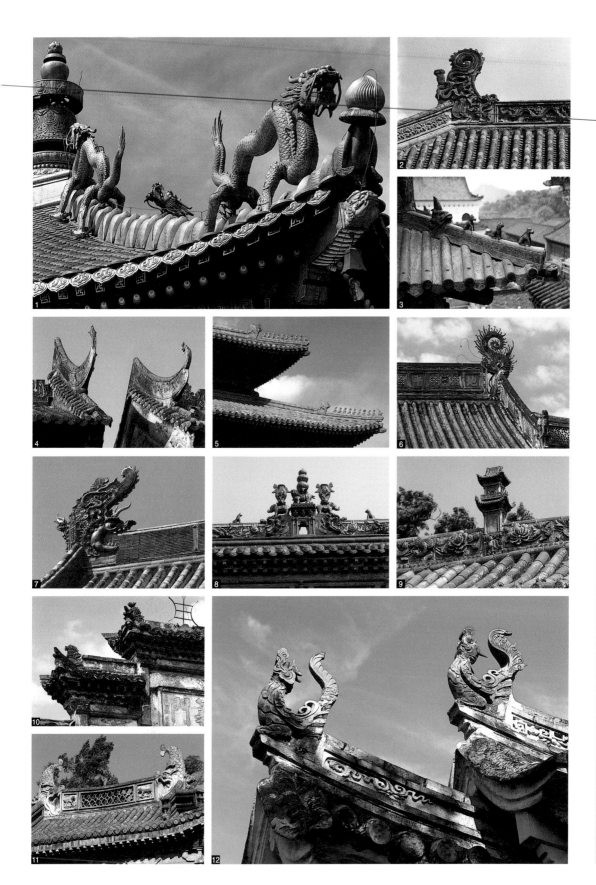

北京 紫禁城文淵閣

為庋藏四庫全書及善本古籍而建的藏書閣

清代為典藏珍貴書籍，曾建造數座藏書樓，在圓明園建文源閣，熱河避暑山莊內有文津閣，東北盛京瀋陽有文溯閣，其它還有文宗閣、文滙閣及文瀾閣等，於今大都不存，書籍亦散失。

仿寧波天一閣的宮廷藏書閣

紫禁城內典藏圖書之所有多處，其中以庋藏《四庫全書》的文淵閣最為著名。事實上，明代也有一座文淵閣，建於文華殿之前，儲存皇室收藏的宋版古籍及明成祖時期編纂的《永樂大典》，但在明末李自成攻陷北京時被毀，清代乃在乾隆四十一年（1776）在文華殿的後面重建文淵閣。

文淵閣是模仿江南寧波的「天一閣」建築而設計，外觀為兩層，但內部有三層。前面闢水池，池中架石拱橋，水池蓄水以備防火之用。天一閣為明代寧波著名的藏書家范欽所建，庋藏豐富的珍本古書。據說乾隆皇帝命官員到天一閣查訪，回北京後依其樣式仿建。

珍藏紙本書籍的場所要避光、避熱與避潮氣，文淵閣以架高與多層牆壁來解決。本圖剖開局部牆體，一窺內部空間。

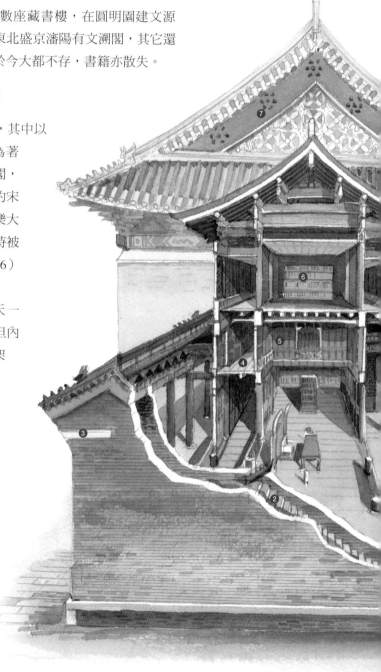

天一生水，地六成之

　　文淵閣作為皇家典藏珍貴書籍的建築，其平面與剖面設計具明顯特色。柱子排列方面，前面三排，後面也三排，可能是為了避開陽光直射。正面的格扇門窗裝在第三排柱子，因此前廊特別寬。正面又故意設計為六開間，不用奇數，乃引《易經》的「天一生水，地六成之」理論，以水制火。另外，文淵閣的外觀，包括屋瓦用黑色與綠色琉璃瓦，門框欄杆漆成綠色或黑色，雕刻方面多用龍紋，這些象徵都是為防火而設計。

紫禁城文淵閣解構式剖視圖

❶水池兼為消防備用　　❺二樓藏書櫃
❷邊間設置防火階梯　　❻三樓藏書櫃
❸石簷挑　　　　　　　❼博風板
❹夾層廊道

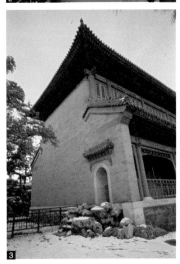

◨ 文淵閣面寬為較罕見的六開間，象徵「天一生水，地六成之」。外觀以黑色與綠色為主，具防祝融之災的寓意。

◨ 文淵閣正面設二層廊道，提高避潮之作用。

◨ 文淵閣側面高大的山牆，設腰簷及圓拱門。

| 年代：清乾隆四十一年（1776）| 地點：北京市紫禁城 | 方位：坐北朝南 |

其次，在剖面設計上，設置暗層，夾在一樓與三樓之間。暗層可連通左右，中央三間形成高敞的「廣廳」，「廣廳」之光線只限於地面的反射光，而夾層的書架不受光害。廣廳的功能相當於閱覽室，擺上桌椅，提供舒適的閱讀空間。

樓梯設在西側，夾以兩片厚牆之間，上梯之後可達三樓寬大的藏書室，沿牆壁排列整排巨大的書架，書架之間設小方桌。三樓前後設廊，廊外為窗扇，兼具遮光、防潮及通風之功能。

乾隆御碑亭

文淵閣除了前面的長方形水池外，東側有一座小巧的碑亭，內置乾隆皇帝撰寫的〈文淵閣記〉石碑。碑亭為正方形，四面闢門，碑座雕贔屭承托，屋頂作盝頂式攢尖頂，頗有江南建築之韻味。清代皇帝的御碑非常考究，一般皆作正方形，四向石階，屋頂多用歇山重簷式，如北京東嶽廟的乾隆御碑亭，而文淵閣的碑亭只用單簷，可作比較。

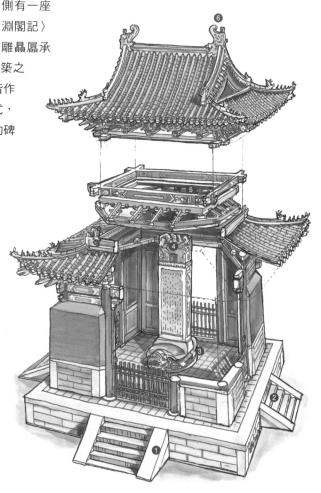

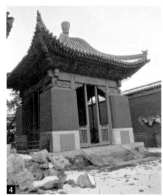

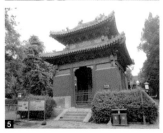

4 文淵閣左側的碑亭，屋頂仿江南常見盝頂，富曲線之美。

5 北京東嶽廟的乾隆御碑亭為正方形平面，上覆歇山重簷頂，四面皆闢門及四出階是其建築特色。

北京東嶽廟乾隆御碑亭解構式掀頂剖視圖

❶ 垂帶

❷ 四出踏階

❸ 贔屭馱負御碑

❹ 碑首雕六尾盤龍紋，龍身互相盤繞，如毛線球。

❺ 平板枋

❻ 正吻

紫禁城千秋萬春亭

紫禁城御花園中有一對小巧玲瓏的亭式建築，同樣形式與構造的建築也見於雨花閣北邊的香雲亭。據史載，千秋亭與萬春亭始建於明嘉靖十五年（1536），清代數度重修。其中央主體為上圓下方的重簷亭，下簷四面皆凸出「抱廈」，擴大了室內面積，同時也創造出折角牆體，兼具造型變化與構造穩定之優點。

天圓地方的形象思維一直貫穿著中國古代的設計史，也引發天人感應之思想，早在新石器時代的圓璧與方琮即象徵天與地。千秋亭與萬春亭的上簷為圓形攢尖頂，天光自簷下導入下簷轉為十二角的方形頂，四出階，此為空間的縮影，再冠以時間的「千秋」與「萬春」之名，實為宇宙的涵義。易言之，即是天長地久。

■ 千秋萬春亭為上圓下方十二角亞字形，平面十字折角，四出抱廈。

■ 亭內可見四邊斗栱出挑以承圓形藻井，與自環列小窗射人天光之莊嚴氣氛。

■ 近年修建的香雲亭，工精藝巧，瓦上可見的積雪是對冬天的禮讚。

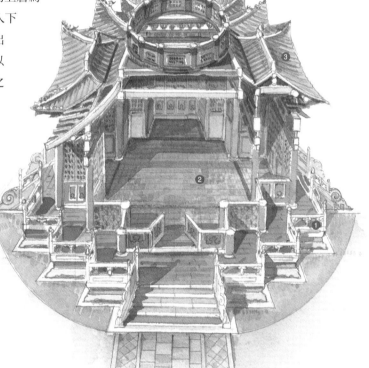

**紫禁城千秋萬春亭
解構式掀頂剖視圖**

❶ 折角須彌座，漢白玉鉤闌

❷ 方亭平面象徵地

❸ 四向凸出抱廈

❹ 以由戧（斜角樑）圍成錐形木骨屋架

❺ 雷公柱

❻ 圓攢尖屋頂象徵天

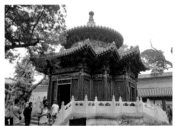

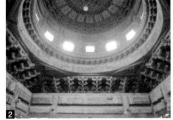

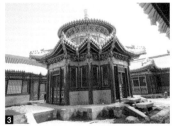

北京 紫禁城寧壽宮禊賞亭

將山林幽谷意境的蘭亭雅集與修禊流觴集約為一座方亭，曲水轉為篆文。

　　紫禁城偏東的地區有一座寧壽宮，是乾隆皇帝
在位六十年之後為養老而建的一組宮殿，始建於
清乾隆三十六年（1771），作為太上皇宮殿。其
地雖狹長，卻巧妙地配置許多殿堂，並安排小巧
緊湊的園林。從南至北分布衍祺門、禊賞亭、古
華軒、遂初堂、三友軒、萃賞樓、符望閣及倦勤
齋等建築。在這些樓閣殿堂之間，穿插一些
園林造景、假山與水池，景緻變化多端，
為紫禁城中的一顆明珠。

　　位於寧壽宮花園南端的禊賞亭，在有
限的空地中，採用高聳秀麗的正方形攢
尖頂，面寬三間，進深亦三間，三面凸
出捲棚頂，並且將殿與亭的柱子合用，
以減少二根柱子，達到空間流暢的效
果。禊賞亭將廣布於自然地形的流杯渠
縮小，所謂咫尺山林，納於方亭之內。

在空間有限的乾隆花園中以濃縮咫尺山
林技巧展現蘭亭修禊意境，亭、軒、渠
與水源皆很緊湊的安排。本圖將這些空
間關係以局部掀開屋頂來說明。

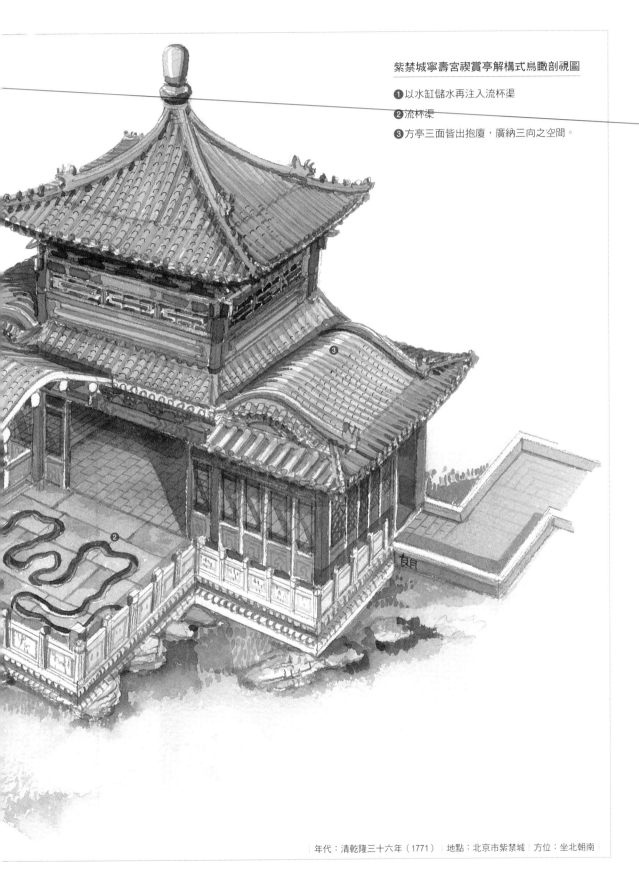

紫禁城寧壽宮禊賞亭解構式鳥瞰剖視圖

❶ 以水缸儲水再注入流杯渠

❷ 流杯渠

❸ 方亭三面皆出抱廈，廣納三向之空間。

| 年代：清乾隆三十六年（1771） | 地點：北京市紫禁城 | 方位：坐北朝南 |

宋《營造法式》

明〈環翠堂園景圖〉

北京 潭柘寺猗玕亭

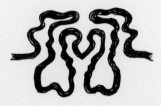

清 紫禁城禊賞亭

■ 歷代流杯渠造形示意圖
從宋朝至明清時期幾種有如篆書形式的流杯渠，清代似有複雜化現象。

■1 禊賞亭內的流杯渠，
蜿蜒水渠可減緩酒杯的
流速，延長在渠道內之
時間，參加春禊流觴者
之席位分列於四邊。
■2 北京恭王府內的流杯
渠。

古老的春禊傳統

中國的流杯渠可以追溯至很古老的歷史典故，「禊」原是古時禳災祈福的祭祀儀式，通常在春天舉行，係以水洗淨，象徵去除不祥。春秋時代，貴族常在三月舉行祓禊儀式，爾後逐漸轉變為遊樂性質。至魏晉南北朝，文人雅士常在三月三日舉辦春禊，聚集志同道合者修禊吟詠，以文會友，寄情於山水之間。最出名的春禊應屬東晉永和九年，王羲之邀集友人在會稽蘭亭舉行文會，事見〈蘭亭集序〉謂「茂林修竹，又有清流急湍，映帶左右。引以為流觴曲水」，一面飲酒，一面吟詩文。

宋《營造法式》流盃石渠

後世興築園林常有模仿之作，在面積較小的園林裡，以縮小尺度設計流杯渠。宋代《營造法式》石作制度謂「造流盃石渠之制，方一丈五尺，其石厚一尺二寸，剜鑿渠道，廣一尺深九寸，其渠道盤屈或作風字或作國字」。比對寧壽宮禊賞亭，渠道有如篆文之曲折。古有「引水界氣」之風水理論，流水如玉帶，曲水能引入吉祥之氣。拔禊習俗本有澄懷心境之寓意，以篆文形的蜿蜒渠道規範曲水，提升流杯為儀式化。不過禊賞亭的水源不足，因此在亭之南側築假山，假山上暗藏水缸，當有「曲水流觴」活動時，命人在水缸充水，令其緩緩流入石渠中。

北京潭柘寺猗玕亭

　　北京園林中還有數處設有流杯渠，在西郊門頭溝潭柘寺猗玕亭中也有一實例，始建年代不明。其水源充沛，泉水自山麓湧出，從一尊漢白玉雕的龍口傾注，流入石渠。石渠為正方形，上覆方亭，亭旁廣植竹林，比附〈蘭亭集序〉描寫「茂林修竹」。渠道蜿蜒而行，民間傳說渠道正看如龍首，反看猶如虎首。亭之邊長只有10尺，而渠道長達40尺，可使流杯駐留較久。

北京潭柘寺猗玕亭解構式掀頂剖視圖

❶ 流杯渠從正面看似龍首，從反面看有如虎頭，中央兩圓孔為雙目。

❷ 山泉自散水螭首流出，經明溝導入流杯渠。

❸ 種植修竹，以符合王羲之蘭亭集序之描述。

❹ 坐凳兼具欄杆作用

❺ 抹角樑為斜構件

❻ 老虎樑為翼角主要承重構件

❼ 仔角樑可將翼角起翹墊高

❽ 金桁

❾ 雷公柱立在中心點，有如垂蓮。

❿ 由戧為斜角樑

⓫ 四角攢尖頂

⓬ 寶頂

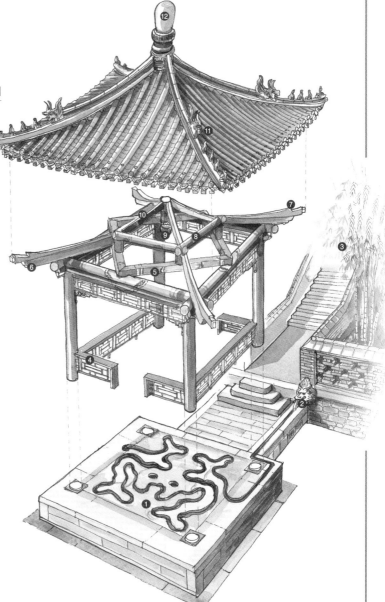

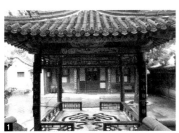

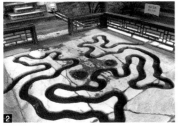

1 潭柘寺引自然山泉注入流杯渠，納在四方亭內，布局較嚴肅方正。

2 潭柘寺流杯渠圖案較複雜，本圖從南邊視之有如龍，上有一對鹿形角。

年代：始建於西晉永嘉元年（307）
地點：北京市門頭溝區　方位：坐北朝南

避暑山莊金山島

承德

於清代規模最大的帝王行宮，引河水入山莊塑造湖島，苑圍中取法江南名景意境，以水平殿宇、曲形廊與垂直樓閣共構而之勝景。

　　承德避暑山莊是一座融合中國南北園林設計精神的皇家園林，也是中國古代帝王離宮苑圍的代表作。創於清初康熙與乾隆盛世時期，至今保存完整，1994年被聯合國指定為世界文化遺產。

　　十七世紀末葉，滿洲人入關統治中國之後，為了避免軍心渙散，朝綱不振，每年定期在熱河塞外舉行狩獵活動，由皇帝率領文武百官參與其事，活動範圍極廣，時稱「木蘭圍場」，並普設行宮數十處，後來發現承德武烈河畔的行宮山水環境優於他地，所以在此積極規劃，擴大建築。除了園林，還有宮殿，夏天暑熱時，皇帝常駐承德處理政務，接見西藏、蒙古貴族，故謂之「避暑山莊」，自康熙四十二年（1703）北巡時始建行宮，至乾隆五十七年（1792）建成，歷經九十年才竣工。

分區布局層次分明

　　避暑山莊面積遼闊，基於安全考量，仍以城牆包圍山嶺、平原及湖沼區。為了造景，引武烈河的水進入園區，匯聚成大小湖沼，兼有水庫的作用，包括如意湖、澄湖、鏡湖、銀湖及半月湖等。湖中設島，稱為如意洲、青蓮島及金山等，有些刻意取景於江南，模仿揚州及蘇州名勝。

　　從整體布局來看，避暑山莊東邊臨河，西北邊廣大的區域為山嶺區，起伏綿延的峰巒成為中部平原區及湖沼區的最佳天然屏障。南部則為宮殿建築區，提供宴居與理政之所，各區功能分明。另外又在山莊之四周建立八座喇嘛教寺院拱護，稱為外八廟，藉宗教力量庇佑皇權之穩固與安全。

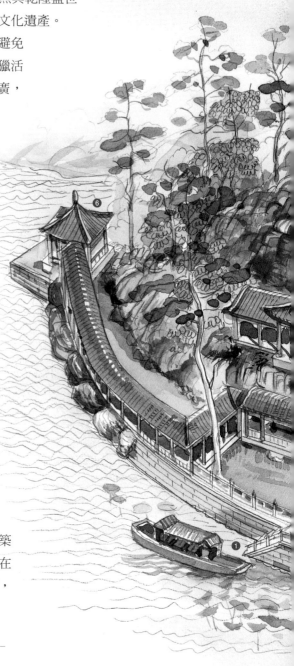

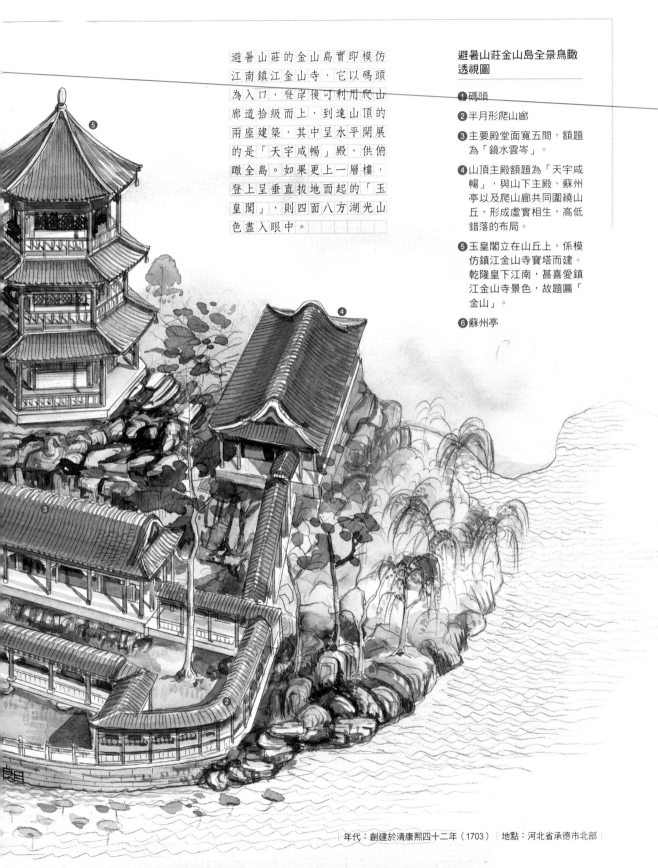

避暑山莊的金山島實即模仿江南鎮江金山寺，它以碼頭為入口，登岸後可利用爬山廊道拾級而上，到達山頂的兩座建築，其中呈水平開展的是「天宇咸暢」殿，供俯瞰全島。如果更上一層樓，登上呈垂直拔地而起的「玉皇閣」，則四面八方湖光山色盡入眼中。

避暑山莊金山島全景鳥瞰透視圖

❶ 碼頭

❷ 半月形爬山廊

❸ 主要殿堂面寬五間，額題為「鏡水雲岑」。

❹ 山頂主殿額題為「天宇咸暢」，與山下主殿、蘇州亭以及爬山廊共同圍繞山丘，形成虛實相生，高低錯落的布局。

❺ 玉皇閣立在山丘上，係模仿鎮江金山寺寶塔而建。乾隆皇下江南，甚喜愛鎮江金山寺景色，故題匾「金山」。

❻ 蘇州亭

年代：創建於清康熙四十二年（1703）｜地點：河北省承德市北部

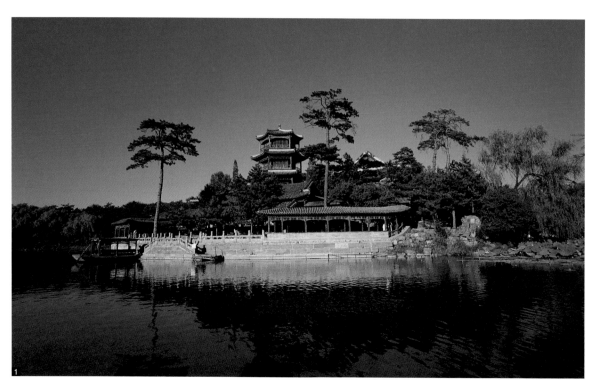

就各區景觀特色來說，山嶺區保留了崇山峻嶺原貌，僅在山中參差安排一些較小的建築物，所以不至於破壞自然山林，人工與自然得到和諧的統一。中部的平原及湖沼區，以水環繞小島，並築堤分割湖面，凸出湖面較高者為島，較低平者為洲，亭榭掩映，居高臨下可瀏覽山光水色之美景，其基本構思可能取自於古代「一池三山」及「蓬島瑤台」之傳說。南部的宮殿區，雖屬中軸對稱之嚴謹布局，但仍有別於北京紫禁城黃色琉璃瓦之金碧輝煌面貌，避暑山莊的宮殿有如老百姓住宅，屋頂鋪灰瓦，不尚高大，主殿為楠木殿，殿中懸掛康熙皇帝題額「澹泊敬誠」，這四字為避暑山莊的建築與園林定調，一切崇尚樸素淡雅，以融入自然山水之中。

園林意境師法江南

康熙為避暑山莊題了三十六景，乾隆又增加三十六景。園林規劃出自帝王之意旨，康熙有詩：「自然天成地就勢，不待人力假虛設……命匠先開芝徑堤，隨山依水揉福齊」。康熙與乾隆皆曾南巡，他們特別喜愛江南秀麗的景色與園林建築，避暑山莊的擘建也借鏡於江南的經驗。整體的湖、堤、橋、亭仿自杭州西湖，個別的園景例如青蓮島「烟雨樓」模仿嘉興烟雨樓，「天宇咸暢」殿仿自鎮江金山寺，「文津閣」則仿寧波天一閣。乘舟遊湖，循序漸進，令人體驗到諸景串成一首湖光幻影之組曲。

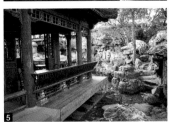

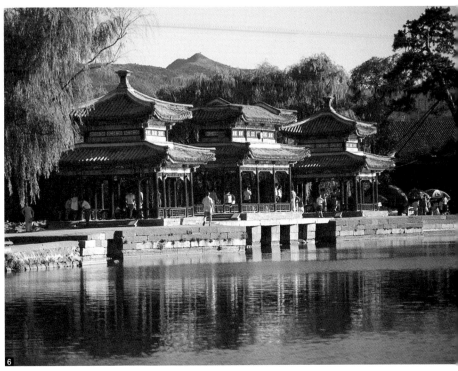

　　江蘇的鎮江金山寺雄據在江邊小山上，佛殿依山而建，緊湊地配置在山腰，山頂還有一座塔，遠望時金山寺猶如須彌山。而避暑山莊如意洲東邊的「金山」一景也是利用湖邊小丘，堆土成山，並填以巨石，形成怪石嶙峋之姿，岸邊設碼頭供船隻停泊，入口設迴廊，可達山下的主殿「鏡水雲岑」殿。殿外有爬山廊依勢起伏蜿蜒，人們沿著石階拾級而上，不同高度取得不同視野，步移景異，最後可到達「天宇咸暢」殿與「玉皇閣」（又名上帝閣）。

　　天宇咸暢殿是一座三開間四周圍廊的長形建築，與山腳下的鏡水雲岑殿互相呼應。而玉皇閣則是一座六角形平面的三層樓閣，凸出於山丘之上，有如鎮江金山寺的佛塔，是湖沼區最高點。所謂「欲窮千里目，更上一層樓」，登樓可遠眺避暑山莊湖區的美景。玉皇閣內供奉道教神明，第二層為真武大帝（又稱玄天上帝，即北極星），第三層供奉玉皇上帝。吾人所知，清帝室崇信俗稱喇嘛教的藏傳佛教，但玉皇閣卻屬於一座矗立在仙山之上的瓊樓道觀！

儒、釋、道思想的融合

　　滿人入關之後，大幅度地接受漢人文化，避暑山莊的園林運用中國傳統園林設計技巧，並且引入江南名勝之構想。除了佛教信仰之外，也不壓抑漢人的道教，這是滿清統治者高明之處。承德避暑山莊的外圍分布著八座喇嘛寺，其中數座大廟採用漢藏混合風格之建築，但中央湖泊的金山島，尚且出現一座道教的仙山樓閣。而宮殿區的建築係依循儒家五倫的思想布局，這一切似乎反映出明清以降，儒、釋、道三家思想逐漸融合的大趨勢。

1 避暑山莊歷經清康熙與乾隆二帝之經營，完成了七十二景，其中金山島位於澄湖東南岸，仿鎮江金山寺之意境而建，山嶺為人工堆築，山頂聳立「玉皇閣」。

2 由避暑山莊金山島之爬山廊望「天宇咸暢」殿一景。

3 避暑山莊之遊廊連接各組建築，遠景隱約可見水心榭三亭，結合南方與北方園林之特色。

4 避暑山莊中的假山水池，山石嵯峨，錯落有致，與遠處「烟雨樓」遙遙相望，屬於一種借景的設計技巧。

5 山莊之亭榭及假山，石山中有曲徑可登高。

6 避暑山莊中的「水心榭」，係在水閘橋上所建的三座亭子，中央為長方形歇山頂，兩側為攢尖頂，統一中又有變化。

北京 頤和園

清代最後完成的皇室苑囿，體現古老神話中「一池三山」之意境。

　　頤和園位於北京西北郊玉泉山麓，其址在金代原為「金山行宮」，元明時期為京郊勝地，清代大事整修，成為清皇室離宮之代表作，也是中國最後的皇家苑囿，保存良好，值得細加品味。前宮後苑的傳統，中國自古有之，至清代達到高峰，皇家園林除了作為遊憩之所外，亦兼具起居、觀奇、理政及狩獵等功能，皇帝一年當中有許多日子停駐於此。

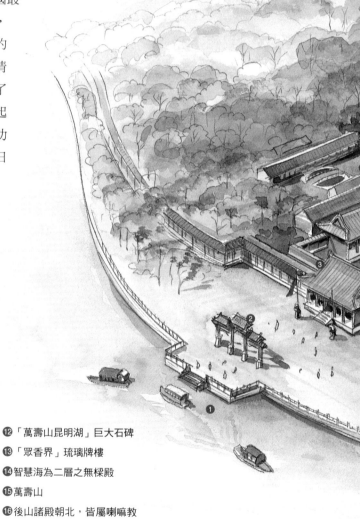

頤和園全景鳥瞰透視圖

❶ 昆明湖

❷ 雲輝玉宇牌樓

❸ 排雲門

❹ 二宮門

❺ 延壽寺大雄寶殿在清末光緒年間改稱「排雲殿」，為慈禧生日接受拜壽之殿堂。

❻ 羅漢堂

❼ 慈福樓

❽ 德輝殿

❾ 佛香閣原欲興建九級佛塔，後來只建八角形四簷的樓閣，內部供奉佛像。

❿ 寶雲閣銅殿

⓫ 轉輪藏

⓬「萬壽山昆明湖」巨大石碑

⓭「眾香界」琉璃牌樓

⓮ 智慧海為二層之無樑殿

⓯ 萬壽山

⓰ 後山諸殿朝北，皆屬喇嘛教建築。

⓱ 700公尺曲線長廊共有二百七十三間，如同彩帶環繞於萬壽山之前，形成負陰抱陽之勢。

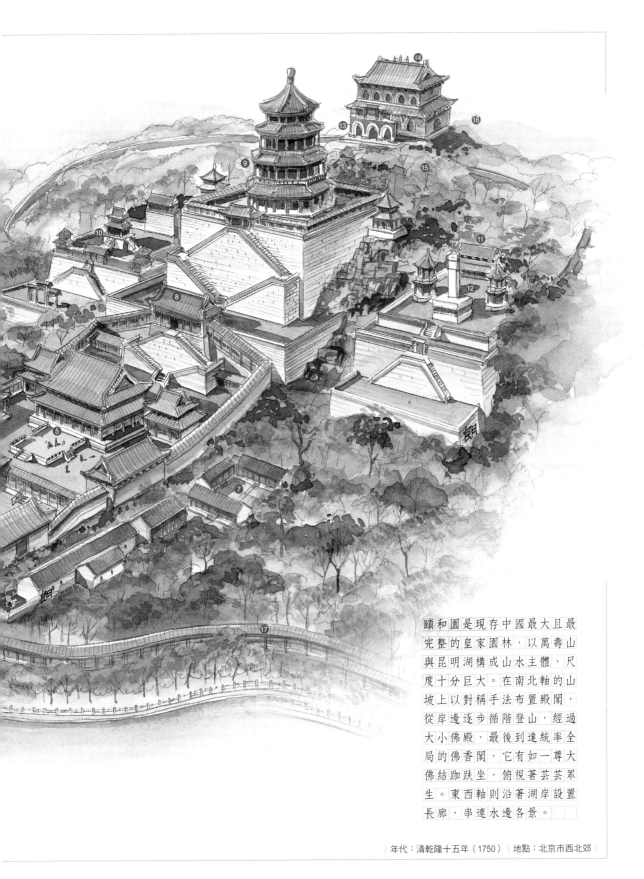

頤和園是現存中國最大且最完整的皇家園林，以萬壽山與昆明湖構成山水主體，尺度十分巨大。在南北軸的山坡上以對稱手法布置殿閣，從岸邊逐步循階登山，經過大小佛殿，最後到達統率全局的佛香閣，它有如一尊大佛結跏趺坐，俯視著芸芸眾生。東西軸則沿著湖岸設置長廊，串連水邊各景。

年代：清乾隆十五年（1750） 地點：北京市西北郊

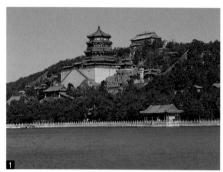

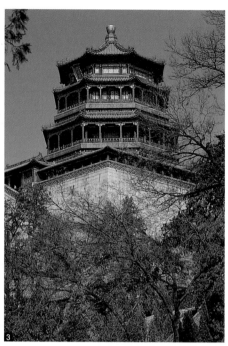

1 頤和園前臨昆明湖，背倚萬壽山，為中國現存最大且完整之皇家園林。

2 排雲殿全景，遠處可見到南湖島，殿閣如在雲霧之中，體現仙山之意。

3 萬壽山上的佛香閣凸出於山稜線之上，成為山、水環境中主宰軸線的一大座標。

4 佛香閣高居山頂，猶如仙山樓閣，平面為八角形，閣內有八根巨大木柱。曾遭英法聯軍焚毀，清末慈禧太后再予重建。

5 萬壽山轉輪藏位於佛香閣之東畔。

　　頤和園初稱「清漪園」，乾隆十五年（1750）大舉擴建。咸豐十年（1860）因英法聯軍之役而遭破壞，至光緒年間，慈禧太后藉訓練水師之名，挪用海軍軍費修建成今日所見規模，改稱頤和園。

山水造景尺度雄闊

　　園區整體布局基於「北山南水」之構想，北為萬壽山，南為昆明湖，東為行宮，湖中築堤設島，仿杭州西湖，湖同時也是具調節功能的水庫。登上萬壽山俯瞰昆明湖，湖光山色，氣象萬千，因此建於其上的大部分建築皆背倚山，而面朝湖。水面上的長堤，將整個湖面劃分為大小不等的三區，讓人可以在湖中穿梭遊覽。湖中央的南湖島（又稱蓬萊島），與萬壽山遙遙相對，島上有一座龍王廟，象徵鎮守水域。事實上，湖中留設數島的思想，可能淵源於戰國《山海經》的「蓬萊山在海中」，而漢代《史記・秦始皇本紀》亦云：「海中有三神山，名約蓬萊、方丈、瀛洲，仙人居之。」頤和園以湖、河、堤、島交織成

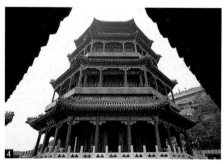

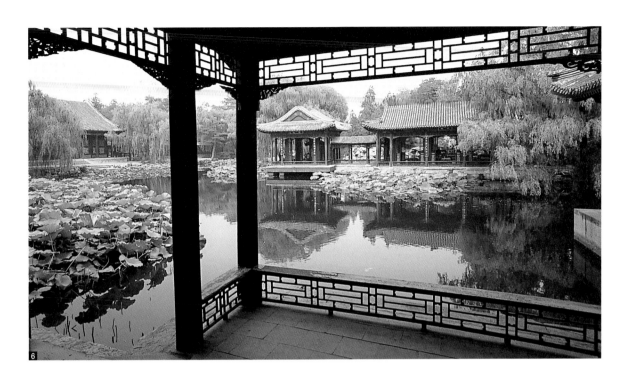

人間仙境,南湖島與東岸之間以一座十七孔長橋連繫,彷彿被一串念珠攬住似地,使這個島並不感到孤立。

軸線分明布局謹嚴

頤和園在視覺上最引人注意的,是居高臨下、矗立在萬壽山頂的佛香閣。佛香閣本來欲建九級佛塔,後因基礎不夠穩固,改建為高41公尺之三層四重簷八角殿閣,閣之下方則為萬壽山南坡最主要的建築群,從湖岸碼頭起,中軸

6 諧趣園內共有十多座亭、台、閣、榭,各以遊廊相通。

7 萬壽山頂的智慧海為藍黃綠三色琉璃建築,全用磚石建造,故也稱為無樑殿。

8 頤和園後山之諧趣園係模仿無錫的寄暢園而建,具有江南園林之韻味。

9 諧趣園中近水亭榭,荷影相映。

10 頤和園長廊設各式花窗，使人行走其間有如觀畫。

線上依序為「雲輝玉宇」牌樓、「排雲門」、「二宮門」、「排雲殿」、「德輝殿」、「佛香閣」、「眾香界」及「智慧海」；而主軸兩側則一邊列「羅漢堂」（後改建為「清華軒」）、銅殿「寶雲閣」，一邊列「慈福樓」（後改建為「介壽堂」）、「轉輪藏」；步步升高體現位序，到達佛香閣時回望昆明湖，得到海天一線的遼闊感受。這組龐大的建築群採對稱布局，不像是園林的手法，反倒像是一座大佛寺，共有三進三院落。第一進從排雲門到二宮門，相當於外朝房，慶典時供一般大臣休息。第二進為二宮門至德輝殿，清末作為慈禧太后休息之所，當中的排雲殿整體氣勢猶如宮殿之形制，慈禧生日時即在此接受祝壽。

11 頤和園東區之宮殿樂壽堂為皇室燕居之所，殿內設置寶座及御案。

12 樂壽堂前長廊之漏窗共有十多種不同形狀，各異其趣。

　　位於第三進的佛香閣，凸出於萬壽山的天際線，在空間上具有統率山水環境的作用；作為主軸的重心，佛香閣與排雲殿若非體量大且非常宏偉，難以匹配

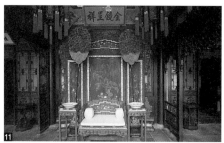

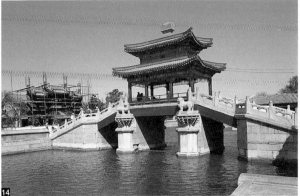

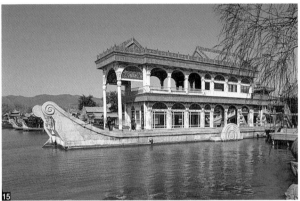

皇家苑囿巨大尺度的山水。佛香閣之八角四重簷攢尖頂，鋪以金黃色琉璃瓦極為醒目。位於佛香閣後則為無樑殿結構的智慧海，外壁鑲嵌五彩佛像琉璃磚，色彩絢麗。

形貌多樣勝景薈萃

　　相較於前山的漢式建築，後山的喇嘛寺則帶有濃厚的藏式風格，可謂前漢後藏，涇渭分明。後山的寺廟多朝北，主建築為立在大紅台之上的須彌靈境廟，環繞四周則為象徵四大部洲與八小部洲的大小建築，符合藏式佛寺須彌山的布局。山腳下有運河及後湖，乾隆南遊之後頗為欣賞江南景色，運河兩岸即仿蘇州市街建築，而另成一區具有民宅性格和市井生活氛圍的景點。在蘇州街東端尚有一座仿無錫寄暢園的「諧趣園」，園中尺度縮小，自成一格，可謂園中之園。諧趣園的設計以水池為中心，環岸布置亭閣，運用江南園林常用的借景與框景技巧，被認為是意境高妙的園林。

　　萬壽山的東南角為離宮區，包括「勤政殿」、「玉瀾堂」及「樂壽堂」等建築，山的西邊則另有一番景象，主要為「清晏舫」，以石造畫舫停泊於西岸碼頭邊，體現揚帆待發之意境，船的兩舷有輪子，仿西洋輪船，而船身有軒棚，又屬於中國傳統作法，其樑柱易為拱圈，櫓槳易為輪圈，反映清末光緒年間中西文化科技交融之現象。

13 頤和園長廊全長700多公尺，共有二百七十三間，樑上布滿一萬四千多幅彩繪。

14 位於頤和園西區的「荇橋」，橋墩雕石獅鎮守，橋面如弓，下方橋孔可通船。

15 頤和園西區的石舫「清晏舫」模仿西洋輪船造型。

建築彩畫

建築上布彩，中西皆然，但是中國傳統建築為保護木材，油漆彩畫運用甚多，歷史發展亦十分久遠，春秋戰國時代《論語》已有「山節藻梲」記載，藻梲即指彩繪的樑上短柱；《禮記》則指出「禮楹，天子丹，諸侯黝，大夫蒼，士黃」，用色制度成形。實物可自先秦出土墓室及漢代明器見之，樑枋皆施彩畫。六朝之後受佛教藝術影響，彩畫更擴及建築各個部位。敦煌莫高窟之壁畫，用色繁麗，美不勝收，特別值得注意的是織物色彩與圖案進入建築彩畫。

天水麥積山石窟彩塑可見到彩幔、彩帷或幡旗圖案施用於樑柱上，織物之錦紋也被畫在建築上，益增華麗。宋《營造法式》對「彩畫作制度」述之極詳，「五彩雜華」只是一般花草圖案，「五彩瑣文」則明顯得自織紋之影響，包括「羅地龜文」、「六出龜文」、「交腳龜文」、「四出」及「六出」等。至於用色方面，技法更豐富，如最上品的「五彩徧裝」、「碾玉裝」或「疊暈」。

明清時期，繼承唐宋之技巧，更趨制度化與圖案化，有所謂和璽彩畫、旋子彩畫，分別施用於不同等級之宮殿寺廟。廣大的南方依然保有自由的構圖精神，其中蘇式彩畫指江南一帶流行之畫法，福建與廣東又別有一番風貌。有些「包袱」及「藻頭」仍採用錦紋，似乎維續了唐宋幔帷裝飾之精神。

至於壁畫，多存於佛寺與道廟內壁，以表現宗教明善惡、興人倫之教化目的。元代山西永樂宮與明代青海瞿曇寺仍保有面積極大的壁畫作品。另外，本為漆器精細工藝的「髹飾」，也被泉州及潮州的建築、家具所引用，包括貼金、髹塗、描金、掃金及螺鈿等，色彩富麗貴氣，令人目不暇給。

1 河南唐代墓室壁畫出巡圖。

2 洛陽龍門石窟蓮花洞之彩色藻井可見唐代落款。

3 敦煌莫高窟之壁畫經變圖顯示水上亭閣，其欄杆樑柱皆有清楚之描寫。

4 莫高窟之壁畫經變圖局部，可見多點透視構圖，中央平台上舞樂啟動，用色與線條極為生動。

5 天水麥積山石窟之彩繪，注意幔帳支柱之「束蓮」彩繪圖案。

6 山西大同善化寺大殿之藻井及天花彩繪。

7 山西平遙雙林寺之龍戲珠天花彩繪。

8 北京紫禁城之天花彩繪，中央藻井全部鎏金，天花用團花圖案，產生對比趣味。

9 紫禁城皇極殿之旋子彩畫，藻頭用「一整二破加勾絲咬」圖案。

10 清東陵慈禧太后陵墓享殿之鎏金彩繪，金碧輝煌。

11 北京頤和園長廊之藻井彩壁畫，用色明亮華麗。

12 頤和園長廊之蘇式彩繪，以「軟煙雲」畫邊框，框內風景畫受西洋影響使用透視法。

13 皖南呈坎寶綸閣之樑枋包袱彩畫，這種圖案多盛行於長江以南地區。

14 寶綸閣之包袱錦紋彩畫，推測古代可能包紮真實之錦繡。

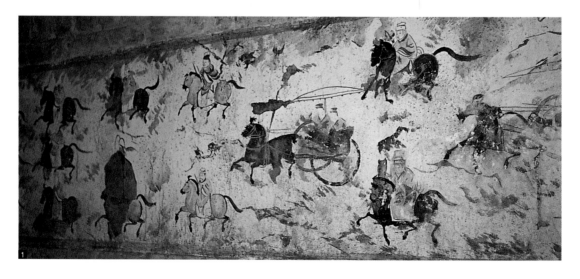

1

河南 登封觀星台

將測日影儀器放大而成的元代天文台建築

　　河南登封觀星台是中國現存最古老的天文台，也是世界少有的中世紀天文台。十三世紀末，元世祖忽必烈為進行曆法改革，授命天文學家郭守敬主持設計二十七處天文台和觀測所，這是碩果僅存的一座，當時已測出一年有三百六十五天又五小時四十九分十二秒，跟運用現代科技所得出來的數值，相差只有數十秒，可見精確度之高。古代觀察天象，具有多種文化意義，不單是為了探索時空關係，了解宇宙奧祕，而且認為天地的運行攸關國祚，歷代帝皇自許奉天命治國，所以敬天法祖，重視曆法，藉以取得合法統治權。

依照「圭表」放大的建築

　　所謂「圭表」，是一種中國古老的天文儀器，主要用來測量冬至當天正午時分的日影長度，進而推算回歸年的長度，垂直的「表」高八尺，水平的部分稱「圭」。觀星台實際上就是此種小型天文儀器放大而成的建築物，以尋求較為精準的測量數據。由高台和水平的石圭所組成，高長比約為一比三。高台平面近正方形，高約10公尺，由磚石砌成，左右兩側對稱，設環形的踏道盤繞而上，北向牆面有凹槽，凹槽上方置一橫樑。石圭等於水平長尺，長達30多公尺，上刻有凹槽，供注水以校定水平。高台的磚砌凹槽與石圭等於是直角三角形的兩個邊，透過長時間觀察凹槽橫樑的日影落在石圭上的長度，並記錄移動的軌跡，藉以校定時間，推算春分、夏至、秋分及冬至等四季節氣。

登封觀星台全景鳥瞰透視圖

❶ 石圭：由三十六塊青石平鋪而成，又稱「量天尺」，上面有水槽，可校定水平。

❷ 正方案：是郭守敬設計的一種測定方向的儀器。

❸ 仰儀：透過此儀器可觀察太陽一年中的位移。

❹ 北向牆面中間有磚砌凹槽

❺ 橫樑：以橫樑作「表」，它的日影會投射在地面的石圭上。

❻ 磚石踏道：盤旋而上，可登台頂。

❼ 台頂

❽ 台頂房舍：建於明代，放置觀象儀器，以保護儀器不受日曬雨淋。

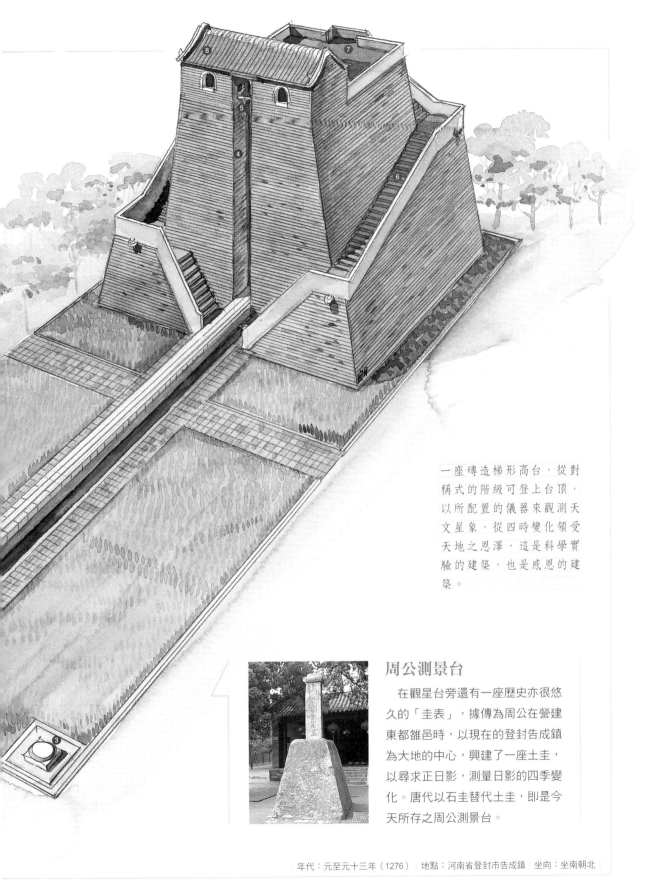

一座磚造梯形高台，從對
稱式的階級可登上台頂，
以所配置的儀器來觀測天
文星象，從四時變化領受
天地之恩澤，這是科學實
驗的建築，也是感恩的建
築。

周公測景台

在觀星台旁還有一座歷史亦很悠
久的「圭表」，據傳為周公在營建
東都雒邑時，以現在的登封告成鎮
為大地的中心，興建了一座土圭，
以尋求正日影，測量日影的四季變
化。唐代以石圭替代土圭，即是今
天所存之周公測景台。

年代：元至元十三年（1276）　地點：河南省登封市告成鎮　坐向：坐南朝北

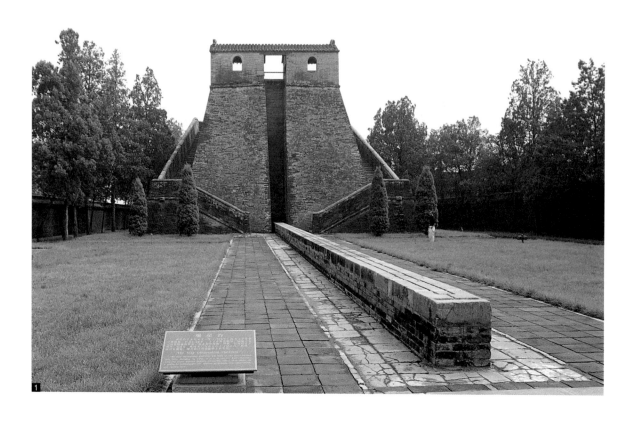

1 觀星台全景，由方形高台與長形石圭組成。

2 觀星台上的平台及小屋原置有天文儀器，後代已佚失。

3 觀星台的測影橫樑架在台體凹槽之上方，當橫樑之日影投射至石圭上，可測其長度。

4 觀星台是元代初年所建的天文台，台體斜收明顯，呈覆斗形，左右設階級可登頂。

台頂為觀測星象與計算數據之所在

高台台頂有一間小屋，保護眾多觀測儀器，不受日曬雨淋。按照文獻及碑刻的記載，觀星台上是觀測星象和計算數據之所在，原放置有多種天文儀器，可惜後代皆已不存。古代儀器在北京的觀象台上保存較多，包括渾天儀、簡儀、赤道經緯儀、黃道經緯儀、象限儀及漏壺等，紫禁城也有日晷（量時間）、嘉量（量空間）等儀器，當時天下量器皆以此為準，象徵皇權控制時間與空間。

天文學家郭守敬與授時曆

登封觀星台的設計者郭守敬（1231～1316），今河北邢台人，自幼對科學顯現濃厚興趣，年輕時就製作出精確的銅質蓮花落計時器，後獲得元世祖忽必烈的賞識。初任水利官員，之後奉命改善曆法，以大都的太史院為觀測中心，在全國各地建立觀測站。此外他還設計、監製了簡儀、仰儀、高表、景符、正方案等多種天文儀器，當中頗多創新。元至元十七年（1280）根據觀星台及觀測站所提供的大量數據，修訂出「授時曆」，其名出自《尚書》「敬授人時」，意思是通知農民農耕時間，為那時最先進的曆法，其精確度在當世無與倫比，今天世界通行的太陽曆法要到十六世紀末才公布，足足比授時曆晚了三百年。登封觀星台旁有郭守敬的祠堂，藉以紀念這位偉大的科學家。

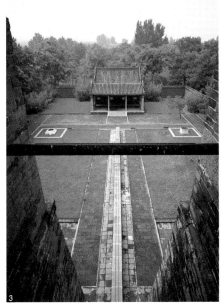

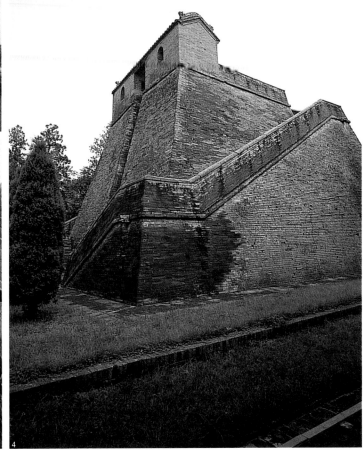

韓國慶州瞻星台

　　位於朝鮮半島南方的古都慶州，有一座極為古老的天文台，建於公元七世紀新羅善德女王時期。以石條構成的瓶形體，上端架一井字形石樑，對準東西南北四個方位；下端立在方形台座上；中腹闢一個方形開口，可供進出，造型渾厚而古拙。這座瞻星台共使用三百六十二條石塊，象徵陰曆一年的天數，疊成高達9公尺的圓筒。筒內下段填土，上段中空，其用法目前尚未解密，古時上面可能置有觀測儀器，現已不存。據傳可以測定二十四節氣，被認為是東亞現存最古老的天文台，韓國政府指定為國寶。

１ 韓國慶州瞻星台外觀呈瓶狀石構。

北京 天壇祈年殿

中國最具宇宙象徵的古建築，以三重圓頂、四支巨柱與二十四根環列柱所構成的祭天空間。

原始時代的人類因為敬畏自然的力量，發展出崇敬天地山川之神的儀式，至周代封建時期，逐漸出現中國獨特的禮制建築。發展至明清，官方將敬奉天、地、日、月及風、雨、雷、電等自然現象皆視為國家重要祭典，與對先聖先賢建造的壇廟一樣，設立規制不同的壇台，而京師所在地的天壇、地壇皆由皇帝親自主祀。其他府縣級城市除了少數結合民間傳統信仰，設立親民性的小型祠廟，大部分壇廟都隸屬於國家，每年特定時節由地方官員主持祭祀，因為執掌這種對自然的祭祀權力，足以彰顯朝廷皇權的正當性。北京天壇就是在此歷史背景下建造，作為皇帝祭天、祈雨及祈禱五穀豐收的禮制建築。

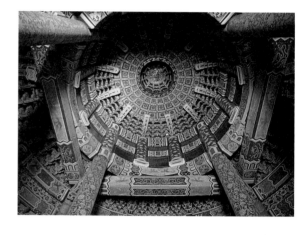

■祈年殿藻井為圓形，從四根金柱與八根瓜柱各出斗栱，齊集頂心明鏡，色彩華麗而煥發。

天壇祈年殿解構式剖面圖

❶鎏金寶頂：上簷攢尖頂的收頭，表面安金，具多層底座，與青色的琉璃瓦頂搭配起來，顯得非常富麗堂皇。

❷上簷：有如傘狀的圓形攢尖頂，為了維持筒瓦瓦隴數量不變，瓦寬需配合簷口至頂端圓周逐漸縮小而改變，且屋坡弧度陡峭，屋瓦燒製及鋪作都相當困難；簷下繁密的斗栱是裝飾，也是結構材。

❸中簷：屋頂呈環狀，與上簷間安置著「祈年殿」三個大字的直額，粗壯的樑枋上繪著青色與金色為主的彩畫，其下亦有繁密的斗栱。

❹下簷：與中簷的距離小於上、中簷間的距離，如此可以增加三重圓形屋頂間律動的變化。

❺格扇：引進柔和的光線，與殿內金碧輝煌的彩畫相互輝映。

❻圓形平面之直徑達26公尺，地面鋪黑色精緻的金磚。

❼外圈十二根外簷圓柱：象徵一天的十二時辰，格扇門窗落在此柱位，不置牆體，外圍不設走廊，使得建築外觀底層顯得相當厚重。

❽中圈十二根圓內柱：代表一年的十二月份，排列成圓形，柱身漆上紅色，與外柱間形成環形走廊。

❾龍井柱：內圈四根代表四季的巨大金柱，主要是支撐上面的圓形大藻井，柱子高達19.2公尺，柱身通體為瀝粉鎏金蟠龍彩繪，華麗非凡。

❿寶座：供奉昊天上帝牌位，背後立雲龍雕刻之大屏風。

⓫井口樑：四根大樑形成正方形的井口，此結構主要是為了承托其上的弧形樑，為上簷屋頂承重的主要結構。樑枋上繪清式最高級之「龍鳳和璽」彩畫。

⓬四根弧形大樑騎在方井之上，樑柱尺寸則以「斗口」為單位，大建築使用六寸斗口，小建築使用一寸斗口，為清式殿堂之法則，祈年殿即運用此法而建。

⓭八根短柱立在弧形樑之上

⓮和璽彩畫圓形藻井：穹窿形的藻井分上下兩層，內以細瑣的斗栱及天花彩繪裝飾，至頂採不露明作法。

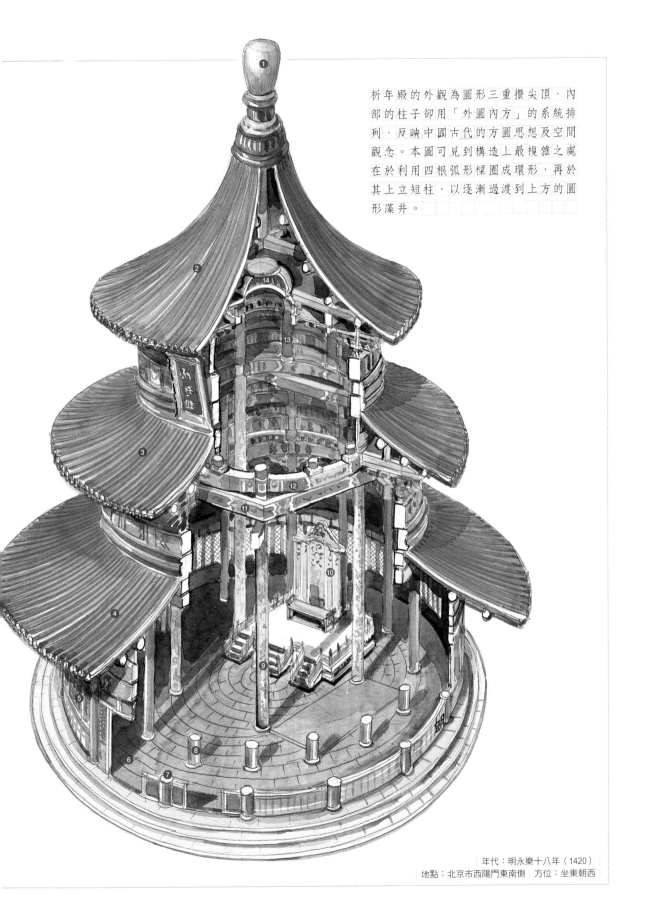

祈年殿的外觀為圓形三重攢尖頂，內部的柱子卻用「外圓內方」的系統排列，反映中國古代的方圓思想及空間觀念。本圖可見到構造上最複雜之處在於利用四根弧形樑圈成環形，再於其上立短柱，以逐漸過渡到上方的圓形藻井。

年代：明永樂十八年（1420）
地點：北京市西陽門東南側　方位：坐東朝西

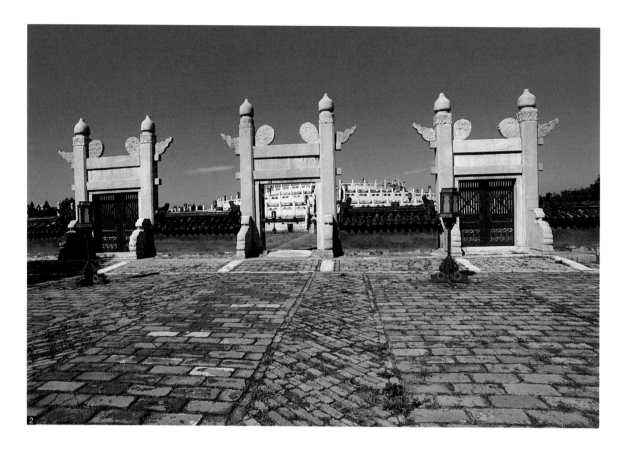

天壇創建於明永樂十八年（1420），為明成祖定都北京後所建造，原來是藉由天地合祭儀式來表達對自然至高無上的崇敬。但至明朝中葉的嘉靖年間，以天是陽、地是陰，而改採分祭，使其成為獨立祭天的天壇。清代天壇再歷經多次修建，形成今日所見之宏偉規模，其中祈年殿為最具象徵性的建築物，曾因雷擊而重修，現物為清光緒年間重建之結果。

迥異於宮殿及廟堂的配置

天壇位於北京城東南郊，在內城與外城之間，古時為一片寧靜之綠野平疇，佔地極廣，其平面呈南方北圓的形狀，即東北、西北角是圓的，東南、西南角是直的，所謂「乾圓坤方」，乾在上，坤在下，其形狀隱含哲學上的意義，普

2 天壇圜丘外圍烏頭門式的欞星門，柱頭上飾以文筆，簪頭雕雲紋。

3 皇穹宇為天壇建築群的一部分，採單簷圓攢尖頂。

4 皇穹宇供奉「昊天上帝」神位，外圍為著名的回音壁。

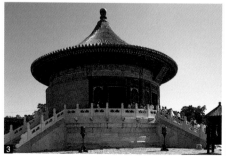

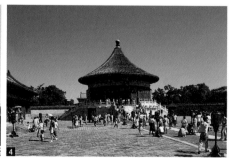

遍運用到中國的印章、玉圭、墳墓及古碑，甚至於粵北客家的圍龍屋上。

　　整體平面由兩層圍牆劃分為內、外兩個部分，外部西側有飼養祭祀用牲畜的犧牲所及舞樂人員暫住的神樂署，主要祭祀建築則配置在內部的中軸線上，由南向北依序為圜丘、皇穹宇及祈年殿，都是中國少見的圓形建物。圜丘始建於明嘉靖九年（1530），清乾隆十四年（1749）重修，是一個露天的、層層內縮的三層圓壇，以漢白玉石建成，為皇帝祭天之所在，有外方內圓兩重牆與東西南北四座門。中國古代以奇數為陽，所以不論台階、欄杆甚至鋪面石塊，數量上都採奇數。皇穹宇為清乾隆八年（1743）改建，內部供奉祭祀典禮所需的「昊天上帝」牌位，採單簷圓攢尖琉璃瓦頂，殿宇由內外兩圈共八根柱所撐起，結構奇巧，其外一圈環形圍牆，與圓形建築所造成的特殊回音效果，更為人們所津津樂道。

5 皇穹宇入口拱門。

曆法融於結構的祈年殿

　　位於北端的是天壇最具代表意義且最高大的建築──祈年殿，它是祈求穀物豐收的祭壇，創建於明永樂年間，原是方形殿宇，於嘉靖二十四年（1545）修建時改為圓形三重簷建築，使建築形式更具體呈現「天圓地方」的思想內涵。在內牆範圍之內，還建有皇帝祭天時暫居的齋宮，但為了強化皇帝的安全設施，齋宮四周圍以深濠。

　　祈年殿在明嘉靖年間重修時稱為泰享殿，圓形攢尖屋頂以上青、中黃、下綠

中國壇廟形制之來源

　　「天圓地方」是中國古代觀察宇宙所得的概念，繼而發展出祭天用圓、祭地用方的基本思想，其實，漢代的禮制建築已有外圓內方之制，而中國重要的發明──羅盤，內層有太極、五行、八卦，外層是天干、地支，彷彿就是一個圓形建物的平面圖。佛教自印度傳來時，盛行的「曼荼羅」代表佛教的須彌山，是一個美好境界的縮影，而中國的道教，以無極生太極、太極生二儀、二儀生四象、四象生八卦，基本上是由虛無到豐盛，從無到有的過程，這些宗教理論都演變成中國壇廟建築形式之指導法則。

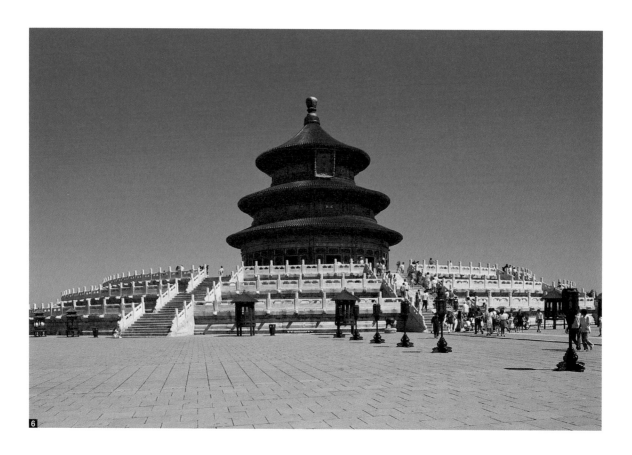

6 天壇祈年殿立在三重漢白玉石台基之上，屋頂為三重圓攢尖，象徵天圓之形。

琉璃瓦分別代表天、地、穀，主要作為祈禱五穀豐收之所。清乾隆年間改稱祈年殿，以青色代表天，故將三重簷全部改為青色。可惜光緒十五年（1889）受雷火之災而毀，不過因此建築事關國運，遂依明朝形制重建。如今祈年殿前設祈年門，後為皇乾殿，左右有配殿，擁有一個獨立完整的領域。

祈年殿直徑26公尺，高度38公尺，坐落於三層漢白玉石台基之上，與三重簷相呼應，外觀如同天和地的連結，非常和諧。頂端以金黃色寶頂作終結，落雨時，雨水自屋頂層層滴下擴散，彷如天降甘霖、澤被蒼生至神州大地。這座建築最高明之處，在於內部的木結構結合了年曆的觀念，以中央四根巨大金柱象徵四季，撐起圓形藻井，而二十四根內外柱則分別代表十二個月與十二時辰，其總合之數又隱喻著二十四節氣，正所謂「天人合一」之作。

北京的壇廟建築

北京乃明清兩朝京師，按照禮制於城內配置各種自然神祇的壇廟，其中天、地、日、月壇，分別置於南、北、東、西，以規模最大的天壇為首；另外風神廟、雲師廟、雷師廟位於紫禁城東西兩側，代表崇敬農作的先農壇位於正陽門外天壇的西側，代表崇敬布匹的先蠶壇在北海的東北角，社稷壇位於午門西邊等，這些壇廟分置北京城各處，各司其職，守護此政權中心。

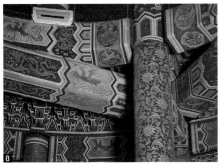

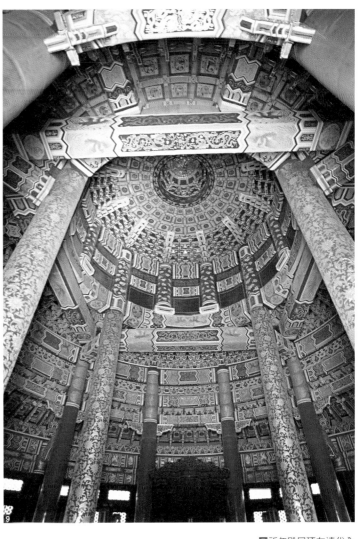

7 祈年殿屋頂在清代全改為青色琉璃瓦，寶頂則為金色瓦，色彩極為高貴。

8 祈年殿樑柱皆施以高等級的「和璽彩畫」。

9 祈年殿內部全景，四大金柱支撐上簷，十二根朱色柱子支撐中簷，層次井然。

壇廟祭祀如何進行

　　祭典的時間一般來說為春、秋二季，也有春、夏、秋、冬四季者，主要與祭祀內容相關，例如祭農即以播種時節的仲春或季春為主，而厲壇拜鬼，祭典往往就在中元節。按照清代傳統，皇帝於每年冬至、正月上旬及孟夏至天壇舉行祭祀大典，祭祀的時間為清晨，所以皇帝於前一天即前往，從西門進入，並在齋宮內過一夜。

　　祭祀成員包括主祭官、分獻官、同祭官等，京城的祭典由皇帝主祭，地方則由知府、知州或知縣負責。在祭祀時要備妥「太牢」，包括牛、羊、豬，較低層級至少有「少牢」，即羊和豬，有些產鹿或產兔的地方，也可用鹿、兔替代之。這些祭品宰殺後，毛、血都被認為是很重要的物品，可用來祭祀神明。

藻井

藻井是一種裝飾華麗且富有天蓋象徵的天花，也稱為「綺井」，清式稱為「龍井」。中國藻井的起源可能得自中亞穹窿構造的啟發。敦煌石窟在室內鑿出佛教想像的極樂世界，它的頂部以幾何圖形描繪成色彩絢麗的藻井，多呈「天圓地方」的構圖。最高的核心處常繪以蓮花，四周繪抹角樑或織毯的紋案。唐代的木構建築是否以斗栱造出藻井尚無實物可徵，但宋《營造法式》已述及「鬥八藻井」，並有類似傘骨的「陽馬」式藻井，實物如薊縣獨樂寺觀音閣及應縣木塔可見之。

宋以後藻井的形式發展甚多樣，有圓井、方井、八角井或八角轉圓等。所謂「鬥八」，是指從樑枋的八面逐漸向中心以層層斗栱鬥成。事實上各地匠師匠心獨運，創造出許多花樣。山西應縣金代淨土寺有三座鬥八藻井，其頂心明鏡彩繪太陽與雙龍，象徵「天」，在四邊的樑枋上，又搭出四座門樓，尺度雖小，但屋頂、斗栱、樑柱、平坐台基五臟俱全，讓「天宮樓閣」具體而微在藻井裡實現了。

藻井除可表現「天宮閣樓」外，另有呈現「天旋地轉」者，可能得自觀察星相之啟示。藻井本身分成上下二段，下段僅作一般斗栱，上段的斗栱作成螺旋形，令人瞻望下覺得似有動感。南方的藻井形式似乎比北方更多樣，浙江寧波保國寺的藻井全部用真正的斗栱架成，泉州開元寺甘露戒壇的藻井從四邊樑框開始，即出挑真正承力的斗栱層層向中心構成。另外，也有將「垂花」、「龍柱」或「捲棚」置入藻井中，令人百看不厭。

圓形平面如北京天壇祈年殿，它的藻井順理成章作成圓井，在廈門南普陀寺有一座八角形的大悲閣，它的八角藻井從殿內向外延伸，蔓延至外廊，內外一體成形，也屬佳構。當然，也有少數的磚砌藻井或琉璃藻井，模仿木構非常逼真，例如山西洪洞廣勝上寺飛虹塔內的琉璃藻井，五台山顯通寺無樑殿的磚砌藻井。

1 北京天壇皇穹宇之藻井，周圍皆為溜金斗栱，集向核心，拱護龍井。

2 北京紫禁城御花園內之藻井，在井口海漫天花中央上升鬥八藻井，疏密有致，主題突出。

3 山西應縣金代淨土寺藻井四面圍以天宮樓閣，為最富想像力之藻井。

4 金代淨土寺之藻井出現天宮樓閣，全以細緻的斗栱架成，構造複雜，但樑柱交代清楚，猶如一座縮小版建築懸浮在空中。

5 金代淨土寺的六角藻井，朱、綠與黑色對比明顯，華麗至極。

6 山西渾源圓覺寺塔藻井，在八角井上轉為圓穹窿，布滿八瓣佛像彩畫，頂心繪蓮花，為一色彩優美之藻井。

7 山西大同善化寺藻井，在井口天花板上框八角井，再轉為圓井，頂心繪雙龍。

8 杭州胡慶餘堂藻井以楠木構成，四周圍以弓形軒頂，完全不用斗栱，此為少見之特例。

9 山西洪洞廣勝上寺飛虹塔內之琉璃藻井。

10 洛陽龍門石窟萬佛洞蓮花藻井，可見唐代落款。

11 西安華覺巷清真寺之六角形藻井。

12 福建古田臨水宮戲台之藻井，頂心置蓮花裝飾。

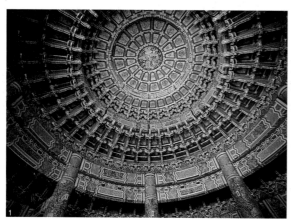

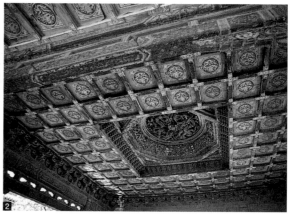

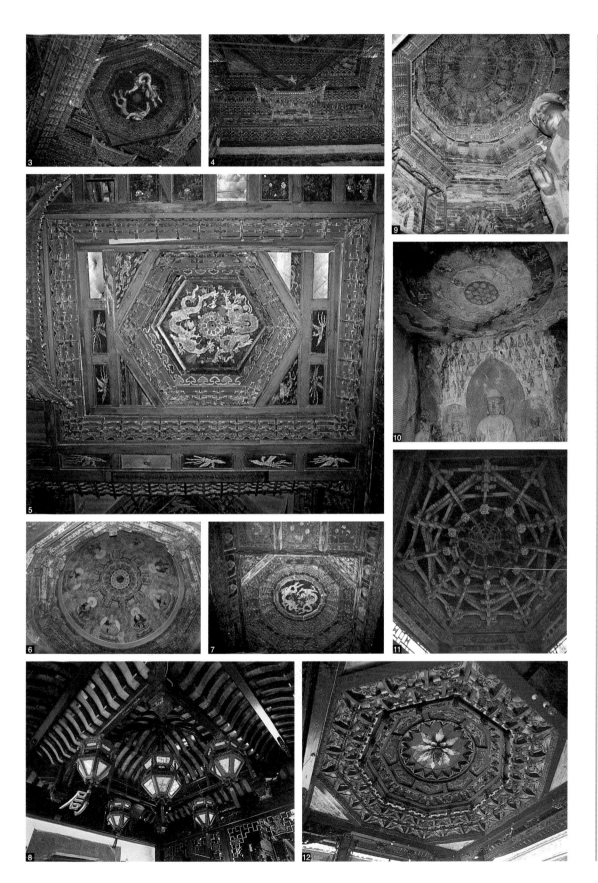

安徽 歙縣許國石坊

以八柱建構四向牌坊，站立街坊樹立風聲，並可吸引目光的創意建築。

　　安徽歙縣城內的明代古街道上豎立著一座非常引人注目的石牌坊，即是著名的許國石坊。建於明萬曆十二年（1584），屬於紀功坊，為表揚明代禮部尚書兼東閣大學士許國所立的巨大石牌坊。

　　它之所以引人特別重視，主要是配合十字路口，將牌坊設計為立體式，有如四座牌坊圍成「口」字形，從街道的任何角度都可以看到石坊的屋頂，它賦予傳統牌樓新的造型，給人耳目一新的經驗。

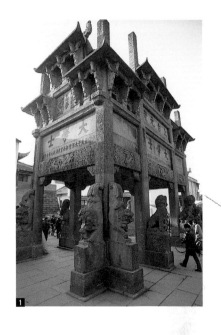

四面可觀立體牌坊

　　仔細分析，許國石坊共擁有八柱與四個正面，為現存中國古石坊之孤例。其造型的辨識度高，四支柱子高於屋頂，俗稱「沖天式」牌坊，以石構仿木構，柱身及樑枋皆施淺雕，表現古時錦紋彩畫之美，亦展現徽州的細緻工藝，且以「鯉躍龍門」與「三報（豹）喜（喜鵲）」題材象徵許國氏的功名成就。石額枋雕「大學士」、「上台元老」、「先學後臣」橫額，相傳出自明代大書畫家董其昌之手。每層屋頂為三滴水式，中高旁低，屋頂並不刻意雕出瓦片，但簷下的斗栱與欄額下的雀替皆鉅細無遺雕出來，方柱之下以蹲踞之姿雕出石獅，兼具鞏固作用。

　　石橫枋與八支石柱構成「井」字型框架，強化了構造之穩定性，許國石坊歷經四百多年仍完整。中國古時的紀功石坊除了旌表先賢事蹟，因豎立在鬧市街坊，事實上可以潛移默化人心，教化人倫之道，為社會提供安定的力量。

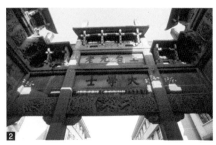

1 安徽歙縣許國石坊用八柱，為四面形式之牌坊，樹立在十字路口，為現存之孤例傑作。

2 許國石坊為四座坊相聯成井字形，從井下望上之景觀。

3 許國石坊上的石雕斗栱為南方常用的「偷心造」，石坊可見包巾浮雕。

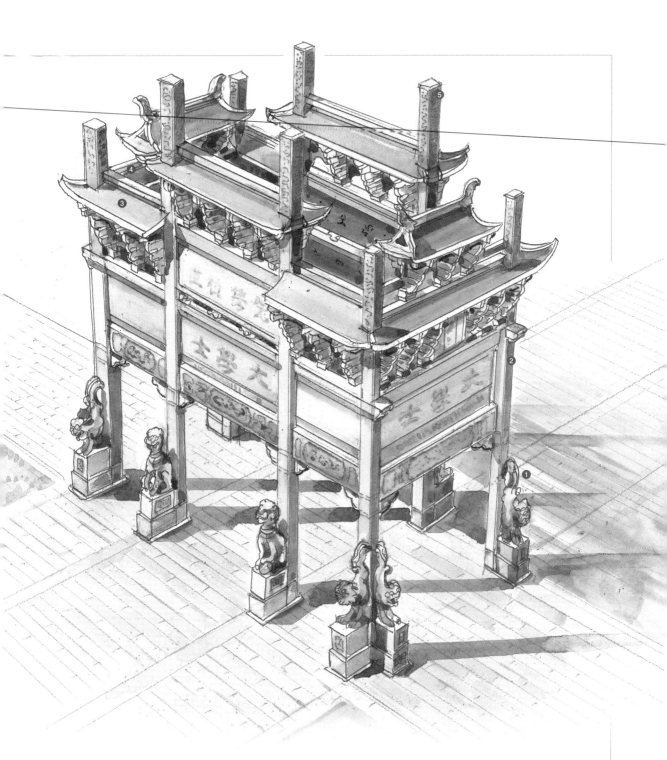

從四面八方接近這座立體式牌坊，都可欣賞其高聳挺拔的優雅形象。當人們穿越石坊時，亦可見天地相通不受阻隔。它擁有八柱及十座屋頂，本圖為鳥瞰角度，可以清楚地看到井字形框架結構。

歙縣許國石坊鳥瞰透視圖

❶ 石獅可強化立柱穩固
❷ 共八支石柱
❸ 石雕下簷
❹ 石雕上簷
❺ 沖天柱

年代：明萬曆十二年（1584） | 地點：安徽省黃山市歙縣徽城鎮 | 方位：坐西朝東

牌坊也稱為牌樓，係自里坊門演變而來，《詩經》謂之「衡門」。唐代城市里坊制度下，每個里或坊圍以高牆，闢坊門供出入，《洛陽伽藍記》中記為「烏頭門」，以二柱之上端貫穿橫枋而成。這種簡潔的坊門如今在北京天壇圜丘仍可見到。

牌坊後世逐漸擴大，從「二柱一間一樓」，到「四柱三間三樓」，較大的為「六柱五間十一樓」，如北京明十三陵石坊。

牌坊可單獨樹立，也可成列，北京雍和宮前有兩座對立，而清東陵有三座鼎立。皖南有前後左右四座連結在一起者，極為壯觀。南方民居有在正面牆上浮雕牌坊，屬於平面形之牌坊。

琉璃牌樓係模仿木結構而成，內部為磚砌，外表貼琉璃而成。

1 甘肅張掖大佛寺之木牌樓，比例勻稱，造型渾厚。

2 西安華覺巷清真寺木牌樓，立柱前後左右架斜撐柱。

3 河南開封山陝甘會館之六柱牌樓，共有五座屋頂，構造奇巧，外觀華麗無比。

4 山西五台山龍泉寺之四柱三間石牌樓精雕細琢，不但屋宇樑枋模仿木作，連斗栱垂花皆以石雕表現，令人嘆為觀止。

5 甘肅張掖大佛寺之木牌樓，屋頂所用斗栱纖巧華麗，注意有鐵鏈加固。

6 北京香山碧雲寺石牌樓全以石雕完成，係模仿木構造之沖天牌樓，柱身浮雕雲紋花鳥，益顯高貴。

7 浙江東陽盧宅大方伯石坊，立在巷中，有如唐代之里坊門。

8 皖南黟縣西遞村之胡氏膠州刺史石坊，四柱三間五樓，造型挺拔而壯麗。

9 皖南棠樾牌坊群為沖天式石坊，四柱高於屋頂，簷下石斗栱並列，造型修長具典雅之美。

10 廣東何氏留耕堂內之十二柱牌樓，立在祠堂之內。

11 雲南昆明圓通寺牌樓為三座完整廡殿頂之組合，飛簷鉤心鬥角。

12 蘇州文廟之櫺星門為沖天柱形式。

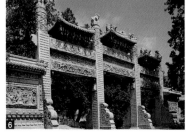
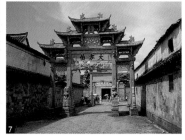
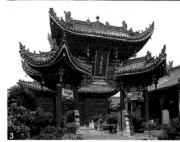
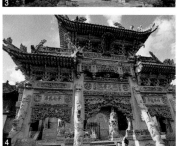
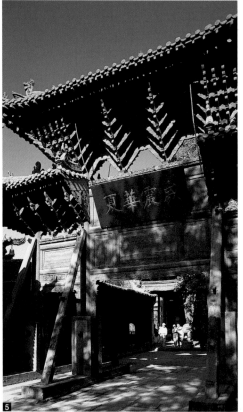
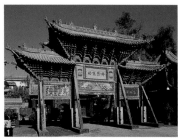
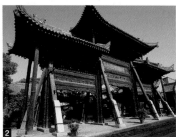

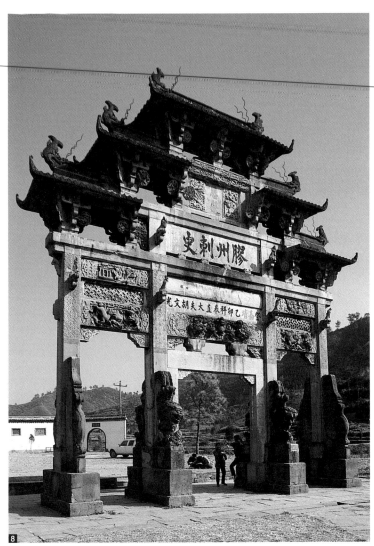

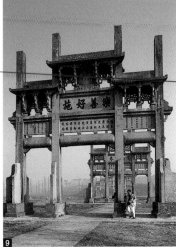

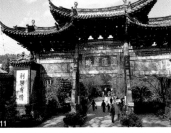

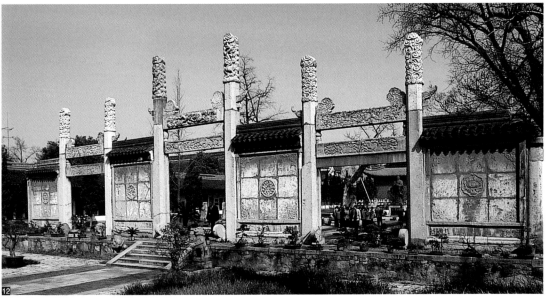

曲阜孔廟奎文閣

山東

外兩層內三層,為規模宏整壯麗的明代藏書樓閣。

　　儒家是中國傳統文化的支柱,重視倫理道德和禮制教化,歷時兩千多年而不衰,深刻影響中國人的生活行為舉止。中國學術向稱儒、釋、道三家,而儒居首位,漢代曾罷黜百家,獨尊儒術,儒家對中國人影響之深遠,無與倫比。儒學的創始人孔子被尊為至聖先師,西洋人認為孔子是中國文化思想的代表人物。而位於孔子故居的曲阜孔廟歷史悠久,幾千年來備受歷代帝王重視,被視為儒家的象徵,更是各地孔廟的源頭。

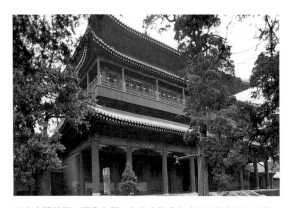

■ 奎文閣外觀,面寬七間,為曲阜孔廟中建於明代之巨大建築。

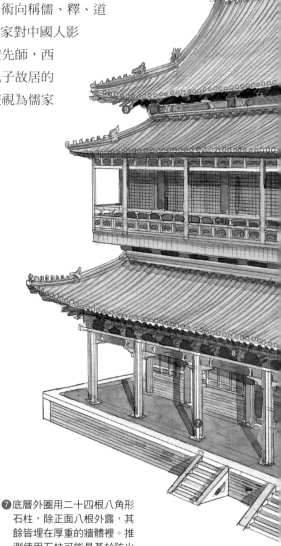

曲阜孔廟奎文閣解構式剖視圖

❶ 頂樓為徹上明造,沒有天花板,可清楚看到樑柱系統,形成高敞的藏書閱覽空間。

❷ 四面全用方櫺格扇窗,以利通風採光,本層放置書架供藏書之用。

❸ 中間暗層與三樓的木柱為同一根,且為長達13公尺之楠木柱,使整體建築得到更堅固的結構。

❹ 平坐的重量係由暗層的柱子支撐,成為整體結構的一部分,較為堅固。

❺ 暗層的樓板也是底層的天花板

❻ 雖然樓層面積頗大,卻僅在東邊角落設簡單陡峭的木折梯,由底層登上暗層之後,可直接接三樓的樓梯。

❼ 底層外圈用二十四根八角形石柱,除正面八根外露,其餘皆埋在厚重的牆體裡。推測使用石柱可能是基於防火的要求。

❽ 下簷外簷用五踩重昂斗栱

❾ 上簷斗栱用七踩單翹重昂。清雍正年間刊行的《工程作法》中,稱出斗栱一跳為單翹,兩跳則稱重翹。

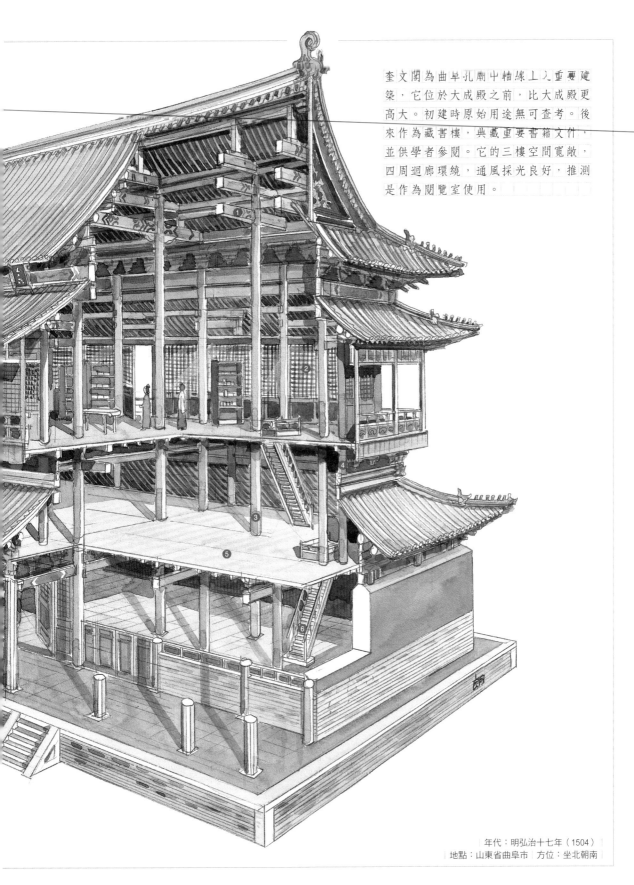

奎文閣為曲阜孔廟中軸線上之重要建築，它位於大成殿之前，比大成殿更高大。初建時原始用途無可查考。後來作為藏書樓，典藏重要書籍文件，並供學者參閱。它的三樓空間寬敞，四周迴廊環繞，通風採光良好，推測是作為閱覽室使用。

年代：明弘治十七年（1504）
地點：山東省曲阜市　方位：坐北朝南

奎文閣位於曲阜孔廟中軸線大成門前，為曲阜孔廟中最高大的建築，早期稱為「書樓」，是「御書樓」的簡稱，用來收藏皇帝賞賜的經書；早在宋真宗時就以收藏宋太宗的御書及九經等書卷聞名天下。明代藏書更見豐富，藏書並非只是束之高閣，而是開放供士子學生閱讀觀覽，具有公共圖書館的特性，可謂中國古代藏書樓之典型。其他著名的藏書樓尚有清乾隆皇帝專為存放七部《四庫全書》所建造的文淵、文瀾及文津閣等，不僅以高閣防潮，庫前還設水池以防火災，可見古人保護書籍無微不至的用心。

2 曲阜孔廟萬仞宮牆為城門外郭，孔廟也是曲阜城中軸線主要建築。

中國規模最大、等級最高的孔廟

曲阜孔廟原是孔子故居，早在春秋時代，即為表彰其修魯史之功，改孔宅為廟堂，至東漢時正式設官管理，唐代更加封孔子為文宣王，層級升高，建築也

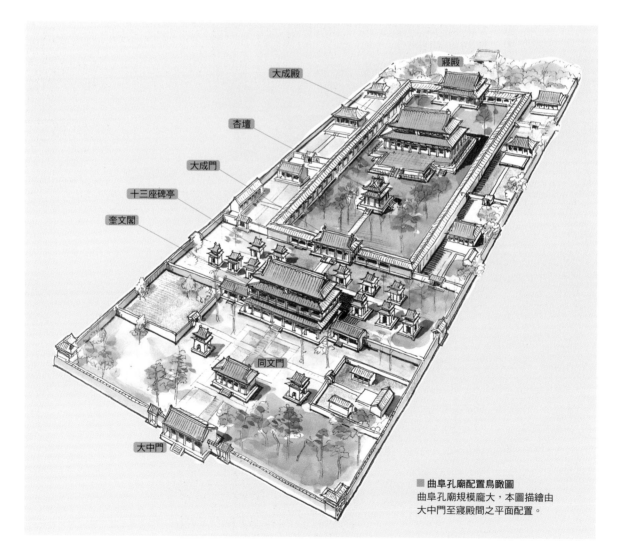

■ 曲阜孔廟配置鳥瞰圖
曲阜孔廟規模龐大，本圖描繪由大中門至寢殿間之平面配置。

越見雄偉；歷經兩千多年歲月，時有修繕或重建，現今規模約於宋代定型，建築物的年代主要涵蓋元、明、清三代，但以金代所建的碑亭時間最早。

曲阜孔廟位於山東曲阜城的中軸線上，坐北朝南，規格崇高，前後進深超過1,600公尺，空間處理或緊湊或開闊，環環相扣，是中國規模最大、等級最高的孔廟。曲阜的城門也就是孔廟入口，額題為「萬仞宮牆」，經金聲玉振坊、櫺星門、太和元氣坊、至聖廟坊及聖時門，跨過作為泮宮象徵的玉帶河，出弘道門，入大中門，過同文門之後，高大的奎文閣終於出現，是前導部分的高潮點，閣後是十三座贔屭大碑亭；最後才是孔廟核心區域，包括大成門、杏壇、大成殿、寢殿及聖蹟殿等。

3 曲阜孔廟金聲玉振石坊採四柱三間式，柱頭上飾以蹲獸。

4 曲阜孔府的重光門是一座獨立於院中的垂花門，造型厚重而具有威儀，明代皇帝賜「恩賜重光」匾額。

曲阜孔子相關古蹟

曲阜孔廟位於曲阜的中軸線上，曲阜古城可說是為了孔廟而存在，曲阜孔子相關古蹟可以概分為三區，一是孔廟，祀奉孔子之廟堂，由孔子故居演變發展而成；二是孔陵，包括孔子陵墓在內的孔家墳墓群；三是孔府，為孔家後代子孫所居宅第。

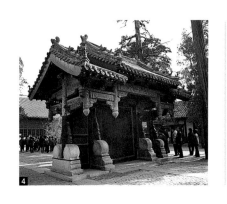

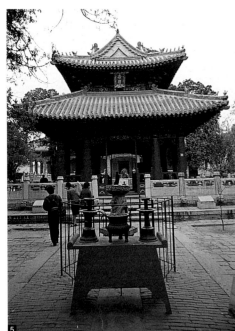

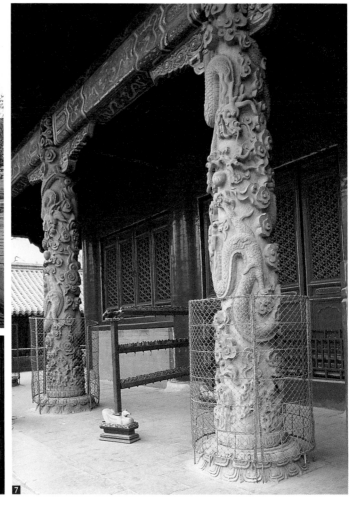

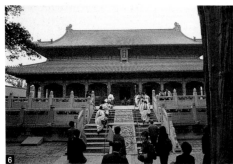

5 杏壇相傳為孔子講學處，壇上建重簷方亭，因環植杏樹而得名。

6 大成殿正面一景。前設月台，可供祭孔佾舞之用。

7 大成殿蟠龍柱，每一柱身雕兩隻蟠龍，象徵天地交泰。

8 大成殿面寬九間，進深五間，廡殿重簷頂，氣勢莊嚴而磅礡。

9 大成殿神龕內供奉孔子塑像。

　　大成殿正是當年孔子的居室所在，曾因被落雷擊中而失火，於清雍正二年（1724）重建；寬九間、深五間、重簷歇山，位於雙層的台基上。前設廣大丹墀，為祭孔大典時跳八佾舞及禮生、樂生進行儀式之所，大殿正面有一排石雕龍柱，一柱二龍，飛騰盤繞於行雲、波濤間，造型雄渾，線條犀利，為清代蟠龍柱之傑作。大成殿前設置杏壇，是曲阜孔廟另一特色，相傳是孔子舊宅的教授堂，四周環植杏樹，因此稱為杏壇，金代始於壇上建亭。

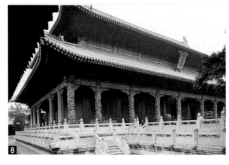

混合廳堂與殿堂結構的
明代樓閣

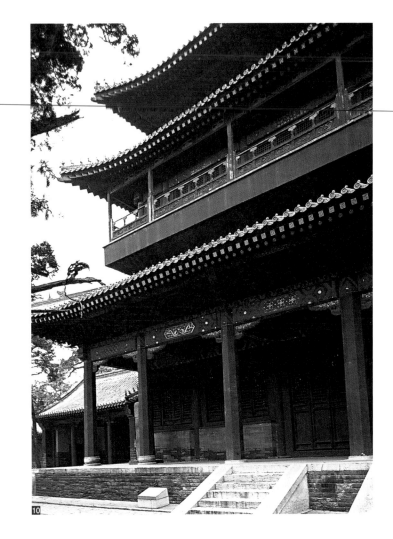

奎文閣創建於宋初，當時寬五間，為三重簷帶平坐的樓閣，歷經多次重建，現存建物是明代弘治十七年（1504）所重建，面寬七間，進深五間，採黃色琉璃瓦歇山頂，外觀兩層三簷，內有夾層，實際為三層樓，兩明一暗。底層四十六根柱子高度齊一，所有斗栱從柱頭往上疊放，再加置平棊，故屬於「殿堂造」；頂層則使用「廳堂造」，依柱子所在位置定出柱高，因此內外柱並不等高。底層正面帶廊，頂層平面向內縮小約半個柱徑，且四面作迴廊，形成上小下大的穩定結構。樑柱用材頗大，雖是明代建築物但帶有宋風。據載，奎文閣一樓的用途可能是舉行祭孔大禮之前，皇帝演練的場所，可惜家具陳設俱已不存；另有一說是作為孔廟中軸之一殿門。上下層斗栱不同，下層內外皆出五踩斗栱，平坐及上層只有檐口設置斗栱，斗栱佔柱高的七分之二，顯現明代建築之結構風格。

⑩奎文閣為外兩層內三層，早期作為圖書館。

⑪櫺星門為四柱三間石坊，採沖天柱式，柱上簪頭雕刻雲紋，造型秀麗。

沖天牌坊

曲阜孔廟的金聲玉振坊、太和元氣坊、櫺星門及至聖坊等都是四柱三間的沖天式石坊形式，也就是石柱比橫枋還高，凸出於空中，通常柱頂裝飾有石獅、雲龍或望柱形式，柱上插雲板，枋板上雕刻精細的圖案，蒼勁古樸；另外也有木牌樓，如中軸線兩側的「德侔天地」及「道冠古今」坊等。

蟠龍柱

　　「蟠龍」指未升天的龍，蟠龍柱即龍柱，多出現在高等級的建築；龍的造型雖也用於屋脊、斗栱或御路，但似乎都比不上纏繞在筆直柱身上者來得雄勁有力，所謂「龍蟠虎踞」，象徵據險鎮守。南北朝的石窟寺尚未見到蟠龍柱，現存最古之例為北宋晉祠聖母殿的木雕龍柱，其龍身分段雕製後，再組合在圓柱上，龍身雖瘦，頭爪向外伸出，矯健有力，與石龍柱的形象大相逕庭。宋《營造法式》所示之望柱有「剔地起突纏柱雲龍」，成為後代龍柱之基本形式。「雲從龍」之典故使龍柱上布滿了飛雲與海浪，表現呼喚喚雨與興風作浪之狂野雄姿。分析比較宋以後的龍柱發展，道觀多用而佛寺少用，顯示道教的中國特質。明清時期文武廟亦喜用蟠龍柱，曲阜孔廟與解縣關帝廟皆出現成行成列的石雕龍柱。

　　就材料而言，除了木柱和石柱外，也有銅鑄龍柱，但仍以石雕龍柱數量最多，大都為整石雕製。福建所產石材質地優異，寺廟使用龍柱最盛，線條流暢，造型栩栩如生。除寺廟外，連科舉功名象徵的華表旗杆也纏繞著雲龍，顯示「雲蒸霞蔚」之氣氛。

1 福建塔下村之功名華表布滿蟠龍。

2 太原晉祠聖母殿之木雕蟠龍。

3 泉州開元寺之青石雕蟠龍柱，造型流暢。

4 泉州開元寺蟠龍柱。

5 昆明圓通寺大殿內的巨大木雕蟠龍。

6 肇慶龍母廟之石雕蟠龍柱。

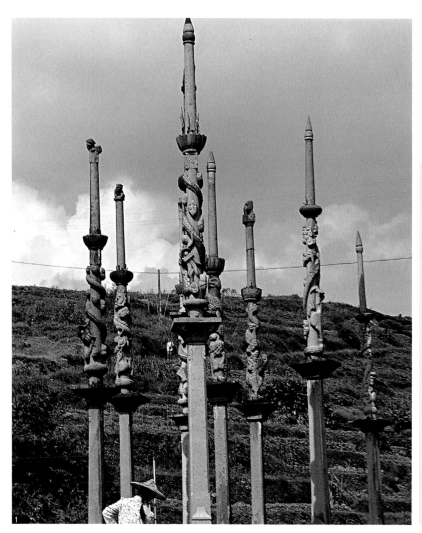

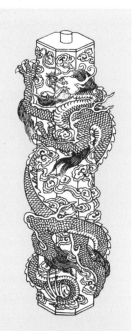

■ 剔地起突纏柱雲龍望柱圖
圖樣引自宋《營造法式》。

哈爾濱文廟

　　清代之前，中國南北各地的府、縣或廳級城市大多依據祀典禮制建造儒學，包含文廟與書院，二十世紀之後因教育制度變革，文廟漸少設立。但在1929年，東北的哈爾濱卻新建一座規模宏偉壯麗的孔子廟。它在南崗區，坐北朝南，殿宇眾多，沿中軸線左右對稱，反映了儒家中庸和諧之精神。因建造年代較晚，故擷取了中國各地文廟之精華。

　　入口豎立東西轅門，皆採四柱三間木牌樓形制，東額「德配天地」，西額「道冠古今」，而位居正中的櫺星門亦採四柱三間牌樓式。這三座大小形制相同的牌樓與八字照壁所圍合的空間中央闢泮池，古時入泮指入學，泮池中架石拱橋，民間稱之為「狀元橋」。

　　每逢祭孔釋奠禮，正獻官可沿拱橋迎神及送神，這組由牌樓、萬仞宮牆照壁及泮月池所組成的建築群，均衡對稱，尊卑有別，中心顯示承天受命之意境，空間釋放出以建築載道之理想。

1 哈爾濱文廟大成殿正面，建築比例顯出大氣之象。

2 哈爾濱文廟建於二十世紀，為中國較晚期的孔廟，其大成殿仿自曲阜孔廟，但正面列柱不施石雕蟠龍。

3 櫺星門為四柱三間式木構。

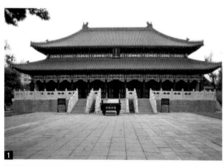

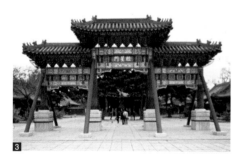

哈爾濱文廟鳥瞰圖

❶ 萬仞宮牆八字照壁

❷ 半月形泮池，象徵入泮。

❸ 石拱橋

❹ 主入口東轅門

❺ 西轅門

❻ 四柱三間櫺星門

❼ 大成殿

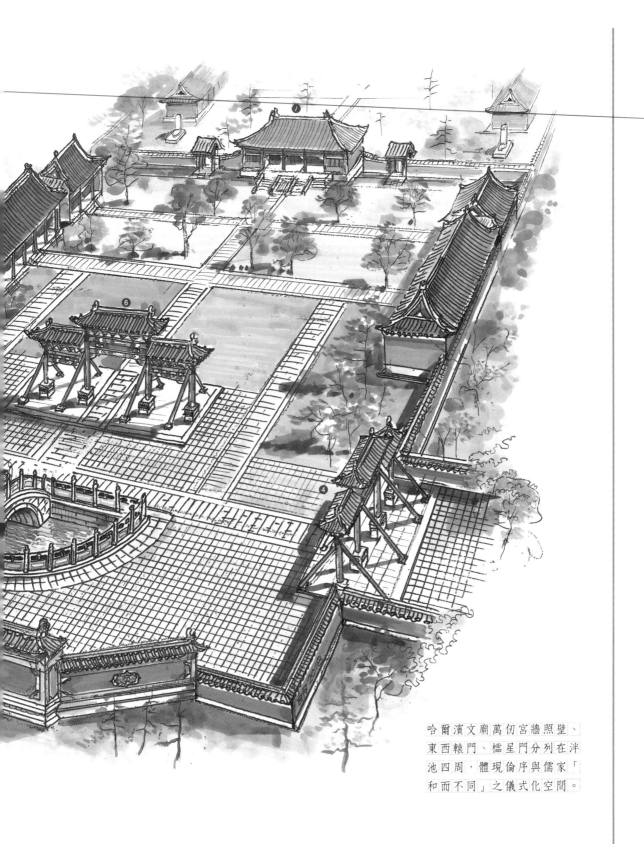

哈爾濱文廟萬仞宮牆照壁、
東西轅門、欞星門分列在泮
池四周，體現倫序與儒家「
和而不同」之儀式化空間。

年代：1926～1929年 ｜ 地點：黑龍江省哈爾濱市 ｜ 方位：坐北朝南

北京 國子監辟雍

正方形攢尖重簷殿堂立於圓池之中，為清代所想像復原之周朝天子講學明堂建築。

　　國子監為中國古代教育體系的最高行政機關與最高學府。創立於晉代，稱為「國子學」，至隋煬帝時改立為「國子監」，此後自唐迄清歷代皆延襲這個制度，直至清末光緒年間設立學部，國子監才喪失功能而遭廢除。國子監內之學生通稱為「監生」。在古代，國子監專供天子諸侯公卿之子弟就學，至明代各地可選拔優秀生員貢送入學；清代監生中尚有來自南方交趾或北方高麗等國的留學生，以及蒙回藏滿等族學子，可謂為培育人才及人文薈萃之處。

■ 清高宗乾隆皇帝像

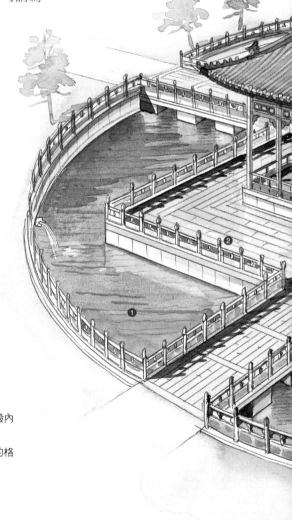

國子監辟雍解構式剖視圖

❶ 圓池

❷ 漢白玉石鉤闌

❸ 四周迴廊環繞，除檐柱外又設一圈檐口小柱。

❹ 講學者之寶座，通常由皇帝主講，也可聘鴻儒高士來講學。

❺ 四面設高大的格扇窗，可引入明亮的光線。

❻ 巨大的抹角樑結構，造就殿內成為無柱空間。

❼ 「井口天花」布滿正方形的格子，並施以龍鳳和璽彩畫。

❽ 散水螭首

❾ 石板橋

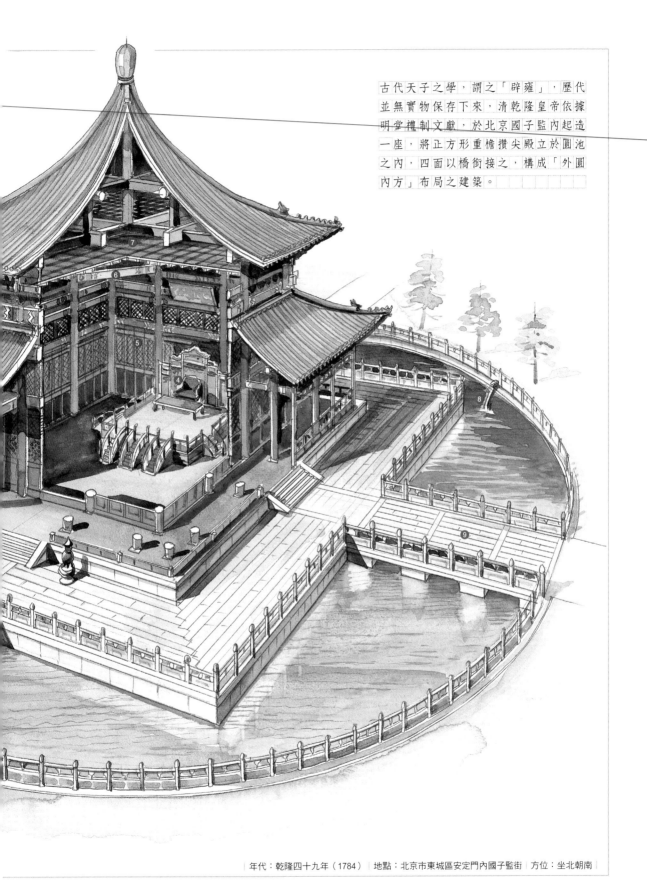

古代天子之學，謂之「辟雍」，歷代並無實物保存下來，清乾隆皇帝依據明堂禮制文獻，於北京國子監內起造一座，將正方形重檐攢尖殿立於圓池之內，四面以橋銜接之，構成「外圓內方」布局之建築。

｜年代：乾隆四十九年（1784）｜地點：北京市東城區安定門內國子監街｜方位：坐北朝南｜

北京國子監與孔廟毗鄰而立，謂之「左廟右學」，佔地約30,000平方公尺，始建於元大德十年（1306），為元、明、清三代最高學府所在地。坐北朝南，其平面有三進院落，前置琉璃牌坊，後設彝倫堂、敬一亭，左右的東西廡稱「六堂」，為監生的教室；中央主體建築則名曰「辟雍」，建於清乾隆四十九年（1784）。

辟雍可說是中國古代的官方大學，也作為皇帝講學之所，但清代以前已久無實物留存下來，北京國子監內這座按遠古典章所修建的建築，因此成為現存唯一可見其完整形制的孤例。

依儒學典章修築的天子講學之所

《周禮集說》之卷五：「蓋辟，明也；雍，和也；所以明和天下。」而《詩經‧大雅‧靈台》已見「於論鼓鐘，於樂辟雍」的詩句，可知辟雍是遠古時期即有的禮制建築。其形式規制與「明堂」、「靈台」等有著密切關係，明堂乃古代帝王施政的場所，《周禮‧冬官‧考工記》即已出現「明堂」。據西安附近出土之漢代禮制建築遺址來看，明堂可能為正方形平面的建築。

古代的辟雍現今皆已不存，唯獨北京國子監內還留有一座，這是為祝賀清乾隆皇帝登基五十年所特別興築者，由當時的禮部、工部、戶部尚書負責設計督造，竣成之際乾隆得以仿傚古代天子「臨雍講學」的盛景，並特書題聯對紀念：「金元明宅於茲，天邑萬年今大備；虞夏殷闕有間，周京四學古堪循。」說明了歷經金、元、明等朝代，長久以來一直缺乏實體建物的辟雍，在乾隆依據《周禮》所敘述的周代明堂的形式而建造完成後，遠古典章規制至此才得以

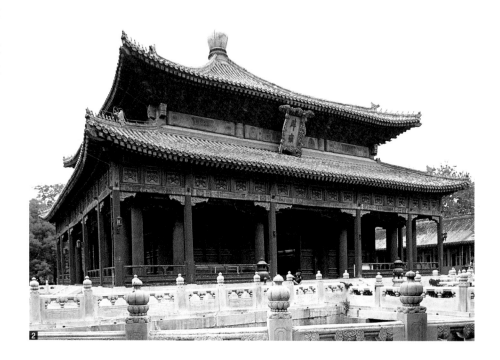

1 乾隆皇帝御書立辟雍匾額。

2 北京國子監辟雍係想像復原周代的明堂，作為天子講學之所，為重簷攢尖頂的巨大建築。

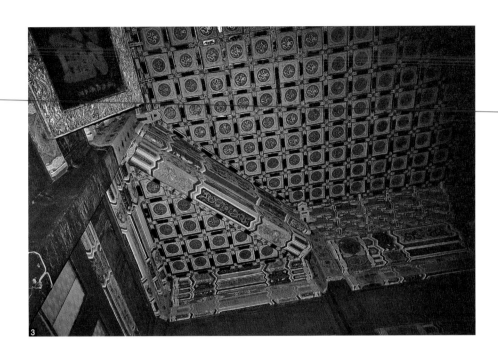

3 辟雍內部之井口天花
及抹角樑皆施以和璽彩
畫。
4 辟雍架設在圓池中之
方島上,四邊以石橋聯
外,氣氛莊嚴肅穆。

完備,是為創舉。爾後除乾隆之外,嘉慶及道光兩位皇帝亦曾在此講學。這座
國子監雖是根據文獻推測所建,然其具有高度的政治與學術合流成正統之象徵
意義。

圓水在外、方殿在內的辟雍形制

東漢《白虎通義·辟雍》:「天子立辟雍何?所以行禮樂,宣德化也。辟者
璧也,象璧圓,又以法天;于雍水側,象教化流行也。」即已指出辟為圓璧,
雍為水,所以可知辟雍基本形制為:中央立有主要建築,四周環水包圍,池形
圓如璧。另又據《禮記·王制》:「天子曰辟雍,諸侯曰泮宮」,後世於是將
地方規格之孔廟視為諸侯之學,廟前闢半
月池,稱為「泮池」。

北京國子監的辟雍,外圓內方的平面,
象徵涵蓋了天地宇宙。圓形水池的池周護
以石欄,中間有個正方形小島,四面架四
座石橋,以利進出。島中建有一座方形重
簷攢尖頂的宮殿,屋頂鋪設黃色琉璃瓦,
四面設格扇,闢走馬廊,外周以水環繞,
蘊含教化流四方之意,氣勢巍峨恢宏。大
殿正面上下簷間懸掛乾隆皇帝御書的「辟
雍」匾額。而大殿殿內空間寬敞無柱,頗
利於天子講學,近年已復原乾隆皇帝講學
用的寶座、五峰屏、御書案等文物。

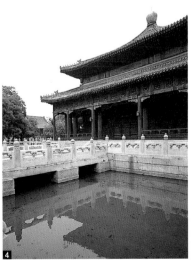

北京 長陵祾恩殿

殿內楠木巨柱如林，高大莊嚴，色彩樸素，為中國現存最巨大的木構建築之一。

　　長陵為明十三陵中年代最早且規模最大的一座，而祾恩殿則是長陵的主要建築，其格局之大，僅稍遜於紫禁城中的太和殿，但用材之精，卻讓太和殿瞠乎其後。木構造對稱完整，不施任何省樑減柱，乍看之下雖略顯呆板，卻是明代漢人在驅逐蒙古後，參照北宋帝陵而力圖恢復古代嚴謹體制，繼往開來的精心傑作，為明初的重要木構建築，被專家公認為中國建築之瑰寶。

規制嚴整的長陵布局

　　長陵是明成祖永樂帝朱棣及皇后徐氏的合葬墓，坐落於天壽山脈中最主要的位置，其規制按明太祖的孝陵而建，平面前方後圓，佔地廣闊，分成祭祀區與地宮區兩部分。祭祀區中軸線從前到後配置石華表、陵門、祾恩門及祾恩殿，再後穿過內紅門，是通往墳墓的通道，可見二柱門及石五供等；最後即為地宮區，前有磚築的方城，上面有樓，合稱「方城明樓」，後方圓形的土堆為「寶頂」，四周以牆體環繞，故稱「寶城」。寶頂之下為地宮，是放置皇帝靈柩之處。在明代，陵門前旁邊有宰牲亭以及具服殿，祾恩門前有神廚及神庫，祾恩殿前則有東西廡等，現皆已不存。由於長陵未經挖掘，所以地宮情況不明，只能藉由曾於1950年代進行考古挖掘的定陵地宮（見216頁），想像長陵地宮的梗概。

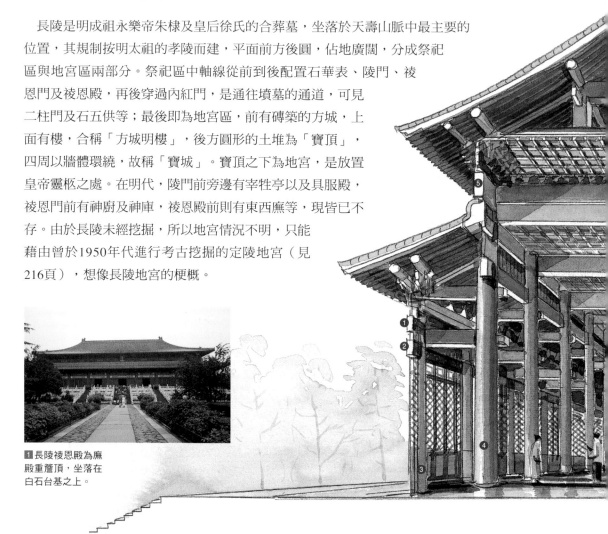

1 長陵祾恩殿為廡殿重簷頂，坐落在白石台基之上。

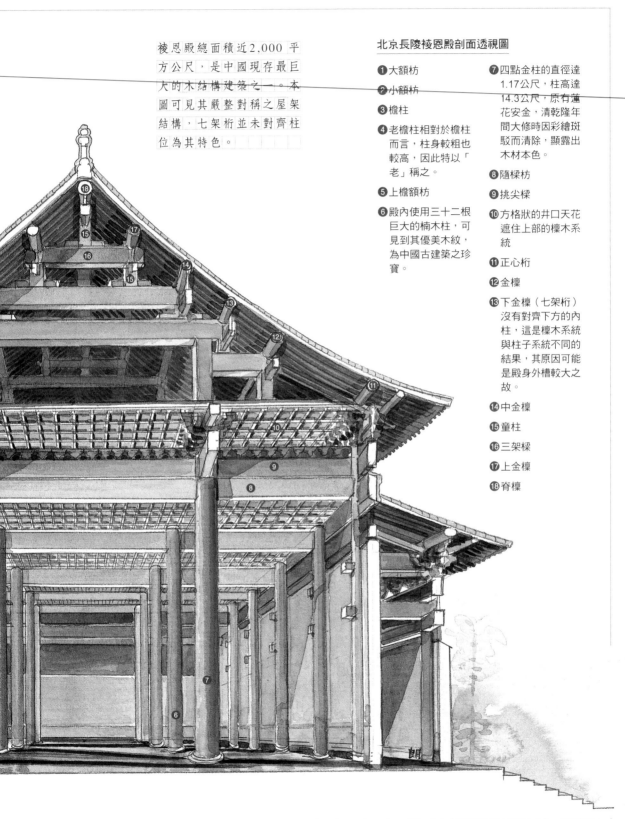

裬恩殿總面積近2,000平方公尺，是中國現存最巨大的木結構建築之一。本圖可見其嚴整對稱之屋架結構，七架桁並未對齊柱位為其特色。

北京長陵棱恩殿剖面透視圖

❶ 大額枋

❷ 小額枋

❸ 檐柱

❹ 老檐柱相對於檐柱而言，柱身較粗也較高，因此特以「老」稱之。

❺ 上檐額枋

❻ 殿內使用三十二根巨大的楠木柱，可見到其優美木紋，為中國古建築之珍寶。

❼ 四點金柱的直徑達1.17公尺，柱高達14.3公尺，原有蓮花安金，清乾隆年間大修時因彩繪斑駁而清除，顯露出木材本色。

❽ 隨樑枋

❾ 挑尖樑

❿ 方格狀的井口天花遮住上部的檁木系統

⓫ 正心桁

⓬ 金檁

⓭ 下金檁（七架桁）沒有對齊下方的內柱，這是檁木系統與柱子系統不同的結果，其原因可能是殿身外槽較大之故。

⓮ 中金檁

⓯ 童柱

⓰ 三架樑

⓱ 上金檁

⓲ 脊檁

年代：明永樂十四年（1416）｜地點：北京市昌平區天壽山南麓｜方位：坐北朝南

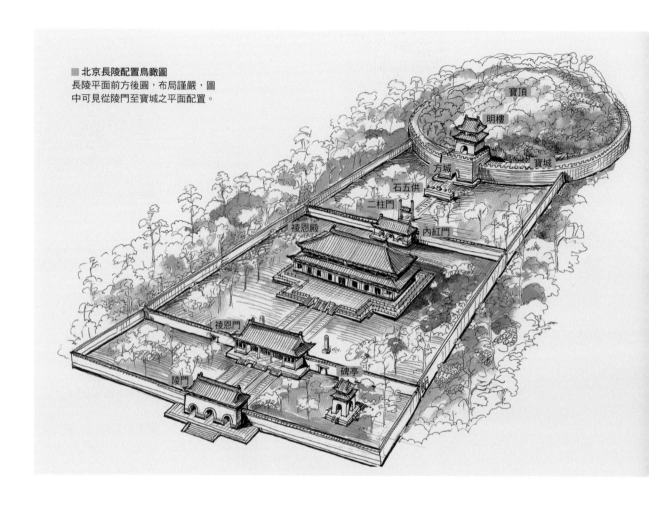

■ 北京長陵配置鳥瞰圖
長陵平面前方後圓，布局謹嚴，圖
中可見從陵門至寶城之平面配置。

寶頂
明樓
寶城
方城
石五供
二柱門
內紅門
祾恩殿
祾恩門
陵門
碑亭

體現傳統禮制的楠木巨殿

祾恩殿初名享殿，明嘉靖十七年（1538）世宗謁陵時更名為祾恩殿，乃長陵中供奉墓主牌位及舉行祭典之主要殿堂；為中國數一數二的巨大木構建築，外觀巍峨莊嚴，且用料講究舉世無雙。回溯中國歷史，自先秦以來講求「祭廟不祭墓」，因而使得祭祀建築備受重視。祾恩殿位於三層白玉石台階上，前帶月台，平面規整，內外共六十二根大柱，柱身碩大，建築構件標準對稱，而無移柱或減柱，是傳統禮制文化圓融方正的具體展現。整體面寬九開間（近67公尺），進深五間（近30公尺），重簷廡殿，總高約25公尺，內部三十二根柱子皆使用整根的金絲楠木，其中四點金柱的柱徑更超過 1 公尺。金絲楠木因生長速度緩慢，需數百年的時間才能成材，非常珍貴，係從雲貴一帶水運而來，陸路則利用冬天鑿井，灑水結冰，藉冰雪滑動推進；建造期間據稱入山千人，出山僅剩五百，人力折損眾多，不難想見工程極度艱難。

祾恩殿為典型的樑柱式構架，樑上有巨大的格狀天花板（井口天花），天花板上方的草架完全對稱，雕琢工整。樑架上沒有叉手、托腳等構件，只有單純的橫樑與童柱，斗栱比例已經較為縮小，補間鋪作密集，明間更多達八朵。

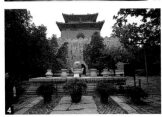

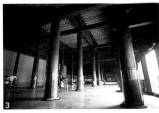

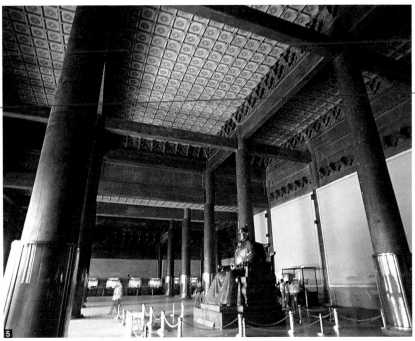

　　祾恩殿內這些巨大樑柱所構築出來的空間，其龐大的尺度足以懾人，其單純的色彩散發出肅穆的氣氛，其成林的柱列間彷彿迴盪著無聲的韻律！

明十三陵

　　明初，太祖朱元璋葬於南京紫金山，是為孝陵，不僅規模龐大，並開創寶城、寶頂等一套規制作法。永樂帝遷都北京後，始築長陵於昌平縣天壽山，遵行孝陵的設計，但規模更為宏大，此後獻陵、景陵、裕陵、茂陵等，以至明末崇禎皇帝自縊身亡被埋入思陵為止，共十三座皇陵建於此處，合稱為明十三陵，是一組結合山稜和山谷的帝陵區，每座皇陵都有靠山，面朝開闊陽光普照之谷地，符合風水上所謂「負陰抱陽」的形式。

　　整個帝陵區是以永樂帝的長陵為主軸，十三座規模宏大的帝陵共用長達7公里多的神道，此為十三陵的特色之一；入口由南至北，依序為六柱五間石牌坊、磚砌三孔單簷九脊大紅門，碑亭、華表以及象、馬、駱駝、文臣與武將等共三十六尊石象生，緊接著是櫺星門，稍微轉折後即抵達長陵。

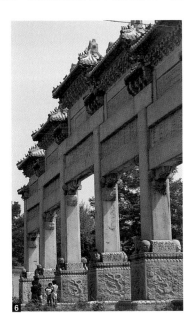

2 長陵祾恩殿為廡殿重簷頂，坐落在白石台基之上。

3 祾恩殿內一景，祾恩殿即「享殿」，為祭祀主要之建築，殿內不施彩畫，反而顯得肅穆莊嚴。

4 長陵方城明樓，前有石供桌，上置五供。

5 祾恩殿內巨大珍貴的楠木柱列，塑造出宏偉之室內空間。

6 明十三陵石坊，係以巨大石材仿木結構而建，其形制為六柱五間十一樓。

北京定陵地宮

　　定陵亦為明十三陵之一，是神宗皇帝朱翊鈞及其皇后的合葬墓，萬曆十二年（1584）起建，歷六年而成，屬於典型的明代皇陵。1956～1957年，考古專家曾進行挖掘，是迄今為止唯一經考古出土之陵墓，為我們了解明代皇陵提供了較多的資料。

隱密不易發現的地宮入口

　　地宮位於明樓後方寶頂地下，方城明樓與寶頂之間通常有一形似月牙般的院落，稱為「月牙城」。入葬時由方城後方城牆打開地宮通道，開啟後有階梯或斜坡往下。定陵地宮挖掘時由寶城邊坍塌處向下開挖，經過磚、石隧道後，發現「金剛牆」，取去金剛門的封磚後才得以進入地宮。如皇帝先入葬，則皇后死時須重新開啟金剛門入殮。古時皇陵四周會駐紮軍隊，以防有人砍伐林木或盜陵，破壞皇陵風水。

前朝後寢的十字形布局

　　定陵地宮深入地下約27公尺處，有前、中、後、左、右五座石室，由高大寬敞的無樑石拱券組成，面積約1,000多平方公尺，構造簡潔樸實，少用雕飾。遵照「前朝後寢」的布局，前殿宛如通道，中殿設置漢白玉寶座、大龍缸及五供等陪葬寶物，猶如帝皇上朝般布設，中殿兩側以通道連繫左右配殿，形如十字；除後殿外，地宮各殿均呈縱向的長方形，寬約6公尺，高約7公尺，長度不一。後殿則是橫置的石拱券，高大寬敞冠於各室，高、寬皆約9公尺，中央放置神宗皇帝的棺槨，孝端及孝靖皇后分置兩側，棺槨四周供置寶物及裝有殉葬品的朱漆木箱。

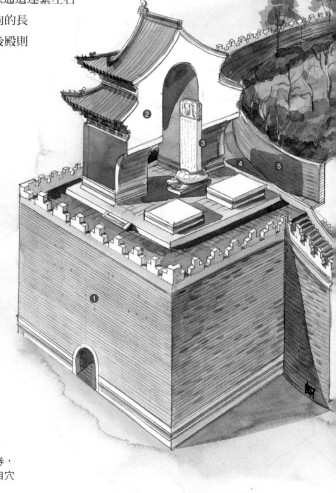

北京定陵地宮解構式剖視圖

❶ 方城與明樓之制始於明代皇陵，它象徵墓碑，對準正前方遠處的朝山。

❷ 明樓為磚拱構造，外觀為歇山重簷頂。

❸ 贔屭馱碑

❹ 月牙城（啞巴院）

❺ 宇牆

❻ 進入地宮之蹬道

❼ 金剛牆為地宮入口的牆面

❽ 罩門券

❾ 前室隧道券（前殿）

❿ 穿堂券（中殿）

⓫ 東側室（左配殿）

⓬ 西側室（右配殿）

⓭ 後室（後殿寢宮）金券，地下設「金井」，出自穴位理論。

⓮ 寶城

⓯ 寶頂堆土成丘

關門的機關——自來石

　　地宮採用石券構造既可防腐，也具備防火功能。定陵地宮各廊道拱券皆設有漢白玉石雕成的券門相隔，封閉地宮時，券門後的石條隨門扇向前傾斜卡住，因此稱為「自來石」，另有些陵墓則採用石球擋門的作法。若要重新開啟以自來石封閉的券門，必須使用稱為「拐釘鑰匙」的特殊彎曲棒子，並具備相當技巧，才能開啟。民國初年乾隆裕陵被盜，盜墓者無計可施，竟使用炸藥破壞石門的構造。

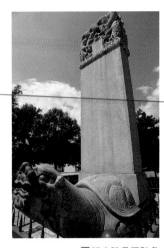

■明定陵贔屭馱負巨大的蟠龍石碑。

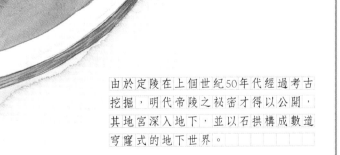

由於定陵在上個世紀50年代經過考古挖掘，明代帝陵之祕密才得以公開，其地宮深入地下，並以石拱構成數道穹窿式的地下世界。

| 年代：明萬曆十二年（1584） | 地點：北京市昌平區大峪山下 | 方位：坐北朝南 |

顯陵

湖北

中國獨一無二的水、陸雙龍交泰，具高度風水象徵設計之皇陵。

　　在中國歷代帝陵中，顯陵可謂明代風水思想發展至高峰期的代表，其形制深刻反映並驗證風水理論，是以山形為主的巒頭派及理氣派交互為用的傑出作品。顯陵位於湖北省鍾祥市東北的純德山，順應山形地勢形成背山面水、負陰抱陽的絕佳地理，合乎所謂「山有來龍，水有環抱」之形勢。

湖北顯陵全景鳥瞰透視圖

❶ 外明塘置於風水上的外明堂之位

❷ 新紅門，門外立有一對下馬碑。

❸ 舊紅門

❹ 九曲河自東北朝西南蜿蜒而行，在陵前左右彎曲，與神道相交形成五次會合點，即石拱橋處，符合引水界氣之風水理論。

❺ 睿功聖德碑亭

❻ 石拱橋

❼ 石象生群，包括獅、獬豸、駱駝、象、麒麟及馬等。

❽ 文武翁仲

❾ 欞星門

❿ 石拱橋

⓫ 內明塘為水、旱雙龍戲珠之象徵

⓬ 祾恩殿與其左右配殿今已不存，此為復原圖。

⓭ 兩柱門

⓮ 方城明樓為界，前朝後寢。

⓯ 前寶城

⓰ 瑤台

⓱ 後寶城為興獻帝及其妻之合葬墓

⓲ 外羅城城牆南北端較窄，中腹較大，呈瓶形包圍陵區，傳說也可納祥。

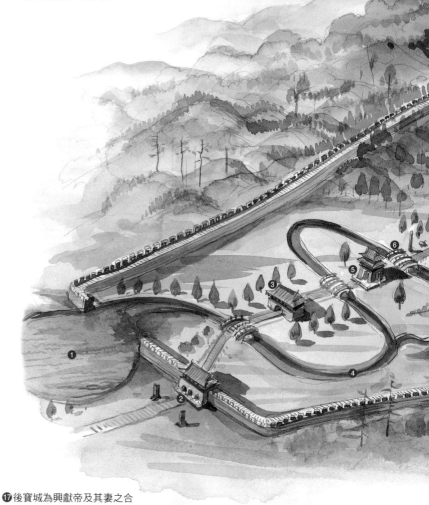

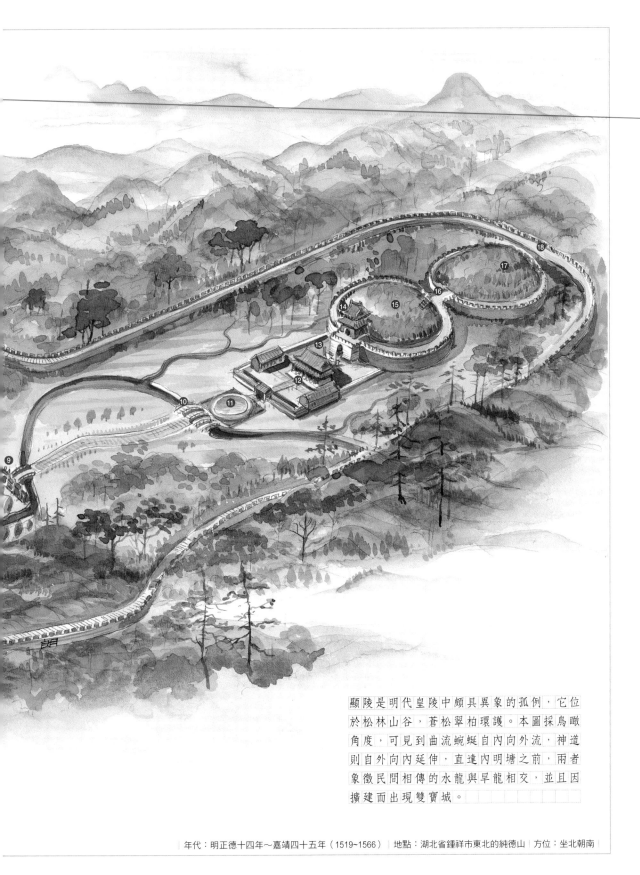

顯陵是明代皇陵中頗具異象的孤例，它位於松林山谷，蒼松翠柏環護。本圖採鳥瞰角度，可見到曲流蜿蜒自內向外流，神道則自外向內延伸，直達內明塘之前，兩者象徵民間相傳的水龍與旱龍相交，並且因擴建而出現雙寶城。

| 年代：明正德十四年～嘉靖四十五年（1519~1566）| 地點：湖北省鍾祥市東北的純德山 | 方位：坐北朝南 |

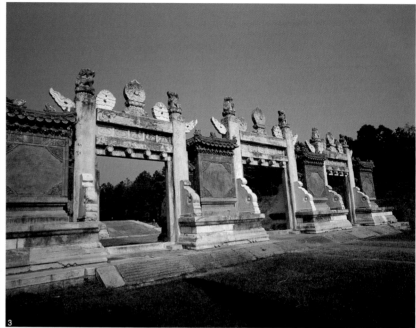

1 顯陵一對下馬碑樹立在新紅門之外，碑腳有四個抱鼓石支撐。

2 新紅門外觀，紅門即宮門，外牆塗朱漆。

3 櫺星門共有三座烏頭門式石坊，各坊之間夾以照壁。

4 石象生分列於神道兩旁，除駱駝、象、獅、虎、馬、羊外，文臣武將或勳臣亦分置左右，其雕飾表現出明代官服特質。

5 以石象生表現帝王生前儀仗之威風景象，南北朝用石獸，唐代用蕃臣，宋代以後則文臣武將、瑞禽石獸皆備。

約於明代中期建造的顯陵，在明代皇陵發展史上，具有承先啟後的意義，它一方面仍承襲明太祖孝陵的建制，另一方面因是由藩王墓改建為帝陵，因而別具特色。整個陵區狹長，前為神道，後方又分為祭祀區及地宮區，祭祀區包括祾恩門及祾恩殿，地宮區有方城明樓、寶頂及地宮等，陵區外圍築有一道金瓶形狀的圍牆，稱為外羅城。

風水理論

中國風水理論大致有形勢及理氣兩種派別之分，盛行於江西的形勢派也稱為「巒頭派」或「形法」，側重於自然山水形勢的觀察，建構出以山脈河流走向等自然環境相關的風水理論，為明代風水思想之理論根源，充分運用於皇陵之選地相址。理氣派則盛行於福建，強調方位、陰陽五行等，又稱「理法」。實際應用上大都巒頭與理氣並用，且以羅盤為主要定位工具。

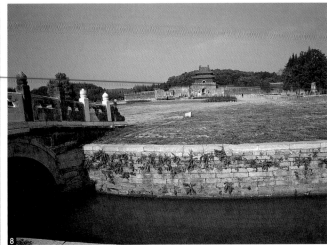

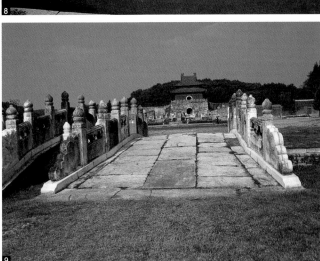

6武將石象生，穿著明代甲冑。

7勳臣石象生雙手持玉笏，神態栩栩如生。

8引水轉彎穿越神道，引水界氣，被稱為「水龍」。

9從拱橋望方城明樓，明樓建在方城之上，闢四門，內部豎立石碑。

藩王之墓升格帝陵

顯陵為明世宗父母親的合葬墓，明代皇陵除了孝陵在南京外，之後十三陵皆位於北京附近的天壽山，顯陵例外的坐落在長江中游的湖北，肇因為武宗無子嗣，駕崩後由堂弟朱厚熜承襲皇位，即世宗。世宗為感念生父興獻王朱祐杬，擬追尊其為帝，但此舉引起朝臣抗爭，上疏反對並長跪抗議，部分大臣甚至因而遭到杖笞致死、逐出朝廷或貶官等處置，案經三年平息，史稱「大禮議」事件。之後世宗仍追尊生父為「興獻帝」，將其在湖北鍾祥的藩王墓，逐漸改造擴充，升格為帝陵，名為「顯陵」。

御河曲折盤繞，引水聚氣

為符合帝陵之制，於舊紅門之前另置新紅門、增設獅子、獬豸、駱駝、大象、麒麟、馬及文臣、武將、勳臣等石象生群，並從後山引進一條蜿蜒的曲水，稱為御河（俗稱九曲河），盤繞如龍，與陵區中軸的神道形成五次交會後，流入

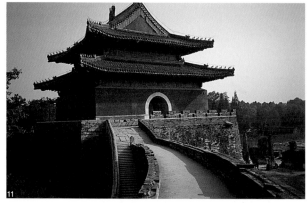

10 二柱門立在方城明樓
之前，過二柱門設置石
五供。

11 方城後面有階級可登
明樓。

12 寶城馬道之內可見到
「月牙城」。

水池「外明塘」（外明塘因置於風水所稱的外明堂方位而得名）。陵區內因此出現了五處石拱橋，形成顯陵一大特色。

由於御河迂迴盤桓而區隔出幾處獨立的空間，依序為舊紅門，緊接著為睿功聖德碑亭，過碑亭後，石象生群成對立於神道兩側，越過欞星門，神道一改中軸直行的原則，轉為略呈彎曲狀，被稱為「龍形神道」，長達290公尺，最後抵達裬恩門，門前設置圓形水池，稱為「內明塘」，與新紅門前的圓水池「外明塘」內外互相呼應。相傳御河被喻為水龍，中軸神道為旱龍，兩龍纏繞，水池為水、旱雙龍戲珠之象徵，並藉以藏風聚氣，使國勢家運興隆。

祭祀區之裬恩門、左右配殿及裬恩殿等建築皆已毀，目前只剩基址，供人憑弔。

一陵二寶城的孤例

按明代皇陵的規制，藩王墓並無方城明樓，因此顯陵的方城明樓為後來所加建，其設計上的最大特色是擁有前後雙寶城，與一陵一寶城的典型作法明顯不同；這是因為由藩王墓改造成帝陵之時，世宗生母病逝，原有寶城無法容納二人合葬，故於後方加築另一寶城，形成眼鏡般的外形。不過，顯陵雖有雙寶城，但前方空置，世宗之雙親合葬於後方，此為明清兩代五百年來皇陵的孤例。

歷代皇陵選址的演變

　　中國歷代皇陵在秦之前採取「不封不樹」的作法，秦漢始有「封土」出現，「封土」即人工堆積的土丘。唐代多運用自然地勢及山形，陵背靠山，陵前設置神道，如唐高宗和武則天的乾陵；宋代則選址於平地，無土丘墳陵，僅於墓前設置翁仲等石象生。元朝按蒙古族的習俗，葬地和祭祀之地分開，葬地隱密，且地面無痕跡可尋。明清時受道教風水學說影響，尋求好的風水以庇蔭後代，多擇名山依山而陵，前有溪流，以藏風聚氣。

13 甘肅雷台漢墓地宮，漢代開始盛行封土，地面上常有隆起土丘，墓室以磚砌券。

14 江蘇丹陽南朝墓之華表，柱頂為蓮瓣。

15 陝西唐永泰公主墓之前室內部，壁面保存著唐代壁畫，繪有「步行儀仗圖」，侍女髮髻高聳，身穿緋裙，姿態曼妙。

13

14

15

河北裕陵地宮

　　裕陵為清乾隆皇帝的陵寢，與慈禧太后的定東陵同樣坐落在清東陵陵區，位於河北省遵化縣。裕陵於乾隆帝在位時即開始動工興築，耗時九年完成。而乾隆帝享壽八十九歲，在位六十年，是清代盛世時期掌大權最久的皇帝。裕陵的建築規模、材料品質與藝術成果冠於清代諸陵，布局由前面聖德神功碑亭展開，依序由五孔橋、石象生、牌樓、神道碑亭、隆恩門、隆恩殿、方城明樓及寶頂所組成。寶頂下的地宮原來是個謎，直到1928年軍閥孫殿英盜陵，地宮才被打開而公諸於世，可惜珍寶皆被盜掠一空，棺槨亦遭破壞。

　　乾隆帝生前好大喜功，對邊疆用兵十次，號稱十全老人。其陵寢風水環境極佳，龍砂與虎砂皆備。地宮規模宏大，全用漢白玉石、青石砌成拱券構造，共設九券四門，門及牆面布滿佛教題材浮雕，包括四大天王、文殊與普賢菩薩、獅象走獸、法器蓮花等，以及用數萬字藏文與梵文鑴刻的佛經咒語；整體構圖嚴謹，雕紋深淺得宜，造型生動，文物藝術價值極高。

乾隆裕陵曾遭盜墓，其地宮布局與構造因而得以公開，圖中顯示方城明樓之後轉入地下隧道券，再經三道罩門券抵達最後的金券，金券下置寶床平台。

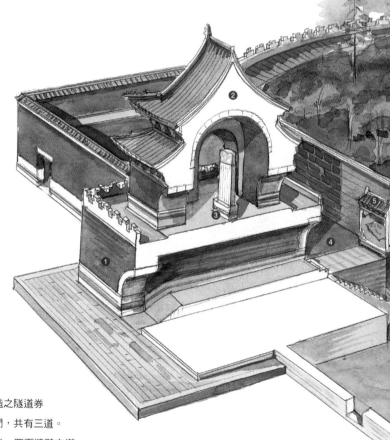

河北裕陵地宮解構式剖視圖

❶ 方城明樓

❷ 明樓外觀為歇山重簷，內部實為磚拱構造，與無樑殿相同。

❸ 皇帝廟諡碑

❹ 啞巴院

❺ 琉璃照壁

❻ 石拱構造之隧道券

❼ 地宮罩門，共有三道。

❽ 地宮明堂，四面牆壁布滿精美石雕。

❾ 寶床放置皇帝及皇后梓棺

❿ 寶城

⓫ 堆土成為寶頂

| 年代：清乾隆八年～十七年（1743~1752） | 地點：河北省遵化縣昌瑞山下 | 方位：坐西北朝東南 |

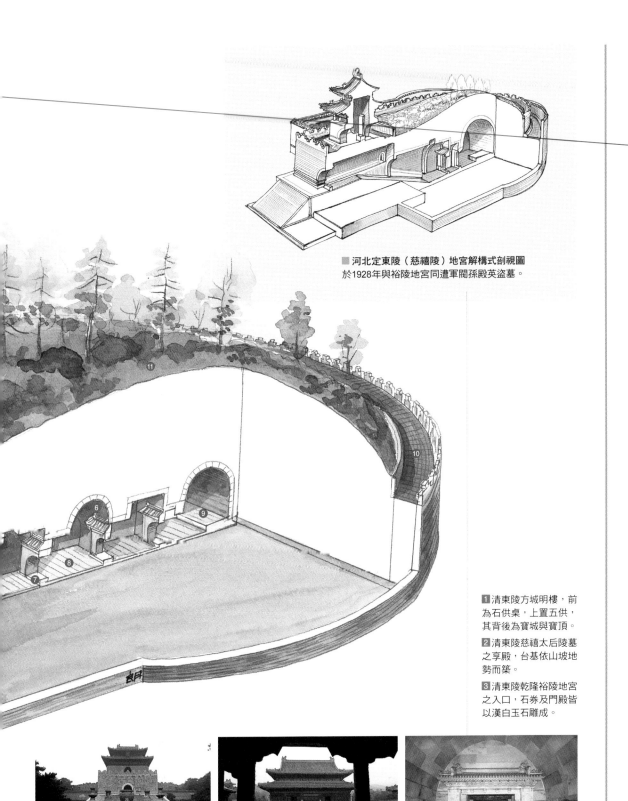

■ 河北定東陵（慈禧陵）地宮解構式剖視圖
於1928年與裕陵地宮同遭軍閥孫殿英盜墓。

1 清東陵方城明樓，前為石供桌，上置五供，其背後為寶城與寶頂。

2 清東陵慈禧太后陵墓之享殿，台基依山坡地勢而築。

3 清東陵乾隆裕陵地宮之入口，石券及門殿皆以漢白玉石雕成。

秦始皇陵及兵馬俑坑

秦始皇陵位於陝西省臨潼縣驪山之北,建於西元前210年,自秦始皇嬴政即位後就開始興建,直到駕崩為止,建造時間長達三十七年,成就了中國歷史上封土最為巨大的帝陵,外形有如頂部削平的金字塔,秦朝之前中國少用封土堆山為陵,因而別具開創意義。皇陵四周有眾多的陪葬墓及陪葬坑,1974年在秦始皇陵東邊1.5公里處發現陣容龐大的兵馬俑坑,氣勢磅礡,令人歎為觀止。

中國規模最大的帝陵

《史記·秦始皇本紀》:「始皇初即位,穿治驪山。及并天下,天下徒送詣七十餘萬人。穿三泉,下銅而致槨,宮觀百官奇器珍怪徒臧滿之。」記述秦始皇號令七十餘萬名罪犯築陵以及陵中滿置奇珍異寶的情景。這座中國古代最大的人工墳丘外壁向內斜收成覆斗形的土台,台頂削平,稱為「方上」,原本高達100多公尺,兩千多年來在大自然的摧殘之下風化流失,高度逐年降低,現高約51公尺,底邊長度約350公尺。墳丘四周有內外兩層南北長向的矩形城垣保護,外垣南北向長約2,165公尺,東西寬約940公尺,東西南北四邊皆設門,面積廣闊,也是中國現存規模最大的陵墓。

傳說為保護皇陵,藏有弓弩暗器,並以大量水銀注入地宮,根據科學儀器的測定,墓中汞含量的確有異常反應,表示《史記》中「以水銀為百川江河大海」之描述並非空穴來風。秦始皇陵尚未開挖,兩千年來偶有偷盜之傳聞,但並無實證;《史記》亦記載劉邦進咸陽後曾火燒秦始皇陵,足證當時陵區地面有建物。

秦代軍隊真實樣貌的展現

1974年當地農民掘井時挖出陶俑肢體碎片,而引起關注,爾後在秦始皇陵東邊1.5公里處先後發現兵馬俑葬坑共四處,宛如守陵的近衛軍。出土的兵馬俑數量龐大,有許多和真人等高的彩繪武士陶俑,乃按當時真正的禁衛軍容貌塑照,表情各異,栩栩如生,是秦代法家寫實藝術風格的寫照,並有銅馬車、兵器等多種古文物出土,為二十世紀人類考古學上的重大發現。

目前所發掘的兵馬俑坑,規模最大的一號坑平面呈長方形,東西長達210公尺,南北62公尺,深度距現在地面約4.7至6.5公尺,坑中共有十道2.5公尺寬的夯土牆,形成數條寬約3公尺的通道,地面鋪設青磚,中央稍有隆起,兩側牆立木柱,上置枋,枋上鋪棚木、蘆蓆、膠泥等物,再以黃土夯實,有如一座大棚將兵馬籠罩其中。坑內共容納了六千多位面朝東方的官兵,依軍隊作戰的陣勢,以二至三人為一排,分成三十八路縱隊,前後皆有軍官率領,手執各式兵器,加上戰馬、戰車等,場面浩大,陣容威武。

1 秦始皇陵兵馬俑坑為世界上最大的露天遺址博物館之一。

2 秦始皇陵出土之銅馬車,鑄造工藝精緻,表現當時高度藝術及科技水準。

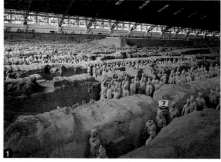

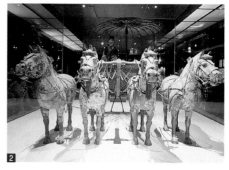

中國古代陵墓前的神道，受到「事死如事生」思想的影響，以雕塑人物或走獸分列兩側，象徵守衛，稱為「石象生」，藉以表徵帝王生前的威儀或功績；石人像又稱翁仲，據說秦朝有大力士阮翁仲，因征服匈奴有功，秦始皇塑其銅像立於咸陽宮門外，栩栩如生，匈奴人見之驚懼，因此宮闕或陵墓前的銅人、石人皆稱為翁仲。而石獸放置在墓前，可追溯至漢代霍去病墓，霍去病生前驍勇善戰，大敗匈奴，可惜英年早逝，漢武帝特於茂陵東側修建霍去病墓，以為表彰，墓前以造型渾厚有力的馬踏匈奴、臥馬、躍馬、伏虎、臥象等石刻作品，呈現其豐功偉績。

1 唐乾陵石翁仲，乾陵因山為陵，氣勢雄偉。六十一蕃臣石翁仲列隊立於神道旁，惜其頭顱皆被毀，僅餘身軀。

2 漢霍去病墓之「馬踏匈奴」為中國現存最早的石象生。

3 河南鞏縣宋陵之神道兩側豎立許多石獸及翁仲。

4 宋陵神道之石象生，造型修長，表情嚴肅。

5 丹陽南朝墓辟邪，造型直追戰國石獸形式。

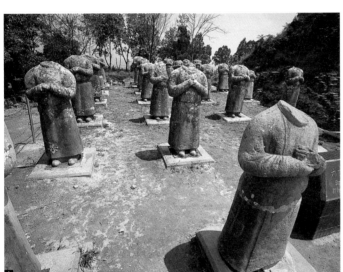

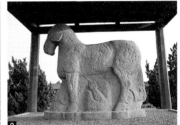

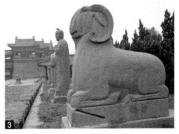

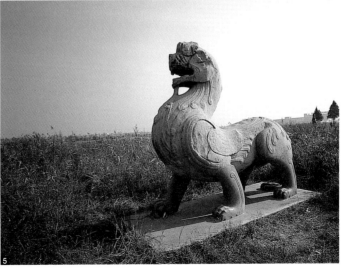

中國建築術語詞解

【一劃】

一斗三升：在大斗上架橫栱，栱上置三個小斗，小斗稱為「升」，漢代陶樓已出現，是斗栱的最基本形式，多用於補間，漢闕及六朝石窟可見實例。

一明二暗：在三開間建築中，中間裝落地格扇門窗，光線充足，左右間只闢小窗，光線較暗。廣大地區的民居皆採這種形態，中為廳，左右為臥房。

一整二破：清式旋子彩畫常用的圖案，從正面看到一個完整的花與二個半月形花。如果從下面看，其實半月形花的另一半轉到底邊。

【二劃】

丁栿：宋式用語，「栿」指樑，凡是一端搭在柱上，另一端架在橫樑之上，形成丁字形，可謂之丁栿。《清式營造則例》稱為「順扒樑」，「扒」亦有搭上去之意。

九脊頂：即歇山頂，包括正脊、四條垂脊與四條戧脊（斜向）共九條脊，為僅次於五脊廡殿頂之高級屋頂，多用於宮殿與寺廟。

八字牆：設置在門樓外，左右斜出的裝飾牆，平面呈八字形，牆面可用磚刻或琉璃美化，多用於宮殿、富貴人家宅第或寺廟之前。

十字脊：兩條屋脊在同一高度呈十字相交，交點可置寶頂，多出現在角樓或鐘鼓樓，由兩座歇山頂相交而成，北京紫禁城角樓為典型例。

【三劃】

叉柱造：宋式用語，也稱為「插柱造」，在樓閣結構技術上，上、下檐柱不對齊，為了使造型內縮，將上層檐柱偏內，落在斗栱上，再由斗栱橫向傳遞重量至下層柱頭。薊縣獨樂寺觀音閣即為一例。

大叉手：宋式用語，置於中脊樑下之斜木，用來支撐重量，中脊下用二根，形成三角形。其他樑下則只用一根，可加強屋架的穩固。

大佛樣：日本在中世時期（約宋元時）由浙、閩一帶引入中國南方插栱式建築技術，在柱上直接伸出多層丁頭栱，以奈良東大寺南大門為典型例，由於東大寺供奉一尊巨大銅佛，故稱為「大佛樣」，也稱為「天竺樣」。

大紅台：藏式建築喜築高台，在外壁塗刷紅色或白色，稱為大紅台或白台，拉薩布達拉宮即為典型例，承德普陀宗乘廟亦可見之。

山花：指歇山頂左右可見到的三角形牆，通常有懸魚或吊墜裝飾，當歇山的收山較慢時，山花面積隨之縮小。

山門：寺廟的前門，可開一門或三門，佛寺之山門又可解釋為「三解脫門」，因此也稱為「三門」。

【四劃】

中心塔柱窟：也稱為「支提窟」，中國早期石窟寺仿印度作法，在石窟內中央留設巨大的石柱，上面雕成塔狀及佛龕，供參拜者進行繞塔儀式。大同雲岡第51窟為典型例，洞中有一座五級方塔，每面皆雕佛像。

丹墀：「丹」指建築物之前院中心地帶，如人之丹田。「墀」為殿前之月台，可供祭典活動之用，孔廟大成殿前即設有丹墀，供作佾舞演出之所。

井口天花：將天花板以木條縱橫交織，分隔成許多小方格，形如井，上面再覆薄木板，稱為井口天花。

五花山牆：通常見於懸山式屋頂的山牆，仍保留階梯狀，與樑架內外呼應。階梯形牆上端作成斜肩，以利排水，外觀如五嶽，故稱為五花山牆。

五踩斗栱：清式用語，「踩」是出跳之意，也寫成「跴」。出跳五次栱謂之五踩斗栱。向外出稱為「外拽」，如內外對稱出跳，則成倒「品」字形。

內槽：宋式用語，建築物柱位排列為內外兩周，則內圈稱為內槽，外圈稱為外槽。

分心槽：宋式用語，指建築物樑柱與斗栱之分布，在中脊之下前後對稱，稱分心槽，一般多為門殿採用之大木格式。

分水尖：橋墩面對上游的部位作成三角形，略如船首，可以分開激流，減低水的衝擊力，北京盧溝橋的分水尖尚嵌入鐵條，用以破冰。

太師椅：一種有靠背及扶手的椅子，多置於廳堂，作為正式場合之用，古時尊貴者正襟危坐或禪師打坐常用，故被稱為太師椅。

斗口：清式用語，斗上的凹槽寬度稱為「斗口」，它等於枋及栱的寬度，成為一座建築中最基本的公分母尺寸，其他構件之長度以斗口為模數單位來計算，可得到系統化之優點，例如柱高定為六十斗口，柱徑定為六斗口。

斗栱：「斗」是方塊形木，上有槽可容納枋木。栱是曲形橫木，形如手肘。中國古建築利用斗與栱的多重組合，並加入昂、枋構件，可將屋頂或樑枋重量層層往下傳遞到柱上，並使出簷深遠，強化抗震，亦具有裝飾作用，斗栱可構成華麗的藻井即為一例。

方城明樓：明代才出現的帝陵建築，位於寶城之前，有如城門樓，方城即方形高台，上設雉堞，台上建碑樓，多採歇山重簷頂，稱為明樓，裡面樹立巨大晶屬石碑。

月牙城：明清帝陵在方城明樓與寶城之間留設半月形小院，稱為月牙城，俗稱為「啞巴院」。它的背後高牆即是地宮入口，據說古時接近竣工時命令啞巴工匠施工，以便守密而得名。

火焰門楣：火焰形狀的門楣，形如印度建築常用之尖拱，具有濃厚之佛教藝術特色，可見於天龍山、雲岡石窟及嵩山嵩岳寺塔。

【五劃】

令栱：宋式用語，清式稱為「廂栱」，指一朵鋪作當中，位居最外且最高的橫栱，上承橑檐枋。

出際：宋式用語，歇山頂之左右廈兩頭，即兩端皆作懸山，稱為出際。

台基：建築物之下方基座，古時稱為「堂」，通常為土、石或磚砌之台，依建築大小而定其高度。佛教進入中原後，須彌座出現，作成上為仰蓮，下為覆蓮，中為束腰之裝飾圖案，轉角處常有竹節或力士浮雕裝飾。

四椽栿：宋式用語，指屋架上長度達到四段椽子的大栿。

平坐：宋式用語，也稱為「飛陛」或「閣道」，出現在建築物之台基或樓閣上，使用重栱計心造較多，實際上即是出挑的陽台。樓閣或塔上的平坐要有欄杆保護，實例如獨樂寺觀音閣。

平棊：宋式小木作用語，即天花板，作成有如棋盤格子，四周以平棊枋框成。

平闇：宋式用語，一種以細木條縱橫交織而成的天花板，其格子比平棊小，可見於五台山佛光寺東大殿。

正心桁：清式用語，指位於額枋正上方之桁條，架在挑尖樑之上。

永定柱造：樓閣結構技術之一，上層的柱子直通地面，而與下層柱子並列，形成雙柱並聯，此法與叉柱造不同，實例如正定隆興寺慈氏閣。

瓜栱：清式用語，宋代稱「瓜子栱」，其形向上彎曲，略如瓜。置於坐斗之上，與額枋平行，稱為「正心瓜栱」。若置於出跳之翹頭上，稱「外拽瓜栱」。

瓜稜柱：一種併合料之柱子，木柱直徑不足時，在外圍包以數根圓弧形柱，外觀有如瓜瓣。

生起：宋式用語，建築物兩端的柱子略高於當心間，以利於形成起翹之屋簷。通常三開間屋生起二寸，五開間屋生起四寸。

皿板：指斗底凸出皿形線條，這種斗也稱為「皿斗」，漢代陶樓器物及六朝石窟仍可見之，是一種極古老的作法，唐宋時已少見。但南方閩、粵建築仍保留此特徵，在斗下緣凸出一圈線條。

【六劃】

交互斗：宋式用語，清式則稱為「十八斗」，置於計心造之華栱前端，用來放橫向的瓜栱。交互斗上開十字槽，以承雙向構件。

吊腳樓：中國南方多山地區常用之民居形式，多採穿斗式屋架，柱子長短不一，可立在崎嶇不平之基地上，二樓樑枋懸挑出去以承上方檐柱，使柱子不落地，如此可使二樓面積擴大，便於利用。

地宮：指佛塔地基下所留設小室或陵墓寶頂下方之磚石造空間，佛塔下的地宮埋藏舍利或珍貴之石函器物，用來鎮塔。陵墓之地宮則供置帝王之棺槨及陪葬品。

如意斗栱：一種裝飾意味濃厚的複雜斗栱，多出現在門樓或牌樓。主要以較小尺寸的斗栱層層出挑疊成，並常用斜栱或昂，構成華麗至極的造型。

宇牆：城牆或皇陵寶城上之矮牆，亦即女兒牆。

尖拱：由兩個弧線所構成的拱，比半圓拱更堅固，伊斯蘭教建築常用，新疆清真寺可見之。華北黃土高原窯洞民居亦常採尖拱。

托腳：宋式用語，屋架上置於樑上之斜桿，有如叉手的一半，它具有穩定屋架之作用。唐五台山佛光寺東大殿與遼獨樂寺觀音閣可見之，但明清時期只有晉陝民居尚保留托腳。

灰批：廣東建築術語，指以灰泥塑出各種人物花鳥裝飾，在灰底之上再塗彩色，多裝置於屋脊及山牆或簷下，常與石灣陶藝並用。

【七劃】

坐斗：宋式稱為「櫨斗」，指置於柱頭上的大斗，也可置於額枋上。其上作十字開口，留四耳，伸出橫向泥道栱及縱向華栱，為一攢斗栱最下方的基座，承受每攢斗栱總重量，尺寸也最大。

抄手遊廊：「抄手」指伸出於正屋左右的迴廊，其形有如人之雙手，北京四合院在垂花門、正房與左右廂房之間多作抄手遊廊，迴廊常呈九十度轉彎，互相連搭。

束腰：須彌座中段較細的部位，它有如腰帶，將台基束緊，上下形成仰蓮與覆蓮。

沖天牌樓：立柱高於屋頂的牌樓，孔廟的欞星門常用之。

走馬樓：中國南方合院民居之二樓可作成相通之迴廊，沿著天井可繞一圈，特稱為走馬樓。

邦克樓：伊斯蘭教建築中之高塔，一般內部設梯，可登高呼叫信徒做五功，也稱為「喚拜塔」。

【八劃】

乳栿：宋式用語，乳栿指較小之意，小樑謂之乳栿。

享殿：帝王陵墓主體地上建築，內供奉牌位，為舉行祭典之主要殿堂。

侏儒柱：宋式用語，也稱為童柱或蜀柱，清式稱為瓜柱，指樑上之矮柱，有時可與叉手或托腳並用。福建及台灣謂之瓜筒。

卷殺：「殺」為以斧、鉋加工之意，將木材加工成為弧線謂之卷殺。

和璽彩畫：清宮殿式彩畫種類之一，屬最高級，樑枋分段，運用瀝粉貼金繪出龍鳳題材，底色多用青、綠及朱色來襯托主題。

抱廈：「廈」指的是高聳亭軒，凡主體建築之前附建軒亭，即稱為抱廈。

炕床：中國北方寒冷地帶之宅第臥室床鋪下設煙道，藉以取暖。

直櫺窗：唐宋時期盛行之窗子形式，在窗框內安裝櫛次鱗比的垂直木條，造型簡潔大方。

穹窿：其形如圓頂天蓋，多用於清真寺屋頂，以磚疊砌，逐層向內收，至頂部收到覆缽形。

金柱：原為「襟柱」，指建築物內最重要的支柱，清式所謂老檐柱也屬於金柱，天壇祈年殿內環柱即金柱，一般用料較粗大。

金剛牆：隱藏在建築物內部的磚石牆，例如帝王陵墓地宮前方之厚牆，用來阻擋出入口。

金箱斗底槽：宋式用語，指柱網及樑枋上斗栱鋪作之分布形式，殿身的內槽三面被如斗形的外槽包圍時，稱為金箱斗底槽，現存最早之實例為五台山佛光寺東大殿。

阿以旺：新疆維吾爾建築的一種屋頂作法，將中庭蓋平頂，並且高出四周屋頂，使能通風採光，謂之阿以旺。

阿育王塔：源自印度的一種佛塔，也稱為「寶篋印塔」，底座為須彌座，塔身為方形，頂部四隅凸出花葉，中央立相輪塔剎。

【九劃】

垂花門：門樓屋簷下置吊柱，並雕成蓮花形，特稱之為垂花門，較考究的門樓多採垂花門。

拱北：圓頂之意，也指伊斯蘭教的墓祠建築，即「瑪札」。

拱券：券字本為契據，與卷字常混用，拱券與拱卷兩種寫法皆常見於書籍中，指半圓形拱構造。

挑尖樑：清式大木結構連接簷柱與金柱的小樑，即步口樑，前端作成尖形。

柱心包：朝鮮古建築用語，指在柱上直接伸出丁頭栱，即插栱式。

柱裙：清真寺所用之木柱，在下端常雕成一圈花紋，形如柱子穿裙。

柱礎：柱下之基盤，古時有礩、磉之寫法，可隔斷地下潮氣，北方所用較低，稱為「古鏡」，南方所用較高，形如鼓或花籃，宋式多雕蓮花、海石榴花、寶相花、牡丹花或雲紋。

相輪：塔剎上的十三天，多以奇數環狀物相疊而成。

計心造：宋式用語，鋪作出橫栱稱為計心造，如果只出單向的華栱，則稱偷心造。

重簷：將屋簷作成二重或三重，通常上簷小而下簷大，例如紫禁城太和殿為二重簷，天壇祈年殿為三重簷。

風吹嘴：一種福建泉州地區特有的飛簷作法，在屋頂翼角墊雙層榪木，形成暗厝，外側封簷板作成船首狀，如此可加強屋簷曲度，造型如鳥翼，泉州開元寺可見之。

飛椽：即飛簷之椽子，又稱飛子，安放在簷口椽條之上，使屋簷如展翼。

【十劃】

倒座：合院布局的建築，其第一進正面朝向中庭，從外面看到的是背面，即為倒座。北京四合院多採此法，並將大門設在東南角。

格扇：木作裝修中的門窗類型，通常從地面門檻直達門楣，有四扇或六扇作法，每扇又分隔板，格心、腰板及裙門，可以活動拆裝。

脊檁：「檁」即是桁條，中脊下的桁木謂之脊檁。

馬面：城牆每隔一段向外凸出一座像堡壘一樣的墩台，有利於三面禦敵。

馬道：登城牆的斜坡道，有時亦可指城牆上的平台。

馬頭牆：長江流域及華南較流行的一種硬山牆，高出屋面，並作成階梯形，有防風及防火作用。

栱眼壁：建築物外側各攢斗栱之間的空檔，通常以灰泥封閉，有時可施彩繪，謂之栱眼壁。

【十一劃】

側腳：將建築物四根角柱向內微傾斜百分之一，使外觀更穩定之法。

偷心造：宋式用語，指不出橫栱之鋪作，或直接自柱身出丁頭栱。亦可隔跳偷心，每隔一跳才出橫栱。

剪邊：明清時期在殿堂屋頂上鋪兩色以上琉璃瓦，將簷口故意鋪不同顏色瓦片，稱為剪邊。

副階周匝：宋式用語，指在主要屋身四周圍以迴廊，形成重簷。主體柱高而副階柱較低。太原晉祠聖母殿為現存副階周匝最古例。

曼荼羅：也寫成曼陀羅，是佛教壇城之音譯，修行時特定之場域，通常由方與圓組成平面，承德普樂寺旭光閣內有一座中國最巨大的立體曼荼羅。

密肋：平頂屋頂作法的一種，以木樑緊密排列，稱為密肋。

御路：宮殿或寺廟主殿台基正面作成斜坡，並雕以雲龍。古時專供帝王轎子出入，故稱為御路。後世多轉為裝飾，以巨石鋪成，雕以龍紋。

捲棚：也寫成「卷棚」，兩坡頂不作中脊，屋架多用偶數，瓦壟翻過屋頂。通常次要的房屋使用，如迴廊及軒亭，但北方民居卻普遍採用捲棚頂。

推山法：運用於廡殿的屋頂曲線修正技術，將正脊兩端略加長，使垂脊上端彎曲，側坡上端更為陡峭，造型更挺拔。

斜栱：在一朵鋪作中，出現四十五度的栱木，具有高度裝飾意義，但使用在轉角鋪作時也兼具結構作用。唐代較少見，盛行於遼、金時期，如大同善化寺。

移柱法：殿堂內為了空間寬敞之需要，將原本應對齊的柱子移動之設計，稱為移柱法。

都綱建築：為藏式佛寺大經堂之音譯，平面多呈回字形，殿內柱子林立，屋頂中央升高以採光，四周幽暗，襯托出神祕的宗教氣氛。

雀替：也稱為「角替」，位於額枋與柱子交點，宋代稱為「綽幕」，具有加強樑柱剛性及裝飾作用。

【十二劃】

博風：也寫成「博縫」，懸山、硬山或歇山的三角形山花上端的人字形木板，封住桁頭有保護作用，通常加以裝飾，露出釘帽。日本將捲棚式博風特稱之為唐博風。

單翹：清代作法稱華栱為翹，只出一華栱稱為單翹。

廂栱：同令栱。

散水螭首：台基上緣為便於排水，特別凸出螭龍，張口吐水，具有澤被之象徵意義。

普拍枋：宋式用語，在闌額之上所置橫木，與闌額構成「T」形斷面，清式稱為「平板枋」，多出現於宋、遼、金、元時期，明清時期尺寸變小。

減柱造：殿堂內為特殊功能需求，減少柱子而加粗樑枋用材，稱為減柱造。

琴面昂：宋式用語，昂頭削成弧面，有如琴面，故名。另有削成平尖形，稱為「劈竹昂」。

硬山：一種中國最普遍的屋頂，雙坡頂架在五邊形的山牆之上，桁木不伸出牆外，山牆高於屋面，各地有各自的造型特色，閩、粵並賦予五行之特徵。

華栱：宋式用語，清式稱為翹，從櫨斗上出跳為第一跳華栱，依此重複，可有單跳及二跳、三跳或四跳華栱。

菱角牙子：砌磚壁時，將某一層砌成菱角，有如鋸齒，這是一種加重線條的裝飾，西安大雁塔與小雁塔皆可見之。

陽馬：宋式用語，也稱為「角樑」或「觚棱」，即弧型木條謂之陽馬，以放射狀陽馬構成藻井，實例可見於薊縣獨樂寺觀音閣及應縣木塔。

須彌座：佛教藝術漢末傳入中土後所出現的一種台座形式，用於佛像或建築台基，包括圭角、下枋、下梟、束腰、上梟與上枋等部分，簡單者由仰蓮、束腰與覆蓮組成。

【十三劃】

塔剎：原為梵文音譯，從「剎那」轉借而來，指塔頂之尖形裝飾物，細節分為剎座、相輪及水煙等。中國塔剎用石、銅或鐵製成，山西渾源圓覺寺塔剎作成風候鳥，較為罕見。

歇山：「歇」是休止之意，屋頂左右坡只作下半，上半段轉成三角形山花，此種屋頂可視為在懸山頂四周加披簷而成，漢陶樓及日本法隆寺玉蟲廚子出現過渡形，或可佐證。

殿堂造：建築物內外周柱子等高，在其上漸次疊以斗栱及樑架，謂之殿堂造，與廳堂造不同。

溜金斗栱：一種平身科斗栱，其栱與昂的後尾向上斜置，並延伸至上一架桁木下，有如秤桿，形成力學平衡之構造。

碑亭：為保護石碑不受風吹雨打日曬，在碑體上建方形高亭，多見於寺廟與陵墓。

經幢：佛教之小型塔，多為石造，外觀分成台座、塔身與剎頂三段，塔身雕刻經句，多立在寺院殿堂之前。

補間鋪作：宋式用語，置於兩柱之間樑上的斗栱，具填補空間之功能，當心間補間多鋪作，次間或梢間減少，使分布均勻。明清時因斗栱縮小，補間反而增多。

過街塔：喇嘛教常用的建築，在交通要津之處築塔，其台座下闢拱門供穿越，形同拜塔儀式，居庸關雲台即為實例。

隔跳偷心：宋式用語，指一朵鋪作從櫨斗向外出跳時，每隔一跳才出橫栱，如此使斗栱較疏朗有力，本身自重亦獲得減輕。

雉堞：即城牆上朝城外之矮牆，包括射口與窺孔。

【十四劃】

塾台：中國古代建築在殿堂廊下左右次間起高台，作為待客或教學之用，故稱為塾台。其遺制仍保存於廣東祠廟建築，如廣州陳氏書院。

徹上明造：室內不作天花板，可直接看到屋架全部構件之作法。通常樑或侏儒柱要加工或作精美的雕飾，以呈現結構美感。

窩鋪：在城牆上建造為士兵駐守之簡單房屋。

【十五劃】

影壁：也稱為照壁或照牆，多立在建築門殿之前，具有遮擋視線及反射光線之作用，較考究者常飾以雕刻或琉璃，九龍壁即是一種高級作法。

駝峰：置於樑脊之上的構件，承受上層樑之重量，形狀多樣，但大體上呈三角形，以均攤重量。

廡殿：又稱為「五脊四坡頂」，被尊為中國最高級形式的屋頂，且具有濃厚的

民族特色，古時稱為「四阿頂」，早在殷商時代即出現，其外觀簡潔大氣，多為宮殿寺廟之主殿所用。明清時又以推山法修正其側坡曲線。

【十六劃】

螞蚱頭：清式斗栱最上層要頭作成螞蚱形。

隨樑枋：在大樑之下緊貼著之枋材，有輔助之力學作用。

鴟尾：中國古建築屋脊之重要裝飾，漢代明器出現鳳鳥，至魏晉南北朝，雲岡石窟可見鴟尾，只有尾而不作身首。唐代發展成熟，並影響到日本。相傳造型得自南海魚虬，尾似鴟，激浪成雨，可壓祝融。明清時多用龍吻，但南方仍可見燕尾形脊飾。

【十七劃】

檐柱：建築物最外一排柱子，位於屋簷下方，帶廊的建築，第二排柱稱為老檐柱。

舉折：宋式用語，以作圖法定出屋頂坡度，屋架高度定為通進深的四分之一，再依次從上至下遞減高度，產生上陡下緩之曲線。

舉架：清式用語，從下至上逐漸增高瓜柱，使屋坡漸陡，例如從0.5倍步架增為0.65倍、0.75倍至0.9倍，至中脊時已近四十五度。

闌額：宋式用語，即清式之大額枋，係架於兩柱頭上的橫樑，通常上面緊貼普拍枋，兩者構成「T」形斷面。唐代的闌額在角柱不出頭，遼金時期出頭，至明清時期額枋亦習慣作出頭，且作曲線裝飾。

甕城：城門之外再築一道外郭城，形成雙重城門，有利於防禦，稱為甕城。外郭形制多為方形或半月形，且兩重門多不相對。長城嘉峪關的甕城門與主城門形成九十度。南京城聚寶門多達三重甕城，但皆在中軸線上。

【十八劃】

覆斗：將斗倒置之形狀，早期石窟寺之頂部常雕成覆斗形，例如敦煌莫高窟第61窟。

雙杪雙下昂：宋式用語，「杪」指伸出之華栱，「下昂」指伸出之昂嘴，其後尾延伸至建築內部，通常被樑壓住，以

獲得平衡。鋪作使用出跳二次華栱與二次下昂，謂之雙杪雙下昂。依此，另亦可作單杪單下昂之例。

額枋：清式用語，指外檐柱與外檐柱之間的橫樑，通常用上下二根，上為大額枋，下為小額枋。

【二十劃以上】

寶城：明清帝王陵墓在地宮之上方封土成圓丘，並圈以城牆，謂之寶城。

寶瓶：角科斗栱在四十五度由昂之上可立寶瓶形矮柱，以承老角樑之重量。

寶頂：攢尖頂或十字脊頂之最高處置以圓筒形瓦件，稱為寶頂，它剛好壓在雷公柱之上。

懸山：兩坡式屋頂，桁頭伸出山牆之外，使屋簷遮蓋山牆。

藻井：古時亦稱為天井、綺井、四或八，敦煌石窟可見覆斗形，後世多作成上圓下方，頂心明鏡多繪雲龍，象徵天窗。洛陽龍門石窟有蓮花形之例，有些藻井如泉州開元寺甘露戒壇全係斗栱結構而成，但紫禁城太和殿藻井用料細，裝飾性明顯。

櫨斗：宋式用語，同坐斗。

露盤：喇嘛塔上塔剎上端的圓盤形裝飾，形如大傘張開，圓盤周圍懸吊銅鐸，隨風搖動可發出悅耳之鈴聲，象徵梵音遠播。

疊澀：以磚、石砌成外挑或內縮之階梯狀，作為牆體之裝飾，多見於密檐式佛塔。

攢尖：一種帶有尖頂的屋頂，它無正脊，卻可能有多條垂脊，尖頭多置寶頂，包括三角形、四角形、八角形及圓形。唐塔多用四角攢尖，宋塔多用八角，而北京天壇祈年殿用圓攢尖。

廳堂造：宋式用語，建築物屋架之外柱低，而內柱高，外槽橫樑直接插入內柱，此種木結構稱為廳堂造。

古建築索引

【二劃】

丁村民居 ⋯⋯⋯⋯⋯⋯⋯ 49
八達嶺長城 ⋯⋯⋯⋯⋯ 146, 147

【三劃】

大明宮麟德殿 ⋯⋯⋯⋯⋯ 160
大雁塔 ⋯⋯⋯⋯⋯⋯⋯ 160
山西窯洞民居 ⋯⋯⋯⋯ 44~47
山西磚造合院民居 ⋯⋯⋯ 48
山陝甘會館 ⋯⋯⋯ 158, 159, 196

【四劃】

丹陽南朝墓 ⋯⋯⋯⋯ 223, 227
五台山龍泉寺 ⋯⋯ 158, 159, 196
天壇 ⋯⋯⋯⋯⋯ 186, 188, 189
　皇穹宇 ⋯⋯⋯⋯⋯ 189, 192
　祈年殿 ⋯⋯⋯ 186~191, 192
　圜丘 ⋯⋯⋯⋯⋯⋯ 189, 196
太谷曹家大院 ⋯⋯⋯⋯ 48, 49
少林寺 ⋯⋯⋯⋯⋯⋯ 158, 159
尤溪盧宅 ⋯⋯⋯⋯⋯⋯ 72
日昇昌票號 ⋯⋯⋯⋯⋯ 133
木蘭圍場 ⋯⋯⋯⋯⋯⋯ 170

【五劃】

北京四合院 ⋯⋯⋯⋯⋯ 32~37
北京東嶽廟乾隆御碑亭 ⋯⋯ 164
北京城 ⋯⋯⋯⋯⋯⋯⋯ 138
北海小西天 ⋯⋯⋯⋯⋯ 30
北澗橋 ⋯⋯⋯⋯⋯⋯ 120, 121
古田臨水宮 ⋯⋯⋯⋯ 192, 193
外八廟 ⋯⋯⋯⋯⋯⋯ 160, 161
平江府 ⋯⋯⋯⋯⋯⋯⋯ 124
平和西爽樓 ⋯⋯⋯⋯⋯ 54
平遙古城市樓 ⋯⋯⋯ 128~133
平遙清虛觀 ⋯⋯⋯⋯⋯ 132
平遙雙林寺 ⋯⋯⋯⋯ 180, 181
永安安仁橋 ⋯⋯⋯⋯ 120, 121

永安安貞堡 ⋯⋯⋯⋯⋯ 68~72
永泰九斗莊 ⋯⋯⋯⋯⋯ 78
永泰中埔寨 ⋯⋯⋯⋯⋯ 74~78
永泰昇平莊 ⋯⋯⋯⋯⋯ 78
永隆橋 ⋯⋯⋯⋯⋯⋯ 120, 121
永樂宮 ⋯⋯⋯⋯⋯⋯ 160, 161
　三清殿 ⋯⋯⋯⋯⋯ 160, 161
　純陽殿 ⋯⋯⋯⋯⋯⋯ 160
玉門關 ⋯⋯⋯⋯⋯⋯ 138, 139

【六劃】

交河故城 ⋯⋯⋯⋯⋯ 138, 139
安濟橋 ⋯⋯⋯⋯⋯⋯⋯ 120
曲阜孔府 ⋯⋯⋯⋯⋯⋯ 201
曲阜孔廟 ⋯⋯⋯⋯⋯ 200, 201
　大成殿 ⋯⋯⋯⋯⋯ 201, 202
　杏壇 ⋯⋯⋯⋯⋯⋯ 201, 202
　奎文閣 ⋯⋯⋯⋯⋯ 198~203
米脂姜氏莊園 ⋯⋯⋯⋯ 38~42
西安城樓 ⋯⋯⋯⋯⋯ 138, 139
西遞民居 ⋯⋯⋯⋯⋯⋯ 26
西遞胡氏膠州刺史石坊 ⋯ 196, 197

【七劃】

佛光寺 ⋯⋯⋯⋯⋯⋯⋯ 158
　東大殿 ⋯⋯⋯⋯⋯⋯ 160
兵馬俑坑 ⋯⋯⋯⋯⋯⋯ 226
宋開封城 ⋯⋯⋯⋯⋯⋯ 138
宏村民居 ⋯⋯⋯⋯⋯⋯ 25, 26
沙壩圍 ⋯⋯⋯⋯⋯⋯⋯ 73

【八劃】

周公測景台 ⋯⋯⋯⋯⋯ 183
定陵 ⋯⋯⋯⋯⋯ 158, 216, 217
居庸關 ⋯⋯⋯⋯⋯⋯⋯ 145
拙政園 ⋯⋯⋯⋯⋯⋯ 96~101
昆明圓通寺
⋯⋯⋯⋯ 158, 159, 196, 197, 204, 205

明十三陵 ⋯⋯⋯⋯⋯⋯ 215
杭州岳王廟 ⋯⋯⋯⋯ 160, 161
杭州胡雪巖宅第 ⋯⋯⋯⋯ 102
杭州胡慶餘堂 ⋯⋯⋯ 192, 193
東陽盧宅 ⋯⋯⋯⋯⋯⋯ 196
祁縣喬家大院 ⋯⋯⋯⋯ 48, 49
邵武民居大夫第 ⋯⋯⋯⋯ 28, 29
邵武玄雲寺 ⋯⋯⋯⋯⋯ 28, 29
長安城 ⋯⋯⋯⋯⋯⋯⋯ 138
長治城隍廟 ⋯⋯⋯⋯⋯ 160
長城 ⋯⋯⋯ 138, 139, 140, 141
長陵祾恩殿 ⋯⋯⋯⋯ 212~215

【九劃】

南京城聚寶門 ⋯⋯⋯⋯ 134~137
南靖和貴樓 ⋯⋯⋯⋯⋯ 54
南靖懷遠樓 ⋯⋯⋯⋯⋯ 54
泉州開元寺 ⋯⋯⋯⋯ 204, 205
　甘露戒壇 ⋯⋯⋯⋯⋯ 192
洛陽橋 ⋯⋯⋯⋯⋯⋯ 130, 131
洪坑振成樓 ⋯⋯⋯⋯⋯ 54
洪坑福裕樓 ⋯⋯⋯⋯ 54, 60, 61
茂荊堡 ⋯⋯⋯⋯⋯⋯⋯ 79

【十劃】

飛虹塔 ⋯⋯⋯⋯⋯⋯ 192, 193
唐永泰公主墓 ⋯⋯⋯⋯⋯ 223
唐乾陵 ⋯⋯⋯⋯⋯⋯⋯ 227
姬氏民居 ⋯⋯⋯⋯⋯⋯ 18~21
晉祠聖母殿 ⋯⋯⋯⋯ 204, 205
留耕堂 ⋯⋯⋯⋯⋯⋯ 196, 197
留園 ⋯⋯⋯⋯⋯⋯⋯ 102, 103
秦始皇陵 ⋯⋯⋯⋯⋯⋯ 226
荊州城 ⋯⋯⋯⋯⋯⋯ 138, 139
退思園 ⋯⋯⋯⋯⋯⋯ 102, 103
高平二郎廟戲台 ⋯⋯⋯⋯ 86, 87
高陂大夫第 ⋯⋯⋯⋯ 54, 56~59

【十一劃】

國子監辟雍 ················· 30, 208~211
崇福寺彌陀殿 ·················· 160
張飛廟 ························· 28, 29
張掖大佛寺 ····················· 196
清東陵 ························· 158
清漪園 ················· 94, 102, 176
紹興禹王廟 ·················· 160, 161
莫高窟 ······················ 180, 181
麥積山石窟 ·················· 180, 181

【十二劃】

善化寺 ·········· 180, 181, 192, 193
敦煌石窟 ···················· 158, 192
棠樾牌坊群 ·················· 196, 197
渾源圓覺寺塔 ················ 192, 193
湖坑振福樓 ····················· 54, 55
湘西鳳凰城 ·················· 138, 139
湧泉寺 ······················ 158, 159
登封觀星台 ·················· 182~185
皖南民居 ······················ 22~27
紫禁城 ········ 138, 148~157, 158, 180, 181
　千秋萬春亭 ··················· 165
　中和殿 ··············· 148~151, 154
　午門 ························· 151
　太和殿 ··················· 148~154
　文淵閣 ···················· 162~164
　交泰殿 ···················· 151, 155
　角樓 ····················· 156, 157
　坤寧宮 ··············· 148, 151, 155
　保和殿 ········· 148~151, 154, 155, 158
　皇極殿 ········· 160, 161, 180, 181
　乾清宮 ··············· 148, 151, 155
　乾隆御碑亭 ··················· 164
　御花園 ···················· 165, 192
　寧壽宮禊賞亭 ·············· 167, 168
　暢音閣 ························ 92~95
華安二宜樓 ····················· 50~55
華覺巷清真寺 ············· 192, 193, 196
陽關烽燧 ······················· 145
雲龍橋 ······················ 104~108
須彌福壽廟 ·················· 160, 161

【十三劃】

塔下村功名華表 ·················· 204
塔院寺 ······················ 158, 159
廈門南普陀寺 ··················· 192
慈禧太后陵墓 ········· 180, 181, 224, 225
會清橋 ························· 109
溪東橋 ······················ 110~113
溪南民居 ······················· 64, 65
裕陵地宮 ··················· 224, 225
雷台漢墓地宮 ··················· 223

【十四劃】

嘉峪關 ······················ 140~144
寧波保國寺 ····················· 192
漢霍去病墓 ····················· 227
碧雲寺 ···················· 158, 196
維吾爾族民居 ··················· 49
網師園 ·········· 102, 103, 158, 159
肇慶龍母廟 ·················· 204, 205
趙州橋 ························· 120
閩東民居 ······················· 62~65

【十五劃】

廣州陳氏書院（陳家祠） ········· 80~85
廣東會館 ···················· 88, 90, 91
　戲樓 ························· 88~91
廣勝寺 ···················· 160, 161
潛口民居 ··················· 25, 26, 27
潭柘寺猗玕亭 ··················· 169
鞏縣宋陵 ······················· 227
鞏縣康百萬宅 ··················· 47
餘慶橋 ························· 109
餘蔭山房 ······ 28, 102, 158, 159, 160, 161

【十六劃】

歙縣許國石坊 ·················· 194, 195
燕翼圍 ························· 73
獨樂寺觀音閣 ··············· 160, 192
盧溝橋 ······················ 114~117
頤和園 ········ 35, 174~179, 180, 181
　佛香閣 ···················· 174~179
　排雲殿 ··············· 174, 176, 178

清晏舫 ························· 179
德和園大戲樓 ··················· 94, 95
諧趣園 ···················· 177, 179
龍門石窟 ·········· 180, 181, 192, 193
龍潭村廊橋 ·················· 118, 119
應縣木塔 ························ 192
應縣淨土寺 ·················· 192, 193

【十七劃】

避暑山莊 ········· 102, 170, 172, 173
金山島 ······················ 170~173

【十八劃】

韓城黨家村 ····················· 43
韓國慶州瞻星台 ················· 185
瞿曇寺 ························· 180

【十九劃】

關西新圍 ························ 73
麗江古城 ···················· 126, 127

【二十劃以上】

寶帶橋 ···················· 116, 120
寶綸閣 ···················· 180, 181
蘇州文廟 ··················· 196, 197
蘇州城盤門 ·················· 122~125
蘇州關帝廟 ·················· 158, 159
顯通寺 ·········· 160, 161, 192
顯陵 ························· 218~222
贛南土圍子 ····················· 73

建築手繪圖圖名索引

高平姬氏民居剖面透視圖 ⋯⋯⋯⋯⋯ 18-19

皖南民居解構式俯視剖視圖 ⋯⋯⋯⋯ 22-23

皖南民居屋架結構示意圖 ⋯⋯⋯⋯⋯⋯ 27

河南焦作出土之東漢彩繪陶倉樓透視圖 ⋯ 31

河南靈寶出土之漢代綠釉二層水榭透視圖 ⋯ 31

河南出土之東漢綠釉三層水榭透視圖 ⋯⋯ 31

河南安陽出土之西漢彩灰陶廁所豬圈透視圖 ⋯ 31

河南洛陽出土之東漢灰陶井透視圖 ⋯⋯⋯ 31

河南出土之東漢二層陶倉樓透視圖 ⋯⋯⋯ 31

甘肅出土之漢代塢堡全景透視圖 ⋯⋯⋯⋯ 31

河南焦作出土之漢代七層彩繪連閣陶樓透視圖 ⋯ 31

北京四合院全景鳥瞰透視圖 ⋯⋯⋯⋯ 32-33

米脂姜氏莊園解構式全景鳥瞰剖視圖 ⋯ 38-39

窯洞民居解構式鳥瞰剖視圖 ⋯⋯⋯⋯ 44-45

華安二宜樓解構式鳥瞰剖視圖 ⋯⋯⋯ 50-51

永定高陂大夫第解構式全景鳥瞰剖視圖 ⋯ 56-57

永定福裕樓全景鳥瞰透視圖 ⋯⋯⋯⋯ 60-61

閩東民居解構式剖視圖 ⋯⋯⋯⋯⋯ 62-63

永安安貞堡解構式全景鳥瞰剖視圖 ⋯ 68-69

永泰中埔寨解構式掀頂剖視圖 ⋯⋯⋯ 74-75

永泰中埔寨解構式鳥瞰剖視圖 ⋯⋯⋯⋯ 77

永泰中埔寨正廳剖面透視圖 ⋯⋯⋯⋯⋯ 78

永泰九斗莊正廳剖面透視圖 ⋯⋯⋯⋯⋯ 78

永泰大洋昇平莊正廳剖面透視圖 ⋯⋯⋯ 78

廣州陳氏書院解構式全景鳥瞰剖視圖 ⋯ 80-81

高平二郎廟戲台解構式剖視圖 ⋯⋯⋯⋯ 86

天津廣東會館戲樓解構式剖視圖 ⋯⋯ 88-89

紫禁城暢音閣解構式剖視圖 ⋯⋯⋯⋯ 92-93

頤和園德和園大戲樓解構式剖視圖 ⋯⋯⋯ 95

蘇州拙政園全景鳥瞰透視圖 ⋯⋯⋯⋯ 96-97

連城雲龍橋解構式鳥瞰剖視圖 ⋯⋯ 104-105

泰順溪東橋解構式仰視剖視圖 ⋯⋯ 110-111

泰順溪東橋木拱結構示意圖 ⋯⋯⋯⋯ 110

張擇端〈清明上河圖〉虹橋木構分析圖 ⋯ 112

盧溝橋解構式剖視圖 ⋯⋯⋯⋯⋯ 114-115

盧溝橋拱券構造細部示意圖 ⋯⋯⋯⋯ 116

福建屏南縣龍潭村廊橋解構式剖視圖 ⋯ 118-119

隋安濟橋（趙州橋）結構示意圖 ⋯⋯⋯ 120

蘇州城盤門解構式鳥瞰剖視圖 ⋯⋯ 122-123

平遙古城市樓外觀透視圖 ⋯⋯⋯⋯ 128-129

平遙古城鳥瞰圖 ⋯⋯⋯⋯⋯⋯⋯⋯ 131

南京城聚寶門全景鳥瞰剖視圖 ⋯⋯ 134-135

長城嘉峪關全景鳥瞰圖 ⋯⋯⋯⋯⋯ 140-141

八達嶺長城敵台解構式掀頂鳥瞰剖視圖 ⋯ 146-147

紫禁城三大殿解構式掀頂鳥瞰剖視圖 ⋯ 148-149

紫禁城太和殿解構式剖視圖 ⋯⋯⋯ 152-153

紫禁城角樓解構式掀頂剖視圖 ⋯⋯⋯ 157

唐大明宮麟德殿鴟尾圖 ⋯⋯⋯⋯⋯ 160

唐大雁塔門楣石刻鴟尾圖 ⋯⋯⋯⋯⋯ 160

唐佛光寺東大殿龍吻圖 ⋯⋯⋯⋯⋯ 160

遼獨樂寺觀音閣龍吻圖 ⋯⋯⋯⋯⋯ 160

金朔州崇福寺彌陀殿龍吻圖 ⋯⋯⋯⋯ 160

元永樂宮純陽殿龍吻圖 ⋯⋯⋯⋯⋯ 160

明長治城隍廟龍吻圖 ⋯⋯⋯⋯⋯⋯ 160

清式龍吻圖 ⋯⋯⋯⋯⋯⋯⋯⋯⋯⋯ 160

紫禁城文淵閣解構式剖視圖 ⋯⋯⋯ 162-163

北京東嶽廟乾隆御碑亭解構式掀頂剖視圖 ⋯ 164

紫禁城千秋萬春亭解構式掀頂剖視圖 ⋯ 164

紫禁城寧壽宮禊賞亭解構式鳥瞰剖視圖 ⋯ 166-167

歷代流杯渠造形示意圖 ⋯⋯⋯⋯⋯ 168

北京潭柘寺猗玕亭解構式掀頂剖視圖 ⋯ 169

避暑山莊金山島全景鳥瞰透視圖 ⋯ 170-171

頤和園全景鳥瞰透視圖 ⋯⋯⋯⋯ 174-175

登封觀星台全景鳥瞰透視圖 ⋯⋯⋯ 182-183

天壇祈年殿解構式剖視圖 ⋯⋯⋯⋯⋯ 187

歙縣許國石坊鳥瞰透視圖 ⋯⋯⋯⋯⋯ 195

曲阜孔廟奎文閣解構式剖視圖 ⋯⋯ 198-199

曲阜孔廟配置鳥瞰圖 ⋯⋯⋯⋯⋯⋯ 200

剔地起突纏柱雲龍望柱圖 ⋯⋯⋯⋯⋯ 204

哈爾濱文廟鳥瞰圖 ⋯⋯⋯⋯⋯⋯ 206-207

清高宗乾隆皇帝像 ⋯⋯⋯⋯⋯⋯⋯ 208

國子監辟雍解構式剖視圖 ⋯⋯⋯⋯ 208-209

北京長陵祾恩殿剖面透視圖 ⋯⋯⋯ 212-213

北京長陵配置鳥瞰圖 ⋯⋯⋯⋯⋯⋯ 214

北京定陵地宮解構式剖視圖 ⋯⋯⋯ 216-217

湖北顯陵全景鳥瞰透視圖 ⋯⋯⋯⋯ 218-219

河北裕陵地宮解構式剖視圖 ⋯⋯⋯ 224-225

河北定東陵（慈禧陵）地宮解構式剖視圖 ⋯ 225

主要參考書目

《營造法式》，（宋）李誡，北京：中國書店，1989影印版。

《清式營造則例》，梁思成，北京：中國建築工業出版社，1981新一版。

《中國營造學社彙刊》，中國營造學社編，國際文化出版公司，1997。

《中國建築類型與結構》，劉致平，北京：建築工程出版社，1957。

《蘇州古典園林》，劉敦楨，北京：中國建築工業出版社，1979。

《承德古建築》，不著撰人，約1980年。

《營造法式大木作研究》，陳明達，北京：文物出版社，1981。

《中國伊斯蘭教建築》，劉致平，新疆：新疆人民出版社，1982。

《營造法式註解（卷上）》，梁思成，北京：中國建築工業出版社，1983。

《梁思成文集》，梁思成，北京：中國建築工業出版社，1984。

《A Pictorial History of Chinese Architecture》，梁思成，Wilma Fairbank主編，美國：MIT出版，1984。

《中國古代建築史》（二版），劉敦楨主編，建築科學研究院建築史編委會組織編寫，北京：中國建築工業出版社，1984。

《劉敦楨文集》，劉敦楨，北京：中國建築工業出版社，1984。

《中國古代建築技術史》，中國科學院自然科學史研究所編，北京：科學出版社，1985。

《理性與浪漫的交織》，中國建築美學論文集，王世仁，北京：中國建築工業出版社，1987。

《古建築勘查與探究》，張馭寰，南京：江蘇古籍出版社，1988。

《敦煌建築研究》，蕭默，北京：文物出版社，1989。

《廣東民居》，陸元鼎、魏彥鈞，北京：中國建築工業出版社，1990。

《陳氏書院》，廣東民間工藝館編，北京：文物出版社，1993。

《江南園林論》，楊鴻勛，台北：南天出版社，1994。

《中國古建築彩畫》，馬瑞田，北京：文物出版社，1996。

《中國營造學社史略——叩開魯班的大門》，林洙，台北：建築與文化出版社有限公司，1997。

《碧雲寺建築藝術》，郝慎鈞、孫雅樂，天津：天津科學技術出版社，1997。

《大理崇聖寺三塔》，姜懷英、邱宣充編著，北京：文物出版社，1998。

《傅熹年建築史論文集》，傅熹年，北京：文物出版社，1998。

《羅哲文古建築文集》，羅哲文，北京：文物出版社，1998。

《中國民族建築·第一～五卷》，王紹周等編，南京：江蘇科學技術出版社，1998。

《中國古園林》，羅哲文，北京：中國建築工業出版社，1999。

《柴澤俊古建築文集》，柴澤俊，北京：文物出版社，1999。

《正定隆興寺》，張秀生、劉友恆、聶連順、樊子林編著，北京：文物出版社，2000。

《平遙古城與民居》，宋昆主編，天津：天津大學出版社，2000。

《應縣木塔》，陳明達，北京：文物出版社，2001。

《中國居住建築簡史》，劉致平，王其明、李乾朗增補，台北：藝術家出版社，2001。

《中國古代建築史》五卷集，第一卷劉敘杰主編，第二卷傅熹年主編，第三卷郭黛姮主編，第四卷潘谷西主編，第五卷孫大章主編，北京：中國建築工業出版社，2001～2003。

《中國古代建築》，喬勻、劉敘杰、傅熹年、郭黛姮、潘谷西、孫大章、夏南悉合著，北京：新世界出版社，美國：耶魯大學出版社，2002。

《福建土樓》，黃漢民，北京：三聯書店，2003。

《中國民居研究》，孫大章，北京：中國建築工業出版社，2004。

《北京四合院建築》，馬炳堅，天津：天津大學出版社，2004。

《中國建築史》，梁思成，天津：百花文藝出版社，2005。

《中國廊橋》，戴志堅，福州：福建人民出版社，2005。

《世界文化遺產——武當山古建築群》，湖北省建設廳編著，北京：中國建築工業出版社，2005。

《東西方的建築空間：傳統中國與中世紀西方建築的文化闡釋》，王貴祥，天津：百花文藝出版社，2006。

《廟宇》，鄉土瑰寶系列，陳志華撰文，李秋香主編，北京：三聯書店，2006。

新版後記

　　建築史的整理，是建築文化發展的首要工程，我寫此書是想將觀察中國古建築的方法，提供給喜愛建築又非建築專業的朋友。因為建築確是很難理解的一門學問，單看那一大串奇怪的術語，即足以讓人卻步。以剖視圖與鳥瞰圖來表現古建築是本書最主要的精神！關於走訪古建築的因緣際會以及透視圖如何繪製、書稿如何整編，值得向讀者報告背後的故事。

如何勘查一座古建築？

　　我常覺得古建築就好像是住在遠方的長輩，若想獲得第一手資料與現場親身的體驗，就非得下功夫專程登門拜訪不可。當我不遠千里前去拜會時，總是「相談」甚歡，那種靈犀相通之感，全然如同「與君一席話，勝讀十年書」所形容一般，真是人生一大樂事。

　　蘇州城盤門是我1988年初訪大陸所見，看到一座城門竟有兩個拱洞，分別供車馬與舟船出入，當時興奮的心情迄今難忘。

　　應縣木塔、顯通寺與晉祠聖母殿，是以1993年到山西所攝照片為藍本所繪，當時北京王世仁先生介紹成大生先生陪我們往訪，自木塔登上頂樓，經過暗層見到縱橫交叉的木樑，眼花撩亂，只能拍下一些照片，彩圖係依據陳明達《應縣木塔》專書測繪圖而畫成。顯通寺巨大的外觀與內部拱洞之結合，令我為之著迷，我在裡面爬至最高拱圈，踩著木板藻井平頂，佛像就在腳下，心裡頗覺歉疚，為了畫圖我冒犯了神明。

　　山西平遙市樓的木梯極窄，登樓經過暗層，只容一人通過，到達平坐時有柳

李乾朗2007年於陝西米脂速寫。（吳淑英攝）

暗花明之感。山西有些古寺仍保存原塑佛像，神態古樸，極具宗教感染力，但也有不少「神去樓空」，只剩建築軀殼。我們去看延慶寺時，屋頂長草，遠看如一戴笠老農，進入殿內，則空蕩無一物，恍若有隔世之感。

說到佛像，這是中國藝術史最重要的一部分，因佛像不僅是佛，同時也表現出時代的容顏，讓我們了解各朝代的審美觀。大同雲岡、天龍山、麥積山與龍門石窟的眾多佛像，令我為之動容。龍門奉先寺大佛，據載為武則天捐建，具女像之韻味。雲岡的雙窟，光線較充足，雕刻細節肉眼可見，且其外室雕出北魏時期木造建物之屋頂及斗栱形式，特別引起我的興趣，乃取樣畫剖視圖。

為了解應縣木塔各層菩薩之配置意涵，我特別向香港志蓮淨苑的宏勳法師請益，她竟親自來電半小時為我講解其中奧妙，令我感激之至！

南禪寺、佛光寺、祾恩殿、奎文閣與太和殿的室內光線幽暗，現場無法速寫，遂參考營造學社1930年代彙刊中的測繪圖畫成剖視圖。1980年我曾指導學生製作佛光寺木模型參加台北市立美術館的展覽，對其複雜的樑架作過研究，因此畫來得心應手。太和殿則是十多年前北京故宮的傅連興先生帶我們入內欣賞皇帝寶座，以我拍下數十張照片為基礎所繪成。

嘉峪關為2005年到甘肅時繪下草圖，我登上城牆馬道，並繞行一圈，體會這座沙漠中明代關隘的氣勢。2006年到河南，畫嵩山嵩岳寺塔的經驗令人難忘，時當正午，寺內無遊客，我在這座中國現存最古老的磚塔四周繞行，有如古時之繞塔儀式，單獨面對一座孤寂之塔畫圖，令人有寧靜致遠之感。

畫北京香山碧雲寺金剛寶座塔也得到同樣的感受，高台上共有八座高低不等石塔，人行空間所剩無幾，我為了畫鳥瞰剖視圖，穿梭於八塔之間，東張西望描繪，猶如求教於八佛之中。

1989年福州黃漢民先生陪我考察閩粵交界之土樓，初次見到巨大的圓樓，著實開了眼界。本書選用其中的經典之作二宜樓，記得當時路途遙遠，車行顛簸，好不容易才到達，樓內眾多居民熱烈相迎，並在樓中享用鄉土風味十足的午餐，菜飯香味至今難忘。而乍見安貞堡，震撼力頗大，是我所見過最複雜的福建民居，不但空間複雜，木結構亦然，一時之間竟無法看懂它。我前後去了兩次，每次皆畫構造素描。在空蕩的廳堂及護室徘徊，只聞自己的腳步聲，如同空谷回音，畢竟它沒有居民了。我想，民居如果仍在使用，益能彰顯其本質。2007年到陝北參訪米脂山溝內的窯洞民居姜氏莊園，它高明的設計令人著迷，我在山頭上畫速寫圖，發現居民人數幾稀矣，住宅缺乏人氣，意味著傳統文化之流失，頗值深思。

現場如何速寫？剖視彩圖如何繪製？

我的繪圖工法大致包括以下步驟：事先蒐集要考察的古建築基本資料；整座建物的外觀與內部仔細察看，並拍攝各角度幻燈片；內部構造常因光線不足難以細察，但仍要設法了解內部與外部之關係；內外觀察後再決定要從低或高的角度來表現，有時從高處表現宏觀氣勢，有時從低處表現高聳之感；速寫時一般都用二點消點透視法，如天壇，但也有用一點消點者，如晉祠聖母殿；畫剖面透視圖時，將面向縱切或橫切，或僅截取局部，使內部較複雜的構造一覽無遺。

基於中國建築木構施以彩繪的傳統，在線繪圖完成後我又加以上色，色彩濃淡則視建築類型稍有區別，少數幾張因歷史關聯性或比例對照之需，而加繪相關人物。彩圖除了依據現場的速寫之外，還需參考許多不同角度所攝的幻燈片考證相關細節。坊間的中國古建築書籍，或可尋得平面圖及立面圖供參，但剖面圖則較少見，特別是較複雜的內部樑架及斗栱分布。於此可見，古代匠師的確了不起，他們自有一套設計工法，足以造出技巧卓越的建築。

如何欣賞建築透視圖？

我學建築所受的是西洋建築思維的訓練，初步要畫平面圖、立面圖、剖面圖與三維的立體透視圖。回顧中國史籍，宋李誡《營造法式》的圖樣有平面，也有立面，更有立體圖，它們也有數學的控制，尺寸比例皆備，但對一般讀者而言，仍過於艱深。我想運用簡單易懂的二度圖樣，來表現三度的立體建築空間，引導現代人看懂中國古建築，建築的「外」與「內」實為一體，也是「體」（形式）、「用」（機能）融為一體的創造。如何在一張圖上蘊存最多的資訊量？就是我在畫一張「穿牆透壁」建築透視圖的追求目標。

在增訂新版中，我嘗試再深化剖視圖的畫法，例如福建中埔寨，只將核心部分的屋頂抽高，同時可見全部房間之關係。山西高平二郎廟戲台為保持三面封閉之厚牆完整，只將屋頂前半段切出並提高。浙江泰順溪東橋從橋下仰望，可完整看到成列木樑如何穿插交織。北京潭柘寺的猗玕亭則將屋頂、樑架、立柱與地面剝離，讓人如身歷其境，感受在亭內可視及之物。上下層剝離式畫法也用在山西南禪寺、大同下華嚴寺薄伽教藏殿及應縣佛宮寺釋迦塔的圖。至於五台山佛光寺東大殿，這次我增加三張圖，皆是正面角度，但層層貼近，從門到佛台，再到成列佛像，使人如身臨現場一覽的視野。

畢竟靜止的圖面與動畫的效果不同，優異的建築，其形式與空間有如文學的

詩，用字精要且有韻律互應，古建築的高低
寬窄比例與空間的轉折收放，透過剖視圖來
說明，我相信是很好的途徑，而欣賞優秀的
建築，相信也能使人胸襟為之開朗。本書這
些圖繪當然無法全然表達中國古建築原始創
造者的思維，但應是古建築的現代詮釋。

李乾朗2007年於陝西黃
帝陵。（吳淑英攝）

書稿如何完成編輯製作？

　2004年秋，我們組織一個團隊，定下出版
計畫，由我透過幻燈片及大綱講授各座古建
築，俞怡萍、蔡明芬等負責內容整理，並補
充重要史料；鄭碧英負責修訂，她看圖敏銳，找出了一些矛盾之處，在編輯過
程中修正。遠流出版公司的張詩薇負責文字潤校鉅細靡遺，不但有「問到底」
的精神，並從首位讀者的角度提出許多建設性的意見。期間我又親自改寫或重
新撰寫了數篇文稿，60餘張彩圖完成後，再細校文稿並增補插圖，第一批草編
稿甚至隨我遠渡法國，在巴黎參加研討會及考察沿途改稿下完成一校。陳春惠
負責美術編輯，由於圖片數量多、素材多樣，將文與圖互相呼應，美編的工作
極為辛苦。內容架構之調整與進度總控制則由黃靜宜掌旗。最後由楊雅棠協助
版型調整並作整體裝幀設計。多人分工，各司所職，歷經三年通力合作，進印
刷廠之前，靜宜、詩薇、春惠及碧英甚至多日趕夜班，才終於大功告成。而自
認是編輯一員的淑英，頻頻提出意見與不時修改文稿，力求完美，最終的成果
要感謝她的支持與協助。

　2022年初，我與遠流出版再次合作，進行本書的改版與增訂。本次增訂除了
校正前次謬誤之處外，還納入我這十幾年來新撰寫的21篇文稿、64張各式圖
繪，新增討論古建達36處。此外，由於手繪的剖面透視圖出版後特別受到廣大
讀者們的青睞，我們特將每一張圖都單獨命名，以利於瀏覽辨識與查閱。

國家圖書館出版品預行編目資料

眾生的居所：李乾朗剖繪中國經典古建築. 1 = The dwelling places of all beings : a cutaway look of classical Chinese architecture/李乾朗著. -- 初版. -- 臺北市：遠流出版事業股份有限公司, 2022.08
240面；25.5×19公分. -- (觀察家博物誌；TW017)

ISBN 978-957-32-9670-6(平裝)

1.CST: 歷史性建築 2.CST: 建築藝術 3.CST: 中國

922 111010724

觀察家博物誌 TW017

眾生的居所 李乾朗剖繪中國經典古建築 1

The Dwelling Places of All Beings - A Cutaway Look of Classical Chinese Architecture I

作者／李乾朗

編輯製作／台灣館
總　編　輯／黃靜宜
執行主編／張詩薇
封面美術設計／雅堂設計工作室
內頁美術編輯／陳春惠
行銷企劃／叢昌瑜

發行人／王榮文
出版發行／遠流出版事業股份有限公司
地址：104005台北市中山北路一段11號13樓
電話：（02）2571-0297
傳真：（02）2571-0197
郵政劃撥：0189456-1
著作權顧問／蕭雄淋律師

輸出印刷／中原造像股份有限公司
□2022年8月1日 初版一刷
定價750元（若有缺頁破損，請寄回更換）
有著作權・侵害必究 Printed in Taiwan
ISBN 978-957-32-9670-6
遠流博識網 http://www.ylib.com　E-mail:ylib@ylib.com
遠流粉絲團 https://www.facebook.com/ylibfans

【本書為《眾生的居所》《帝王的國度》之整合增訂新版，原版於2007年出版。】